影视剪辑（第二版）

2nd edition

Film and Television Editing

严富昌 著

图书在版编目(CIP)数据

影视剪辑/严富昌著.—2版.—北京:北京大学出版社,2021.11
21世纪新闻与传播学规划教材.广播电视学系列
ISBN 978-7-301-32634-3

Ⅰ.①影… Ⅱ.①严… Ⅲ.①影视艺术—剪辑—高等学校—教材 Ⅳ.①J932

中国版本图书馆CIP数据核字(2021)第205520号

书　　名	影视剪辑(第二版) YINGSHI JIANJI(DI-ER BAN)
著作责任者	严富昌　著
责 任 编 辑	董郑芳
标 准 书 号	ISBN 978-7-301-32634-3
出 版 发 行	北京大学出版社
地　　址	北京市海淀区成府路205号　100871
网　　址	http://www.pup.cn
新浪微博	@北京大学出版社　@未名社科-北大图书
微信公众号	北京大学出版社　北大出版社社科图书
电子信箱	编辑室 ss@pup.cn　总编室 zpup@pup.cn
电　　话	邮购部 010-62752015　发行部 010-62750672 编辑部 010-62753121
印 刷 者	北京宏伟双华印刷有限公司
经 销 者	新华书店
	730毫米×980毫米　16开本　22印张　299千字 2017年8月第1版 2021年11月第2版　2024年8月第5次印刷
定　　价	89.00元(含数字课程)

未经许可,不得以任何方式复制或抄袭本书之部分或全部内容。
版权所有,侵权必究
举报电话: 010-62752024　电子信箱: fd@pup.pku.edu.cn
图书如有印装质量问题,请与出版部联系,电话: 010-62756370

本书资源

读者资源

本书附有作者数字课程精华版视频,获取方法:

第一步,关注"博雅学与练"微信公众号;

第二步,扫描右侧二维码标签,获取上述资源。

一书一码,相关资源仅供一人使用。

读者在使用过程中如遇到技术问题,可发邮件至 ss@pup.cn。

教辅资源

本书配有教学课件,获取方法:

第一步,扫描右侧二维码,或直接微信搜索公众号"北大出版社社科图书",进行关注;

第二步,点击菜单栏"教辅资源"—"在线申请",填写相关信息后点击提交。

序　言

影视剪辑到底是一门技术，还是一门艺术？如果说它是一门技术，那么是否意味着掌握了非线编辑、声音合成、调光调色和影视特效等技术手段，就等同于会剪辑了？同样的道理，就像精通了 Word 软件，也未必能成为文学大家，更不能奢望获得诺贝尔文学奖一样。连诺贝尔文学奖得主莫言都说："我用纸笔写作的乐趣，也只是我一己的乐趣。"[①] 可见，软件操作的熟练程度并不是成功的决定性因素。

如果说影视剪辑是一门艺术，那么剪辑影视片能为社会提供什么？判定好坏、美丑、喜恶和真假的价值标准？这似乎脱离实际，并没有将剪辑师在屏幕前夜以继日、孜孜不倦的工作价值体现出来，也没有展现出剪辑师为创作令人难忘的作品而殚精竭虑的各种尝试和不断努力。我们是"文科里的工科"，有人这样总结影视后期的工作，这样的概括倒是十分准确。连"纪录电影教父"——美国的约翰·格里尔逊（John Grierson）都认为，优秀的影视作品离不开三个基本的元素：社会学的、诗的和技术的。社会学着眼于影视作品的社会价值，技术探讨影视内容的实现手段，而介于两

① 莫言：《小说是手工活儿——代新版后记》，载《生死疲劳》，上海文艺出版社2012年版，第542页。

者之间"诗的"范畴，则是影视剪辑艺术价值和魅力所在，也是本书研究的出发点和努力的方向。

业内习惯把与拍摄相关的称为"影视前期"，采、写、摄、编、播，舞、美、服、化、道，大多属于影视前期的工作范畴，而与剪辑相关的则称为"影视后期"。影视后期实际上包括拍摄完成后的所有工作，剪辑、调色、混音、输出等都属于影视后期的工作范畴。

影视剪辑不应该被简单地理解为一门课程或者一门技术，它把我们带入了一个更加宏观的全新领域。获取、整理、筛选、顺片、粗剪、精剪、混音、调色、检查、输出等都是这个领域的工作内容。项目的时间线是开放的和共享的，大家在一起工作，既有分工，又要相互配合，谁也离不开谁。此外，还要与导演、配音演员、剪辑师、调音师、特效师等一批人打交道，他们大部分是后期工作人员，但也会涉及前期工作人员，比如对口型配音时，有的场景就需要前期演员参与。

可以说，影视后期是一套复杂的系统工程，让初学者有些茫然和手足无措。为了把影视后期的框架和内容描述清楚，方便大家有计划、有选择地学习，我把这个领域分为道、法、术、器、势五个层次。弄清楚这五个层次，才能立足现实，有所取舍，也有利于明确学习的顺序，合理安排学习的内容。

势

道、法、术、器、势，从后往前说，我们先说势。所谓势，就是要先了解业界发展的形势、技术发展的态势和未来发展的趋势。

入行前先要了解这个行业的特点，了解业界发展的状况。比如要认识到剪辑师的工作是在幕后，要耐得住寂寞，甚至可以说是非常"尴尬"的职业。他工作越出色，越完美，就越容易被大家忽略，甚至遗忘。因为对

于优秀的影视作品，观众从始至终都沉浸在剧情里，完全忘记了剪辑师的存在。通常只有糟糕的剪辑才会激发观众的"兴趣"，他们会非常想弄清楚这个剪辑师是谁，然后指名道姓地奚落嘲讽一番。这是影视剪辑行业的特点，入行之前要有心理准备。

要了解业界发展的形势，以及人才队伍的状况和发展趋势。我国82%的公办本科高校都开设了新闻传播类本科专业，仅本科在校生就达到23万人（不包括硕士和博士研究生），过去以媒体管理人才为主要培养目标的培养方式，势必要向以媒体业务人才为主要培养目标的培养方式转变。由重理论转向重实务，只是行业人才发展的一个变化。考虑到传统媒体市场空间和职业发展的限制，人才从传统媒体流向互联网媒体也是当下的一个趋势。

从行业发展来说，融媒体传播向全媒体传播过渡，也是未来的发展趋势，习近平总书记在党的二十大报告中指出，要"加强全媒体传播体系建设"，"推动形成良好网络生态"。[1] 这意味着专业媒体还将继续分化，并且继续呈现出向两个极端扩张发展的趋势。专业的更加专业化，向更精细、更精致和更精品的方向发展；平民的更加平民化，向更小、更短、更轻、更便携、更廉价和更高产的方向发展。

视频技术的发展趋势，如图0-1所示。最内侧实线一环是目前业内普遍采用的硬件设备和技术标准，中间虚线一环是业内优秀企业率先采用的硬件设备和技术标准，最外侧虚线一环是未来硬件设备的研发方向和行业的技术标准。业界在视频的分辨率、帧速率、色位深度、色域范围和动态调整五个维度上都清晰地给出了下一步发展方向。相对于视频而言，音频技术更新则显得缓慢一些，毕竟这涉及空间改造，仅靠硬件设备的升级是无法实现的。

[1] 习近平：《高举中国特色社会主义伟大旗帜 为全面建设社会主义现代化国家而团结奋斗——在中国共产党第二十次全国代表大会上的报告（2022年10月16日）》，人民出版社2022年版，第44页。

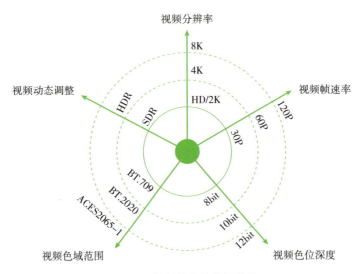

图 0-1　视频技术的发展趋势

器

我们再说器，器是硬件工具，包括拍摄设备、剪辑设备、调音设备、调色设备、输出设备等。要学会使用这些专业工具，需要具备一定的硬件环境，光有积极的学习热情和充足的学习时间是不行的。

这些硬件工具也比较复杂，各具特点。有些系统是嵌入式的，像摄像、录制、输出、推流等设备，大多数是嵌入式操作系统。有些则是运行在开放的系统平台上，比如声音合成、调光调色、影视特效基本都是安装在 Windows、macOS 或 Linux 系统平台上，而且这些工作站需要配备专用的硬件设备才能工作。比如非编工作站需要外接采集和输出设备，音频工作站需要外接音频接口设备，调色工作站需要外接调色台。此外，网络存储、GPU 运算卡和专业显卡也几乎成了标配。有些系统是相对独立的，比如灯光系统。有些则可能涉及方方面面，比如演播室系统会涉及摄像系统、录音系统、导播通话系统、视频编辑系统、虚拟演播室系

统、流媒体直播系统等。这些系统的工作属于前期还是后期，就很难分得清清楚楚了。

术

术是指软件技术，剪辑软件、音频软件、特效软件、调色软件、字幕软件、包装转码软件等都是需要了解和掌握的。

很多人认为影视剪辑就是学习这些软件，那是片面的。软件技术有不同的发展方向，除了大家熟知的剪辑，还有音频、特效、调色、动画等方向，不同方向使用的技术软件也不同。即便是同一方向的软件，也分不同的层次。

比如，视频剪辑软件可以分为四个层次。

（1）大众软件，比如手机端的爱剪辑、PC 端的会声会影，以及手机和 PC 端均有的剪映。这些软件的共同特点是几乎零技术门槛，用户不需要具备多少专业知识，几乎不用培训，打开应用程序界面就能操作。这类软件通常是免费的，或者象征性地收取一点费用。由于这类软件的技术门槛和经济成本都很低，所以用户数量十分庞大。

（2）专业软件，以 Adobe 的 Premiere Pro 和 Apple 的 Final Cut Pro 为代表。用户需要具备一定专业知识，对帧速率、帧尺寸、宽高比、编解码、色彩空间、色位深度、视频质量和压缩方式等，都要有清晰的概念。这些软件具有完备的剪辑功能和基本的特效模块，但功能也仅限于剪辑领域，涉及视频素材上载和编解码，字幕、音频、特效和调色编辑以及媒资管理、包装合成和转码输出等部分，则需要借助其他软件来实现。也就是说，这类软件并不提供完整的影视后期解决方案。专业软件的优点在于软件价格相对亲民，其功能可以满足一般剪辑需求，学习资料十分丰富，练习素材方便易得，因而具有比较高的市场占有率。

（3）行业软件，对于一般公众来说，这些软件比较陌生，用户主要是专业机构或者媒体人员，比如大洋、索贝、雷特等公司的产品。它们的软件可提供全流程的解决方案，不仅包括录制、采集、非编、字幕、特效、音效、调色等模块，甚至连包装合成、虚拟演播室、媒资管理、播出控制等也都涵盖其中。这类软件需要与之配套的硬件支持，除了高性能工作站之外，还需配套视频和音频输入输出的接口箱、专业的视频卡和音频卡、GPU 运算卡、调音台、调色台、光控台、存储系统、导播通话系统等一批附加硬件，以及与之配套的控制和管理软件。这些软硬件主要供行业用户使用，除了软件和硬件费用之外，还包括系统集成以及空间改造和运营维护的成本，因此价格往往比较高。除非在专业的影视制作机构工作，否则一般人很少有机会接触。

（4）行业通用标准软件，以 Avid、Blackmagic Design 等公司的软件为代表。与行业软件相比，除了软硬件结合的全流程媒体行业解决方案这一共同特点之外，它们还具有行业的标准化和国际性两大特点。比如，Avid Media Composer 非编视频软件采用的 DNxHD/HR 视频编码就是行业标准，国际主流摄像机和外设厂商以及大多数非编软件都兼容这种视频编码格式。主流厂商还会开放插件或者外设来兼容自家的软件。本来 Apple 公司的 ProRes 视频编码格式也有这样的行业号召力，但近年来其产品越来越偏重民用领域，行业影响力减弱。前面提及的大洋、索贝、雷特等行业软件厂商，其用户基本以国内业务市场为主，其行业标准的领导力和国际化的影响力不能与本类软件同日而语。

同样是非编软件，定位差别如此之大，个人如何选择和取舍，必将对未来职业方向和发展空间产生影响。

法

法，即指影视语言语法，在掌握了硬件工具和软件技术之后，还不知

道怎样剪辑,这是因为没有学习影视语言语法。

除了母语,我们学习任何一门外语,都需要学习它的语法,学习它的字法、词法、句法和章法。更多的时候,影视剪辑其实就是将文学语言转化成视听语言的过程。视听语言是一种将声音和影像结合起来使用的语言艺术,也有它的语法和表达规律。

视听语言与文学语言有着不同的表达方式。视听语言作用于人们的感官,然后通过感官抵达观众的内心,文学语言则是直接地作用于人们的思维,绕过了人们的感官。影视语言是以影视表现手段呈现视听语言,必然受到影视表现手段的约束和限制。将任何情感、思想和观点运用影视语言表现,都必须依托于具体的画面形象,表现的形式要具象化,表现的手段要表面化,表现的内容要生活化,这与追求理性与抽象的文学语言有着本质的不同。比如表现人物对话,文学语言只需加上冒号和双引号就能表达得清清楚楚,影视语言对应的则是"三镜头法则"。因为画面形象有具象化和生活化的要求,所以影视语言有"30度规则"和"180度规则"。"180度规则"源于人的视角只有180度,文学语言则无须考虑视角范围的问题。

影视语言语法是本书阐述的主要内容,它是以熟悉非线编辑软件操作为前提的。

道

道有不同层次,大道谋德,中道谋略,小道谋术。

大道谋德,大道提供价值观,电影史论、评论、赏析等,都提供判定好坏、美丑、喜恶、真假的价值标准。大道提供共同的价值观,也就是影视片创作的主题。比如电影《肖申克的救赎》中的大道是主人公安迪说的话:"希望是个好东西,也许是世界上最好的东西。"电影《泰坦尼克号》中的大道是"真爱跨越生死"。

中道谋略,告诉我们如何讲好故事,呈现观点。纪录片《舌尖上的中国》的创作初衷并不是拍摄名厨名菜,而是普通人的家常菜,在呈现各色美食之外,展示普通中国人的人生百味,展示人和食物之间的故事,透过美食来看社会。《舌尖上的中国Ⅰ》(2012)的叙事策略是,在表现美食的同时,讲一点故事,说一点人情,引发一点乡愁,缅怀或者回顾一下传统,进而思考一下人与自然的关系。《舌尖上的中国Ⅰ》的叙事策略毫无疑问是非常成功的,它在豆瓣网站上的评分高达 9.4 分。《舌尖上的中国Ⅱ》(2014)基本沿袭了第一季开创的叙事结构,但叙事的重点已经从美食转移到人情上来。人情的根基是故事,并不是美食。这让寄托于美食与乡土之上的乡愁无以慰藉,对传统的缅怀也因此失去了情感的依托,而慰藉乡愁和缅怀传统正是工业化所带来的社会变迁赋予我们这代人特殊的情感需求。《舌尖上的中国Ⅱ》的评分有所下滑,豆瓣得分 8.6 分,但仍在佳作之列。《舌尖上的中国Ⅲ》(2018)更换了原来的主创团队,也基本抛弃了之前的叙事结构。第三季与第一季相比,叙事策略有了根本的变化,将美食与乡土、美食与人情的关系,演绎成匠人与器具的关系、技艺与传承的关系,美食的戏码被市井习气和人情世故所取代,算是彻底的边缘化了。这让"唯美食与爱不可辜负"的观众情何以堪?第三季豆瓣评分最终只有 3.9 分,还没过及格线。《舌尖上的中国》系列的成败,足以说明中道谋略的重要性。

小道谋术,着眼于微观层面,为剪辑实践提供一些技术和准则。小道若巧,巧是指一些剪辑的技巧,比如静止画面准则、动作轴线准则、定场镜头准则、声轨优先准则等。这类准则和技巧很多,不需要都记住,但至少应该熟悉它们,这样视频剪辑时碰到任何一种情况,都能立刻知道如何处理。剪辑规则的制定是为了有章可循,提高剪辑效率,这些规则并非不能打破。最终剪辑师还是要用自己的方式,创造性地剪辑和诠释。总之,

序言

大道至简，小道至繁，无道致乱。

一般来说，道、法、术、器、势五个层次的关系是，道以明向，法以立本，术以立策，器以成事，势以立人。

势以立人，是让我们知己知彼，审视自己是否适合做影视后期的工作，毕竟影视后期更多是与机器打交道，而不是和人打交道，能否耐得住寂寞，也是对人性的考验。同时，对工作未来的发展空间和前景也要有所了解和预判。

器以成事，一方面是说"巧妇难为无米之炊"，无论从事什么类型的编辑工作，必须得有工具，得有设备；另一方面是说工具和设备的选择决定了个人兴趣和发展方向。调色师和音效师选择的工具，必然与剪辑师选择的不同。对于剪辑来说，设备要比调色和音效设备门槛低一些，背景知识专业性要求也不高，就业渠道更广阔一些，很多人都会选择先学剪辑。

术以立策，在确定自己的发展方向之后，就可以进行专业技术的学习。我常说，"术"可以活人，就是能给人职业的技能和谋生的本领。"以道御术"，"术"要符合"法"，"法"要基于"道"，这是对影视作品质量提出的要求，追求的目标是成就经典之作。

目前国内出版的影视内容方面的书籍的特点是：讨论影视赏析的比较多，讨论剪辑艺术的比较少；培训剪辑软件的比较多，介绍剪辑理念的比较少；研究国外老旧电影的比较多，分析国内新锐影视的比较少。

很多情况下，学会 Adobe Premiere Pro、Apple Final Cut Pro、Avid Media Composer 这些非线编辑软件，并不会增加剪辑方面的自信，反而会令我们陷入茫然无所适从的窘境。我在北京大学开设视频编辑课程将近二十年，对于同学们的这种困惑感同身受。同学们希望得到剪辑方法方面的专业指导，想知道对与错、好与不好的评判标准，可是这方面的书籍少之又

少。这可能是因为剪辑师更喜欢冲着话筒侃侃而谈，而不是对着电脑屏幕著书立说。

近几年国内出版的影视剪辑方面的著作大体有两类：一类著作为视听语言理论和电影史的杂糅堆砌，用大量的电影案例充实篇幅，虽然冠以影视剪辑之名，但涉及剪辑经验与技巧方面的内容，不过三言两语一带而过，至于影视剪辑所应掌握的知识要点、逻辑结构、业务流程和行业规范等，则基本不谈；另一类著作是介绍剪辑软件的操作与使用，对菜单、按钮、快捷键和选项等功能的描述一应俱全，内容更像是软件的使用说明书，对于影视剪辑的流程、规范、技巧和经验却很少提及。

我一直想写一本关于影视剪辑的入门教材，介绍一下剪辑的思路、方法和流程，总结一些剪辑的经验和技巧，给初学者提供一些规范和借鉴，帮助他们提高剪辑的效率，少走一些弯路。经过几年的准备，2017年，《影视剪辑》由北京大学出版社出版，作为本科生教材使用了几年。现在，我觉得有必要在教学实践经验总结的基础上，对第一版的框架和内容做进一步完善和扩充，适时推出第二版。

《影视剪辑（第二版）》共14章，按照影视语言语法的架构，分为四个单元。

第1单元是"字法"，共四章，以单一镜头为基本研究单位，内容包括剪辑基础、景别选择、镜头角度和镜头视点，为视频剪辑做镜头知识的准备。

第2单元是"词法"，共三章，阐述镜头组接的规律和规范，内容包括时间长度、镜头剪辑和方向匹配，是镜头组合的操作实践和基本规范。

第3单元是"句法"，共三章，介绍段落剪辑的方式和方法，内容包括片段组接、运动剪辑和转场过渡，关注点是如何进行镜头叙事。

第4单元是"章法"，共四章，着眼于影视作品的整体结构和框架，

序 言

包括声音剪辑、字幕编辑、类型剪辑和蒙太奇剪辑。声音和字幕虽然未必能上升到结构框架的层次,但大部分是追随画面出现的,成为画面内容不可分割的一部分,所以将其归入结构框架的范畴。此外,这部分还分析了喜剧、惊悚、情色和歌舞四种典型场景的剪辑方式和技巧,以及传统蒙太奇和现代蒙太奇的剪辑艺术。这部分内容既关注影视内容的层次结构,又着眼于剪辑作品的艺术表现。

第二版共分析了 50 余部影视作品的片段,使用了近 500 张图片。为了方便教师教学和学生拉片,这些图片和视频片段将作为教辅资源放在网站上供观摩、练习使用,地址可通过扫描二维码获得。

非线编辑机房的运维和管理是我日常工作的一部分,因此我与在机房剪辑片子的同学打交道比较多。确实有一部分同学的影视剪辑专业素养比较欠缺,有的同学甚至连"字幕安全框"的概念都没有。他们的作品在电视上播出时,字幕被裁切的现象比较常见,有的字幕简直成了"弹幕",天马行空,横冲直撞,字体、字号、颜色、位置等毫无章法可言。剪辑方面的问题,诸如此类,不一而足。理想的题材和创意,剪辑却很糟糕,实在让人惋惜。

这本书的定位是衔接影视艺术和影视技术的中间环节,系统、全面和分层次地介绍影视剪辑的普遍逻辑和一般规律,归纳总结剪辑师的剪辑理念、操作思路和行业经验,以帮助那些影视剪辑的初学者开阔视野、了解流程、熟悉规范、丰富技巧和手段,从而提高剪辑的效率。

尽管它还有些单薄,有些肤浅,也不够深入和细致,但总胜过无,至少这是一本专注讨论影视剪辑的书,可提供一些规范、经验和借鉴,适合还没有多少剪辑经验的初学者学习使用。

严富昌
2021 年 4 月

目　录

第1单元　字法：认识镜头

第1章　剪辑基础 ········· 003
- 1.1　时间 ········· 004
- 1.2　空间 ········· 011
- 1.3　顺序 ········· 014
- 1.4　镜头 ········· 020
- 1.5　剪辑 ········· 021
- 1.6　流程 ········· 023

第2章　景别选择 ········· 031
- 2.1　认识景别 ········· 031
- 2.2　景别的视觉空间 ········· 036
- 2.3　景别的心理空间 ········· 041
- 2.4　景别构图的要义及镜头对景别的影响 ········· 047
- 2.5　声音景别 ········· 054
- 2.6　景别的运用 ········· 061

第 3 章　镜头角度 ··· **071**

- 3.1　镜头角度对空间透视的影响 ··· 072
- 3.2　平视镜头的空间表现 ··· 076
- 3.3　垂直镜头的空间表现 ··· 080
- 3.4　倾斜镜头的空间表现 ··· 088
- 3.5　对话场景中的镜头角度 ··· 090

第 4 章　镜头视点 ··· **092**

- 4.1　客观镜头 ··· 093
- 4.2　主观镜头 ··· 094
- 4.3　半主观镜头 ··· 095
- 4.4　主客观镜头转换 ··· 099
- 4.5　三镜头法 ··· 105

第 2 单元　词法：镜头组接

第 5 章　时间长度 ··· **113**

- 5.1　长或者短 ··· 114
- 5.2　重复 ··· 117
- 5.3　慢镜头 ··· 119
- 5.4　定格 ··· 123
- 5.5　快进 ··· 125

第 6 章　镜头剪辑 ··· **129**

- 6.1　连贯性 ··· 130
- 6.2　匹配 ··· 131

6.3 级差 ··· 132

6.4 跳接 ··· 135

6.5 闪屏 ··· 141

第 7 章 方向匹配 ··· 146

7.1 轴线 ··· 146

7.2 越轴 ··· 148

7.3 轴线与机位 ··· 150

7.4 合理越轴 ··· 154

第 3 单元 句法：段落剪辑

第 8 章 片段组接 ··· 165

8.1 景人转换 ··· 165

8.2 主角确定 ··· 168

8.3 镜头叙事 ··· 169

8.4 分剪镜头 ··· 175

8.5 角度选择 ··· 177

8.6 景别变换 ··· 179

8.7 空间控制 ··· 183

第 9 章 运动剪辑 ··· 185

9.1 运动的连贯 ··· 187

9.2 运动的转折 ··· 188

9.3 运动的交叉 ··· 190

9.4 运动剪接点 ··· 191

9.5 剪辑的节奏 ·· 195

第 10 章　转场过渡　　　　　　　　　　　　　　198

10.1 无技巧转场 ·· 199
10.2 技巧转场 ··· 214

第 4 单元　章法：剪辑结构

第 11 章　声音剪辑　　　　　　　　　　　　　　223

11.1 从无到有 ··· 224
11.2 人声剪辑 ··· 227
11.3 音乐剪接 ··· 233
11.4 音响的剪接 ·· 237
11.5 声音的过滤 ·· 242

第 12 章　字幕编辑　　　　　　　　　　　　　　249

12.1 字幕的必要性 ······································· 249
12.2 字幕样式 ··· 252
12.3 字幕位置规范 ······································· 255
12.4 字幕格式规范 ······································· 261
12.5 字幕内容规范 ······································· 266
12.6 字幕的长度和速度 ································· 267

第 13 章　类型剪辑　　　　　　　　　　　　　　270

13.1 喜剧 ·· 270
13.2 惊悚 ·· 275

13.3　情色 ·· 278

13.4　歌舞 ·· 280

第 14 章　蒙太奇剪辑 ·· 286

14.1　蒙太奇起源 ·· 286

14.2　现代蒙太奇 ·· 288

14.3　叙事蒙太奇剪辑 ·· 294

14.4　表现蒙太奇剪辑 ·· 309

参考影片 ·· 325

参考书目 ·· 329

第1单元

字法：认识镜头

第1章 剪辑基础

绝大多数艺术形式都曾经有过被权贵供养的历史，绘画、雕塑、舞蹈、音乐、戏剧等，皆是如此。电影是个特例，走的是一条自力更生的商业化道路，无论逆境还是顺境，一直都是靠市场的力量顽强地生存下来，这也造就了电影工业与生俱来的文化特质。很多艺术门类都盛行封闭的"圈子"文化，讲究派系，注重师承，局外人很难融入其中。电影工业与生俱来的开放性决定了它不可能是一个封闭的圈子，各业精英，八方人才，皆汇于此。借鉴电影工业模式成长起来的广电行业更是如此，采、写、摄、编、播、舞、美、服、化、道，林林总总，兼容并包，广纳贤才，取长补短。

影视行业始终都非常开放，其从业者来自各行各业，这会带来两个比较突出的问题：一是专业背景差别非常大，专业的隔阂必然会带来沟通的不畅；二是重视实践而忽视理论，影视工作者都是实务派，不太擅长做案头工作，更不愿意总结和归纳，流程和规范始终难以统一。同样的事务，会有不同的名称；同样的名称，会对应不同的事务。比如景别，从人像摄影转行过来做摄像的，仍然坚持按裁身点来划分景别；而电影摄像的传统，则是按人像占画面比例大小来划分景别。再比如说的都是镜头，导演说的镜头指拍摄场景；摄影师说的镜头指光学组件，即定焦镜头、广角镜

头、长焦镜头等；剪辑师说的镜头其实指视频片段。锣鼓听声，听话听音，那些似是而非的概念，人们全靠猜，岂不是很累？所以有必要把影视剪辑的基本概念单独拿出来说一说，以免后面产生分歧和误会。

什么是"影视剪辑"呢？通俗的说法就是"剪片子"，主要工作就是先从影视素材中选择可用片段，然后将选中片段排列次第。选中片段要用入点和出点标记出来，这是标记时距。再截取标记时距的片段，放在时间线上排列起来，这是建立时序。可以说，影视剪辑的核心工作就是标记时距和建立时序的过程。这里说的"时距"和"时序"恰恰是时间的两个基本属性。那么我们就从第一个基本概念"时间"说起。

1.1 时间

什么是时间？这是个好问题。它的奇妙之处在于，谁都知道时间，却很难说清楚时间是什么。时间到底是一个时刻，还是一段过程，抑或二者兼而有之？

时间比较标准的哲学定义是，物质运动和变化的持续性和顺序性的表现，包含"时刻"和"时段"两个概念。用影视剪辑术语来说，时间的持续性叫"时距"，剪辑时两个剪辑点之间的那段时间就是时距；时间的顺序性叫"时序"，时序决定哪些片段在前面，哪些片段在后面。影视剪辑软件中的时间线还有一个别名，叫"sequence"，翻译过来就是"序列"。"序"是排列次第，"列"是形成一行。序列不仅体现了片段在时间线上的位置和顺序，也体现了片段在时间线上的持续时间，是时刻和时段在时间线上的集中体现。

1.1.1 时间标识

我们怎样标识时间呢？中国古代哲学家用"五行"理论来说明世界万

物的形成及其相互关系，当然也尝试过用它们来标识时间。所谓五行，即用"金、木、水、火、土"五种基本元素对世间万事万物进行取象比类。恰好，古人都曾经用这五种基本元素来标识过时间。

先说"金"和"木"。古代把铜的合金叫作金，包括青铜、黄铜和红铜。如果没有强调是指黄金，古人说的"金"，指的就是铜。在特定的场合，金专指铜锣，"鸣金收兵"意思就是敲锣撤兵。古人也用敲锣的方式来报时，特别是在夜里，巡夜的更夫敲几声锣，就代表是几更天。一夜分为五更，每更是一个时辰，相当于现在的两个小时。更夫用锣声来报时，还得配上一个搭档——梆子。梆子是用木头或竹筒做成的一种响器，更夫用敲梆子来报点。每个时辰分为五点，每点相当于现在的24分钟。我们现在还保留着用"点"代表时间的习惯，只是其时间长度发生了变化。古时，都市、重镇大都建有钟鼓楼，用撞钟和击鼓的方式为周边居民授时。如此，巡夜的更夫也好，钟鼓楼的执事也好，是从何而知时间的呢？这就要涉及另一种用"水"来计时的工具了。

接下来着重说"水"。古人发明了一种用盛水的铜壶以滴漏的方式来计时的工具，叫作漏刻。漏，是指带孔的壶。盛满水的漏壶会以滴漏的形式，把水输送到受水壶，受水壶的水位因此不断地升高，并带动浮标上升。受水壶带有刻箭，浮标指示刻箭上的刻度就是当下的时间。我们形容时间过得很快，常用"时光流逝"这个词，究其渊源，就与漏刻计时密不可分。有了刻箭这把标尺，计时就更加精确了。时刻时刻，时是时，刻是刻，一天分为十二个时辰，一个时辰分为八刻，一刻是15分钟。

漏刻的优势是可以昼夜计时，但劣势是不够精确。因为水会蒸发，所以漏刻计时还要靠圭表和日晷来辅助、修正授时。圭表和日晷的计时原理是通过测量太阳光下影子的长度或者角度来计时的。测量正午时刻标杆影子长短的工具叫作圭表。这根标杆叫作"表"。为人师表、作为表率，其

中"表"的本意即此。圭表还包括一块南北方向平放着的带有刻度的平板，叫作"圭"。圭是用来测量表影长度的。"圭"是很古老的象形字，在商周时期的金文中就已经出现了。圭上有刻度，表影最短的那条线是夏至，最长的那条线是冬至，两者之间按二十四节气等分。古训"一寸光阴一寸金"正源于此——圭的材质一般是铜，前面已经说过，古人把铜称为金。圭表是二十四节气的计时工具，时间范围太过粗略，要想时间精确一些，就得用到日晷。日晷的底座是个水平倾斜的圆盘，中间插上一根垂直于圆盘的时针。圆盘被平分为十二等份，每一份对应一个时辰。阳光下时针的影子落在哪个时辰上就是几时。

在我国北方，冬天寒冷干燥，漏刻计时受到了很大的限制。为了应对水的结冰和蒸发问题，基于"火"和"土"的计时方式便派上了用场。使用"火"计时的方式是燃香，通常说的"一炷香的工夫"大约就是半个小时。使用"土"计时的方式就是沙漏。沙漏也叫沙钟，其制作原理与漏刻计时大体相同，它是根据流沙从一个容器漏到另一个容器来计量时间的，避免了水的结冰问题。

如果认为古人对于时间的认识和理解比较粗犷，那就错了，他们只是在时间测量工具上不够先进。比如佛经《僧祇律》中就有记载："一刹那者为一念，二十念为一瞬，二十瞬为一弹指，二十弹指为一罗预，二十罗预为一须臾，一日夜有三十须臾。"进而幻化出"刹那""一念间""瞬间""弹指间""须臾"等一批表示时间的日常词汇。有没有觉得这些词很熟悉？像"念念不忘""转念一想""一念之间"等，这里面的"念"其实是时间单位。根据唐玄奘《大唐西域记》中的记载可以换算出，"一刹那"应该是0.018秒，"一瞬"为0.36秒。"瞬间"或者"刹那"可能无法用语言表述清楚，但确实能被我们感知，成了我们生活经验的一部分。声学中的"哈斯效应"对人们听觉的空间感的影响，其实就可看作是对声

音做了"刹那"或者"瞬间"级别的时间延迟，声音的空间感出来了，人们就是通过这么短暂的声音延时判断出所处空间的大小。

古时候怎样标识时间与现在的影视剪辑有什么关系呢？其实，古人在标识时间方面，围绕着"金、木、水、火、土"五种基本元素进行了不懈探索和各种尝试，概括起来不外乎两种方式：一种是把不可度量的时间转化成可度量的长度，利用标尺的刻度来标识时间，比如圭表和漏刻；另一种是把不可度量的时间转化成可测量的角度，利用圆盘上的角度来标识时间，比如日晷。现代影视工业受此启发，如非线编辑软件也用长度标尺来表示时间，通过时间线标尺的刻度，表示时刻和时段。至于角度，虽然非线编辑软件没将其用于表示时间，但会用于标识声音和图像的特性，如在声音里用角度来定义声像，以区分声源所在方位；在图像里用角度来定义色相，以标识画面的颜色偏好。

在非线编辑软件的时间线标尺上，无论时刻，还是时段，都使用一种相同的表达方式，即时间码。时间码既可以表达某个片段在序列中的位置，也就是时序；也可以表达某个片段在序列中的持续时间，也就是时距。

时间码有多种表示形式。理论上，既然时间是绝对客观的，不因人的主观认识而改变，反映的是外界自然规律对人施加的绝对影响，时间就有通用性，不管是哪种表示形式的时间码，都可以相互转换；事实也的确如此。由于电视和电影的应用场景不同，因此时间码自然也形成了两种不同的符号体系。影视剪辑最常用的时间码表达方式是 EC 码（edge code）和 TC 码（time code），如图 1-1 所示。EC 码是电影工业的主流标准，它记录的是以英尺为单位的胶片长度。TC 码是电视工业的主流标准，录制、编辑、播出等设备上的电子时钟与 TC 码可以非常轻松地转换。

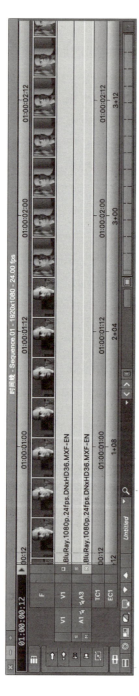

图1-1 非编辑软件中的TC码和EC码

1.1.2　EC 时间码

EC 时间码是胶片时代电影工业的时间码，直接用胶片的长度来标识时间，一般采用"NNNN+NN"（edgecode 4 count）或者"NNNNN+NN"（edgecode 5 count）的形式表示。加号前面的 N 代表胶片的长度或者位置，单位是英尺；加号后面的 N 代表格数，也就是帧数。

电影胶片的规格是用胶片宽度来定义的。按胶片宽度的毫米数来分类，常见的电影胶片有六种，分别是 8mm、8.75mm、16mm、35mm、65mm 和 70mm。8mm 胶片和 8.75mm 胶片因为没有记录声音的位置，早已被淘汰。65mm 胶片和 70mm 胶片用来拍摄 IMAX（Image Maximum）电影，但问世不久，数字电影机就出现了，随着数字技术的发展，它们有被数字电影取代的趋势。我国仍在使用 16mm 胶片和 35mm 胶片。其中 16mm 胶片只用于彩色底片，不用于正片。现在发行的全部是 35mm 胶片的彩色拷贝，供电影院放映。

标准的 16mm 电影胶片成像区域为 10.26mm×7.49mm。此外还有 Super 16mm DIN 和 Super 16mm ISO 两种胶片，其成像区域分别为 12.35mm×7.41mm 和 12.52mm×7.41mm。如果帧速率为 24 帧/秒，那么 16mm 胶片一分钟的长度大约是 36 英尺。如果帧速率为 25 帧/秒，那么 16mm 胶片一分钟的长度大约是 37.5 英尺。一英尺的 16mm 胶片，大约包含 40 帧画面。标准的 35mm 电影胶片成像区域为 24mm×36mm。还有一种 35mm 的无声胶片，其成像区域为 24mm×18mm。如果帧速率为 24 帧/秒，那么 35mm 胶片一分钟的长度大约是 90 英尺。如果帧速率为 25 帧/秒，那么 35mm 胶片一分钟的长度大约是 93.8 英尺。一英尺的 35mm 胶片，大约包含 15 帧画面。从电影胶片成像区域的尺寸来看，它既不是 16，也不是 35，为何被称为 16mm 胶片或者 35mm 胶片呢？——胶片格式不是由画幅来定义的，因

为电影胶片成像区域两边还有尺孔，算上尺孔，胶片的宽度就变成16mm或者35mm了。随着胶片摄像机逐渐被数字摄像机取代，记录胶片长度的EC码便没有那么重要了，而TC码逐渐被电影工业接受，广为使用。

1.1.3　TC时间码

TC时间码的编码规则是为视频信号中的每一帧都分配一组数字，用以标记帧所在的位置或者画面持续的时间。TC时间码的基本格式是用半角冒号或者分号两两分隔的八位数字，依次代表小时数、分钟数、秒钟数和帧数，其基本格式为"HH：MM：SS：FF"。"HH"代表小时数。由于大多数非编软件默认TC时间码起始值为01：00：00：00，所以当HH的位置为"01"时，不代表已经过去了一个小时的时间，"02"才表示超过了一个小时的时间。不过这些非编软件都支持修改TC时间码的默认值，将其初始时间修改成00：00：00：00后，当HH位置为"01"时，就表示超过了一个小时的时间。"MM"代表分钟数，"SS"代表秒钟数，两者取值范围都是00—59，与生活中的时钟指示范围一样。"FF"代表帧数，取值从00开始，最大值取决于帧速率。视频编码格式不同，帧速率也不同，FF的取值范围变化比较大。电影转数字视频文件后的帧速率通常是24帧/秒，它的TC时间码FF段的取值范围是00—23。我国高清电视信号格式标准是1920×1080/50i，其占用制作资源的码率与1920×1080/25P完全相同，意味着帧速率也是25帧/秒，那么它的TC时间码FF段的取值范围就是00—24。除此以外，常见视频编码的帧速率还有23.98、29.97、50、59.94、60和120，对应的TC码FF段每秒的初值都是从00开始，最大取值有23、29、49、59和119几种情况。帧速率不是整数的，还涉及丢帧的问题，即丢帧的那一秒帧数要减去一帧。

有的TC时间码的格式是用半角分号分隔，其形式为"HH：MM：SS；

FF"，或者是"HH；MM；SS；FF"，表示这个时间码是带有丢帧的。至于小时数、分钟数、秒钟数和帧数是全部用半角分号分隔，还是只有帧数前面用半角分号分隔、其余用半角冒号分隔，完全取决于具体软件的设计规范。比如 Adobe After Effects 的掉帧时间码全部用半角分号分隔，而 Apple Final Cut Pro 的掉帧时间码就只有帧数前面用半角分号分隔。不管用哪种表示方式，丢帧的那一秒都要比非丢帧的最大帧数少一帧。

此外，还有一种 TC 时间码采用"HH：MM：SS，mmm"或者"H：MM：SS.mm"的格式。最后一个分隔符号既不是半角冒号，也不是半角分号，而是半角逗号或半角句号。半角逗号或半角句号后面是"mmm"或者"mm"，表示三位或者两位数字，代表毫秒数。比如 00：01：22，980 和 0：04：07.76，前者代表 1 分 22 秒 980 毫秒，后者代表 4 分 7 秒 760 毫秒。前一种时间码比后一种更精确一些；后者在小时数位置上只有一位数字，秒钟数后是毫秒数，只精确到了百分之一秒，换算成毫秒时，数字后面要加个"0"。在非线编辑软件里，很少使用这两种时间码，因为它们不能精确到帧数，毫秒数在画面剪辑时也没有实际的指示意义。但在字幕文件，尤其是外挂字幕文件中，却经常使用这种格式的时间码，因为字幕只与人物对白、解说词的起始和结束位置有关系，与画面内容没关系，与帧速率更是毫无瓜葛。字幕就是要与声音严格地时间同步。声音既没有帧，也没有场，为了避免出现声音与字幕不对位的情况，就采用了无须换算的自然时间的表达方式，而且精确到了毫秒。

1.2 空间

接下来我们说"空间"。空间是与时间相对的一种物质客观存在形式，但两者密不可分。物与物的位置差异度量被称为"空间"。空间通过长度、

宽度、高度、大小表现出来，可是位置的变化却要通过"时间"变化才能反映出来。影视剪辑所说的空间都是具体化和形象化的空间。因为时间无法可视化，我们就用便于可视化的长度来标识时间。非常有趣的是，空间大小和位置的表达方式也是通过长度来呈现。

空间是相对于时间而言的，并以时间为前提。当我们说处在某一空间时，都带有"此刻"或者"彼时"的约定或暗示。失去时间的约定或暗示，所指空间就失去了存在的基础。当我们交代空间时，都是事先锁定一个时间作为起点，然后随着时间变化，呈现空间的状态和变化。我们锁定的可能是确切的某一时刻，也可能是一个时间段、一个时期（或朝代）。人们需要先弄清楚时间坐标，再依据自己的生活经验和知识积累，以与时间特征相匹配的方式进行思维。比如同样是赶路，古代人骑马，快马加鞭，八百里加急才是"快"；现代人开车，油门到底，引擎轰鸣才叫"快"；未来人驾驶宇宙飞船，引擎全开，全速航行才算"快"；神话人物腾云驾雾，一个筋斗云十万八千里才称"快"。时间的参照系不同，空间位移快慢的判断标准也不同。

时间的流变和空间的转换，在影片中有着无穷的潜力，这正是镜头叙事的重要条件和基本特征。安德烈·戈德罗（Andre Gaudreault）和弗朗索瓦·若斯特（François Jost）曾说："在影片的叙事中，空间其实始终在场，始终被表现。"[1] 这种从不缺席、始终被表现的空间叫叙事空间。所谓叙事空间就是指："用以承载所要叙述的故事或事件中的事物的活动场所或存在空间，它以活动影像和声音的直观形象再现来作用于观众的视觉和听觉。"[2] 无论是空间的大小，还是空间的位置，指的都是物质空间。

[1] 〔加〕安德烈·戈德罗、〔法〕弗朗索瓦·若斯特：《什么是电影叙事学》，刘云舟译，商务印书馆2005年版，第107页。

[2] 黄德泉：《论电影的叙事空间》，《电影艺术》2005年第3期，第18页。

物质空间是人物的生存空间与活动空间，它是由景物构成的可视的具象空间环境。可以宽泛地说，观众从屏幕上通过视觉感受到的内容都是物质空间。

除了具象的物质空间，叙事空间还包括社会空间和心理空间等抽象的空间。社会空间是指人与人之间的一种社会关系的综合形象，它是一个虚化的抽象的物质空间，但又有具象的特征表现。社会空间主要是通过物质空间的环境和道具以及人物的服饰、行为方式等具象的东西来被感知的。社会空间的核心是关系，由各种社会因素之间的相互关系构成，比如种族、阶级、家庭、婚姻等。社会空间在物质空间条件的基础上，为人物活动范围提供更为广阔、内容更为丰富的精神活动环境。无论是简单的关系，还是复杂关系，用影视语言来表现，都必须转换成具象化的人物和生活化的场景。最常见的表现手段就是在拍摄时通过改变人物位置和拍摄角度，影响不同人物在画面中的占比，进而区分其在剧情中的主次轻重，最终达到对其抑扬贬褒的目的。

心理空间是指用以反映人物内心活动或观众情感而形成的形象空间。心理空间是通过场景空间的结构内容和关系，结合极具特色的环境氛围，经由大景别的空间对比、重复、变化、细小道具等，表现出某种象征意义或特定的造型风格，并揭示人物内心活动的空间形象，包括各种梦境、幻觉、回忆等。

物质空间可以借助画面的景别表现出来，大景别画面的视觉空间大，小景别画面的视觉空间小。景别只能表现具象的空间，不能表现抽象的空间。社会空间的核心是人物关系，只能通过画面构图来表现。画面人物的不同站位可以体现主次轻重，镜头拍摄角度的透视关系可以实现对人物的抑扬贬褒。心理空间不同于物质空间或社会空间，后者的视觉意义通过当前画面就能直观地反映出来，而心理空间的视觉意义必须通过不同画面的

对比才能反映出来，常见的是通过前后画面亮度或者色度的对比加以区别。比如，用降低色彩饱和度或者去饱和的画面与色彩饱和度正常的画面对比，来表现过去的和现在的心理空间；用亮度曝光过度或者曝光不足的画面与曝光正常的画面对比，来表现虚幻的和现实的心理空间；用虚焦的雾化的画面与实焦的清晰的画面对比，来表现失实的和写实的心理空间。

我们对影片空间的感知，是通过各种各样的视听信息组合而完成的。这也就是说，空间并不是一个物质，我们对空间的认知是一种主观的意识，影视片便是通过各种信息的组合拼贴让观众形成空间观念的。

1.3 顺序

什么是顺序呢？趋向同一个方向叫"顺"，它与"逆"相对；排列次第叫"序"。顺序就是顺理而有序，表现得和谐而不紊乱。在非线编辑软件中，顺序被称为"序列"（sequence）。顺理而有序，那么"理"是什么？"理"就是把一些内容排在前面，而另一些内容只能被排在后面的依据。顺序的建立，依据的是时间关系、空间关系和逻辑关系，或者说顺序包括时间顺序、空间顺序和逻辑顺序三类。

1.3.1 时间顺序

时间关系有两个基本构成要素：一个是时序，另一个是时距。

时序解决排列的先后顺序问题，确定哪些内容排列在前，哪些内容排列在后。诗词歌赋行文的起承转合，是顺序的问题；小说情节发展的起因、经过、高潮和结局，是顺序的问题；电影剪辑要用一个主镜头（master）引领后面若干个副主镜头（coverage），还是顺序的问题。顺序很重要，它有利于人们重建对空间的认知，然后才能全神贯注地融入故事情节，按照

剧中人物的处境去感受和思维。

　　时距则是指时间持续的长短。长镜头是长时距，短镜头是短时距，快镜头是压缩时距，慢镜头是拉伸时距，定格是冻结画面、延长时距。照片和影片的根本区别在于，有没有时距的限制。照片是静态的，所以它没有时间限制，你想看多长时间，由自己决定。影片是线性的，停留一秒，就是一秒，下一秒就没有了，你能看多长时间，由导演决定。这就是两者最显著的区别。影片比照片多了一种影响观众感受的手段，那就是对时间的控制。比如一位老人靠在躺椅里，拿着一张泛黄的老照片的镜头。给一秒钟还是五秒钟的镜头时长，区别是显而易见的。给一秒钟的镜头，观众看到一位老者在看老照片。给三秒钟的镜头，观众会注意到照片中的人物和场景，猜测这张照片是在什么时候、什么情境下拍的？给五秒钟的镜头，观众会想：这个老人是谁？他与照片中的人物是什么关系？他们之间发生过怎样的故事？照片中的人物后来怎样了？他们现在还有联系吗？……如果只有一秒钟的时间，观众绝对不会联想出这么多内容。对于同样的内容，时距不同，产生的影响也不同。

　　时间的特点是单一维度，是线性向前和不可逆的。时间只能沿着过去、现在和将来的一个方向延续，具有不可逆性。时间是人类用以描述物质运动过程或事件发生过程的一个参数，确定时间要靠不受外界影响的物质周期变化的规律。因此，时间关系是绝对的，空间关系则是相对的。时间是第一位的，总是放在空间前面，引领空间。我们总是先要明确时间，再去构建空间，接着阐释逻辑和推理，这已经成为大家潜移默化的思维习惯。我们讲故事的时候，总是先说"从前""很久以前""古时候"，或者说故事发生在某朝某代，再说故事发生在什么地方，有什么人，什么事，这个顺序是不能颠倒的。

1.3.2 空间顺序

空间顺序的呈现，也要遵循普遍的认识规律。比如，空间距离是由远及近，空间位置是自上而下，空间体积是由大到小，这都是人们认识事物的空间顺序。人们总是要先搞清楚整体，再将整体划分成若干个局部，去研究局部和细节。人们对空间的认识，总是从整体到局部，由宏观到微观，反之就会产生"这是在哪儿"的困惑。当然，如果整体或大空间在之前已有交代，那么从微观局部开始也是可以的。

那么，影片中的空间是如何体现的呢？以清朝诗人王士祯在《秋江独钓图》的画上题诗为例。诗人眼前是一幅写意山水的文人画，诗作把画描绘得就好像电影分镜头脚本似的，把空间景别切分得十分到位：

一蓑一笠一扁舟，一丈丝纶一寸钩。

一曲高歌一樽酒，一人独钓一江秋。

"一蓑一笠一扁舟"是远景，写意境；"一丈丝纶一寸钩"是中景，写钓鱼人的姿态动作；"一曲高歌一樽酒"是由近景到特写，刻画人物的内心世界；"一人独钓一江秋"拉回大远景，跳出当前叙事主线，以写意的手法结束。被称为"美国电影之父"的大卫·格里菲斯（David Griffith）提出和倡导经典电影叙事手法，同一场景中使用全景—中景—近景/特写，这与王士祯在诗作中表现的空间层次并无二致。王士祯所在的时代比格里菲斯早了两百多年，两人应该没有任何艺术上的借鉴和精神上的交流，但叙事手法是相通的。规律也是互通的，都要符合人之常情。远景、全景、中景、近景和特写，这些镜头景别的变化体现的是空间从整体到局部的切分，演员的出入画体现的是空间从局部到整体的组合。空间即画面，在影片中如影随形，从不缺位。

1.3.3 逻辑顺序

逻辑指的是思维的规律和规则，是对思维过程的抽象。也就是说，逻辑建立在人类思维基础上，因而是主观的。影视剪辑中的逻辑顺序就是，按照事物或事理的内在联系或人们认识事物的过程，来安排视频素材排列的先后顺序。事物的内在联系比较复杂，比如因果关系、层递关系、主次关系、总分关系、并列关系，等等。剪辑师首先要考虑清楚镜头组接是按照什么顺序来剪辑：是从概括到具体，从整体到部分，从主要到次要，还是按照从现象到本质，从原因到结果，从具体到抽象？或者干脆反着顺序来剪辑？

这种逻辑必须是通俗易懂，符合普罗大众的认识水平，不需要特殊的逻辑学习和训练也能具有的，而且不需要用太多时间思考。最常见的就是"原因—结果"的逻辑顺序，后面的镜头总是回答观众对前一个镜头的疑问，满足观众的期待，这样前后镜头组接起来的逻辑就比较紧密了。我们看到画面中出现了一把手枪，食指扣动扳机。那么观众内心期待的就是要看到结果：子弹是否命中，被子弹打中的是死是活。食指扣动扳机后面接子弹打中结果的画面，正好回答了观众内心的疑问。观众看到食指扣动扳机，就期待看到射击的结果。这就是按因果逻辑顺序来剪辑镜头。

影片《阿甘正传》（1994）中有一句交代丹中尉（Lieutenant Dan）① 家世的旁白，"他来自一个军人世家，他家族的人曾经分别参加并牺牲在每一

① 本书中，外国影片及其中人物的原名均来源于 IMDb（Internet Movie Database），即互联网电影资料库。该数据库创建于 1990 年 10 月 17 日，是目前互联网上最为权威、系统、全面的在线电影资料数据库，目前隶属于亚马逊公司。外国影片中人物的译名主要参考了 1905 电影网影库和豆瓣电影数据库。1905 电影网是中央电视台电影频道（CCTV-6）节目中心旗下子公司，截至 2021 年 9 月底，其影库共收录 339 113 部电影；豆瓣电影隶属于北京豆网科技有限公司，是国内电影爱好者、影评人士的聚集地，其积攒的大量电影数据已经成为电影行业分析的重要资源。

场美国的战争里"。与旁白同步的画面有四个镜头，都是军人在战场倒下的镜头，从着装和场景可以判断出，这四个场景分别是美国独立战争、南北战争、第一次世界大战和第二次世界大战。这些战争的最大时间跨度是170年，时间不连续，空间也不连续，而影片只用了四个镜头、七秒钟的时间，就把丹中尉的家世交代清楚了。连接这些碎片化镜头的纽带就是逻辑关系，依据的是时间先后逻辑，加上人们的历史常识。

1.3.4 顺序关系

时间是绝对客观的，不因人的主观认识而改变，它反映的是外界自然规律对人施加的绝对影响。人类无法改变或者停止时间，只能顺从时间的流逝，因而时间顺序是第一性的，是一切场景交代的首要任务和前提。

时间交代不一定要加上字幕说明，影片开始如果是一个全景镜头，就能传递出很多时间信息。比如一个全景镜头能反映出故事发生的时代特征、季节、一天中的早晚和天气状况等。时代特征可以通过布景、建筑、陈设和人物的装束等反映出来。秦汉和明清的建筑风格以及当时人们的装束的区别，是显而易见的。即便讲的是当代故事，20世纪八九十年代和当下人们的穿着也有十分明显的区别。季节特征可以通过地面附着物和植被以及人们着装的薄厚来判断。地面的冰雪或者裸露的土地，植物有无叶子，以及叶子的颜色，都能反映出故事发生的季节。一天中的早晚可以通过天光明暗和色调以及光线的角度来判断。天气状况往往与故事情节有一定的关系，还承担着渲染氛围和交代特定情境的任务，可以通过画面的阴晴雨雪来呈现。

空间具有客观性，也具有一定的主观性，反映的是外界客观环境在人体感官上的投射。空间依赖外界的客观环境，通过一些实物来构建，是看得见摸得着的，因而具有客观性。空间上的远近、大小、高矮虽是客观存

在，但人们还是可以改变空间的存在状态，使之变得更远或者更近，更大或者更小，更高或者更矮。与此同时，远近、大小、高矮是一种主观认识，并随着个体感官的差异而有所不同，并非精确，不可量化，不可比较，因此空间也具有一定的主观性。

空间本来就建立在人体感官对外界的主观感知基础上，到了影视作品中，当用镜头模仿人的视角，通过剪辑再现拍摄时的场景和空间关系时，模拟和再现都不够客观，这也是空间主观性的表现。比如剪辑两个以上人物的镜头时，不管摄像机的机位和角度如何变化，镜头运动如何复杂，也只能将轴线的一侧拍摄的画面组接到一起，否则就会"越轴"。"越轴"镜头中的人物左右位置或者前后位置是反的，摄像机模仿的是观众的眼睛，摄像机没有告诉观众要转身，而把轴线两侧拍摄的镜头拿来组接就"越轴"了。那样，观众对空间的理解就会出现错乱，甚至将同一个空间、同一个场景理解成两个空间、不同场景。在现实空间中，轴线本来就不存在，无论是关系轴线，还是运动轴线，都是主观想象出来的东西。"越轴"现象很能说明空间的客观性和主观性，是一个理解空间关系的很好的案例。

逻辑顺序建立在人们的认知思维基础上，具有完全的主观色彩。用主观支撑的关联都是脆弱的和可变的，因观众个体的能力、认知水平和相关经验的不同而有所差异，这也决定了逻辑顺序的从属地位，它不能与时间顺序和空间顺序相冲突，否则观众就难以理解，也看不懂剧情了。

时间顺序建立在自然规律基础上，具有客观性和不可控性，不管表现得是快还是慢，时间总在一分一秒地流逝，不能停下来或者重来。空间顺序建立在物理状态基础上，具有客观性，也具有主观性，空间客观存在，可以用身体去感知空间的远近、大小和高矮。但它们又是相对的，人们可以通过改变自身或者自身在空间中的位置，重新获得对空间的认识。逻辑

顺序建立在认知思维基础上，而不是建立在客观存在基础上，只具有主观性，因而其排列顺序是可变的，其组接关系也是脆弱的。

1.4 镜头

什么是镜头？"镜头"绝对是影视工作者使用最多的词汇，可是要给镜头下一个准确的定义，却十分困难。尽管大家都在说镜头，但所指代的东西可能完全不同。摄影师口中的"镜头"，英文是"lens"，指的是摄像机上的光学透镜组，按焦距长短可分为标准镜头、广角镜头和长焦镜头，按机械结构又可分为定焦镜头和变焦镜头。导演所说的"镜头"，英文是"shot"，指的是摄像机的一次开机，或者开机拍摄下来的那段影像。除了有拍摄的意思，"shot"还有开枪和射杀的意思，导演指挥摄影师拍摄，也类似瞄准（对焦）和射击（录像）的动作。编剧口中的"镜头"，可能说的是"scene"，就是场景和场面。剪辑师所说的"镜头"，又成了"clip"，就是影视片段，或者是时间线上两个相邻剪辑点之间的一段画面。镜头是什么，要看说话的人是谁，不同的角色分工，决定了镜头内涵和外延的差别。

观众认为的镜头是什么？观众看到的所有镜头——不论是客观镜头（objective shot）、主观镜头（subjective shot），还是半主观镜头（semi-subjective shot），其英文都是"shot"。因为观众与导演具有相同的视角，所以观众理解的镜头和导演所说的镜头一样，都是 shot。导演努力模仿观众的视角，不是想让观众像隐身人一样，随时处在理想的位置，旁观剧情的发展；就是想模拟场景中某个人物的眼睛所能看到的一切，使观众身临其境地"变成"银幕上的人物，直接"目击"情境，产生更逼真的介入感。

镜头是影视片的基本单位，源于其结构上的独立性和物理上的连续

性。镜头在影视作品中，不会被再度拆分，可以保持独立性和完整性。我们通常所说的镜头，还是指摄像机开机时摄录下来的一段画面。这一段画面可以很短，只有几秒钟，甚至是几帧；也可以很长，长达几十秒钟，几分钟，甚至是十几分钟。无论这段连续画面是短还是长，我们都把它看作一个镜头。

1.5 剪辑

为什么把文本和图片的加工修改过程称为"编辑"，而把影视片的加工修改过程称为"剪辑"？即便有时对于后者也会用"编辑"一词，却总要在前面加上"非线性"来修饰限制。可见，在人们的观念中，"编辑"和"剪辑"根本就不是一回事。

古人把"以绳次物"叫作"编"，通俗地说，就是将细条或带形的东西交叉组织起来，顺次排列，编结在一起。过去的竹简和木椟都是成条成片的，工匠把它们排列顺序，然后用绳子串起来，使之能够和睦平顺。竹简和木椟，乃至于后来出现的各种活字，本来就是零散的，其形制又是规则的，编辑的工作就是将其排列有序。"剪"的前提是，原本就排列有序，然后打乱原来的顺序，才可能使之零散，成为不规则的碎片或片段。"辑"是建立新的次序，使之重新顺畅和谐。"剪"是打乱顺序，从有序到无序的过程；"辑"是重建顺序，从无序到有序的过程。"剪辑"就是"剪"而"辑"之，通过"剪"和"辑"的过程，达到让媒体内容顺理而有序的目的。

1.5.1 视频剪辑

将排列有序的媒体内容组合打乱，使之失去前后顺序和彼此关联的过

程，叫作"剪"。"剪"是从有序到无序的过程。尽管这个有序可能只是拍摄时镜头排列的先后顺序，或者是媒体内容的原始顺序，但从存储介质和内容来源的角度来看，我们还是认为它是有顺序的。所以这个"剪"的过程往往是与"采集"或"输入"分不开的。

为杂乱无章的媒体内容建立顺序，使之形成关联，并重新组合的过程，叫作"辑"。"辑"是从无序到有序的过程。对于影视片而言，"辑"就是创建媒体内容之间的时间关系、空间关系和逻辑关系。

那么，什么是视频剪辑？视频剪辑就是将声音和影像"剪"而"辑"之。与"剪辑"相对应的，英文是"editing"（编辑），德语是"schnitt"（裁剪），法语是"montage"（蒙太奇，即组合），俄语是"монтировать"（装配、剪贴），都不像中文这样，同时包括了"剪"和"辑"这两个过程，所以说"剪辑"这个词十分贴切，言简意赅。视频剪辑就是将影视片需要使用的拍摄素材，经过选择与取舍、分解与组接，最终制作成一部连贯流畅、含义明确、主题鲜明，并有艺术感染力的作品。

1.5.2 非线编辑

影视剪辑为何又称为"非线编辑"或者"非线性编辑"？这得从什么是线性和非线性说起。线性（linear）是指按时间排列上的先后顺序，不过这个顺序是指源素材的记录顺序。传统线性视频编辑是按照源素材信息的记录顺序，通过磁带重放视频来进行编辑。传统录像带的素材编辑和存放都是有顺序的，编辑时必须反复搜索，并在另一盘录像带上依次安排它们的顺序，因此称为线性编辑。

非线性（non-linear）就是不受时间顺序的限制。源素材信息以数字化的形式被采集到存储介质上，无须重新排序，看起来杂乱无章。这不就是将排列有序的内容组合打乱，使之失去前后顺序和彼此关联，从有序到无

序的过程吗？我们前面提到了这个过程，称之为"剪"。然后是编辑，编辑的过程是采集和串连，从无序到有序，就是"辑"的过程。将"剪"和"辑"两个过程合起来，就是非线编辑了，简称"非编"。使用非线编辑软件时，可以先编辑后面的内容，后编辑前边的内容，只要最终把媒体内容的前后位置排列正确就可以了。线性编辑则必须先录制放在前面的内容，后录制放在后面的内容，必须按照需要的顺序依次录制，不能将后录制的内容插到前面——除非打算覆盖已有的内容。现在普遍采用的视频编辑技术就是非线性编辑，说非线性编辑就是视频剪辑，也是毫无问题的。影视剪辑的各种称呼，只不过是个人知识背景和经历习惯的不同，导致的叫法差异而已。

"所有的非线编辑最终都是线性编辑"，就像在说"所有的三点编辑最终都是四点编辑"一样，都是非常经典的"废话"。废话也有它的价值，其价值在于指明视频剪辑的工作目标，就是建立媒体片段的线性关系，排列出片段出现的顺序和时长，构建前后片段的空间关系和逻辑关系。

1.6 流程

影视工作者习惯把与拍摄有关的工作统称为"影视前期"，简称"前期"；与剪辑有关的工作统称为"影视后期"，简称"后期"。影视后期实际上包括拍摄完成后的所有工作，剪辑、混音、调色、输出等工作都属于影视后期的范畴。这些工作是由很多工作小组相互配合，协调工作，共同完成的。为了统筹安排，避免混乱，必须事先明确影视后期工作的基本流程。影视后期制作流程要依次经历获取、整理、筛选、顺片、粗剪、精剪、混音、调色、检查和输出，共十个环节。

1.6.1 获取

获取，简而言之就是拿到所有拍摄好的镜头素材，并把它们"数字化"的过程。这些镜头素材可能是记录在胶片或者磁带上，也可能本身就是数字文件，都要收集齐全，以备后期使用。镜头素材的获取方式取决于拍摄时素材的记录方式，以及非线编辑软件的具体要求。如果镜头素材是用胶片或者磁带记录的，就需要准备好播放和采集设备。如果镜头素材是用数字文件记录的，则需要准备存储卡读取设备。非线编辑软件获取镜头素材的方式一般有三种：采集、导入和链接。

采集针对的是胶片、磁带或实时视频流。采集过程相当于转录，选择的源素材时长是多少，采集的时间就是多少，不能快进。非线编辑软件采集视音频信号时，同步进行视音频的编码和存储。播放设备是否受非线编辑软件控制，要看具体信号来源。比如，非线编辑软件可以控制数字走带设备的工作状态，但不能控制实时视频流的播放与停止。

导入针对的是记录在存储卡上的数字文件。导入过程实际上做了两件事：一是转码，二是转录。导入不仅是把存储卡上的文件复制下来，也要按照非线编辑软件的格式要求对其重新编码。导入时间虽然不受镜头素材拍摄时长的限制，但会受到转码设备的转码效率和存储设备读写时间的限制。导入过程也是视音频压缩格式的还原过程，因此导入的视音频文件所占的存储空间要比存储卡上记录的源素材大得多。

链接本身并不复制或转录新的文件，只是在非线编辑软件里加上一个指向视音频源文件的链接。链接不转码，生成新的视音频文件，因而不需要等待时间。不过，链接文件毕竟没有按照非线编辑软件的格式要求进行转码，因此剪辑实时性比较差，经常会出现卡顿和不能实时刷新的现象，缩放、变速和特效等大多无法实时呈现。

1.6.2 整理

整理是对获取的镜头素材进行分类、分组和标识的过程。必须对获取的素材进行整理，如果不进行分类、分组和标识，这些素材的名称就是一些杂乱无章的字符串，根本无从查找。整理工作分为三步：首先，将素材文件按类型进行分类，区分出音频、视频、图片、特效、字幕等，然后将其分别放入对应的文件夹。不同类型的素材，使用的方式不同，使用的顺序也不同。有了分类文件夹，以后查找和使用起来就方便了。其次，对素材按场次进行分组，将时间线上可能相邻的素材放在相同的素材屉中，方便以后剪辑时查找。有的非线编辑软件也将素材屉称为素材箱、媒体夹或者 bin。最后，对素材按分镜头脚本或者场记单进行标识，一般是用分镜头脚本中的剧情或角色名称给素材重新命名，也可以用场记单以及便于识别的其他名称给素材命名，目的是建立素材标识，便于快速识别和查找。

对源素材进行整理非常耗时，非常枯燥，非常辛苦，也不是剪辑过程中最出彩的工作，但是它能决定后期制作进行得顺利还是缓慢、高效还是拖沓，其重要性不言而喻。很多剪辑师都有一套行之有效的整理技巧，能将杂乱无章的素材整理得井井有条，这是后期剪辑能够顺利高效的前提和保障。

1.6.3 筛选

筛选就是将源素材按完美程度加以标记，以示区分。要先回看整理完的所有素材，选出最合适的素材，加上标记。这套标记并没有统一的标准，非线编辑软件有各自的符号体系，剪辑师也有自己的标记习惯。

大多数非线编辑软件用颜色标记，因为颜色的选择余地非常大，也能

给剪辑师自由标记留出很大空间。有的剪辑师喜欢用紫色代表最优片段选择，有的剪辑师则用橙色表示片段完美匹配。对于次优片段、备用镜头、特写镜头等，可以分别用其他颜色标记。筛选固然是要取其精华，但大多数剪辑师并没有弃其糟粕的习惯。聪明的剪辑师不会轻易丢掉任何素材，哪怕是自己看不上的素材。反正备选颜色非常多，可以给"垃圾"素材指定一个统一的颜色，比如土黄色，说不定明天或者几周之后，还会用到这些素材。用颜色区分筛选后的素材只需遵循一条原则，就是从一而终：一个项目自始至终只使用一套颜色进行标记。标记时切忌颜色混杂，如果不同工作小组各标各的，那就相当于没有标记。

有的非线编辑软件不用颜色标记筛选素材，而用星号或者旗标来标记。用是否高亮显示代表素材的优劣，对优选片段用高亮显示，对备用片段或者垃圾片段用灰度显示。用标识数量代表优先等级，对一般片段不加标识，加标识的片段又分为一个到五个不同等级。这种筛选标记的方式分级有余，分类不足。而用颜色标记的方式分类有余，分级则不是很清晰。总之，两种标记方式，各有特点，各有优势。

1.6.4 顺片

顺片是依据剧本或分镜头脚本，将主要镜头以及声音元素按时间、空间或者逻辑顺序进行组合。建立素材在时间线上的大致位置和排列顺序是顺片的核心任务。将筛选后的素材以大图标的方式显示，然后就可以按照剧本或分镜头脚本进行排序了，这个过程叫"故事板编辑"。故事板（storyboard）的纵向空间和横向空间均可用来排列素材。素材大图标显示的是片段缩略图或标记帧，拖动它们就可以进行排序。通行的规则是上下优先于左右，即上面片段排在前面，下面片段排在后面，左面片段排在前面，右面片段排在后面。如果上面和左面片段同时出现，上面片段永远排在左

面片段的前面。然后将故事板上排好位置的片段全部选中,一起拖放到时间线上,它们就会按照上下优先于左右的顺序排成一行,顺片就完成了。不管什么类型的影视片,它的最长、最粗糙的剪辑版,都是在顺片过程中产生的。

1.6.5 粗剪

在顺片过程中产生了一个最长、最粗糙的"肥胖"版时间序列,粗剪就是为它瘦身,把多余的片段剪掉,形成一个略显粗糙但叙事完整的故事。粗剪是将完成度高的镜头和段落,按照先后顺序组合在一起,做到影片基本成形,故事情节流畅。这个时候,片段的出入点设置还不够精确,还没有处理转场过渡,也没有完成音频混音,更不用说调色、特效和字幕了。与顺片相比,粗剪将无效的内容剪掉,表达了一个完整的故事或主题,进一步明确了影视片叙事的展开方式,以及主要元素的时间节奏,同时它的时间线也不再"臃肿"了。

1.6.6 精剪

精剪是指在粗剪的基础上,对每个镜头都精细处理、反复修缮,形成影片风格的过程。粗剪时,只要不是太差的镜头,剪辑师都会尽可能地把它们保留在序列中。到了影片精剪阶段,操作就完全相反了,需要对影片细节进行调整,进一步加强和巩固粗剪时确定的结构和节奏。剪辑师要删减与叙事无关、偏离主题的镜头,与表达无关的意象性镜头,过度堆砌的镜头,以及信息冗余的镜头。剪辑师还要去掉多余的黑场和夹帧,替换掉不合适的镜头,并且补足画面内容缺失的镜头。与此同时,剪辑师会通过精确地控制片段的出入点,改变镜头的速度,调整镜头的顺序,使叙事节奏得到进一步强化。精剪不但要巩固和强化影片的叙事结构和剪辑

节奏，还要保证影片的视觉流畅性。明确前后片段的镜头逻辑，适当使用镜头特效，以及运用转场过渡效果，这些都有助于增强剪辑段落的视觉流畅性。

1.6.7 混音

精剪之后，剪辑序列的长度就确定下来了，片段在视频中的位置和长度也锁定了，这个时候就可以对音频做进一步处理，这个过程称为混音。混音是将人声、音乐和音效在视频中重新合成的过程。

人声有画内人声和画外人声之分。画内人声主要是人物对白和独白。画外人声主要是旁白和解说。这些人声都是有实质内容的，没有实质内容的人声属于音效的范畴，比如商贩的叫卖声、路人的嬉笑声、队伍的呼喊声等。粗剪和精剪时，已经加入了人物的同期对白，但有些人声可能还需要在录音棚里重新录制。视频画面已经锁定，这时就需要对口型配音。为了强调节奏，还需要重新调整一些对白的出入点位置，使人声提前或者延后出现，我们称之为捅声或拖声。独白也需要在后期录制，因为人物虽然出现在画面中，但口型没有变化。独白配音比对白配音更灵活，因为独白不需要对照人物的口型。旁白和解说词就更为自由，完全不用考虑画面中人物或主体的动作或行为，更不用对口型，只需要把握好开始和结束的时机，留好话语停顿的间隙。

音效和音乐完全依赖混音的过程。拍摄现场虽然会录制现场音效，但到混音这一步，大多数现场音效都会被音效库里的声音替换。音效师还会制造一些现场没有的音效，以此来强化气氛和节奏。将音乐插入音轨以后，还需要调整音乐的电平水平。配乐毕竟是配角，当人物有对白时，要适当降低音乐的电平，进行音频闪避，否则就会影响观众分辨人物对白。

1.6.8 调色

过去，使用模拟摄像机拍摄，前期拍摄处理得好，可以不进行后期调色。现在，普遍采用数字摄像机拍摄，以数字文件的方式存储，调色就变成必不可少的环节。特别是对于前期拍摄时录像以 RAW 格式[①]存储的，后期必须载入对应的色彩空间，进行后期调色，否则源素材颜色灰突突的，根本没法使用。RAW 格式记录了摄像机感光器的原始数据，通过后期调色可以还原出丰富的色彩。

严格地说，调色应该包括调光和调色两个过程。

第一个过程是调光，包括调整画面的亮度和对比度，改变画面的色相和饱和度，以及通过曲线和增益，分别对画面亮部、中间调和暗部进行调整。调光的影响范围是画面的全局，但对于不同亮度区域的影响程度有所区别。这个过程是对基础颜色进行调整，也叫一级校色。

第二个过程才是调色，包括对画面特定的颜色、特定的区域和特定的对象进行调色。调色的影响范围只是画面的局部，未被选中的颜色、区域和对象，色彩不会被修改，这个过程也叫二级校色。

专业的非线编辑软件都有一级校色功能模块，现在使用的拍摄设备几乎都是数字格式的，对 RAW 格式的支持也非常普遍，因而几乎都要做一级校色。二级校色要看输出要求和现实需要，并非所有的影视片都要进行二级校色。二级校色需要专业的设备和专门的调色软件来实现，比如 DaVinci Resolve（"达芬奇"）、FilmLight Baselight、Autodesk Lustre 等，调色完成后，再把调色后的序列发送回非线编辑软件，然后渲染输出。

[①] "RAW"的原意就是"未经加工"。RAW 格式是未经处理，也未经压缩的格式，是一种记录了摄像机传感器的原始信息，以及由此产生的一些诸如 ISO 的设置、快门速度、光圈值、白平衡等元数据的文件。我们可以把 RAW 格式理解为"原始图像编码数据"，或更形象地称之为"数字底片"。

1.6.9 检查

检查是对成片输出前最后的质量控制,以便其能符合播出的广播安全标准。首先,检查画面亮度和色度是否在规定的标准范围内,避免画面亮度和色度溢出。其次,检查音频是否在规定的标准范围内,避免音频出现过爆(削峰)。最后,如果有字幕,应检查字幕位置是否在规定的标准范围内,字幕字体、尺寸和颜色是否符合要求,文字内容表述是否准确,检查修正文字错误。字幕并不是影视片的标配,是否加字幕,要看具体任务要求。

1.6.10 输出

现在视频都输出成数字格式,因而输出的过程也是对成片再编码的过程。如今是全媒体传播的时代,视频输出要考虑不同的终端设备、形式多样的观看场景。如电影院线、有线电视网、家庭宽带和移动互联网,在不同的应用场景,宽高比、色彩空间、帧尺寸、帧速率、码流等,都是不同的。所以,输出就是按照应用场景的要求,选择相应的编码方式,进行再编码的过程。

第 2 章　景别选择

景别，指被摄主体在画面中呈现出的大小和范围。从全景到特写，变化的不是画幅的大小，而是距离的远近。不管用什么景别来拍摄，剪辑时画幅的大小都是一样的。全景与特写的区别在于，全景是距离被摄主体比较远时拍摄的画面，特写是距离被摄主体比较近时拍摄的画面，而距离的远近反映的是空间关系。

北宋大画家郭熙将欣赏中国山水画的审美依据概括为"远观其势，近取其质"。[①]"远观其势"是指从整体上观照自然，获得先入为主的第一印象。"近取其质"是指我们对审美对象进行仔细的观察，欣赏其细节与特征，体会其内在精神。"远观其势，近取其质"阐释了中国人面对自然时独特的视觉空间与心理空间，而视觉空间和心理空间正是景别选择的第一要义。

2.1　认识景别

影视作品是关于时间的艺术，也是关于空间的艺术。在影视语言和艺

① 参见《林泉高致》，该书是北宋著名画家郭熙（约 1000—1090 年）辞世后，其子郭思根据他生前所言整理而成的一部山水画论。原文为："真山水之川谷，远望之以取其势，近看之以取其质。"

术手段基本相同的前提下，我们仍然一眼就能看出一部影片是美国电影、法国电影，还是日本电影。这是为什么？什么决定了影像的风格？用著名电视人陈虻的话来说："影片风格是由景别和长度决定的……所以我认为，我们剪片子，实际上就是在剪景别、剪长度。"① 前面我们介绍了时间要素中的时距和时序，下面就来认识一下"景别"。

2.1.1 景别的概念

景别是镜头最基本的属性，所有的影视片都与景别息息相关。什么是景别呢？"景别"是指被摄主体在画面中呈现出的大小和范围。以拍摄人物为例，按画框截取人的身体部位来划分，裁身点的位置分别在腋下、胸下、腰下、臀下、膝下和脚下，对应的景别就分别是特写、近景、半身景、中景、大中景和全景。裁身点位置恰好位于主要的关节下方，腋下对应的是肩关节下方，胸下和腰下分别对应的是胸椎和腰椎的下方，臀下对应的是髋关节下方，膝下对应的是膝关节下方，脚下对应的是踝关节下方，这样构图的目的是让裁身点附近的肢体动作得以完整呈现。按上述几个裁身点截取的人像画面，就像摄影中的特写、头像、半身像、七分像和全身像一样，无论是一个人，还是几个人，都能得到赏心悦目的构图。

图2-1展示了特写、近景、中景和全景的画框截取范围。按照人像摄影的标准，沿腰部位置截取即半身景，是不可取的。如果要表现人物的肢体动作，半身景不如大中景，因为它无法表现腿部的姿态和行动。如果要表现人物的神态和面部表情，半身景又不如近景，因为人像近景的面部表情比半身景突出，而半身景比近景多出来的部分会削弱人物面部表情的表现力。从摄影构图的角度来看，腰部位置正是上下着装的交界区域。在人

① 徐泓编著：《不要因为走得太远而忘记为什么出发——陈虻，我们听你讲（收藏版）》，中国人民大学出版社2015年版，第69—70页。

像半身景画面中，不是上装展示不完整，就是下装无法辨别，问题都比较明显。所以人像中景通常是按人体五分后的一半来截取，也就是截取四分或七分：在胸部下方20厘米左右处截取，是小中景；在膝盖上方20厘米左右处截取，是大中景。如果要拍人像全景，画面中就必须包括脚，在脚踝上方截取出的画面构图并不悦目。

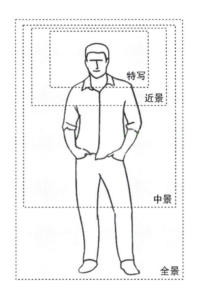

图 2-1 以人像画框来划分景别

　　景别的划分方式有两种，一种是以画框截取人体不同范围来划分，如图 2-1 所示；另一种是以被摄主体在画面中所占比例大小为划分标准。按被摄主体在画面中所占比例大小来划分，景别可以分为远景［Long Shot, LS（或者 Very Wide Shot, VWS）］、全景［Full Shot, FS（或者 Wide Shot, WS）］、中景（Medium Shot, MS）、近景（Close Shot, CS）和特写（Close Up, CU）五个层次。这些术语的英文缩写可能会出现在场记单或机位设置草图中，不过它们的英文名称并不统一，这说明其使用是非常灵活的，或者只是想传达一种空间概念。专业术语并不能给出拍摄的绝对距离，拍一

座房子的近景和拍一个人的近景，摄像机与被摄主体之间的距离并不相同。以拍摄人物为例，我们只能根据经验给出大致的构图标准：全景是拍摄全身的景别，中景是拍摄膝盖以上部分的景别，近景是拍摄胸部以上部分的景别，特写是拍摄肩部以上或其他部位的景别，如图 2-2 所示。

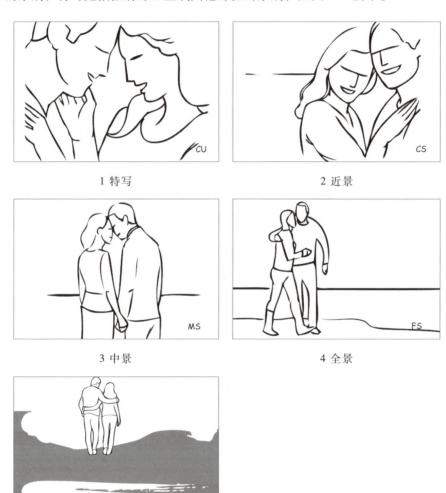

图 2-2　以人物占画面比例大小来划分景别

根据景距和视角的不同，在一个大致景别基础上，画面可以上下延展，其内部也可以继续细分。比如，全景还可以分为大全景、全景和小全景，远景可以再分为极远景、远景和小远景。随着动态影像拍摄技术和手段不断地丰富和发展，其与传统静态摄影渐行渐远，以被摄主体在画面中所占比例大小来划分景别的方式因其丰富性和灵活性被广为接受，并逐渐成为业界的共识。

2.1.2 景别的变化

从拍摄技术角度来说，被摄主体在画面中的大小取决于两个因素：一是摄像机和被摄主体之间的距离，二是摄像机镜头焦距的长短。

在焦距不变的前提下，可以通过改变摄像机与被摄主体之间的距离来实现不同的景别构图。在摄像机镜头焦距不变的前提下，如果改变摄像机与被摄主体之间的距离，画面中被摄主体的大小也随之改变。推近，画面中被摄主体变大，景别变小；拉远，画面中被摄主体形象变小，景别变大。

与之相反，在摄像机与被摄主体之间的距离不变的前提下，也可以用不同焦距的镜头或同一镜头变焦改变景别。摄像机镜头焦距改变，画面景别也随之变化。通常情况下，摄像机镜头焦距越长，画面景别越小；摄像机镜头焦距越短，画面景别越大。

在拍摄现场，要实现摄像机与被摄主体之间的距离变化非常不容易。要追求画面构图的稳定和流畅，就需要使用笨重的轨道车或者大摇臂，但是这些装备的铺装和拆卸工作费时费力，而且价格不菲。所以，变焦镜头就成了拍摄不同景别的首选，特别是新闻拍摄，几乎离不开变焦镜头。只有在变焦镜头不能达到预期效果的情况下，才会考虑使用定焦镜头，并辅以上述装备来进行拍摄。

2.2 景别的视觉空间

景别是被摄对象与摄像镜头之间距离远近的直观反映,距离就是空间。摄像机与被摄对象之间的距离是不受限制的,我们可以将其分为五种区别明显的基本距离,即远景、全景、中景、近景和特写。我们将分别介绍这五个层次的景别在视觉空间上的不同表现。

2.2.1 远景的视觉空间

远景就是深远的镜头景观。如果远景画面中有人像,也只占很小的面积,如图2-3中上图所示。基于景距的不同,远景又可以细分为大远景、远景和小远景三个不同层次。大远景表现十分广阔的场面、浩瀚的自然景色或大范围区域。远景则展示人物全身像及其周围广阔的空间、环境、自然景色和人群,主要用于交代环境和气氛。小远景也称半远景,画面中不留多余的空隙,一般用于拍摄人物的活动空间,或相当于背景。在小远景和大全景画面中,主体所占的视觉空间是差不多的,难怪很多人将两者混为一谈。关键区别在于,表现环境和氛围,还是表现主体形象。如果是表现环境和氛围,那就属于远景;如果是表现明确的主体形象,那就属于全景。

远景向上延展,叫极远景[Extreme Wide Shot,EWS(或者eXtreme Long Shot,XLS)],是镜头极端遥远的景观。拍摄极远景时,摄像机距离被摄对象比较远,画面中的人物小如蚂蚁,如图2-3中下图所示。极远景场面广阔,景深悠远,其功能以表现气氛、抒发感情和渲染氛围为主。

远景和极远景都能全面整体地反映事物所处的环境,视野开阔,景物容量大,视觉信息多,能给观众一种居高临下、纵览全局的感觉,所以一般用于影片的开始或者结尾,也可能出现在一段场景的开头。

1 远景

2 极远景

图 2-3 影片《金陵十三钗》中的远景和极远景

2.2.2 全景的视觉空间

全景是指摄取人物全身或较小场景全貌画面的景别，构图相当于话剧或者歌舞剧场的"舞台框"，表现环境全貌和人物整体，有别于局部的整体景观与场面。与远景相比，全景有比较明确的表现对象，比如表现一个人、一个事物或场景的全貌等。同时，远景和全景都属于大景别，适合表现广阔的景物空间，具有抒情的意味，给人以丰富的联想。全景一般展示一个特定的叙事空间，可以用来表现人与特定环境的关系、表现人物或物体的运动和行为。

比全景景别还大一些的是大全景。大全景包含整个被摄主体及其周遭大环境的画面，通常用来交代主体与环境之间的关系，为后面的情节发展做铺垫，因此被叫作最广的镜头。比全景景别小一些的是小全景。在小全景中，人物"顶天立地"，能保证人物的相对完整，但画面构图比全景小得多。

2.2.3 中景的视觉空间

中景是指摄取人物小腿以上部分的镜头，或用来拍摄与此相当场景的镜头，常用于表现人物的形体状态和空间运动，因此其构图必须非常灵活。在实践中，中景的人体分截高度（cutting heights）只要在腰、臀或膝稍微向下一些，都能得到赏心悦目的构图。

中景主要用于表现特定空间环境中被摄主体的状态。中景画面既包括人物的面部表情，又包括人物的部分姿态和动作，非常适合表现运动中的人物及其位置关系。同时，由于中景取景范围较宽，同一画面可以表现几个人物及其活动，因此中景有助于交代人与人之间的关系。

在影视片中，中景镜头数的占比一般都会较大，通常是用于需要识别背景或者交代动作路线的场景。中景不但可以增强画面的纵深感，表现一定的环境和气氛，还可以通过镜头的组接，把某一冲突的经过叙述得有条不紊，因此也常用于叙述剧情。

2.2.4 近景的视觉空间

近景是指摄取人物胸以上画面的景别，有时用于表现景物的局部，适合表现静止中的人物及其位置关系。在表现人物的近景中，人物形象占近景画面一半以上的空间，人物的面部特征、神态表情和内心活动是画面中最重要的内容表达；人物的头部成为观众注意的焦点，尤其人物眼睛的形象和眼神的波动，都会给观众带来深刻的印象。

近景画面中的环境空间被淡化，处于陪体地位，有时背景还会被虚化，其中的造型元素只剩下模糊的轮廓，这样有助于更好地突出主体。近景画面中的人物大多是单人构图，当然也可能有两个人甚至更多人同时出现的情况，这完全取决于摄影师的创作意图和影视作品的自身需要。近景常被用来细致地表现人物的面部神态和情绪，从而刻画人物性格。因此，近景是将人物或被摄主体推到观众眼前的一种景别。

2.2.5 特写的视觉空间

特写是指摄像机与被摄对象距离很近时拍摄画面的景别，通常以人物头像为取景参照，突出强调人像的局部或物件和景物的细节。比特写景别更小的是大特写（Big Close Up，BCU），主要用于捕捉人物眼神和情绪的细微变化，比如愤怒、恐惧、羞涩等。还有一种极特写（eXtreme Close Up，ECU 或 XCU），景别比大特写还小，更能突出细部特写，尤其是头像的局部以及身体或物体的某一细部，比如眉毛、眼睛、枪栓、扳机等。这种极度放大的影像可以用于记录工作，比如医学影片或者科学研究，也可以用于科幻片或者实验影片。

特写镜头是距离被摄主体视距最近的镜头，它将人物的细部动作和面部表情完全展现出来，生动地刻画出角色的性格特征和内心情感。大特写是一种更强烈的表现方式，能产生更刺激的视觉效果，激发观众的心灵感应。特写镜头往往注重表现事物的内在本质，排除了外部空间的干扰，将观众的注意力引向事物内部，透过外表看本质。

在影视片中，道具的特写往往蕴含着重要的戏剧因素，接连几个特写镜头预示着即将发生某种意想不到的突发状况。在一个蒙太奇段落或句子中，特写镜头有强调和加重的含义。比如老师讲课是中景。讲桌上的一杯水如果是特写镜头，往往意味着这可能不是一杯普通的水。特写画面的景

别较小,没有明显的环境特点,常被用于转场,或者校正前后镜头的跳轴,起到承上启下的作用。

不过,"远景""全景""中景""近景"和"特写"这些专业术语有相当大的灵活性,因为"景别"是一个相对的概念,我们无法规定具体情况下的绝对距离(见图2-4)。某一事物相同大小的画面,在这个影视段落中是特写,到了另一个影视段落中则可能是全景。比如,一匹马在马厩里拍摄的是全景,同样的尺寸规格,放到原野上构图就成了近景,甚至是特写了。我们判断影视段落中某一画面属于什么景别,不能单纯地看被摄主体在画面中所占空间的大小,还要看被摄主体在具体画面中表现什么主题。

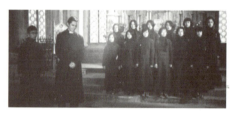

1 全景

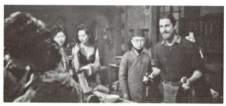

2 中景

3 近景

4 特写

5 大特写

图2-4 影片《金陵十三钗》中的全景、中景、近景、特写和大特写

2.3 景别的心理空间

景别是被摄对象与摄像机镜头之间距离远近的直观反映,这是景别在视觉空间上的意义。不仅如此,镜头是模拟"观众"的眼睛,所以景别体现的距离关系具有物质和精神的双重属性。拍摄远景时,镜头离被摄对象远;拍摄近景时,镜头离被摄对象近。镜头的焦距长短和光圈大小对应明确的数值,镜头与被摄对象之间的距离可以测量,这些都是景别在视觉空间层面上物质属性的反映。

镜头不仅决定了"观众"的空间位置,同时还模拟"观众"的眼睛,呈现其视觉角度和视野范围。然而,实际上镜头里看不到一个观众的影子,没有人知道观众是多是少、是男是女、是老是少,观众只存在于导演和剪辑师的想象中。"观众"像隐形人似的,总是待在恰到好处的位置,"目击"镜头所呈现的一切。所以,景别还有精神层面的属性,是心理空间距离的反映。

很多学科都会使用"心理空间"这个概念,比如社会心理学、语言认知学、人体工程学等,但究其内涵却各不相同。我们所说的"心理空间"不是可以用尺度去衡量的实在空间,而是观众对镜头中的事物在感情上或心理上保持的一种距离感。"远观其势,近取其质",远景的"势"和近景的"质"反映了这两者在心理空间上的显著差别。

2.3.1 远景的心理空间

远景镜头具有广阔的视野,包容的景物较多,且景物笼统又模糊,不琢磨细节,观众甚至难以区分出画面中的主体和陪体。即便画面中的主体能被找出来,也可能有多个。远景镜头并不强调层次关系和主次轻重,其要义在于"远取其形"。直面远景镜头,观众在心理上是超脱的,完全置

身于画面之外,有如高空翱翔的雄鹰,以旁观者的视角和居高临下的姿态,纵览全局。对于远景镜头,观众的主观参与意识较弱,因此远景镜头显得客观、公正,常用于展示事件发生的时间、环境、规模和气氛,比如表现开阔的自然风景、群众场面、战争场面等。

远景镜头有两大核心任务:一个是"取势",另一个是"达意"。远景在大处着眼,一般侧重于"取势",表现时间上的趋势、环境上的态势和规模上的气势。远景镜头寓情于景,可以创造自然含蓄的美感和无限深远的意境,具有抒发情怀、展示志向和憧憬理想的作用,即"达意"。

毕竟远景镜头表达要义在于"远取于形",相对于全景镜头表达的"远取其势"来说,还是过于概括和含蓄了一些。势由形出,形随势变,对于"形势"的交代才是远景镜头主要任务。远景镜头表达的"势"基于"形"而来,通过"形"来结构空间、虚化空间和压缩空间,达到突出强调环境、营造美感和诗意氛围的目的,而不是用镜头来叙事。原因在于,远景镜头可能没有明确的被摄主体,有也不是强调的重点。全景镜头表达的"势"要有明确的被摄主体,要通过被摄主体把"势"传达给观众,目的是为接下来镜头叙事的空间环境和人物关系做准备和交代。用远景镜头"取势",镜头要放空,要超脱,才能取得"达意"的效果;用全景镜头"取势",镜头要落实,要具象,才能为主体在空间里活动提供来源和依据。这是两者在用法上的区别。

观众对远景镜头的主观参与意识较弱,并不是说观众的心理活动少。恰恰相反,由于远景镜头的场面比较大,纵深比较长,画面传达的信息量比较多,因此观众需要从中捕捉的细节也比较多。观众需要根据镜头中提供的细节信息,结合剧情以及自身的知识和经验,找出时间和空间两个维度上的心理坐标;要先弄清楚"是什么时候"和"发生在哪儿",然后才可能调整和适配相应的心理状态,看懂、理解进而融入剧情。这就需要

一定的时间来消化和理解画面所传达的信息，因此远景镜头要留出足够的时长，一般时长持续6—8秒，而特写镜头只需留出1—2秒的时长就足够了。

2.3.2 全景的心理空间

全景镜头主要用于客观地表现被摄对象的全貌。全景镜头属于大景别镜头，与远景、中景、近景和特写进行比较，全景镜头对被摄对象没有进行缩小或者放大，基本没有过多人为的主观取舍，所以画面仍然是比较客观的。全景的要义在于"远取其势"，在画面主体比较多的情况下，全景镜头要通过画面构图，反映出主体之间关系样貌的形式、态势和趋势。从观众的角度来看，全景镜头像个"舞台框"一样，被摄主体被原原本本地展现在画框中。舞台框框住了被摄对象，也框住了观众。面对全景镜头，观众不能像面对远景那样，完全超脱于画面，任意游走，因为观众自身所处的方位、距离和角度其实是被锁定了；但是，观众仍处于舞台之外，不可能被赋予舞台上人物的主观角色，也不会随着人物的活动而发生位移或动作，因而仍然能够保持"局外人"的安全距离和客观视角。

全景镜头在心理空间上有两个价值：一个是"定位"，另一个是"定调"。全景画面往往用于交代事物之间的相互关系，常用在影视段落的开始。在影视段落中，全景往往是一个段落的主镜头，能够起到"定位"的作用。各个事物在画面中占据的位置关系、活动空间和动作方向，被全景镜头交代得清清楚楚。与此同时，全景镜头还为后面的副主镜头提供了一个总角度，以此确定一组镜头总体的光线效果及轴线关系，并成为剪辑时镜头组接的依据。

在全景镜头中，周遭环境也占了一定的画面空间。全景镜头不仅要交代清楚事物与环境的关系，让事物和环境关系更加密切，还要让特定环境

起到渲染整体氛围的作用。因此，全景镜头有"定调"的作用，可以确定影视段落的画面影调、色调和情感基调。

2.3.3 中景的心理空间

中景镜头既能呈现出人物的面部表情，又能关照到人物的姿态和动作，非常适合表现运动中的人物及其位置关系。中景镜头不像小景别的近景和特写镜头那样，对事物的表现过细，也不像大景别的远景和全景镜头那样，对事物的表现过粗，尤其适合充分展现人物之间的交流。而且中景镜头的取景范围较宽，在同一画面中可以展现几个人物的活动，所以常常用于交代人物之间的关系。

中景镜头呈现出的空间比较接近日常生活中的角度和距离。从心理空间的角度解释，全景镜头像是观众在舞台下看，中景镜头则像是把观众请到了舞台口，观众与演员不再是毫不相干。中景镜头给观众设定的位置比较适中，既不上前贴近观察，也不局外冷眼旁观。观众可以清楚地看到中景镜头中的演员，既不是俯视，也不是仰视，可以非常接近，对其上下左右反复打量，但又不致"走进"角色或成为角色本身。中景镜头可以呈现出画面中人物的表情，甚至是人物的眼睛，这让观众有了一定的参与感。

正因如此，中景镜头可以轻松地切入与画面中人物相匹配的主观镜头，从而使观众深入地参与其中。中景镜头还可以切入全景镜头，将观众带出画面，与画面中的人物疏离开来，成为一个"局外人"。所以，中景镜头的用法非常灵活，其主要功能也是最大优势在于表现情节。

在影视片中，中景镜头所占比例较大，主要用于需要识别背景或者交代动作路线的场合。在远景和全景镜头中，环境是主角；而在中景镜头中，环境成为次要表现对象，因为中景镜头只能保留一小部分景物，绝大部分景物会被挤到画框之外或者置于景深之中。

2.3.4 近景的心理空间

"近取其神",近景镜头的主要作用是表现人物的神态、表情和细节,表现人物的情绪和内心活动。近景镜头将周遭环境更多地挤压到画框之外,或者使其消失在画面的景深之中,剩下的也完全处于陪衬地位,以此进一步突出主体。近景镜头画面空间超出了现实生活中人眼对事物的正常视觉感受范围,有一种"放大"的意味,观众的视觉"强制性"得到了加强。

近景镜头的心理距离是面对面,凑近了查看。近景镜头的心理角度是直面正视,不容回避和躲闪。观众看中景镜头中的人物是"打量",看近景镜头中的人物则是"端详"。"打量"只是一般观察,精神参与程度较低。"端详"是仔细观察,聚精会神地看,精神参与程度较高。

近景镜头拉近了观众与被摄主体之间的心理距离,使观众对被摄主体产生强烈的亲近感。近景镜头可以清晰地呈现画面中人物的眼睛,以洞悉其内心情感,还可以依据人物眼神的位置切入主观镜头,给观众带来强烈的参与意识。这在远景和全景等大景别镜头中是不容易做到的。所以,近景镜头通常用于呈现人物的面貌,表达人物的情感,刻画人物的心理活动,揭示人物的情感世界。

2.3.5 特写的心理空间

特写镜头可以突出强调某一事物及其局部,把被摄对象从背景中分离出来,简化背景,突出主体。特写主要用于表现细节,具有概括力,单一又凝练;细节刻画主要是为了艺术的概括,通过一点来透视人物的内心或事物的本质。在画面构图上,近景镜头和特写镜头往往容易混淆,近景的要义是"近取其神",特写的要义是"近取其质",两者的镜头语言是有显

著差别的。特写的重点是抓取富有表现性的细节，把日常生活当中某些细微的、不被人注意的，但却蕴藏丰富的生活内容展示给观众，揭示事物的本质，引人联想，引人深思。

在特写镜头中，被摄对象充满画面，人物的面部表情被细微地表现出来，比近景镜头中更加接近观众，背景则处于次要地位，甚至消失。特写镜头主要用于描绘人物内心活动，通过人物面部表情，把其内心活动传达给观众，给观众带来生活中不常见的特殊的视觉感受。特写中的人物或其他对象，均能给观众以强烈的印象，让观众有特别强烈的参与意识。匈牙利电影理论家贝拉·巴拉兹（Béla Balázs）在他的代表作《电影美学》里说："优秀的特写都是富有抒情味的，它们作用于我们的心灵，而不是我们的眼睛。"[1]

特写镜头的心理角度像是正面凝视。凝视是指人的眼睛目不转睛地看，长时间聚精会神地看，而且要带着某种神情，看的对象是人或具体的静止事物。特写镜头的心理距离是突破人际交往安全距离的，观众以一种近乎"侵犯"的距离，洞悉画面表象，直达人物内心。特写镜头有很强的主观感情色彩，含蓄且富于寓意。在特写画面中，被摄物体的细部被强行"放大"，观众的注意力被"强制性"地集中到事物的局部。特写镜头可以造成"凝视""审视""触目惊心"等视觉效果；也可以调动观众的想象，使其以小见大，从局部到全貌；同时使事物较之于生活本身，更显示出其内在含义，便于寄托创作者的特殊感情。

"景别"是一个空间的概念，反映的是空间的大小。远景镜头空间大，信息量也多，所以远景镜头要留出更长时间，给让观众消化画面传递的信息。特写镜头空间小，信息量也少，所以特写的时长就比较短。"景别"

[1] 〔匈〕贝拉·巴兹拉：《电影美学》，何力译，中国电影出版社2003年版，第45页。

还是距离的概念，不同景别反映出观众与被摄主体之间距离的远近。如果套用生活中的人际距离，不同景别的距离感给人的心理感受大致是这样的：（1）远景镜头是眺望，观众距离被摄主体非常远，以八竿子打不着的心理状态，作壁上观。（2）全景镜头是观察，观众作为一个旁观者，距离被摄主体在两个人身长以上。观众是相对安全的、客观的、超脱的，对被摄主体也没有任何"侵犯"。（3）中景镜头是打量，观众距离被摄主体一个跳跃，也就是两米左右，上一眼下一眼、左一眼右一眼地看。中景能表现人物的肢体动作和表情，一个跳跃的距离也就是被摄主体在原地做任何动作空间范围的极限，是人际交往不亲密也不疏远的安全距离。（4）近景镜头是端详，观众距离被摄主体一个跨步，也就是一米左右的距离。这已经是人际关系比较亲密，或者是闯入以及侵犯私人空间的一种距离，仔仔细细地看，观众的主观情感参与程度比较高。（5）特写镜头是凝视，观众距离被摄主体一臂长，大特写则是一肩宽的距离。在人际关系中，这些都是特别亲密的距离，彼此洞察秋毫，揣摩内心，比如亲密朋友之间、情侣之间以及母亲与婴儿之间的距离。此时，观众有强烈的交流感和参与感，或者产生一种对人身严重的侵犯和挑衅。只有关注这些，我们才能深刻地体会到景别的心理状态和情感色彩，而不是仅从空间大小和距离远近的角度去考量和选取景别。

2.4 景别构图的要义及镜头对景别的影响

"横看成岭侧成峰，远近高低各不同。"构图不同，景别不同，观众领悟的"峰"或"岭"自然也不同。大景别的要"远观全貌取其势"，小景别的要"近察秋毫得其神"，景别的选择有其章法，镜头的运用有其特性，应细致分析，小心辨别。

2.4.1 不同景别构图的要义

远景镜头重在"取势"和"达意",因此在构图上要尽量寻找具有概括力的形象,提炼出大线条、轮廓、形状和色调,构成骨架,切忌景物庞杂重叠,影调和色调斑斑点点,五彩缤纷。如果想让某种景物占据画面主要地位,就必须由某种色调形成画面总的趋势。远景镜头的构图要特别注意两点:一是不要安排较大的景物作为前景,否则就会分割画面,破坏远处景物的气势;二是画面要找到某一事物作为支撑点,以结构画面,同时让其起到参照物的作用。

全景镜头要确保画面中主体形象的完整,避免缺少边缘,也不能"顶天立地"。既要保留事物外部轮廓线的完整,又要在主体周围留有适当空间,就是常说的要"透气"。如果主体是运动的,就要在行进方向上留出一定空间。在人物的视线方向也要留出视觉空间,不要让画框"撞"到人脸。如果需要使用小全景,那么在小全景画面之前,就要有构图完整的全景画面,以明确空间和位置关系,让观众对人物所处的环境方位有所了解。全景镜头画面中如果出现周遭环境,那么地平线必须是水平的,建筑的外立面、树木、电线杆等必须垂直,这样的画面才有稳定感。尤其需要注意的是,不要让地平线出现在人物脖子的位置。地平线出现在人物脖子的位置像"砍头",这种构图是非常忌讳的,避免的根本方法是绝对不要让水平线出现在人物后面。

中景镜头可以表现人与人之间、人与物之间的相互关系,在影视片中常用于表现人物对话、展现人物之间的交流和反应。中景镜头有利于反映人物的动作、姿态和手势,在拍摄时要保留人物手势的完整性,避免手臂伸出画面和上半身被画框切割的情况出现。不管什么景别,画面中人物的裁身点都忌讳出现在膝、腰、颈、腕、肘等肢体可以弯曲和活动的部位,

因为此时人的肢体语言和动作展现不完整，观众容易不明所以。除了要突出表现的人物，中景画面中可能还会出现其他人物，他们的裁身点可能也不相同。合理的裁身点应该放在腋、腰、膝、肘、颈等稍微向下一些，当取在颈部时，应尽量带上肩膀。这样画面更加稳定，构图也比较赏心悦目。

近景镜头可以表现人物的神态、表情、细节以及人物的情绪和内心活动。在拍摄人物近景时要注意"近取其神"，注意处理人物的头部姿态、面部表情、眼睛以及嘴部的细微动作。如果人物的手进入画面，那么要特别注意手的动作和手势。近景常常用于表现事物的局部特征，处理画面时应注意运用光线，以表现物体的纹理、质地和层次。

特写镜头要抓取人物的富有表现性的神情，让观众能够联想到人物的命运，从而更深刻地揭示人物所处的环境和时代特征。拍摄特写时往往要抓取最能揭示人物内心活动的部分——如眼睛和手，让观众洞悉和探索不同人物的内心世界。"眼睛是心灵的窗户"，人的思想感情、喜怒哀乐，都可以从眼神中表现出来；"手是人的第二张脸"，人物行为和动作的焦点往往体现在手上——长期劳动的手可以赋予人物明显的职业特征，手部的动作常常不自觉地显现出人物的内心感情。

2.4.2　变焦镜头对景别的影响

影响景别的手段有两种：一种是改变拍摄距离，另一种是改变镜头焦距。如果使用定焦镜头拍摄，景别变化只能通过改变拍摄距离的方式来实现。如果使用变焦镜头拍摄，改变景别，除了可以通过拍摄距离的变化来实现，也可以通过焦距的变化来实现。需要注意的是，在改变焦距的过程中，变焦镜头的可视范围也会发生变化。如图 2-5 所示，当变焦镜头的焦距处于广角端（摄像机的 T 端，T 代表 telescope）时，比如 24 毫米的焦

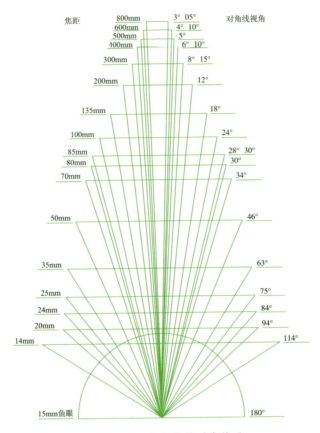

图 2-5 焦距与视角的对应关系

距，它的视角是 84 度；当处于长焦端（摄像机的 W 端，W 代表 wide）时，比如 100 毫米的焦距，它的视角就只剩下 24 度了。如果摄影师使用 24—105 毫米的变焦镜头拍摄，将变焦镜头从广角端推向长焦端，被摄主体的景别就从远景逐渐变成了特写。此时，就算摄影师的技术过硬，拍摄的画面流畅稳定，镜头组接也无懈可击，观众仍会觉得别扭。为什么呢？摄像机的镜头相当于观众的眼睛，推镜头其实是在模仿观众上前接近被摄主体，进行细致的观察。开始观众的视角是 84 度，走近被摄主体时视角就只剩下 24 度了。而人眼的可视范围基本是恒定的，不会因为走动，视角就变

窄。所以观众会觉得不真实，因为镜头呈现的观感与其平时的生活经验不符。拉镜头的动作同样会造成不真实的感觉，其与推镜头的区别在于此时观众的视角会变得越来越大。

由于摄像机镜头是在模拟观众的眼睛，因此当摄像机在做推拉摇移俯仰跟的动作时，观众是能感受到自身与之对应的动作的。推是往前接近地看，拉是往后退着看，摇是转头看，移是横着跨步看，俯是低头看，仰是抬头看，跟是追着看，这里没有一个动作会导致可视范围发生变化。当我们使用变焦镜头拍摄时，要避免采用连续推或连续拉的方式来改变景别，因为那不符合人们的视觉习惯，画面会显得不够真实。如果要从一个推或拉的镜头中截取不同的景别，也应该十分慎重，因为这样的镜头组接处理不好就会出现跳接。

2.4.3 长焦镜头和广角镜头对景别的影响

我们知道，变焦镜头在长焦端和广角端之间推拉，会对观众的可视范围产生不利的影响。那么，用长焦镜头和广角镜头拍摄出来的效果有没有区别？用长焦镜头和广角镜头拍摄照片，区别可能并不明显，因为照片是画面的静态表现。然而，照片与影像的表现方式毕竟不同，影像是画面的动态表现，用长焦镜头和广角镜头拍摄运动影像，拍摄出来的效果是区别显著的。长焦镜头和广角镜头都不是标准镜头。标准镜头更接近人们视觉的真实感受，而长焦镜头和广角镜头拍摄出来的景物，都或多或少地存在变形或夸张，尤其在表现运动的时候。

沿着镜头轴线方向走来或者离去的运动主体拍摄，如果使用长焦镜头，会表现出动感减弱的效果，离镜头越远越弱；如果使用广角镜头，会表现出动感增强的效果，离镜头越远越强。如图2-6中第一幅图，是影片《阿甘正传》中的一个画面，长焦镜头压缩了景物的纵向空间，一段原本

漫长的道路被挤压到一起，减缓了这群跑者跑向镜头时的速度感。跑者由小变大的视差比例变小了，观众便会觉得跑者的运动速度变得迟缓，空间位移变化也不大。使用广角镜头的效果正好相反，广角镜头的视角比较宽阔，视觉空间纵深比较短，在表现纵向空间的运动时，广角镜头拍摄的动作幅度变化就会比较剧烈，视觉主体的动感强烈。

对垂直于镜头轴线方向的运动主体进行拍摄，如果使用长焦镜头，能表现出更加强烈的动感效果；如果使用广角镜头，则会减弱动感效果，并且离镜头越远越弱。因为长焦镜头的视角比较狭窄，当运动主体横向运动时，通过镜头可视区域的时间较短，在画面表现上就产生了快速移动的效果，观众就会感觉运动速度特别快。如图 2-6 中第二幅图所示，是影片《无影剑》（2005）中的一个画面，用长焦镜头拍摄王子横向冲入画面救人的段落，表现出的速度感十分强烈。与之相反，广角镜头的视角比较宽阔，拍摄的画面横向空间比长焦镜头要开阔得多，对镜头前横向运动的对象进行拍摄，会产生运动迟滞和动感减弱的效果。如图 2-6 中第三幅图所示，是纪录片《地球无限》（也译《地球脉动》，2006）的一个段落，用广角镜头拍摄上千只驯鹿迁徙时经过湖湾的场景，广角镜头弱化了画面空间中横向走动的驯鹿的动作，并结合延时拍摄的处理手法，使驯鹿迁徙的路线呈现出了流沙般奇妙的视觉效果。

当拍摄特写镜头时，广角镜头还会产生夸张变形和曲像畸变，特别是对于人像的正面特写。广角镜头距离人脸越近，画面的畸变效果就越明显。如图 2-6 中第四幅图所示，在影片《大腕》（2001）中，李成儒扮演的一个房地产商，在精神病院里自言自语，他的脸是扭曲和变形的。用广角镜头拍摄李成儒的面部特写，额头显得格外宽大，鼻子又高又大，耳朵则向后"收缩"，人物形象几乎面目全非。当然，这样扭曲的镜头通常是故意为之，常用于从门镜里看外面的人，或者表现人物颠三倒四的精神状况。

1 影片《阿甘正传》中的长焦镜头

2 影片《无影剑》中的长焦镜头

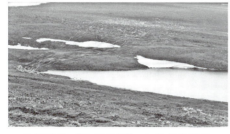
3 纪录片《地球无限》中的广角镜头

4 影片《大腕》中的广角特写镜头

图 2-6　长焦镜头和广角镜头对画面空间的影响

2.4.4　景别的发展趋势

随着科技不断地进步和发展，很多新型拍摄设备进入摄影师的视野。比如在国产纪录片《舌尖上的中国Ⅰ》（2012）第 4 集中，朝鲜族老妈妈教女儿金顺姬做泡菜——镜头从泡菜坛子里向外看。后来有很多人问这个镜头是如何拍摄的，坛子那么小，摄像机根本放不进去。制作团队的解释是，把一台佳能 EOS 5D mark Ⅱ 单反相机放进坛子里，从下向上拍摄。微距拍摄是《舌尖上的中国》常用的拍摄方法，也是这部纪录片的显著特色之一。过去，纪录片的摄影师基本不会考虑使用单反相机拍摄，而现在使用单反相机拍片已经比较常见了。2018 年春节前，陈可辛导演用苹果 iPhone X 手机作为唯一拍摄器材，完成了一部以春节团聚为题材的微电影《三分钟》，引起了业界的广泛讨论。拍摄设备越来越小型化、轻量化和便携化，其价格也越来越亲民，这也促进了它们的推广和普及。

这些新变化必然会带来影片中画面景别和视角的新变化，导致景别区

分更为细致，并呈现向两极景别发展的趋势：远景向大远景、航拍和卫星画面方向发展，特写向大特写、近摄和显微摄影方向发展。两极景别具有强烈的主观意味和感情色彩，往往被称为"心理镜头"，能够充分表现人物的思想感情，也更容易深入观众内心。

摄像机快门速度的可调催生了延时摄影，其画面可以不经过后期编辑就上线发布。带有三轴陀螺仪的稳定器取代了笨重的轨道车和斯坦尼康，为运动影像的拍摄提供了更多的可能性。这些新设备的广泛使用必将对影视片的剪辑方式产生影响，是一时兴起后随着观众的审美疲劳而逐渐没落，还是发展成为行业中内容制作的新模式和新规范，尚有待观察。

2.5 声音景别

在现代影视片中，声音的作用越来越重要，声音的录制要求不单要追求清晰响亮，还要反映出声音的"场"，也就是体现出声音的空间感和方位感。音效师不再只满足于逼真地复制声音，还要在影视片中体现声音的远近和方位。如果说距离和角度是画面景别的核心，那么远近和方位就是声音景别的要义。

声音无法以具象的形式呈现在画面中，也就不可能像画面那样，依据裁身点来划分声音的景别。画内音还可以依附于画内声源呈现在画面中，而画外音则只能依靠观众听觉来感知。对于画面景别，观众靠视觉去观察，而对于声音景别，观众则要靠听觉来感受。观众对声音景别的认识源自声音传达出的空间感和方位感。空间感和方位感正是构成声音景别的两个核心要素。

2.5.1 声音的空间感

任何声音都带有空间环境的特征，能够传达空间的一般状况，比如空

间的大小、有无边界,以及边界的状况等。人类的听觉系统对声音有着敏锐的辨别能力,可以感知声音有无边界,进而判断出是在室内还是在室外;还可以通过反射声了解边界状况,判断出墙面、地面和天花板的材质。

在理论上,任何空间都可以分成两种基本类型,即自由空间和封闭空间。室外空间属于自由空间,室内空间属于封闭空间。自由空间里的声音属于自由声场,也就是只有直达声,没有反射声,或者反射声可以忽略不计的声场。封闭空间里的声音属于混响声场。所谓混响,就是声源停止发声后,声音并不会马上消失,而要延续一段时间的声音扩散现象。混响声场是一种能量密度均匀,且在各个方向做无规律分布的声场,只能在封闭空间形成。

自由声场只有简单的直达声,就先不深入探讨了,这里着重分析封闭空间的混响声场,也就是室内声场。一般来说,室内声场可以看作直达声与反射声的叠加,如果再细分,可以分为直达声、前期反射声和混响声三种。直达声是指从声源不经过任何的反射而以直线的形式直接传播到听者的声音。反射声的方向通常与直达声不同,它是由反射面的位置和形状决定的。反射声的频率特性也与直达声不同,因为反射界面的声学特性不同。反射声是延时声,它的强度会随着时长逐渐减弱。所以,反射声和直达声在听感上很容易分辨。反射声中至关重要的是前期反射声。前期反射声,也称延时声、早期反射声或近次反射声,是指直达声后50毫秒以内到达的、经一次或两次反射到达听音者的声音。人们判断室内空间大小的依据就是前期反射声。混响声其实就是一种反射声,但是与前期反射声在特性上有些差别,所以需要将二者区别开来。

在所有室内听音环境中,除了消音室,人们都是首先听到直达声。图2-7展示的是直达声、前期反射声与混响声到达听者的时间先后顺序。人们在

听到直达声（t_1）之后，经过一段很短的延迟后，会出现一个或几个前期反射声（t_2），然后进入混响阶段，出现密集滞后的反射混响声（t_n），直至若干秒后混响声消失。前期反射声是由室内的各边界面反射后到达听者的一种延时声，延迟时间的长短决定了前期反射声的密度，也是室内空间大小的重要标志。前期反射声的延迟时间由房间本身的特性决定：如果房间大，前期反射声就来得晚；如果房间小，前期反射声就来得早。延迟时间过长还会造成回声，从而影响声场的清晰度。

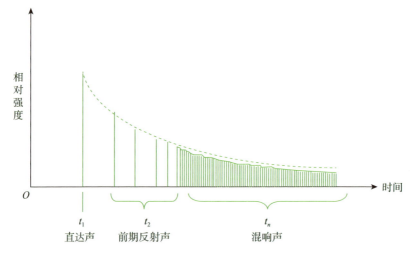

图 2-7 直达声、前期反射声与混响声的时间先后顺序示意图

声音在空气中的传播速度大约是每秒 340 米。假设讲话者站在一个空间拓扑结构为长方形的房间中央讲话，25 毫秒后出现第一个前期反射声音，50 毫秒后第二个前期反射声到达，然后出现无法辨识来源方向的混响声。那么根据声音在空气中的传播速度大致可以判断出，讲话者所在空间是一个 17 米长、8.5 米宽的大厅。在日常生活中，人们很难判断 25 毫秒或 50 毫秒是多长时间，这些不可名状，无法用语言表述清楚，于是就从佛经里借用了"刹那""一念间""瞬间""弹指间"等一批表示微小时间的词汇来表示。可能大家并不知道，"一刹那"是 0.018 秒，"一瞬"是 0.36

秒，尽管这段时间转瞬即逝，但我们确实能清晰地感知到它短暂的存在，并以记忆的形式将其保存下来，成为我们生活经验的一部分。我们听到这样的反射声，就能想象出来空间的大小；我们看到那样的空间，就能想象出来其反射声或回声的效果。人类对空间的认识，是通过比对生活经验中空间产生的声音延迟效果建立起来的，而不是通过精确的测量和计算。

这种前期反射声与直达声的延迟效果并非完全不可描述。当延迟时间的间隔比较短，比如少于10毫秒，特别是在10毫秒的数量级时，就会出现严重的"梳状滤波器式频响效应"，此刻人的听觉感受是一种"镶边"的效果。延迟时间在25毫秒左右的前期反射声，会对声音的亲切感有重要影响。比如在音乐厅中，短延时侧向反射声对声音的亲切感和丰满度影响特别大。当延迟时间的间隔比较长，比如多于50毫秒，甚至超过80毫秒，而且延时声的强度足够大时，就会出现回声的效果。此外，延时声对于提高直达声的响度起着十分重要的作用，因此必须被严格控制在"先入为主效应"的范围内。至于什么是"先入为主效应"，我们将在后面的声音的方位感部分详细介绍。

室内混响声是前期反射声之后到达的一系列密集而不可辨认的反射声的总体。混响声对听感有很大影响，表现为提高声音的响度，增强声音的丰满度，给人以温暖感与力度感，尤其是在音乐表现方面。此外，混响声还影响空间环境感，对判断声源距离有重要意义。混响声也会对声音的清晰度、融合度及层次感产生不利的影响。

至于室外声场，我们可以先将其作为自由声场来处理。室外声场通常都存在反射体，可能有不同的反射声，但一般不存在混响。此外，我们还要考虑到干扰、湿度和温度变化以及风向、风速对声音的影响，对声音效果要视其反射面的具体情况再做修正。在任何情况下，我们都应该高度关注高频吸收对声音传播的影响，尤其是在室外声场。在长距离传播中，它

的影响可能是决定性的，不容忽视。这些声场所反映出来的特征，在听觉上表现为声音的空间感。

2.5.2 声音的方位感

听觉器官对声源在空间中的位置，以及声源所处运动状态的听感反馈，就是声音的方位感。声音的方位感是一种属于立体声范畴的听觉感受。它可以是主观的，比如剧中人的听觉感受；也可以是客观的，比如观众对剧中声源的判断。人们通过两只耳朵接收声音时，虽然两只耳朵听到的是同一声源，但左右耳在听感上还是存在一些差别，听觉系统据此判断低频声源的方向。由于头部和耳壳①对声音的传播进行了遮盖和阻挡，造成两耳的听感反馈会存在时间差（相位差）和强度差（声级差）。两耳听感反馈的时间差和强度差效应是辨别声源方位最重要的依据，被称为"双耳效应"。人工立体声理论的基础，简单地说就是在"双耳效应"原理上建立起来的。

对于同一声源，两只耳朵感受到的强度是不同的。这种对强度差别的判断，在实际生活中形成了辨别方向的感觉。假如声源在听者的右侧，则右耳听到的声音就会比左耳的强。这时，听者就会下意识地转头，直到两耳听到的声音响度相同为止——此时声源的位置正好处在听者的正前方或正后方。对于同一声源，两只耳朵听到的时间也是有先后的。假如声源在听者的右侧，则右耳比左耳离声源近，当声音传来时，右耳就先于左耳听到。根据声音到达右耳和左耳的时间差，在实际生活中就能判断出声源的方向。时间差越大，越易辨别，对声源方向的判断就越准确。对于同一声源，两只耳朵感受到的振动步调是有差别的。由于声音在到达两耳的过程

① 耳壳，即耳郭，耳的外壳，位于头部的两侧，与外耳道连接，可以引导声波进入听道。

中有时间差，因此两耳感受到的振动就不同步，这样听者就会产生方向感。不过，这对低频声音较为有效：因为高频声音振动较快，在其到达两耳的时间差内，很可能已经振动了一个或几个全周期，这时两耳感受到的振动已经是同步的了；而低频声音的震动周期较长，较难实现同步。时间差和声强差都可以对声源方位感单独产生作用。当时间差和声强差结合时，则会产生综合作用。总之，到达两耳的声波状态的不同，导致了听者听觉上的方位感和深度感。

"双耳效应"的原理比较容易理解，但是要判断声源大致的方向和距离，就得分析直达声和反射声的时间关系以及响度声差对方位判断的影响。这要从"哈斯效应"（Hass Effect）说起。

"哈斯效应"，又称"先入为主"效应。在实验中要准备两个扬声器，让它们相距350厘米，听者站在距离两个扬声器连线中心点350厘米的位置，测试听觉的方位感。当两个扬声器发出声强相等、没有时间差的声信号时，听者不能分辨出这两个声源的位置，感到只有一个声源，位于他的正前方，即声音好像来自这两个扬声器连线的某一"虚声源"一样。在两个扬声器的声信号没有时间差的情况下，将其中一个扬声器，比如右侧扬声器的声级逐渐加大，则"声像"位置就逐渐向右偏移；当声级差超过15分贝时，"声像"就会固定在声级较高的地方，也就是右侧扬声器上了。保持两个扬声器的音量相等，将右侧扬声器延时，随着两个扬声器的时差逐渐加大，"声像"就逐渐向未延时的左侧扬声器偏移；当时差超过3毫秒时，"声像"就会固定在较先发出声音的左侧扬声器上了。

同一声音由不同位置的扬声器发出，声级相等，只要将其中一部分扬声器延时控制在一定的范围，比如30毫秒以内，人们就会将声源位置确定在那些未被延时的扬声器上。这种将首先到达的声音判断为声源位置的现象，就是"先入为主"效应。当两者时差在30毫秒以内时，听者只能感

受到未被延时的声源，延时声源的存在是感觉不到的。当延时达到30—50毫秒时，虽然听者可以辨别出延时声源的存在，但仍会觉得声音来自未经延时的声源。而当延时大于50毫秒时，听者的听觉则能感到在直达声之后的清晰的回声。这就是通常所说的"哈斯效应"，它为直达声抑制反射声从而判断声源的方向和距离提供了重要的依据。

2.5.3 声音的空间效果

声音的空间效果是通过由声音的空间特性所形成的听感而取得的一种艺术效果。一切声音效果（包括语言效果、音乐效果和音响效果）都应以满足人们的期望或潜在期望为唯一标准。对声音空间效果的创作可以是"意料之外"，但必须在"情理之中"，并且以两者的同时实现为最高标准。

声音的空间效果包含两个基本内容：一是通过听者的听感对声传播空间总体特点的判断而形成的艺术效果，可以称为"声音的空间效果"；二是通过听者对一定空间中的声源位置的识别而形成的艺术效果，本书姑且称之为"声音的空间透视效果"。

实际的录音空间环境与事物发声的空间环境可能相同或相似，如同期录音，也可能不同，如后期配音，但都必须满足特定空间环境的要求，不管它是再现事物发生的空间环境，还是为了满足艺术要求而重新营造的某种声音意境。广播影视声音的声音空间效果创作应该包括再现事物的空间环境状况和创造特定的声音意境两部分。这里也包含两层意思：一是真实地反映事物所处的空间环境状况及其在该空间中的位置，体现再现性的写实；二是为了营造特定的声音意境，对声音进行某些处理，以表现特殊的空间环境气氛，体现表现性的写意。

2.6 景别的运用

　　文章有叙述、描写、说明、抒情和议论几种表达形式，影视片与文章尽管区别明显，但两者也并非毫无联系，毕竟剧本也是一种文章。无论是影视片前期的分镜和拍摄，还是影视片后期的剪辑和组接，都要依据剧本。有些时候，剧本未必落实成文字，但在导演、摄影师和剪辑师的心中，剧本就应该以文章的形式来表现。所以在他们的影视作品中，同样也要运用叙述、抒情、议论等表达形式。参照文章的表达形式来解释如何选择镜头与景别，是非常易于理解的，毕竟大多数人对文章都不会感到陌生。

　　景别就好像文章中的词语，是最基本的语言单位，从景别的选择中就能看出影视作品的语言风格。比如在录制现场，主持人正在主持一个节目，为了追求效果，反反复复地录制了好几次，主持人和现场观众的情绪也因不断重拍而起起落落。节目终于录制完了，主持人特别累，瘫软在观众席里休息。此时，用近景拍摄，是一种拍法，就拍主持人坐在那里的疲惫神情。这是叙事，用以表明情节的进一步发展。用大全景拍摄，刚才演播厅里灯火辉煌，座无虚席，现在却是灯火阑珊，空空荡荡，主持人形单影只地坐在观众席里。这就不是叙事，而是抒情了。大全景就不再是叙述这个事件，而是要表现这位主持人的内心世界，感叹人去楼空的落寞。两种镜头表现的是同一人、同一事件，只是镜头的景别变了，镜头语言和影片风格也就变了。

　　我们再讲一个故事："从前有座山，山里有座庙，庙里有个老和尚，老和尚给小和尚讲故事……"下面，我们把它改写成电影的分镜头脚本，看看如何分配分镜景别。"从前有座山"是极远景，远观其形，山连山，岭连岭，山岭相连，望不到边际，要拍出山的形态和气势，明确交代故事发

生的空间位置和周遭环境。先说"从前",交代时间关系。后说"有座山",交代空间关系。时间关系要先于空间关系,提前交代。"山里有座庙",就要给出远景,既要拍出山的气势,又要拍出庙的庄严。"庙里有个老和尚"是小远景,人和景都要出现在画面里,人一半,景一半。这是景人转换,交代清楚时间和空间后,人物就该出场了。"老和尚给小和尚讲故事",画框中要有老和尚和小和尚,这无疑要用全景,因为要交代人物之间的位置关系。拍老和尚讲故事,要先拍老和尚,或立或坐或卧,总之要交代老和尚的行为动作和肢体语言,兼顾他的表情和神态,这里要用中景。老和尚给小和尚讲故事,"给"交代了老和尚和小和尚之间在语言和眼神上的交流,所以镜头要反打出小和尚倾听时的状态,展现小和尚听故事时的表情,这里要用近景。拍小和尚听故事时的心理活动,还可以用特写镜头——一定要能表现小和尚的内心活动,是眉头紧锁还是喜笑颜开。特写的长足之处就在于"近察其神"。

影视摄像讲究"场景"。场景就是讲述事件的发生地。一部片子由若干场景组成,一个场景由若干镜头组成。一个场景中往往会用全景交代事件发生的场面及人物关系,还会用中景和近景交代情节的展开,再用特写交代细节。拍摄同一场景时,画面景别要丰富,要有变化。为了避免同一场景中不同镜头画面的视觉雷同,从一个镜头过渡到另一个镜头时,需要变化景别,所以,同一场景中拍摄的景别一定要成组,即要拍全几种画面景别。这样有利于后期的编辑,同时也可以更为完整地表现被摄对象。

如果将故事换成镜头叙事,都会自带场景,场景决定了景别。在此之前,我们可能不知道景别是什么,但知道场景是什么,现在我们只不过是用一套景别的框架体系,把场景具体化了而已。接下来,我们还是按照讲故事的思路和逻辑,阐释在叙事空间中如何表现时间、地点、人物和事

件，并按文章的结构框架分析事件的起因、经过、高潮和结局等环节，以及如何选取镜头景别，如何组接。

2.6.1 开场

按照文章的写作手法，要讲述一个故事，或者故事中的一段情节，应如何开场？先要交代时间和地点，为接下来的人物出场和故事发生发展做时代背景和空间环境的交代。然后再叙述故事的起因、经过和结果。这就是常说的记叙文"六要素"。如果换成用镜头语言讲故事，开场应该如何选择镜头景别呢？

我们应该选择景别比较大的镜头作为故事的开始，也就是采用大景别系列的镜头，包括小全景、全景、大全景、远景和极远景，其中以大全景、远景或者极远景为首选。因为故事开始要交代时间、地点和人物，近景系列的镜头，包括中景、小中景、近景、特写和大特写，虽然可以刻画人物细节，但对人物与周遭环境的关系交代不足。故事开始时必须交代清楚时间和空间，观众有了时间的观念和空间的感觉，才能设身处地地融入故事情境，跟随主观镜头和客观镜头的调动，调整心理状态以适应剧情的发展。

大景别镜头用在影视片的开篇或者情节点的开始，除了写实的需要，还具有抒情和写意的作用。远景和全景都属于大景别，适合表现广阔的景物空间，具有强烈的抒情意味，能给人以丰富的联想。远景镜头一般在情节的开始处出现，往往在大处着眼，侧重于表现时间上的趋势、环境上的态势和规模上的气势；同时要寓情于景，创造自然含蓄的美感和无限深沉的意境，拓展影像的表现力，做到"取势"和"达意"两不误。

在影视片中，空间特征不像时间特征那样敏感，因为人物的空间位置往往在不断地变化。当具体到某一场景时，事件就是在特定情境发生的。

应该先拍摄一个小远景或者全景，提供一个总角度，介绍这个场景的空间环境，以及画面中角色的位置关系，起到"定位"的作用。之后事件的发生和发展都要依托于这个位置关系，并据此确定光线效果及轴线关系，以及画面的影调、色调和情感基调。这个场景的空间环境就叫叙事空间。大景别系列镜头用在故事的开始，目的就是要构建一个特定的叙事空间，表现主角及其所处的环境，同时交代主角与周围环境的关系，表现人物的行为或物体的运动。

小景别的镜头难以展现空间，因为小景别的镜头景深小，背景是虚像，空间的概念会被虚化。大景别的镜头景深大，背景是实像，空间概念可以被具体而实在地交代出来。从选择镜头的角度来说，选择小景别是为了将观众的注意力集中到具体人物及人物关系上，侧重表现人物的"神态"关系，而选择大景别则是为了交代环境，以环境为主，人物为辅，侧重表现人物的"形体"关系。

也不是说找不到以小景别开场的经典影片。比如，《教父》（1972）就是以包纳萨拉的面部大特写开场的。在这个两分四十秒的超长镜头里，包纳萨拉一直在对着镜头讲述自己女儿的不幸遭遇。然后，镜头从特写慢慢地拉远，一直拉到能看清包纳萨拉坐在桌前。镜头并没有停止，继续慢慢拉远，画面成了小全景，直到教父出现在画面中才结束。这个长镜头的起幅虽然是小景别的特写，但落幅最终还是回到了大景别的小全景镜头。有时候，影片开场的第一个镜头并不是大景别镜头，但经过几个镜头之后，终归要以大景别镜头告一段落。因为影片开始总要告诉观众故事发生的时间和地点，否则观众会觉得晕头转向，在心理上也无所适从。类似的剪辑手法在《哈利·波特与死亡圣器（上）》（2010）中也使用过，这部电影的第一个镜头就是眼睛的大特写。这样剪辑的目的就是制造悬念，吸引观众继续往下观看，一探究竟。特写镜头之后终究还是需要用大景别镜头告

诉观众，什么时候、在哪里以及发生了什么。

其实，开场的大景别镜头中完全可以不出现人物，即空镜头。所谓的空镜头，就是画面中只有景和物，没有人的镜头。空镜头用于介绍环境背景，交代时间和空间，抒发人物感情，推进故事情节，以及表达作者态度，等等。空镜头有"写景"与"写物"之分。前者通称为"风景镜头"，往往是全景或远景，常常用在故事的开始作为交代镜头。后者又称为"细节描写"，一般是近景或特写，通常用在叙事过程中，不会出现在影视片的开场。

影片《让子弹飞》（2010）开场部分的剪辑非常棒，也就是麻匪劫火车那一段。如组图 2-8 所示，开头是远景镜头，借用一只鹰上下翻飞来调动观众的视线。由地及天，镜头慢慢斜往上摇，接着一个侧拉，降到铁轨上，此时仍是远景镜头。这两个镜头交代了时间和空间。从树木枝叶稀疏来看是春末夏初，从天光亮度和光线角度来看是正午前后，从轨道上没有枕木和简单的路基来看可以判断是铁路发展还不成熟的清末民初。地势险要，两山夹一沟，是一个打"伏击"的理想地形，这些都为后来麻匪劫火车的剧情做了时间上和空间上的交代。之后，小六子的后脑勺突然出现在画面中，伏在铁轨上听声音，接着一阵马蹄声响起。小六子的近景画面中保留了前面大景别画面中的部分视觉元素，这样构图就可以很平顺地把镜头从表现景物过渡到表现人物上来，为人物出场做准备，同时也具有连接轨道和马拉火车这两个画面的作用。然后，小六子循声望去，画面来了个主观视线转场，镜头一转，马拉火车的奇观出现，同时歌曲《送别》的旋律响起。小六子的带枪装束，也为抢劫火车做了人物交代和剧情铺垫。最后，画面中给了三个近景：火车烟囱、旗帜和从车窗伸出来的枪支，这幕侦查戏结束。

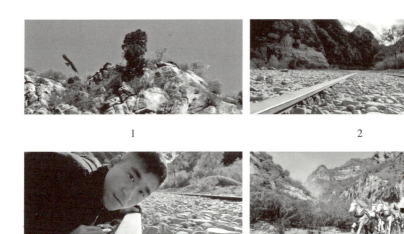

图 2-8 影片《让子弹飞》开场的镜头景别

后面的马拉火车给的是远景，作为吃火锅戏的开始，进一步明确了叙事空间和时代特征。八匹白马拉着两节车厢，是吃火锅的空间场所。火车上插着武昌起义后中华民国湖北军政府十八星旗，进一步明确了故事发生的时间是民国初期。值得一提的是，从写意的角度来看，故事开始时画面中有鹰在天空飞、飞驰的马拉火车和铁轨，结尾时画面中同样有天空中的鹰、马拉火车和铁轨，前后呼应，意味深长。

2.6.2 叙事

一般来讲，在远景和大全景中，环境是主要的被摄对象；在全景和中景中，环境与人的比例较为均衡；在近景和特写中，人物是主要的表现对象。全景交代完角色之间的位置关系之后，剩下的戏主要用中景。中景使用比较频繁，因为它最能体现主体的动作和姿态，展现角色之间的情感交流。在表现人物形象的时候，面部、胸部、手臂等是中景主要表现的内容。与中景相比，近景镜头的取景范围缩小了，背景环境少了，主体更

近，也更突出了。如果要通过面部表情刻画人物性格，就应该使用近景。在近景中，主角的细微动作和面部表情可以全部展现给观众，营造强烈的交流感。我们通过镜头来叙事时，几种景别会穿插使用，每种景别都不是孤立存在的，而是在相互配合的过程中，共同构成叙事空间。

为了不使观众的空间感知产生混乱，好莱坞的"三镜头法"值得借鉴。用"三镜头法"结构电影的画面空间，可以保持银幕上的现实幻觉，观众对空间的理解不会错乱。好莱坞影片讲故事，首先要确定一个空间。每一个段落——俗称一场戏，必须先定下一个空间关系，也就是说必须先找到一个镜头作为主镜头。在国内，主镜头被称作交代镜头。比如说，两个人物A和B，A在左，B在右，我们说这就是主镜头的空间关系。这个主镜头必须是一个全景或者小全景，才能把所有人物都包括在画框里。观众就能看见，A在左，B在右。如果A和B要换位，必须再给一个镜头，让观众看见，A从左走到右，B从右走到左，于是画面变成B在左，A在右了，这叫作再交代镜头。

主镜头后面如果是静态镜头，常常是接正反打镜头。在正反打镜头中，人物或坐或站，一般位置是固定的，所以镜头的景别变化也不丰富。通常就是三个景别，A、B侧面的小全景，镜头从A身后对着B的正面拍B的半身或特写，以及镜头从B身后对着A的正面拍A的半身或特写。在这里，A和B一侧拍摄的小全景就是主镜头，然后切A或B的半身或特写，谁说话镜头就给谁。如果想强调哪个人物的反应和心理活动，那么即使他不说话，也可以将镜头切给他。

主镜头后面如果是动作镜头，由于拍摄的角度和方向在变化，频繁变换是在所难免的，因此镜头的景别和角度也会频繁变化，此时可以直接用小景别镜头来叙事，以适应丰富多变的动作。这时候我们需要控制镜头的持续时间，因为镜头的持续时间与人的视觉感受直接相关。实验表明，

0.4秒的画面会在人的视觉上留下模糊的印象，0.5秒的画面在人的视觉上介于有印象和无印象之间，0.7秒的画面会在人的视觉上留下清晰的印象。如果没有画面内容和画面形式的吸引，对于任何画面，在3—5秒之后，人们的视觉注意力都会逐步下降。所以普通镜头的时长一般不应该短于2秒，否则观众可能看不清楚，而长了又可能会失去运动的视觉冲击力和节奏感。

一个普遍的剪辑规律是，给远景的时间要长，给近景的时间要短。就视觉心理而言，信息含量比较大、对观众视觉吸引力比较大以及景别比较大的画面，给的时间都要长一点。这样有利于观众看清画面的内容，解读画面的内涵，感受画面的情感，时间越长，心理因素的作用越明显。就艺术创作而言，保留画面正常的时间长度，可以客观地展现被摄事物；人为地延长或缩短画面的时间长度，可以形成积累或悬念效果。就画面剪接而言，不同景别画面的组接可以产生不同的节奏，远景画面和全景画面的时间往往较长，组接在一起时，节奏就会显得慢；近景画面和特写画面的时间往往较短，组接在一起时，节奏就会显得快。

以大景别镜头叙事的方式来展现场面和空间，然后接小景别镜头，进行细节刻画和动作描写，也是比较普遍采用的剪辑方法。景别的推进可以是逐步的，跨越景别级连接镜头也是被允许的。比如，中景可以接近景，也可以直接接特写，跨越景别的数量要以保证观众没有理解上的困难和镜头衔接流畅为准。在景别快速切换的运动镜头中，想让观众在很短的时间内捕捉到运动主体的更多信息，就需要穿插使用小景别镜头，特别是近景、特写和大特写，以此强调细节，比如眼神、汗滴、使用武器的手法和细微的动作等。这些细节可以起到引导观众心理跟随的作用，因而要保证有足够的时长，让观众获取这些信息，但又不能过于拖沓，破坏运动的节奏。无论是静态镜头，还是动作镜头，景别的变化都是为了引导观众视点跟随变化，它是实现画面造型、形成节奏变化的重要因素。

2.6.3 结尾

中景和近景旨在叙事，就事论事，是新闻拍摄的基本手法。在片尾，当故事或者叙述已经结束时，要用"极端"的景别把观众从现实叙述的主线中拉出来，此时应该用极小景别或者极大景别的镜头，使之与中景或近景有比较大的级差，观众就很容易将它和现实的叙述区分开来，从而达到引导观众的情绪、抒发情感、引发思想共鸣的目的。

大景别的远景和全景用在段落的开始，交代事件的地点、环境以及时间，同时具有展现场面的宏大、渲染氛围的作用。如果将远景和全景用在结尾，则可以给观众一种故事虽然结束，仍然意犹未尽的感觉。要想在结尾引导观众的情绪、触发思考、阐释主张，大景别是非常好的选择。大景别尤其适用于表现广阔的景物空间，非常具有抒情的意味，能给人以丰富的联想。

小景别的近景和特写也可以用在结尾，突出人物的性格特征，激发观众的心理共鸣。尤其是特写，它可以将画面中主角的细部动作和面部表情完全暴露在观众面前，生动地刻画主角的性格特征和内心情感。大特写则是一种更强烈的表现方式，它能产生更强烈的视觉效果，更能打动观众的心。这类小景别镜头有助于突出主角在特征和情绪等方面的表现，刺激观众的泪点，给观众留下一个永恒的标记。

当用镜头叙事时，表现手法其实都差不多。一部影视作品是优秀还是平庸，往往就体现在开头和结尾的镜头处理上。开头和结尾的景别选取的余地比较大，一些特殊的景别，或特殊的景别组合，可以抒发特定的情感，表现特定的视角。导演可以借此表达自己的生活态度，久而久之便形成了自己的影片风格。著名电影人侯孝贤也认为，是不同景别的组合运用，决定了影像的风格、作品的风格和导演的风格。

　　景别是观看的结果，呈现了观众与画面主体之间的空间距离。观众以什么方式去看，就对应什么样的景别，同时也对应什么样的空间距离。眺望是从高处远望，看到的画面是远景。远景重在"远取其形"，观众离得远，看不清细节，只能看到大致的轮廓。观察是集中精神地看，或者从侧面暗中察看，看到的画面是全景。全景重在"远取其势"，观众站在旁边，置身事外，作壁上观，重点是要看清场景中时间上的趋势、环境上的态势和规模上的气势。打量是上一眼下一眼、左一眼右一眼地看，看到的画面是中景。中景要能使观众看清主体的一举一动，可以主动接近，也可以冷眼旁观。端详是走到面前，仔仔细细地看，看到的画面是近景。近景重在"近取其神"，侧重让观众看清并知晓每一个细节。凝视是观察得很透彻，看穿其本质，看到的画面是特写。特写重在"近取其质"，凑近了看，要透过表面形象，洞察其本质。总而言之，景别不仅反映了画面视觉空间的大小，还反映了观众与画面主体之间的心理距离，大景别是"远观全貌取其势"，小景别是"近察秋毫得其神"。

第3章 镜头角度

拍摄距离决定了被摄主体在画面中的成像大小，从而形成了不同层次的景别。拍摄角度也能影响被摄对象在画面中的成像大小，只不过分析镜头角度时考虑的不是拍摄距离，而是假设在拍摄距离相同的情况下，采用不同的拍摄角度，对被摄对象在画面中所占比例的影响。

什么是镜头角度呢？镜头角度是指摄像机镜头轴线与水平面之间的夹角。摄像机的机位也叫"镜位"。"镜位"是摄像机在真实空间中位置的反映，也是镜头角度的决定因素。镜头角度取决于摄像机相对于被摄主体的位置高度和拍摄方向。据此我们将镜头角度分为平视角度、垂直角度和倾斜角度。

对于剪辑师来说，除了要关注镜头景别，还要关注镜头角度。镜头角度不但影响甚至决定镜头的画面构成，强化场景的空间透视，还能构建角色的主次关系，描摹人物的特定形象，甚至决定影片的视觉语言风格和艺术表现力。概括来说，镜头角度的影响主要表现在两个方面：一是镜头角度在客观上能改变被摄对象在画面中的占比，进而影响到角色关系的主次轻重；二是镜头角度在主观上带有强烈的情感色彩，是对被摄对象抑扬贬褒的体现。下面就从空间透视的角度，阐释镜头角度在这两个方面的影响。

3.1 镜头角度对空间透视的影响

要分析被摄对象在画面空间中的占比，透视是不可能绕过的。"透视"是绘画中的理论术语，指在平面或曲面上描绘物体空间关系的一种技术方法，其基本特征是近大远小，近长远短，近实远虚，直至消失。摄像机就是摄影师手中的画笔，绘画透视的特点和规律同样会呈现在镜头中，镜头中的人和物也是近大远小，近长远短，近实远虚，直到看不清。近大远小，近长远短，就是人物在画面中占比的直观反映。

透视包括三种类型：一点透视、成角透视和三点透视。一点透视也叫平行透视或正面透视，就是在一个方向上的立面平行于画面。这个立面是不变形的，正方形就是正方形，长方形就是长方形，而且不会消失，如图 3-1 所示。

图 3-1　一点透视

一点透视是变形最少的一种透视，更加接近事物的原本面目，所以在建筑设计图或者装修效果图中使用比较多。有些风光摄影师为了强调拍摄角度的独特，也会采用一点透视的构图方式。在拍摄影视片时，其实很少会用到一点透视，因为摄像机不可能固定在一点拍摄，镜头是需要移动的，观众的视点也会发生变化。而一点透视的拍摄轴线必须在画面的中心点上，哪怕偏差一点，就不是一点透视了，所以它只能是静态地出现在建筑效果图或者照片上，并不适用于运动中的影像拍摄。

如果摄像机的拍摄轴线与画面纵深的几何中心点的连线不重合，那就是成角透视或者三点透视了，也就意味着画面中呈现的事物会与真实空间中的原本状态有所不同。这种不同表现为，真实空间中大小一样的人或物，在拍摄的画面中呈现出近大远小、近长远短、近实远虚的效果。人的眼睛是球形的，眼球中的玻璃体像透镜一样，存在折射角度，导致相同的人或物处在不同位置，成像大小也会不同。摄像机就是在模拟人眼的视觉效果，所以摄像机拍摄下来的人或物与真实空间中的人或物比例大小也会不一样。举个成角透视的例子，如图3-2所示，A、B和C三条线分别是大楼的三条角线，在真实空间里A、B和C的长度是一样的，可是在画面中却呈现出一种奇怪的现象：B最长，C次之，A最短，A只有B的一半长。这就是成角透视导致的景物变形。透视主要研究的就是变形的规律。

成角透视也叫两点透视。在图3-2中，A和B两条线段端点的连线最终会交汇到一个点上；B和C也是一样，只不过图3-2的画幅不够大，这个交汇点落到了画框之外。在拍摄影像时会经常用到成角透视。如果被摄对象有一个平面与摄像机的镜头平行，就像图3-1所示那样，就是一点透视。如果被摄对象有一条边与镜头平行，就像图3-2所示那样，就是成角透视。如果被摄对象有一个顶点正对着镜头，就像图3-3所示中的O点，

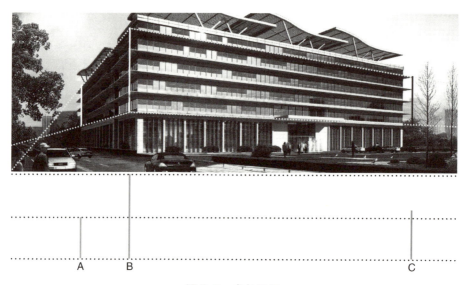

图 3-2 成角透视

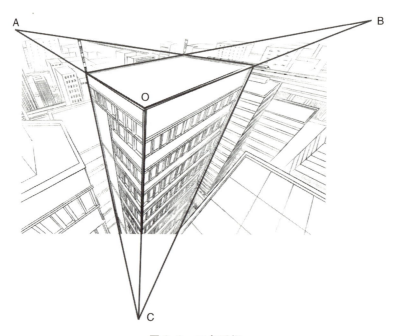

图 3-3 三点透视

而建筑物的外轮廓线最终会汇聚到 A、B 和 C 三个点上，就是三点透视。在图 3-3 中，A、B、C 三个点是消失点，也叫灭点。成角透视有两个消失点。在图 3-2 中，一个消失点在画面左侧，另一个消失点在画面区域之外。一点透视只有一个消失点，在画面的几何中心上，图 3-1 中并没有把这个点标记出来。所以透视的基本规律，除了近大远小、近长远短、近实远虚之外，还有一条叫"直至消失"，说的就是消失点。

一点透视正对摄像机镜头的是一个面，成角透视正对摄像机镜头的是一条线，三点透视正对摄像机镜头的是一个点。面线点的变化影响被摄对象在画面中的样貌和形态，透视效果的实焦还是虚焦、拉伸还是压缩，改变了被摄对象在场景中的主次轻重，表达了情绪上的抑扬贬褒。

如果图 3-2 是拍摄现场，线条 A、B、C 都是场景中的人物，那么拍摄的就是一组平视镜头。人物 B 处于画面的中心，占据着"C 位"[①]，是主要角色。前排并列的还有人物 C，很显然 C 的位置比较边缘，与 B 相比有些虚焦模糊，其画面空间占比也比 B 小很多，C 是次要角色。至于人物 A，其位置属于后排，处于景深之中，模糊不清，其画面空间占比更小，高度也只有人物 B 的一半，这就已经决定了 A 是不重要的角色，只是陪体或配角，其存在仅仅是为了还原现场的真实，或者作为过渡场景。通过成角透视的方式表现场景，剧中人物角色的主次轻重就能够很好地区分开来。

只要摄像机与被摄对象不在一个水平面上，通过向上仰拍或者向下俯拍，都能得到三点透视的构图。如果图 3-3 是拍摄现场，那么就是向下俯拍，画面空间的纵深感强烈，却充满了主观性的扩张和扭曲。O 点所在的顶面会被夸张地拉伸和放大，其他对象都会被压缩，远处的景物

① C 位，网络流行语，"C"即"center"，意思是中心位置，一般指艺人在宣传海报的中间突出位置，也指团队中处于核心地位的人。

则完全被背景吞没，被摄主体和陪体都表现出一种变形和扭曲的怪诞感。处于 O 点的人物侵占了其他人物的画面空间，而观众仿佛处于居高临下、纵览全局的地位，占据心理上的优势，甚至咄咄逼人。镜头情感色彩的抑扬贬褒就在这俯仰之间，夸大还是压缩，正视还是扭曲，就是抑扬贬褒。

3.2 平视镜头的空间表现

平视镜头指摄像机和被摄主体处于同一水平面上，也就是摄像机与被摄主体处于相同的高度上进行拍摄的镜头。平视镜头符合人们正常的观察习惯，被摄主体不易变形，画面平稳，人物显得真切亲近，具有一定程度的交流感，也是主要的拍摄形式。

平视镜头没有透视角度关系的变化，视野中的角色对象摆脱了背景的控制，和观众处在平等的心理位置上；平视镜头增强了视野中角色对象的力量感，使观众在心理上无法轻视或者同情视野中的角色对象，默认其有足够的自主能力。所以平视镜头适用于表现平等和谐客观公正的人物关系。

摄像机镜头与被摄对象的位置关系不同，镜头角度也不同。据此，平视镜头可划分为正面平视镜头、背面平视镜头和侧面平视镜头。

3.2.1 正面平视镜头

正面平视镜头是指摄像机迎着被摄对象的正面进行拍摄的镜头。这样拍摄的画面特点是横向线条平行于下边框，而且主体形象的画面占比较大。正面平视镜头是最接近一点透视的镜头角度，其构图如图 3-4 中上图所示。

第3章 镜头角度

正面平视镜头的优势在于，能够充分表现人物的面部形象和表情动作，有利于与观众展开情感交流，给人以亲切感，并通过画面营造庄重肃穆、和谐稳定的氛围。正面平视镜头的缺点是，画面的空间透视感较差，缺少立体感，可能会显得呆板、生气不足。

3.2.2 背面平视镜头

背面平视镜头是指摄像机对着被摄对象的背面进行拍摄的镜头。通过背面平视镜头的画面，观众不仅能够看到主体形象的背面轮廓，也能看到主体形象看见的事物，体察他的心理感受和情感经历。背面平视镜头的构图如图3-4中中间图所示。

背面平视镜头突出了主体形象后方的陪体与环境，给人以一种崭新的视觉形象。观众的视线方向与被摄主体的视线方向是一致的，因此背面平视镜头具有一定的主观效果。背面平视镜头中人物的面部表情虽然退居次要地位，但人物的姿态和动作仍然能够反映出他的心理活动，并且成为主要的画面形象语言。从背面拍摄人物的优势是，可以给观众留出思考、想象和联想的空间。如果想向观众暗示什么的话，这个拍摄角度也是一种不错的选择。

3.2.3 侧面平视镜头

侧面平视镜头是指在摄像机的镜头轴线与被摄主体的朝向基本垂直的情况下进行拍摄的镜头。此时，摄像机位于被摄主体的正右侧或者正左侧，与被摄主体的朝向大约成90度角，拍摄出的画面构图如图3-4中下图所示。侧面平视镜头适用于充分展示主体形象的侧面轮廓线和动作形态。

侧面平视镜头在表现主体运动方面具有优势，不但能够表现出主体的

运动方向、运动状态和运行路径，还能反映出主体的立体形态。侧面平视镜头有利于表现人物的侧面姿态和优美的轮廓线条，既能表现场景中人物之间的平等交流，也能表现人物之间的冲突和对抗。不过侧面平视镜头缺乏与观众的交流，需要与正面镜头结合运用才能取得良好的效果。

3.2.4　平视镜头组接

影片《黑客帝国3：矩阵革命》（2003）中有一组尼奥（Neo）在站台等地铁的镜头，如图3-4所示。由于地铁站台高度的限制，以及站台上简单的环境和人物关系，这组镜头采用了平视镜头，先后用到了正面平视、背面平视和侧面平视几种平视角度的镜头。尼奥被困在地铁站台上的正面平视镜头，反映了他内心的挣扎和无奈。地铁是连接机器的其他程序和矩阵的通道，是尼奥逃脱困境的唯一方式。所以当地铁列车经过时，原本坐在长椅上的尼奥站了起来，走向地铁站台，这里是一个背面平视镜头。在站台狭小的空间里，背面平视镜头可以囊括尼奥和地铁列车，又不必呈现尼奥看到地铁列车时的惊愕表情，这为后面更为惊喜的剧情——崔妮蒂（Trinity）出场做了情绪的积累和铺垫。接下来，一个尼奥的正侧面平视镜头，拍到了他的眼神，在剪辑逻辑上则是一个主观视线转场，接他看到崔妮蒂从地铁车厢中走出来的画面。三个平视镜头被剪辑在一起，逻辑清晰，衔接流畅，一气呵成。

平视镜头是一种非常中性的镜头，在镜头中，被摄对象的力量和善恶等属性随着其他元素的变化而产生起伏，镜头本身不对被摄对象加以评价。与主观视角的镜头相比，平视镜头少了主观意识产生的心理上的优越感。与俯仰镜头相比，平视镜头显得更为客观，不但削弱了观众这一方的力量感，还增强了视野中被摄对象的力量感。平视镜头常常用于表现平等

谈判的双方、正在交谈的情侣、友好的朋友关系以及团队合作者之间的讨论，等等。

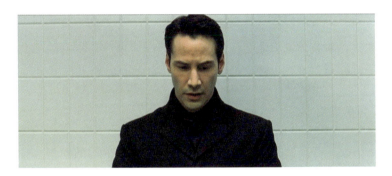

1 正面平视构图

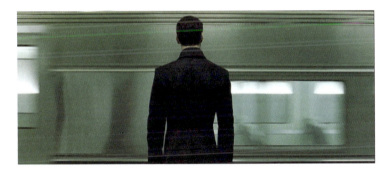

2 背面平视构图

3 侧面平视构图

图 3-4　影片《黑客帝国 3：矩阵革命》中的平视镜头

3.3 垂直镜头的空间表现

垂直镜头是指摄像机与被摄主体不在同一个水平面,摄像机在垂直方向上高于或者低于被摄主体,以不同角度拍摄的镜头。垂直镜头包括仰视镜头和俯视镜头,以及比较极端的镜头——高空俯瞰和极目上望。

3.3.1 仰视镜头

仰视镜头是指摄像机低于被摄主体,从下向上拍摄的镜头。仰视镜头是以低于观众心理的位置往上拍摄,从低处往上看,使得视野中的角色对象的力量感大大增强。仰视镜头多用于拍摄主要角色。由于透视关系的原因,仰视镜头能表现更加强烈的空间感,使主角显得更加高大威猛,而环境和背景则变得无关紧要,甚至变成增强主角力量感的元素。因此仰视镜头常用于表现宗教建筑中的神像、人民领袖、拥有特殊能力的超人或者巨大的怪物,等等。

影片《金陵十三钗》(2011)中有一个镜头,见图3-5中上图。假扮神父的约翰坐在教堂台阶上,双手托腮,思考该如何应对日军强征女学生去庆功会上表演节目。这个镜头的机位角度极低,几乎是贴着地面向上拍摄。阳光穿过教堂圆形花窗的彩色玻璃和高高的十字架,洒在约翰身上。约翰就坐在十字架的影子里,被五彩斑斓的光环包围着。这个仰视镜头在整个故事的叙事进程中极为重要。在此之前,约翰本来只是一位来自美国的殡葬师,被雇来收殓神父的遗体,而且是一个十足的酒鬼和好色之徒。在此之后,人性之善被唤醒,约翰自觉地担起神父的责任,冒死护送女学生出城。这个仰视镜头既带有浓厚的宗教色彩,也包含正义和赞美的意义。

仰视镜头既能表现正面的角色,对其歌颂和赞美,也能表现反面的角色,突出主角的危险性和威胁感。在影片《这个杀手不太冷》(1994)临

第3章 镜头角度

近结尾的一段,莱昂(Leon)让玛蒂尔达(Mathilda)从通风管道逃走。管道太细,只有体型较小的玛蒂尔达才能通过。莱昂化装成受伤的警察,混出包围圈,但最终还是被埋伏在背后的坏警官史丹菲尔(Stansfield)识破,中枪倒地。在莱昂倒地的那一刻,出现了一个史丹菲尔的仰角很大的仰视镜头,见图 3-5 中下图。莱昂呼唤史丹菲尔的名字,史丹菲尔则微笑着回答:"静候差遣。"莱昂说:"这是玛蒂尔达给你的。"史丹菲尔掰开莱昂的手,里面原来是手榴弹的拉环。濒死的莱昂引爆身上全部的手榴弹,和史丹菲尔同归于尽。史丹菲尔的这个仰视镜头是从莱昂的主观视角拍摄的,镜头角度也符合莱昂倒地上望的场景。这个大角度仰视镜头给观众的心理造成了强烈的压迫感和紧张感,特别是当配上他微笑着说"静候差

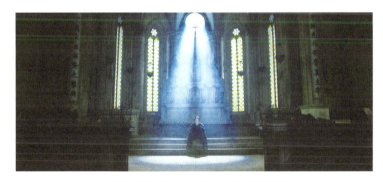

1 影片《金陵十三钗》中的仰视镜头

2 影片《这个杀手不太冷》中的仰视镜头

图 3-5 仰角不同的仰视镜头

遭"时，更突出了史丹菲尔一贯阴险狡诈、步步紧逼的形象，以及莱昂中弹倒地、无处遁逃的困境。

仰视镜头之所以能够制造正义与邪恶、庄重与压迫的强烈反差，原因在于仰视角度的差异。仰视角度小，视野中原本矮小的角色变得高大，画面稳定而祥和，被摄对象也变得庄重或者令人尊敬。但当仰视角度变大时，画面因倾斜而失去稳定性。被摄对象因此具有了一定的侵略性，有种扑面而来的气势，咄咄逼人，特别是当他以死亡凝视般的眼神看着观众时，会削弱观众的安全感，并使观众产生一种被束缚和被控制的压迫感。仰视镜头本来就不稳定，极端的角度无形中更增加了被摄对象的速度感，从而使画面充满紧张感和压迫感，让观众产生惧怕和望而生畏的心理感受。

3.3.2 俯视镜头

俯视镜头是指摄像机高于被摄主体，自上而下拍摄的镜头。由于透视角度的变化，俯视镜头可以拍摄更多的场面和景物，获得更广阔、更宏伟的画面。俯视镜头拍摄出来的画面，虽然带有强烈的空间纵深感，但却充满主观性的扩张和扭曲。这也符合三点透视的基本特征。

在俯视镜头中，视觉范围内的被摄主体显得卑弱和微小，从而削弱了视觉对象的威胁性，相对地增强了主观视角一方的侵略性，因而具有强烈的心理优势。在俯视镜头中，被摄对象被推到与背景同等的心理位置，人物角色的重要性降低、个体特征弱化，似乎要被背景吞噬。由于镜头变形和心理作用，俯视镜头的角度越大，被摄对象的行动就越缓慢和无力，动作呆滞、充满不自信和幼稚感，这是角色的力量被背景弱化和吸收的结果。俯视镜头可以表现多个角色的位置关系，推进剧情，常用于表现站立的大人看着地面上正在玩耍的孩子或宠物，强大的战士看着弱小的对手，上司看着下属，等等。

第3章 镜头角度

图3-6是影片《金陵十三钗》中的一组俯仰镜头。上图是约翰坐在教堂阁楼的窗台上,下图是约翰的主观视角,俯拍翻墙而入的十四个风尘女子。这个俯拍镜头一次性把十四个人全部囊括进来,还可以呈现她们的衣着、举止和神态表情。俯视镜头有助于表现画面中人物的层次关系,还可以利用站位和遮挡关系表现角色的主次轻重。就如图3-6中的下图所示,即便画面中站了十四个人,也不会显得拥挤。如果换成平视镜头,则几乎无可避免地成了十四个人的大合影,只有前排角色的举止和表情能看清楚。此外,图3-6还有对比的意味。一边是高高在上的美国人(这场战争不是针对美国的),另一边是十四个躲避战乱、无处藏身的女子——她们刚才还是一群不可一世、翻墙而入的傲慢女人,俯视镜头削弱了她们在观

1 仰视镜头

2 俯视镜头

图3-6 影片《金陵十三钗》中的一组俯仰镜头

众心理上的优越感，使之更符合现在的身份。这个俯拍镜头也为后面的剧情发展做了交代和铺垫。

这里说的俯视镜头，指的是人们平日生活中就能够看到的画面场景，不包含诸如鸟瞰镜头等极端角度的俯视镜头。俯视镜头和鸟瞰镜头都不太客观，但俯视镜头不像鸟瞰镜头那样高高在上，也没有鸟瞰镜头那种统治感和主宰感。

3.3.3 高空俯瞰镜头

高空俯瞰镜头也叫鸟瞰镜头（Bird's-eye View），是俯视镜头角度的极端状态，此时摄像机处于被摄主体的正上方，完全垂直于水平面。高空俯瞰镜头一般用于拍摄宏大的场景，表现场面的广阔无垠。在拍摄时，高空俯瞰镜头一般以高空作为视点，在高度上与被摄主体保持一定的距离，所以常常借助直升机、无人机或者其他航空器拍摄。如果角度控制得好，长摇臂也能拍出"鸟瞰"的效果。

高空俯瞰镜头也是主观镜头，与俯视镜头一样不客观，但高空俯瞰镜头的视野比较开阔、壮观，能在一定程度上削弱主观性。从垂直角度拍摄地面上的人物，只能拍到其头顶、肩膀和衣服的颜色，人在画面中的占比缩小到极致，个体的特征和差别几乎完全消失。在高空俯瞰镜头中，人物的具体形象被抽象成"人"而存在，个体特征淡化，群体特征凸显，因此它更能强调和突出群体的成员数量和空间分布。高空俯瞰镜头的语言风格不再是写实的叙事，而是演变成抽象的写意，具有渲染气氛、抒发情绪和评论感叹的意味。

在图 3-7 中，上图是影片《金陵十三钗》中高空俯瞰镜头前面的一个交代镜头，十四个风尘女子想进入天主教堂躲避战乱，而教堂里面的人不给她们开门。这里，一个远景镜头接一个高空俯瞰镜头。远景镜头交代场

景和环境,照顾到了教堂的围墙内外。下图是高空俯瞰镜头,从教堂围墙内摇到了围墙外,这个镜头兼顾了围墙内外的人物活动:围墙内,防守方身单力薄;围墙外,进攻方阵容强大。这预示了下一步围墙被突破也是在情理之中的事情。围墙有两人多高,镜头的倾斜角度无法同时拍到墙内外人们的活动。镜头摇过围墙的速度很慢,当经过这些女子的头顶时,观众可以清晰地看到教堂的名字"天主堂"。以高空俯瞰的角度拍摄,她们每个人都很渺小,表达了战争面前个体的渺小和脆弱。这群无助的女人只能逃到天主教堂,寻求洋人的庇护,抑或是说只有神才能帮助她们,画面因而显得意味悠长。

1 交代镜头

2 高空俯瞰镜头

图 3-7 影片《金陵十三钗》中的高空俯瞰镜头

3.3.4 极目上望镜头

极目上望镜头的视线方向与高空俯瞰镜头刚好相反,此时摄像机完全垂直于水平面,被摄主体位于摄像机的正上方。在极目上望镜头中既没有视角的出发者,也没有视角的出发者所处的环境和背景,从而使其失去了作为客观镜头的存在基础。但是,极目上望镜头之前通常要有一个来自第三方视角的半主观镜头,作为交代镜头。否则,极目上望镜头就会来源不清,给观众理解空间关系造成混乱。

极目上望镜头虽然属于极端的仰视镜头,提供的是主观视角,但是由于画面失去了自身所处的环境和背景,因此被摄对象的压迫性和威胁性严重弱化,观众也不容易产生被控制和被约束的感觉。极目上望镜头的被摄对象选择范围很小,基本上就是天空和飘浮的云朵、夜晚的星空,以及飞鸟、风筝、飞机等天空中的飞行物。

极目上望镜头是从剧中人物视角出发的主观镜头,本身就具有抒发情感的作用,被摄主体与剧中人物的心理距离是决定画面氛围和情绪的关键因素。如果极目上望看到的是距离远的星空或者蓝天白云,画面就具有安定宁静平和的氛围,有时还带着与另外一个世界进行心灵沟通的神秘感。如果极目上望看到的东西距离很近,比如俯冲的飞机、低飞的猛禽或者乌云盖顶等,观众就会产生焦虑和不安全感。因为观众看到低空中的某些危险因素可能危及自身,仰视镜头的紧张感和压迫感就会随之而来。极目上望看到景物的高度,决定了画面所要传达的情绪和气氛,越高,越能带给观众安全感和神秘感,越能抒发情怀。

在影片《泰坦尼克号》(1997)接近片尾处,有一个露丝(Rose)的镜头,见图3-8中上图。画面以高空俯瞰镜头,交代露丝躺在海面漂浮的门板上仰望星空,她的嘴唇冻得青紫,发梢和眉毛上结满了冰晶,四周漂着大大小小的冰块。露丝极目上望,看到天空中璀璨的繁星,见图3-8的中间

第3章 镜头角度

图。由于周围没有参照物，因此那些星星看似遥远又极近，正符合露丝濒临冻死的那种亦真亦幻的精神状态。此时，在露丝身边，泡在海水里的杰克（Jack）已经冻死了。露丝仰望星空的镜头与露丝和杰克初次相逢的镜头呼应。那时，杰克躺在长椅上，一边吸烟一边仰望星空，见图3-8中下图。

1 高空俯瞰

2 极目上望

3 侧面平视

图3-8 影片《泰坦尼克号》中的垂直角度镜头

露丝边哭边跑去跳海,打断了杰克的宁静,杰克赶过去救露丝。最后杰克还是为救露丝而牺牲了自己,神秘的星空象征着他们爱情的驻守和灵魂的接力。

影片塑造了一种神秘而空灵的意境,就是要脱离现实的一切羁绊和束缚。极目上望的镜头角度可以极其巧妙地规避一切现实的背景和环境,只留下一片干净纯粹的星空,似乎正好表达了他们对自由的向往,以及与镜头之外某个神秘世界的沟通。

总之,要想影响观众的心理感受,可以通过在垂直方向上改变镜头的拍摄角度,进而改变被摄对象的画面占比来实现。仰视是夸大被摄对象的画面占比,使观众产生心理上的压抑感。俯视是压缩被摄对象的画面占比,使观众获得心理上的优越感。

3.4 倾斜镜头的空间表现

倾斜镜头是指摄像机既不平行也不垂直于水平面,而与水平面成一定角度拍摄的镜头。倾斜镜头是一种特殊角度的镜头表现方式,包括前侧面镜头、后侧面镜头和斜侧面镜头。

倾斜镜头中的画面构图与常规镜头不同,既不是水平构图,也不是垂直构图,它的画面构成元素都是歪歪斜斜的。倾斜的物体总是充满不稳定性和不确定性,所以倾斜镜头是充满心理动感的镜头,这种镜头的心理运动方向是向下滑的。也就是说,倾斜镜头预示着更坏的局面将出现,或者更严重的危机即将到来。

倾斜镜头有相当强的主观意向,表现为无所适从、迷乱和茫然。这种镜头会给观众带来紧张感和焦虑感。观众希望能够采取某种心理动作,把情况稳定下来。但是观众又明白,似乎采取任何心理动作都是徒劳,因为

第3章 镜头角度

无法了解面对局势的复杂程度，进而出现暂时的绝望。倾斜镜头又让观众在绝望的同时，有一种侥幸的心理，得到暂时的喘息，与此同时仍存在隐藏着的莫名威胁。倾斜镜头常用于表现被殴打后的角色、饱饮而归的醉汉、遭受强暴的女性、事业受到重大打击的职员，等等。

影片《黑鹰坠落》（2001）中有一个片段，指挥官加里森（Garrison）将军从屏幕上看到第一架黑鹰直升机——"超级61"被RPG火箭筒击落时，给了加里森一个斜侧面的倾斜镜头，见图3-9中上图。他表情严肃，显然局势已经超出了加里森的预先估计。加里森身体前倾，弓着背，眼睛死盯着屏幕，一副防守的姿态，他还想把人救出来，挽回前方战场失败的局面。观众在心理上也承受着救人还是撤退的两难选择的压力，但仍然希望再派兵把困在城里的士兵和伤员救回来。当第二架黑鹰直升机——"超级64"又被RPG火箭筒击中尾部坠落时，又给了加里森一个前侧面的倾斜镜头，见图3-9中下图。镜头还是斜向下的，拍摄的还是加里森的脸，画面中肩部保留得很少，背景是纯粹的黑色，突出了加里森的面部表情，即严肃且沮丧。至此，前方战场已经完全失控，美军基地已经没有能力将困在城里的士兵和伤员解救出来。这个前侧面倾斜镜头带给观众的不全是失败的沮丧，因为加里森还是镇定的。最终加里森向联合国维和部队101山地师求援，从而为观众的侥幸心理找到了出口。

1 斜侧面倾斜镜头

2 前侧面倾斜镜头

图 3-9　影片《黑鹰坠落》中的倾斜镜头

3.5　对话场景中的镜头角度

　　影视拍摄往往遵循这样一条规律：叙事内容和叙事结构决定人物的动作和形体关系，比如应该是站着还是坐着，而人物的形体关系、人物的动作和人物的位置决定拍摄的角度。前面分析的被摄对象多为单一主体，比较容易确定拍摄的角度。如果是对话场景，情况就复杂多了。因为在对话场景中，被摄主体不止一个，他们的位置关系也不一定在一个水平面上，拍摄的角度和方向就难以统一。不管多么复杂的对话场景、有多少人出镜，其实都可以当成双人对话场景来处理。对于多人对话场景，可以通过横向构图进行画面切割，或者利用镜头景深焦点的虚实做前后景的区分，这两种方法都能将画面处理成双人对话的场景。

　　针对双人对话场景的镜头角度，常规处理方法是：（1）如果一人站着，另一人坐着，那么必然是仰拍站着的人，俯拍坐着的人。（2）如果两人形体大概一致，比如都坐着或者都站着，那么两人的拍摄角度要一致：要么都平拍，要么都仰拍，要么都俯拍，这样才能体现对话人的平等关系。（3）如果仰拍其中一人，平拍或者俯拍另一人，那么被仰拍者就成为

谈话的重点；如果平拍其中一人，俯拍另一人，那么被平拍者就成为谈话的重点。

总的来说，拍摄每个场景前，要根据空间关系、光线要求、叙事内容来确定拍摄的主角度。主角度是指拍摄场景中视觉效果最佳、空间关系最明确、光线效果最鲜明、人物场面调度最清楚的全景拍摄角度，又称总方向或总角度。确定了主角度，才能准确地表现场景空间关系，各镜头之间的视觉效果才能相互统一。在实际拍摄中，首先要拍摄主角度机位的画面，再以此为总方向，拍摄其他分切镜头的画面。

第 4 章　镜头视点

改变摄像机的拍摄角度可以改变被摄对象在画面中的占比，进而影响人物的主次轻重，表达对其的抑扬贬褒。与此同时，观众也可以通过自身对空间的感知，再现被摄对象的空间方位和运动轨迹，包括其上下左右，水平、垂直和倾斜。这些都是观众的感知在空间中的投射。这一章介绍的是镜头视点，镜头视点反映的是观众的感知在心理上的投射。

从镜头叙事的角度来说，画面是摄像机镜头拍摄的，故事也就是由摄像机镜头来叙述的，这很像文学中的叙事人称。叙事人称是指谁在叙述，也就是谁在观看。观众观看银幕上的画面，但不等于镜头视点。镜头视点是指摄像机模拟不同观察者观看时的心理角度。这里所说的角度并不是摄像机的拍摄轴线与水平面之间的空间角度，而是指摄像机以什么样的心理角度来表现被摄对象及其运动轨迹。镜头视点就好比写作时的人称，可以用第一人称来写作，也可以用第三人称来写作，观察点和立足点不同，给读者的心理感受也不同。

如果以第一人称来写作，能够给人身临其境之感，拉近作者与读者之间的距离，便于抒发情感和进行心理描写。如果以第三人称写作，就会有比较广阔的活动范围，时间和空间均不受限制，能够更加自由灵活地反映

客观内容。在影视片中,以第三人称为观察点和立足点的镜头叫作"客观镜头"(subjective shot),以第一人称为观察点和立足点的镜头叫作主观镜头(objective shot)。影视片中没有文学上的第二人称镜头,观众始终都是屏幕前的旁观者,而不是事件的参与者,也无法成为事件的亲历者。

主客观镜头强调的不是机位的角度,而是镜头给观众留下的心理印象。我们依据画面给观众留下心理印象的差别,将镜头视点分为客观镜头、主观镜头和半主观镜头三种。

4.1 客观镜头

客观镜头是从导演(也是观众)的视角出发,客观地描述人物活动和情节发展的叙述镜头。客观镜头强调旁观者的纪实性,也称中立镜头,在国外还有"上帝之眼""全知视觉"等叫法。客观镜头模拟摄影师或观众的视角,而非剧中人物的视角,因此没有明显的主观色彩,只是从普通人的角度观看事物,将实际情况尽量客观地展现出来。图4-1中上图就是一个客观镜头,它以旁观者视角来看船头的两个人。旁观者的位置和高度恰到好处地与甲板平行,端详着两个人,他们趴在护栏上,看海面上追逐嬉戏的海豚。

客观镜头是从一个冷静的旁观者的角度来进行叙述,观众没有参与,因而显得比较客观公正。客观镜头常用于交代场景开始的环境,冷静地观察事物和不偏不倚地介绍人物关系。观众就像一个隐身人,处在理想的位置上,旁观剧情的发展。因为客观镜头展示的场景比较灵活,无论位置和角度,还是视野范围,都不受限制,几乎无所不能,所以影片中的大部分镜头都是客观镜头。

4.2 主观镜头

主观镜头是从剧中人物的视角出发的叙述镜头。主观镜头模拟剧中人物的眼睛,拍摄剧中人物看到的东西,观众如同身临其境,变成了银幕中的人物。主观镜头不但能给观众带来更逼真的介入感,而且还带有某种情绪因素。当人物扫视一个场景,或者在一个场景中走动时,摄像机代表人物的双眼,展示人物看到的景象。

主观镜头与客观镜头的根本区别在于:主观镜头模拟剧中人物看到的东西,使观众身临其境地变成了银幕上的人物,"目击"其他人、事、物;而客观镜头模拟摄影师或观众的眼睛,其主观参与意识较弱。

图 4-1 的中间图就是一个主观镜头,从船上人物的视角,看海豚跃出海面,相互追逐。主观镜头和客观镜头的顺序是有讲究的。客观镜头在前,主观镜头在后,客观镜头为主观镜头提示视角的来源和视野范围的依据。因为主观镜头模拟剧中人物的眼睛,但拍不到人物自身,如果前面没有客观镜头的交代,观众就不清楚主观镜头视角的出发点是谁,视野范围依据的又是谁,就会困惑不解,更不可能有身临其境的感觉。

主观镜头的优点是可以增强对人物和事件叙述的真实性,让观众觉得看到的一切就是自己所亲历的。但是主观镜头也有局限性,它模拟剧中人物的视点,可视范围受到人物所处位置和环境的限制。人眼的视野范围接近 180 度,因此主观镜头对人物自身两侧的景物,只有一半的表现能力,而对背后的景物,则完全无法表现。此外,主观镜头的可视高度和距离要与人物自身特点相适应,比如兔子和大象的可视范围是不一样的,儿童和成人的可视范围也是不同的。客观镜头可以表现剧中人物目力所及范围之内的景物,也可以表现其目力所及范围之外的景物,而主观镜头则只能表现剧中人物目力所及范围之内的景物。正因如此,影片中绝大多数镜头都

是客观镜头,主观镜头只是客观镜头的补充,或者说是一种镜头艺术的修辞手法。

4.3 半主观镜头

影视片与文章不同,它没有第二人称,因为作为倾诉对象的观众处在画面之外,不可能成为画面中的人物。但在影视片中的对白场景中,常常会出现一个既不属于主观镜头,也不属于客观镜头的场景,叫"半主观镜头"(semi-subjective shot)。比如两个人正在对话,第三个人站在旁边好奇地聆听或观看,那么给第三个人的镜头就是一个半主观镜头。半主观镜头也叫"第三者视角"或"旁观者视角"。

第三者视角的半主观镜头通常叫作反应镜头,其作用是激发观众的情绪和心理活动。半主观镜头在引导观众反应方面至关重要,也是好莱坞剪辑的法宝"三镜头法"的组成部分之一。按照现代影视剪辑处理的手法,半主观镜头中的"第三者"未必就是一个人,也可以是物。比如,一对情侣坐在长椅上,旁边有一棵大树,那么给大树的镜头就是半主观镜头,其镜头语言是,这棵大树见证了这一切。"拟人树"视点和客观镜头的区别在于剪接目的,即镜头是否有"树见证了这一切"的心理暗示:如果有,则是半主观镜头;如果没有,就是客观镜头。

在影片《泰坦尼克号》(1997)中,杰克和好友德罗西(De Rossi)第一次来到泰坦尼克号的船头,他们站在船头护栏上,体验轮船全速航行时飞一样的感觉。船很快,惊得一小群海豚拼命游,有的还跃出了水面。如图4-1所示,这里先给了一个客观镜头,交代杰克和德罗西的所处位置和动作表情。然后接了一个主观镜头,从杰克和德罗西的视角看,水里的海豚在泰坦尼克号的追逐下不时跃出海面。海豚跃出海面的镜头带有明显

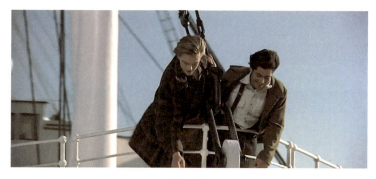

1 客观镜头

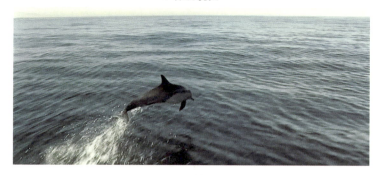

2 主观镜头

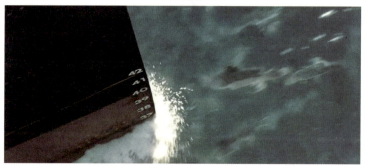

3 半主观镜头

图 4-1 影片《泰坦尼克号》中的三种镜头视点

的主观色彩，观众如同身临其境，感同身受。观众还可以和场景中的人物进行情绪的交流，感受杰克那种自由、无拘无束的生存状态。在主观镜头之后，接了一个船头分水和追逐海豚游泳的镜头，这个镜头就是半主观镜

头。如果用主观镜头,从杰克和德罗西的角度,是看不到船头的吃水线的。从近景的景别和斜侧的角度来看,这个镜头又不属于海面上的客观镜头。因此这个镜头只能是半主观镜头,表达了泰坦尼克号正在追逐海豚。

半主观镜头是介于主观镜头和客观镜头之间的一种表达方式,它叫半主观镜头而不是半客观镜头,意味着其表达方式更偏重主观。半主观镜头不一定用来表现人,当用它来表现物的时候,就具有拟人化的特质。镜头下的事物是一种"真实"的存在,即便是拟人的,其物化的形象和形态也不会改变,只是多了一层精神上的象征和情感上的特质。比如影片《阿甘正传》(1994)开场和结束时的白色羽毛,如图4-2所示,不仅具有拟人化的特质,还有精神上的象征意义。图4-2中前两张剧照出现在影片开始处:一片羽毛在空中飘来飘去,与很多人擦肩而过,最后落在阿甘(Gump)的脚边。阿甘把羽毛捡起来,捏在手里观察了许久。一片羽毛上下翻飞,摄像机追着羽毛拍摄,这就是半主观镜头。它具有主观镜头的视野和动线,但看的主体始终没有出现,观众不清楚是谁在看,视点从哪里出发,主观镜头的来源和出发点始终没有明确。这里,导演用羽毛象征阿甘居无定所、漂泊不定的人生轨迹。羽毛落地后,阿甘把它捡起来,夹到一本书里。这是旁观者视点的客观镜头,暗示阿甘即将见到心爱的珍妮(Jenny),并与珍妮结婚,阿甘漂泊的人生也找到了归宿。

图4-2中后两张剧照出现在影片结尾处:阿甘带儿子边等校车边读书,羽毛从书里掉了出来,落在他脚边的草丛里,这是一个客观镜头。之后,阿甘坐在树墩子上,目送儿子坐校车上学去了,一阵风把羽毛吹到空中,客观镜头转换成半主观镜头。羽毛在空中飘飘荡荡,在阳光的映照下,洁白美丽,象征着阿甘一直在追求内心的自由,从未被世俗所玷污。羽毛飘过阿甘儿时与珍妮玩耍的大树,又飘到半空,飘到云里,看不见了,这象征阿甘仍然爱着珍妮。一片羽毛,从片头到片尾,前后呼应。

1 开场处羽毛的半主观镜头

2 开场处羽毛的客观镜头

3 结尾处羽毛的客观镜头

4 结尾处羽毛的半主观镜头

图 4-2　影片《阿甘正传》中羽毛的半主观镜头和客观镜头

4.4 主客观镜头转换

主观镜头是从剧中人物的视角出发的叙述镜头，可以带给观众逼真的现场感和身临其境的体验。可是作为主观镜头出发点的剧中人物，并不会出现在画面里，这就要求主观镜头前面必须有交代场景的客观镜头，作为主观镜头的来源和依据。客观镜头要过渡到主观镜头，主观镜头也要过渡到客观镜头，这就意味着，剪辑中主客观镜头的转换无论如何都是绕不开的。

主观镜头的目的是带给观众真情实感，在镜头切换时要平顺、自然和潜移默化，让观众感觉不到剪辑过的痕迹。采用硬切直给的剪辑方式，剪辑痕迹会比较重，会影响到主观镜头的表达效果。不仅如此，在主客观镜头转换的过程中，主观镜头的方向、角度和轴线关系都被客观镜头限定了，隐形剪辑就更不容易做到了。主客观镜头如何在一个连续镜头中完成转换？主客观镜头如何过渡得更加流畅自然？下面就介绍一些主客观镜头转换的经验和技巧。概括地说，主客观镜头转换分三种情况：第一种是客观镜头转主观镜头，第二种是主观镜头转客观镜头，第三种是主客观镜头相互转换。

4.4.1 客观镜头转主观镜头

前面说过，客观镜头在前，主观镜头在后，客观镜头为主观镜头提示视角的来源和视野范围的依据。在从客观镜头转到主观镜头时，主观镜头前面一定要有客观镜头作为交代。而且这个客观镜头必须要带上"看"的动作，目的就是让观众弄清楚，是谁在"看"。这个客观镜头通常会使用中小景别，以此来强调"看"的细节。"看"的位置、角度和方向，是主观视角的来源，也是限定主观镜头的依据，同样是观众进入人物和融入剧

情时所处的空间位置、视野范围和运动朝向。

　　交代清楚上述空间关系和逻辑关系之后，摄像机就可以顺着人的目光移动，越过人物的身体，到达人物的视线前方，并以此为观察点和立足点，继续拍摄主观镜头，这种镜头组接方式通常叫作主观视线转场。镜头开始时是客观的，结束时转换为主观的，这样既能清楚地表达所要拍摄的内容，同时又能完成镜头的转换，其转场过渡绝不拖泥带水，表现手法简洁而高效。比如，摄像机先从背后拍摄一个人往窗外看，然后摄像机越过他的头，到了他的视线前方，拍摄他看到窗外的场景。这里只用一个连续镜头，就从客观镜头转变成了主观镜头。

　　将主观视线转场推而广之：只要前一镜头中的人物有注视动作，后面便可以接任意一个与其视线相符的画面，从而达到转场的目的。但是，"主观视线转场"与"主观镜头转场"并非同一概念，以主观视线为逻辑依据的镜头组接，后面的镜头只能是而且必须是与视线相符的画面。那些前一镜头也有"看"的动作，后面接的却是想到的人或事，以及陷入回忆或者幻想的镜头，虽然也是主观镜头，但因其失去了"看到"这个前提，就不在本章讨论的范畴之内了，后面关于转场的章节还将详细讨论。

4.4.2　主观镜头转客观镜头

　　用一个镜头实现从主观镜头到客观镜头的转换，需要满足两个前提：一是景别要从小景别转变成大景别，以便人物能够从画框外进入画面，同时以较大景别交代环境，向观众再次确认，当下的客观镜头与主观镜头属于同一空间场景；二是客观镜头的起始方向要与主观视线的运动方向一致，做到主客观镜头的统一。主观镜头受主观视线范围的限制，其场景空间的表现力受到削弱。客观镜头则比较灵活，受到的限制比较少。

所以主观镜头转换成客观镜头，只要做到主客观镜头空间关系上的统一就行。

比如，一条蛇在草丛中游走。首先以主观镜头开场，摄像机贴着草丛，向前弯曲移动，模仿蛇的视线。随后机位慢慢升起，转为俯拍，一条蛇从画框的下沿入画，摄像机继续以蛇的速度向前移动。随着机位不断升高，摄像机摆动的幅度越来越小，从而转为客观拍摄。在景别上，蛇的近景转为中景，最后转为蛇的全景。这样从主观镜头向客观镜头转换就在运动中完成了。用一个长镜头完成从主观镜头到客观镜头的转换，不但可以清楚地交代周遭环境，还能让影片栩栩如生，牢牢地抓住观众，使其不得有一丝松懈。

4.4.3 主客观镜头相互转换

主客观镜头相互转换是极富表现力的，也是导演的主观思想在影片创作中的具体表现。用长镜头实现主客观镜头的转换，就是用一个镜头从客观镜头拍到主观镜头，再从主观镜头拍到客观镜头。其顺序一定是，镜头的起幅是客观镜头，中间是主观镜头，落幅还是客观镜头。主观镜头和客观镜头的显著区别是，剧中的人物是否出现在画面中。所以要实现这种主客观镜头的转换，表现的人物要先出画，即客观镜头转主观镜头，然后再入画，即主观镜头转客观镜头。

人物出入画的方向，要与镜头的动线相适应。镜头从左往右摇，人物就从左边出画，镜头摇到右边，人物再从右边入画。反之亦然。镜头从下往上摇，从地面升到空中，就从下框出画，镜头从空中摇回地面，人物再从下框入画。人物从画面上框出画的情况比较少，除非是从山崖或者飞行器上俯拍。大多数场景人物都是在地面上，镜头摇上去还要回落，所以下出下入的情况比较常见。

第一种情况，让人物从左边或右边出画，从相反的方向入画，就实现了从客观到主观再到客观的镜头转换。举个例子，在影片《荒岛余生》（2000）中，飞机失事坠海，联邦快递公司的系统工程师查克·诺兰德（Chuck Noland）被海浪冲到了一个荒岛上。查克醒来后，站在沙滩上环顾四周。这里用了一个客观—主观—客观转换手法的长镜头，交代了主人公对孤岛最初的整体印象，见图4-3。

1 查克在左边的客观镜头

2 查克从左边出画的客观镜头

3 查克的主观镜头从左边摇

4 查克的主观镜头摇到右边

5 查克从右边入画的客观镜头

6 查克居中站立的客观镜头

图4-3　影片《荒岛余生》中的主客观镜头相互转换

第4章 镜头视点

查克捡了两个被海浪冲上岸的快递包裹，夹在腋下，边眺望大海边往右走。这里是客观镜头，因为主角查克在画面中。镜头从左往右摇，查克从左边画框出画，画面也从客观镜头变成主观镜头。主观镜头更能表现查克此时的心境：一望无际的大海上，连只船的影子都没有，高墙似的海浪一排接一排地推向岸边，断绝了查克逃出荒岛的希望。镜头继续往右摇，查克从右边画框入画，主观镜头就变成客观镜头。最后镜头把查克放到画框中央，他转身，向荒岛走去。

第二种情况，镜头从平拍到仰拍，人物从画面下框出画，客观镜头变成主观镜头，然后镜头从仰拍到俯拍，人物从画面下框入画，主观镜头变为客观镜头，最后回到平拍。意大利导演贝纳尔多·贝托鲁奇（Bernardo Bertolucci）的《末代皇帝》（1987）中有一个镜头，描写的是溥仪和老师庄士敦在皇宫用膳的场景，宫外口号声和枪炮声交织在一起，乱成一团。太监不想让溥仪知道，宫墙外面军阀正在屠杀参加五四游行的学生。如图4-4所示：溥仪站起来，走到院子里，听了听外面游行队伍的口号声（镜头1）。然后他跪在地上，用耳朵贴着地砖，听地面传来的马蹄声和枪炮声（镜头2）。镜头越过他的身体，俯拍他身前的地面，以及远处陈列的龟和鹤的青铜雕塑（镜头3）。此时溥仪从画框下方出画，客观镜头变成主观镜头。随后，镜头升起，穿过宫殿的屋檐和高耸的宫墙，从地面摇向天空（镜头4）；再从右向左横着摇过配殿的屋脊（镜头5），向下俯拍，庄士敦走向院子（镜头6）。镜头再拉近，溥仪从画框的右下方入画（镜头7），主观镜头转变成客观镜头，接溥仪的正面特写（镜头8），最后溥仪转身，画面变为溥仪背影的中景（镜头9）。这样镜头做了一个圆周运动，又回到了镜头初始时的状态。这一场戏从客观镜头到主观镜头，再到客观镜头，暗喻了久居深宫的溥仪无法摆脱现实中的束缚，永远也无法越过眼前的这堵高墙，只能空洞地说句，学生们气愤是有道理的。

1 溥仪走到院子里的客观镜头

2 溥仪跪在地上听声音

3 主观镜头俯拍地面

4 主观镜头仰拍天空

5 主观镜头从右向左摇

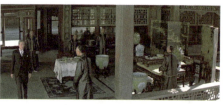
6 主观镜头俯拍庄士敦走向院子

7 溥仪从右下入画的客观镜头

8 溥仪正面的客观镜头

9 溥仪站立背影的客观镜头

图 4-4 影片《末代皇帝》中的主客观镜头相互转换

这三种主客观镜头转换的拍摄手法，是对基本镜头语言的综合运用。任何复杂的镜头都是由简单的主观镜头和客观镜头及其灵活组合派生出来的。无论多么复杂的镜头，只要将它们前后断开，逐一分析，都会正本清源，弄清镜头组接的奇妙之处，从而领悟导演的创作意图。

4.5　三镜头法

"三镜头法"是好莱坞电影剪辑的万能法宝之一，20世纪四五十年代开始，沿用到现在。虽然影视制作技术在不断进步，但是叙事过程中人物之间的对话剪辑仍然没有脱离"三镜头法"的范式。"三镜头法"是好莱坞电影剪辑的成规，也是封闭空间中保持镜头连贯性的基本规律。具体操作是，先用一个客观镜头交代清楚空间关系，我们称之为镜头1。然后切一个人物甲的客观镜头，即正打镜头，我们称之为镜头2。再切一个人物甲的主观镜头，从甲的视角看乙，就是人物甲的反打镜头，我们称之为镜头3。关于什么是正打镜头和反打镜头，随后有详细的介绍。在这三个镜头中，镜头2和镜头3都是镜头1的一部分，而且镜头2和镜头3互有彼此的一部分。所以好莱坞的"三镜头法"是时空的统一，追求的是电影封闭空间中时空观念的连贯性。

"三镜头法"的常用场景就是双人对话。"正反打"是一种在拍摄现场调度组合镜头的规律性准则，绝大多数出现在双人对话场景中。多人对话的场景可以通过镜头切割空间，形成双人对话的场景。比如，利用两个人物说话时的对视，形成空间关系轴线，不在轴线上的人物放到镜头焦点之外，处于景深之中，这些人物形象就会被镜头虚化处理。这样做的好处是，能忽略空间中不重要的其他人物，将其作为双人对话镜头的前景或背景。经过这样的切割，多人镜头就变成了两个人的正反打镜头，如图4-5所示。

图 4-5　多人对话的镜头切分①

正反打镜头包括正打镜头和反打镜头两部分。正打镜头也叫正拍镜头，是指拍摄一个人正在与另一个人谈话，或者对某事物作出表情反应的镜头。反打镜头也叫反拍镜头，是指切入正打镜头中人物的谈话对象，或者引起正打镜头中人物做出表情反应的人或事物的镜头。

反打镜头又分内反打镜头和外反打镜头，也可以称为内反拍镜头和外反拍镜头。内反打镜头不拍到另一个人，即主观镜头。如图 4-6 中上图所

①　参见〔乌拉圭〕丹尼艾尔·阿里洪：《电影语言的语法》，陈国铎、黎锡等译，中国电影出版社 1981 年版，第 102 页。

示，A 机位和 B 机位互为内反打镜头。A 机位拍左侧的人物甲，B 机位拍右侧的人物乙。A 机位拍摄的画面中看不到右侧的乙，B 机位拍摄的画面中看不到左侧的甲。外反打镜头要拍到一小部分另一个人，通常处理成"越肩"镜头。如图 4-6 中下图所示，A 机位和 B 机位可以看成互为外反打镜头。A 机位拍摄的是右侧的人物乙，B 机位拍摄的是左侧的人物甲。A 机位在拍摄人物乙时，画面中会出现人物甲的部分背影。同样，B 机位拍摄人物甲时，画面中会出现人物乙的部分背影。为了避免离镜头近的人物背影挡住对面的被摄对象，拍清对面的人物，常常会把摄像机的水平轴线提高，使机位架设越过摄像机一侧人物的肩膀。所以外反打镜头的画面常常会露出前一镜头中正打人物的半个肩膀（"越肩"镜头）。只要背影或者"越肩"镜头出现，不管露出多少，都只能算作客观镜头，所以外反打镜头不可能是主观镜头。

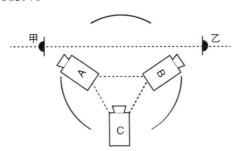

1 内反打镜头机位分布

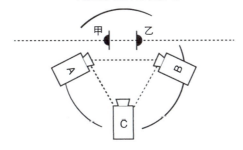

2 外反打镜头机位分布

图 4-6　反打镜头的机位分布示意图

在拍摄时，正反打镜头的特征是甲乙两人对视，或站或坐。摄像机一般固定为三个机位，分别是：A 机位在甲身后，拍乙的正面半身或特写；B 机位在乙身后，拍甲的正面半身或特写；以及甲乙一侧的 C 机位，拍甲乙的小全景。通常，从 C 机位拍甲乙的小全景开始，交代清楚位置关系，之后接甲的正打镜头。然后从甲的视角出发，接乙的反打镜头。反打镜头通常的取景为"越肩"镜头，A 机位要越过甲的肩膀，拍摄乙说话时的正面，然后是乙的正打镜头，从乙的视角出发，接 B 机位拍甲的反打镜头。如此反复，直至甲和乙的对话结束。有时还可以根据剧本对话的侧重，插入几个不带肩膀或背影的特写镜头，作为正反打镜头组合的补充。正反打镜头还可以有不同形式的变种，比如在拍摄汽车内的对话场景时，前排两人并排而坐，但摄像机基本都是越过一个人的身位，拍摄另一个人说话时的半身或者前侧面，从而形成一个正反打镜头的既成事实，等等。

正打镜头接反打镜头是一种以简单形式表达复杂故事内容的手段，常常用于故事片中人物的对话。它是从旁观者的角度考虑拍摄，画面的空间结构就会更符合旁观者的视觉透视关系。当画面中两个人面对面时，可以通过人物镜头互相切换，模拟剧中人物对话时各自的视角，一般表现为从听话人或者旁观者的视角看着说话人，并不断地变动对话双方的视角。此时，尽管空间已经被剪辑切割，却仍能给人以连续活动的错觉。

在对话时根据需要加入半主观的反应镜头，往往会取得意想不到的效果。比如两人争执得不可开交，此时切换成半主观镜头，则会体现出旁观者的忧虑，比正反打镜头还有韵味：旁观者超脱于对话双方立场，做出的表情和反应能表达更多的潜台词，如喜、怒、忧、思、悲、恐、惊等，如此丰富的反应镜头起到了无声胜有声的效果。半主观镜头还能引导观众的情绪，激发观众做出类似的心理反应。别忘了，观众也是旁观者，画面里的旁观者和画面外的旁观者的心理感受，其实是差不多的。

影片《让子弹飞》（2010）的前半部分有一场"鸿门宴"的戏，十分

精彩。仅仅三个人的对话,就持续了十多分钟。一部影片里保留这么长的一段对话,实属罕见,但整部影片的精华之处恰恰就在这里。如果不是有正反打镜头几乎贯穿始终,加上耐人寻味的反应镜头的调剂,仅有对白,必然会是索然无味的。"鸿门宴"的对话里只有三个人物——黄四郎(周润发饰演)、假县长(姜文饰演)和假师爷(葛优饰演),其他人的出现都是为了制造气氛,配角也基本没有什么对白。

如图4-7所示,开场用一个交代镜头介绍空间关系(镜头1),后面的对话都没有离开这个空间,所以并不是每段对话前面都有交代镜头。对话是两个人的,都在圆桌上进行,摄像机就围绕圆桌转着拍摄。先拍说话者的正打镜头(镜头2),然后顺着说话者的视线方向,拍摄对方的反打镜头(镜头3),再穿插一些第三人的反应镜头,通过第三人的表情呈现对话双方未言明的潜台词(镜头4)。如此循环,屡试不爽。

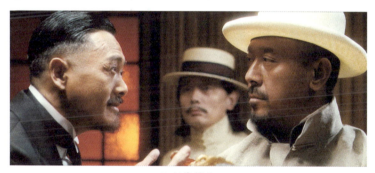

1 交代镜头

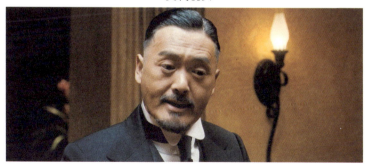

2 正打镜头

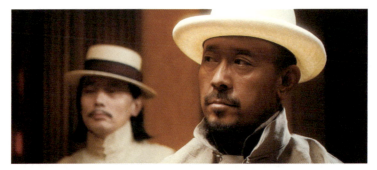
3 反打镜头

4 反应镜头

图 4-7　影片《让子弹飞》中的"三镜头法则"

　　正反打镜头的一般剪辑方法是，谁说话镜头就切给谁，话说完立刻切到听者，拍听者的反应镜头，也就是说者角度的主观镜头。稍微停顿一下，给听者一段消化情绪的时间。然后如果听者应答，则继续给其主观镜头。如果听者不应答或者应答结束，再将镜头切回先前的说者。当前画面变成了说者的客观镜头，从听者的角度看，也是他的主观镜头，双方继续对话。

　　但这并不是绝对的。有时谁说话，镜头偏不给谁，也别具韵味。这时剪辑逻辑刚好反过来，谁说话，就不给谁镜头，目的是要刻画听者的反应。比如给一个受训者凄惨的可怜巴巴的镜头，就比给一个训话者训斥的镜头更有意思。多数情况是混合使用以上两种剪辑手法，关键是看，当时谁的主观镜头能够更好地体现导演的意图，表达得更有趣，而不只是教条地理解"谁说话就给谁镜头"或者"谁说话就不给谁镜头"。

第2单元
词法：镜头组接

第 5 章 时间长度

一个苹果的特写镜头，停留一秒、五秒和十秒，给观众留下的感受是完全不同的。停留一秒，观众只是看到一个苹果。停留五秒，观众会认真观察：这个苹果是好的还是已经坏了？有没有虫眼？水分如何？……停留十秒，观众会想很多：这个苹果是什么品种？产自哪里？它的产地发生了什么不寻常的事情？它为什么会出现在这里？……观众甚至可能想到关于苹果的那句英文谚语："An apple a day keeps the doctor away."（一天一苹果，医生远离我）。此时，观众的关注点已经不再是苹果本身，而是转移到健康问题上来了。如果画面停留时间只有一秒，那观众看到的只是一个苹果而已，绝对不会想到健康问题。剪辑师就是通过对镜头持续时间的控制，来影响观众的心理感受，进而表达自己的创作意图和思想观点的。

对于照片和雕塑，人们都可以长时间地观摩、慢慢地欣赏。而影视片中镜头的持续时间，是导演规定好的，导演就是要通过镜头中时间的流动，来制造观众思维的流动。世界著名的纪录片导演弗雷德里克·怀斯曼（Frederick Wiseman）曾经说过：观众看到的片子不是我的作品，观众看到片子内心反应的过程、片子流动和内心流动的结果，才是我的作品；看我

作品引发的心理变化，才是我的作品。对镜头时间的控制就是对观众内心反应的控制，决定着观众观看时的内心感受。影视作品是时间的艺术。著名电视人陈虻曾经说过："影片风格是由景别和长度决定……所以我认为，我们剪片子，实际上就是在剪景别、剪长度。"① 这段话在介绍景别的章节里曾经出现过，这里再次提到就是想强调"长度里面有信息，景别里面也有信息"②，镜头时间长一点或者短一点，表达的语义是不一样的。

5.1 长或者短

关于长镜头的定义，学术界一直有争议。曾有人定义说，单个镜头持续时间在30秒以上的连续画面，才是长镜头。换算成35毫米的电影胶片，长度达到13.7米，才是长镜头，低于这个长度标准的就是短镜头。现在看来这有些可笑，因为影像是科技的产物，科技在不断进步，剪辑技术必然也要与时俱进，不以剪辑师和导演的意志为转移，谁也不可能对镜头的长短进行这么精确的限制。

镜头的长与短并不是一成不变的。美国电影理论家斯坦利·梭罗门（Stanley Solomon）曾有过这样的论述："如果一部影片描述每个运动的时间都恰好相当于实际完成这个运动的时间，那么这部影片看起来将会相当沉闷。"③现在，动作电影的镜头剪接率④都是很高的，镜头数与秒数比例几

① 徐泓编著：《不要因为走得太远而忘记为什么出发——陈虻，我们听你讲（收藏版）》，中国人民大学出版社2015年版，第69—70页。

② 同上书，第70页。

③ 〔美〕斯坦利·梭罗门：《电影的观念》，齐宇译，中国电影出版社1983年版，第10页。

④ 剪辑率是指在单位时间长度的画面中镜头转换的次数，用单位时间内镜头数量的多少来表示。

乎是 1∶1。以姜文导演的电影《让子弹飞》为例，全片 132 分钟，总共剪辑了 3527 个镜头，平均 2.25 秒就剪辑一个镜头。在整部影片中时长少于 5 秒的镜头有 3349 个，大约占镜头总数量的 95%，也就是说绝大多数剪辑镜头的时长都是非常短的。时长在 5—10 秒的镜头 147 个，在 10—15 秒的镜头 23 个，15—20 秒的镜头 4 个，20—30 秒的镜头 8 个。时长多于 30 秒、少于 1 分钟的镜头仅 5 个，多于 1 分钟的镜头仅 1 个。这也代表了现在影片剪辑的特点和趋势，即镜头时长越来越短，镜头剪辑越来越碎片化。《让子弹飞》是一部以对白见长的影片，要是换作动作电影，追逐或者打斗场景更多了，差不多一秒钟就要切换一次镜头。著名导演胡金铨对自己的快速剪接颇为自豪，声称自己是首个运用 8 格镜头的武侠电影导演。在电影剪辑中，8 格镜头的时长只有三分之一秒。这还不是最短的，在张鑫炎导演的《云海玉弓缘》（2002）中还有更加短促的剪辑，有个镜头时长甚至只有 4 格，观众还没有看清楚就过去了，但没有这 4 格画面，就不连贯、不流畅。

有些电影导演以偏爱长镜头而著称，长镜头甚至成为他们的影片风格之一。他们的诉求是追求生活的原汁原味，这与追求视觉享受的商业大片有本质的不同。比如华语电影导演侯孝贤，他擅长用长镜头来表现画面在时间上的连续性和在空间上的完整性。长镜头是对所发生故事的一种忠实描述，具有很强的纪实性，有利于再现生活的原貌。侯孝贤导演的影片《戏梦人生》（1993）时长达 150 分钟，但只有 100 个镜头，一个镜头的时长几乎就有一分钟。这意味着《戏梦人生》基本放弃了特写及移动镜头，全片差不多都是用固定长镜头拍摄的，仅有 1 个特写和 5 个摇移镜头。该片讲述了台湾布袋戏大师李天禄的起伏人生。叙事顺序是从李天禄的儿时开始，晚年结束，有相对严谨的时间性。但全片并没有一个完整的故事情节，剧中李天禄的一生是在长镜头的凝视下叙述完成的。长镜头不但不会

破坏事件发生前后的连续性，完整地表述一个事件，还能把观众带入导演营造的氛围之中，使其情绪受到感染，从而在情绪的一点一点积累中迎来情感的升华。

正是因为长镜头具有很强的纪实性，能够忠实地描述生活的原貌，因此受到纪录片导演的特别推崇，尤其是热衷于"旁观纪录"的纪录片导演弗雷德里克·怀斯曼。怀斯曼的纪录片表现手法特征十分鲜明：没有旁白、没有音乐、没有对事物的介绍、没有人为的精心布置，只是现实的生活场景，只是客观的纪录、客观的描述，不加入一点自己主观的思想，绝对不干涉被摄者的活动。这种风格决定了他的纪录片会给观众带来真实、亲切、不做作的感觉，也决定了用长镜头的表现手法是他不二的选择。比如怀斯曼导演的纪录片《在伯克利》（2013），展示的是美国加利福尼亚大学伯克利分校校园生活的方方面面，还特别拍摄了大学行政管理的决策过程及部门合作的台前幕后，揭示了一所世界顶级名校如何积极地承担自己的科研责任和社会义务，以及如何在点滴细节中实践和拓展高等教育的意义。因为很多镜头都是拍摄老师在讲课，拍摄的素材长达 250 个小时。怀斯曼先用 6 周时间看素材、做笔记，又用 6 周时间整理感兴趣的素材，之后用 8 个月到 12 个月的时间来剪辑。然后再用 6 周到 7 周的时间完成最终的结构，此后还要另外用 6 周时间，把所有的素材再看一遍，以确保没有漏掉现在反而变得有用的素材。[1] 最后完成片的时长是 244 分钟。纪录片不像商业电影那么在意时长。到目前为止最长的纪录片是 *Forever Modern Times*（《现代文明永不消逝》，2011），时长是 14 400 分钟，相当于 240 个小时，也就是十天十夜。也许这正是纪录片会大量使用长镜头的客观原因吧。

所以说，长镜头有长镜头的道理，短镜头有短镜头的风格，长和短永

[1] 弗雷德里克·怀斯曼、王南楠、曹越：《深度介入的"直接电影"——弗雷德里克·怀斯曼导演创作谈》，《电影评介》2020 年第 22 期，第 5—6 页。

远都是相对的,关键看作者想表达什么。拍摄影片《大白鲨》(1975)时,摄影师在船上待了整整两天,花了很多时间拍摄鲨鱼的镜头,努力让机械模型制作的鲨鱼显得更真实。遗憾的是,剪辑师弗娜·菲尔兹(Verna Fields)只保留了36格的鲨鱼画面。因为鲨鱼在36个格子里显得真实,增加到38个格子就不行了,这两个格子就是一种可怕的东西与一大块漂浮着的白色垃圾之间的界限。

一部好莱坞大片几乎要拍出两百多个小时的胶片,剪辑师需要工作数月甚至数年,将这些胶片剪切成两小时的影片。最终的影片可能包含成千上万个镜头,每个镜头以帧计算,也就是1/24秒的小格子。作家的工作单位是词,作曲家是音符,对于剪辑师和电影人来说,就是这些小格子。减掉两个格子或者增加两个格子,就是好或坏、节奏有力和笨重冗长的区别。

尽管如此,剪辑师还是总结出来一些控制镜头时间的普遍规律。远景时间长、近景时间短,至今仍是剪辑的金科玉律。一般而言,远景镜头给6—8秒,全景镜头给4—6秒,中景镜头给3—4秒,近景镜头给2—3秒,特写镜头给1—2秒,运动镜头的起幅和落幅各给1—3秒。画面景别越小,镜头持续的时间就越短,反之亦是如此。如果对镜头持续的时间把握不好,可以尝试用简洁的语言,把画面表达的信息快速地朗读一遍,朗读所需要的时间,就是这个镜头合理的持续时间。可以尝试以新闻播报的语速读这四句话:"蓝蓝的天空白云飘,白云下面马儿跑。一望无际的大草原,近处几个蒙古包。"四句话连读下来大约是7秒钟的时间,远景镜头合理的时间范围是6—8秒,两者其实是差不多的。

5.2 重复

英国导演菲尔·阿格兰(Phil Agland)拍摄过一部反映上海市井生活

的纪录片，名字叫《逝——上海的爱与死》（2007）。片中有一个孩子跟老京剧演员学习武生的段落。师傅教孩子一个翻跟头的动作。孩子在排练厅里做了一趟前手翻，连续翻了十三个跟头，从排练厅一边翻到对面墙脚下，才停下来。然后孩子回到原位，再做五个头手翻，翻到排练厅中央。孩子又一个后手翻，翻了回去。最后孩子在原地连续做了十个头顶翻，才停下来。师傅在旁边不停地强调练功的技术要领："用腰……""提住气……""别用头去顶……甩正……""用腰！用腰！"

这段剪辑时长有五十秒，孩子翻的二十九个跟头，全部保留了。一般情况下，剪辑一趟前手翻，十三个跟头，已经够多的了。想让观众过瘾，把后面五个头手翻也剪辑进来，总共十八个跟头。这回足够多了，观众也看明白了，事不过三，再多就重复了，也该进入下一场戏了。可是导演阿格兰硬是把二十九个跟头全部剪了进去。不仅动作完成比较好的前手翻、头手翻和后手翻都剪辑了进去，连动作不太规范的头顶翻也保留了。导演不嫌累赘地保留了孩子练功的全过程。

观众并没有因为重复剪辑了很多翻跟头的镜头而感到厌倦，尤其是那十个不太规范的头顶翻动作，恰恰打动了观众的内心。当看到孩子第一趟前手翻的十三个跟头时，观众可能在想，老师在教孩子练功。当再看到五个头手翻时，观众可能会想，这孩子学习还是挺努力的。前面都是一连串的跟头，到了最后的后手翻和头顶翻，变成一个跟头一个跟头地翻给观众看。加上现场师傅的同期声，"提住气……""别用头去顶……甩正……""用腰！用腰！"观众再往下看，心里想的都是京剧的传承，口传心授，这就是口传心授。观众再往后想，要是这些老师傅都没了，以后怎么办？……这就是重复的力量，如果只保留那十三个跟头，观众绝对不会想这么多。

重复不是重放，重放是复制之前出现的画面，复制的画面不能传达出

任何新的信息。重复只是再现画面中出现过的行为，并不是对画面本身的简单复制。观众为何能够忍受孩子重复翻二十九个跟头，那是因为每个翻跟头的画面都是新的，是教戏过程的自然延续，每一遍过程中都有新的信息。它不是将翻第一个跟头的镜头重放二十八遍，而是给观众呈现了翻二十九个跟头的过程，重复了画面中出现过的行为，而不是画面本身。这样，观众不会感到厌烦，因为并未出现观众看过的画面。如果必须重复之前出现的画面，不同机位和不同景别的镜头肯定是优选。其次，可以将画面稍做处理，通过缩放、位移和变速的组合，使之与先前出现的画面有所区别，这样也能给观众带来视觉上的新鲜感。

从镜头叙事的角度来说，重复画面是有碍流畅的，但这种不流畅恰恰可以达到意想不到的效果，就是迫使观众中断对情节本身的关注，转向思考其所传达的思想内涵。重复就是增加镜头的持续时间，增加时间就是对细节的升华。当你不断地追究细节的时候，"细节的细节就不再是细节本身"[①]，它已经变了。这种变化源于观众的观察和思考，也是观众的二度创作。

5.3　慢镜头

重复镜头是通过增加镜头持续的时间，达到突出视觉印象的目的；慢镜头也可以增加镜头持续的时间。两者的区别是：前者是将一个镜头以正常节奏重复多遍，后者是将一个镜头拖慢节奏只放一遍。"慢镜头"是电影艺术中时间停格和眼球恋物的生成手段。在正常状态下，影视片的拍摄

① 徐泓编著：《不要因为走得太远而忘记为什么出发——陈虻，我们听你讲（收藏版）》，中国人民大学出版社 2015 年版，第 99 页。

和放映转换频率是同步的，比如以每秒 30 帧的速率拍摄，然后再以每秒 30 帧的速率观看，那么观众所看到的是正常速度。但是，如果在拍摄或后期制作中增加了镜头的帧数，比如每秒生成 60 帧或者更多，然后以正常的每秒 30 帧的速率播放，那么画面中的人物就会出现慢动作。这就是我们通常所说的慢镜头。

慢镜头最初运用在武侠片和歌舞片中。20 世纪，在香港电影的"邵氏时期"，张彻、胡金铨等导演了一批影片，都以武侠动作和阳刚之气著称，常用慢镜头来表现武术动作的美感及其代表的意义，同时强调动作的力量感和侠义情怀。

20 世纪六七十年代，美国的影片中也大量使用慢镜头。美国导演萨姆·佩金帕（Sam Peckinpah）就擅长使用慢镜头，来凸显西部的浪漫情怀和暴力美学的审美主张。他在西部片《日落黄沙》（1969）的结尾处，用高速摄影技术拍摄出机关枪扫射的慢镜头。后来这被吴宇森、昆汀·塔伦蒂诺（Quentin Tarantino）等导演反复借鉴和发扬光大。吴宇森评价佩金帕："他的慢镜头用得极其浪漫，令我非常感动于动作片竟然可以拍得这样美。"[1]

同样热爱慢镜头的马丁·斯科塞斯（Martin Scorsese），在《出租车司机》（1976）、《愤怒的公牛》（1980）等名作中，都奉献过经典的慢镜头。他的慢镜头不是用在动作上，而是为了补足演员的演技或强调演员的感情，捕捉刹那间人物微妙的心理转折。经典的慢镜头能体现出一种精神境界，凸显动作的表现魅力。吴宇森曾说过，他最喜欢用非常慢的慢镜头来拍摄英雄片的男主角，尤其是在牺牲那一瞬间，慢镜头之下的表现力是极具精神的。

[1] 郑洞天、谢小晶主编：《艺术风格的个性化追求——电影导演大师创作研究》，中国电影出版社 2002 年版，第 86 页。

第5章 时间长度

痴迷慢镜头的导演还将其用在歌舞片中，希望用这种强调镜头的美感和节奏的方法，来表达歌舞片式的动态美感，如美国的歌舞片《绿野仙踪》（1939）、《雨中曲》（1952）、《西区故事》（1961）等。MTV 或者广告片也喜欢用慢镜头来凸显和美化事物，一方面是为了营造气氛，另一方面是为了人们的眼球经济。

在 BBC 经典纪录片《地球无限》第一季中有一集叫《多样浅海》，里面有一段大白鲨捕食海狗的经典片段，给观众留下了深刻的印象。其慢镜头画面如图 5-1 所示。在这段三分钟的视频里，先是大白鲨跃出海面的特写镜头，仿照电影的剪辑手法，第一个特写镜头给主角，然后给海狗的全景画面。接着是大白鲨捕食海狗，这段画面以正常叙述的速度呈现，持续时间为 8 秒；后接大白鲨捕食的对象——海狗拼命游的镜头，持续时间为 12 秒。后面是慢镜头，重放了一个以正面角度拍摄大白鲨捕食海狗的镜头。大白鲨捕食的动作非常慢，本来 8 秒的镜头，硬是持续了 45 秒才放完，将正常速度延长了五倍还多。大白鲨跃出水面后，几乎悬停在半空，这一画面充满了动感和张力，足以给观众带来视觉上的震撼。

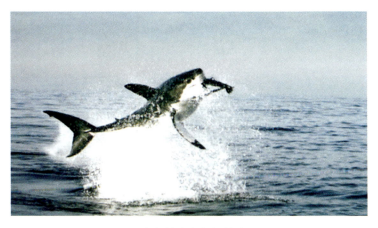

1 大白鲨出水的慢镜头

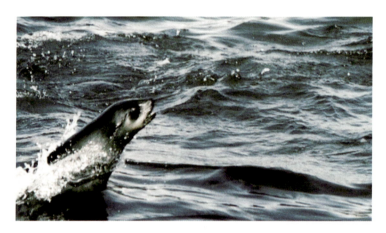

2 海狗的慢镜头

3 大白鲨入水的慢镜头

图 5-1 纪录片《地球无限》之《多样浅海》中的慢镜头

在现实生活中，观众不可能如此近距离、如此清晰地观看鲨鱼捕食，慢镜头给观众带来前所未有的视觉体验，同时也留下了一定的观察和思考时间。第一次镜头重放把观众的关注点从主角大白鲨，转移到了海狗身上，观众开始同情海狗的遭遇，感叹海狗出海捕鱼的危险性，抒情意味浓重。第二次镜头重放还是大白鲨捕食海狗，但拍摄角度变了，动作细节少了，突出了大白鲨跃出海面和落入水中的镜头。尤其是它落水的镜头，速

度非常慢，这个画面持续了 45 秒。慢镜头加上精简画面的重复播放，为观众的心理活动留出了充裕的时间。此时，观众的心理活动从对海狗命运的感性同情，上升为对物竞天择、弱肉强食的理性思考，以及对适者生存自然法则的慨叹。

5.4 定格

在影视片中，活动画面突然停止，仿佛冻结在某一格画面上，叫作定格。电影的定格是将选取的某一格画面，通过印片机重复印片，让画面延伸到需要的长度。非线编辑中的定格是将上一片段的尾帧画面做静帧处理，并给静帧设置一定的持续时间，使观众产生瞬间停顿的视觉感受，然后再接下一片段的第一个画面。定格是影视片的镜头运用技巧之一，表现为屏幕上的活动影像骤然停止，成为静止画面，也就是呆照。定格是动作的刹那间"冻结"，显示出宛若雕塑般的静态美，用以突出或渲染某一场面、某种神态、某个细节等。

定格是通过"冻结"画面，使人物或动作停止，也就是从活动画面中分离出一帧画面，让观众像看肖像一样，欣赏人物的造型美。根据镜头剪辑的需要，定格可以处理成由动到静，就是从活动画面到定格画面；也可以处理成由静到动，也就是从定格画面到活动画面。定格通常有两种用法：一种是将定格放在叙事过程中间，打断正常的叙事节奏，使人物脱离当前时间的影响；另一种是将定格用在影片结尾，表明故事结束，或借此点题，营造最终的画面感，给观众一个可以带走的标记，以便回味。

影视片中使用定格往往基于两种需要：一种是叙事结构的需要，通过定格画面来打断当前叙事进程，插入与此相关的另外一场戏，比如将现实场景定格后切出，然后再切入回忆、冥想和梦境等其他时空的场景；另一

种是展示画面的需要，通过定格画面来强调主角个体或者群体的形象和造型。中断叙事进程的定格画面，往往会锁定与回忆、冥想和梦境等情景再现相关、相似或一致的事物，比如照片上的人物与回忆中的人物、某件作为纪念品的道具等。这里的定格就是为了暗示，此刻需要特别注意画面暗示的事物，它可以把时间和空间不同的两个场景关联起来，方便观众理解。这个定格为两个时空之间的画面切换提供了媒介，这种镜头组接技巧叫相似体转场，在后面关于转场的章节里对此还会有详细的介绍。用定格画面进行时空转换的处理方式，经常出现在老电影中，通常不会单独使用，一般是配合淡入淡出、叠化等特技转场来实现场景的闪回。但是现在，影视片的剪接率越来越高，画面切换节奏越来越快，已经较少使用定格来处理时空转换了。

 影视片中使用定格的另一种情况是出于画面造型的需要，这种剪辑手法并未过时。定格不仅有助于凸显画面的美感和人物的造型，还有助于控制剪辑的节奏，达到动静结合、张弛有度的视听效果。在动画电影《功夫熊猫2》（2011）中有一段情节，讲的是神龙大侠熊猫阿宝和盖世五侠赶到音乐家村，迎战独眼狼那伙强盗。双方刚一碰面，阿宝和盖世五侠一起摆出了一副颇具喜感的造型，如图 5-2 中的上图所示。这里恰到好处地使用了定格，不仅突出了具有雕塑感的画面造型，还凸显了巧妙的节奏控制。定格可以使时间短暂地停滞。阿宝和盖世五侠本来急三火四地飞奔而来，后面又将是一场惊心动魄的恶斗，中间使用定格画面，就能让影片动中有静、动静结合。定格不但给观众留有稍许时间，以舒缓和平复情绪，还可以让后面的打斗从静态开始，画面更加动感十足，节奏更会惊心动魄。

 在影片《锦衣卫》（2010）片尾，新镖头乔花拨弄了几下锦衣卫青龙送给她的铃铛，她的内心独白同期声响起："他说当我摇铜铃的时候，他一定会出现。他叫我做的事，我都会去做，不管他是骗我还是不骗我。"

第5章 时间长度

乔花举起望远镜，看到远处夕阳西下的余晖里，青龙策马而来，如图5-2中的下图所示。这幅剪影式的画面定格下来，一直保持至剧终。此处是定格的典型应用，剧情上的作用是表明故事叙述的结束，并借青龙的剪影点题，再次提醒观众，本片片名叫《锦衣卫》。从心理层面上来说，在红彤彤的落日余晖里，青龙策马而来，光芒万丈，豪情满天，画面感强烈，给观众留下深刻的印象和无穷无尽的回味。

1 影片《功夫熊猫2》中的片中定格

2 影片《锦衣卫》中的片尾定格

图5-2　影片中的片中定格和片尾定格

5.5　快进

慢镜头是改变画面的播放速度，也就是改变帧速率，定格本质上也是

改变帧速率，两者的共通之处是使影视片的播放速度变慢。既然影视片的播放可以减速，应该也可以加速。镜头加速旨在对镜头时间进行压缩。压缩镜头的时长会造成两个结果：一是加快叙事的节奏，二是增强观众的紧张感。对于动作剪辑，如果想要营造紧张的气氛，让观众身临其境地感受到惊心动魄和紧张急促的情绪，就可以使用加快剪辑的节奏或者使用快进镜头这两种方法。在段落剪辑中，如果不断改变剪辑速率，就会产生张弛的变化。比如不断加快片段的剪辑节奏，可以增强环境的紧张感，这是制造紧张氛围的基本手段。

借助一些技术手段加快叙事节奏，把拖沓冗长的叙事表现得更加富有诗意，这是很多剪辑师都期待的效果。但是，诗意的情境和观众的紧张情绪，从根本上来说是对立的。那么，如何处理？放大景别可以削弱镜头变快带来的紧张感。小景别镜头会增强紧张的情绪，大景别镜头能舒缓紧张的情绪。这是因为，在大景别的极远景和远景中，画面的变化比在小景别的近景和特写中小得多，看大景别时，观众不会视觉疲劳，不用担心遗漏某些信息，或者跟不上某些变化。即使在大景别中做了加速处理，前后的画面变化仍然比较少，观众观看时也没有心理上的压力。没有人喜欢看拖沓而又缺乏变化的镜头，而将大景别的镜头加速，既可以缩短镜头持续的时间，又可以削弱变速带来的紧张感。

以 BBC 经典纪录片《地球无限》第一季中的一集《辽阔平原》为例，其中有一个成千上万只驯鹿边迁徙边吃草的段落。尽管驯鹿群一天要走三十多英里，但它们在迁徙过程中边走边吃，边吃边走，走走停停，用正常速度剪辑会让画面显得冗长而拖沓，缺乏新意。如图 5-3 所示，剪辑师先剪辑了驯鹿群的近景，展示驯鹿边走边吃的状态（镜头 1）。然后是航拍的鸟瞰镜头，展示驯鹿群的庞大，成千上万只驯鹿浩浩荡荡，密密麻麻（镜头 2）。接下来则采用固定机位，拍摄驯鹿群接近湖湾，陆陆续续地走过，

第5章 时间长度

直至草原空空荡荡（镜头3）。驯鹿群不仅非常庞大，而且是走走停停。如果用常规速度的镜头来表现，驯鹿群经过湖湾的时间会拖得很长。剪辑师敏锐地发现，驯鹿群虽然很庞大，移动速度也不快，但它们行走的路线是前后一致的，尤其是走过狭窄的湖湾时，其迁徙的路线显得非常紧凑。在最终的成片中，剪辑师采用抽帧的技术处理方法，加快了镜头速度，让驯鹿群绕过湖湾的镜头只持续了八秒。因为摄像机的机位是固定的，以远景来拍摄，画面的背景就是静止的，只有白色的驯鹿群在移动。驯鹿迁徙就像白沙流动，前后相连，连续成线，直至完全消失，从而使画面充满了诗意。

1 驯鹿近景

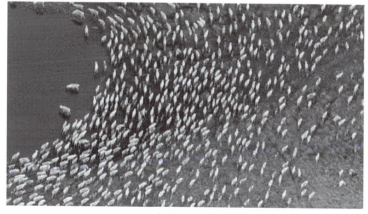

2 高空俯瞰驯鹿

3 驯鹿迁徙加速

图 5-3 纪录片《地球无限》之《辽阔平原》中的快进镜头

第 6 章 镜头剪辑

前面的章节已经具体介绍过什么是剪辑。剪辑是将镜头片段连接成视频影像的基本手段。按照字面理解,"剪辑"实际上是两个动作,即"剪"和"辑"。将原来连续的画面断开是"剪",将剪断的画面按照一定的方式组合起来就是"辑"。剪辑,就是剪而辑之,汉语的表达言简意赅,十分贴切。

"剪辑"一词的英文翻译是"editing",即编辑;法文翻译是"montage",其音译为"蒙太奇",即组合;德文翻译是"schnitt",即裁剪;俄文翻译是"монтировать",即装配。在这几种剪辑的表达方式中,除了德文强调"剪",其他几种强调的都是"辑"。其实对于视频而言,剪辑的核心工作是"剪"。在编辑文字内容时,可以增删改,但是在后期编辑阶段,影像几乎没有多少增和改的余地,因为剪辑师不能无中生有地创造画面。剪辑师的功力更多体现在镜头景别的选取以及出入点的时机和时长控制上,而不是在怎样排列镜头上。所以我们经常说"剪片子",而很少说"编片子",更不会说"辑片子"。

业内习惯把与拍摄相关的所有工作叫作影视前期,与剪辑相关的所有工作叫作影视后期。对剪辑师而言,最尴尬的是"巧妇难为无米之炊",如果前期没给合适的镜头,到了后期,无论多么优秀的剪辑师,都是英雄

无用武之地。要学习视频剪辑，首先需要转换身份，按照剪辑师的关注点来思考镜头的取舍，而不是从观众的视角关注故事情节。说来有些尴尬，越是优秀的剪辑，剪辑得越是"隐形"，越是"无痕"，观众越能沉浸在故事情节中，完全忘记了剪辑师的存在。那些深受喜爱的影视作品，其实很少有人能够说出来它们的剪辑师是谁。只有那些糟糕的剪辑，才无法凝聚观众的注意力，让观众转而去关注影片的剪辑缺陷，并时不时地在心里"cue"一下剪辑师，甚至对其指名道姓地奚落嘲讽一番。剪辑师可能是全天下最尴尬的职业，工作越出色、越完美，就越容易被大家忽略，甚至遗忘。视频剪辑最经典的原则是"隐形剪切"，虽然这是剪辑师追求的最终目标，然而也会让观众忘记剪辑师存在。

6.1 连贯性

镜头剪辑是以重新对镜头进行排列组合的方式，模拟和虚构时空关系，以此达到叙述故事、抒发情感和传达思想的目的。剪辑的本质就是依据人们心理上的逻辑关系将图像连接在一起。一个人从俄罗斯的克里姆林宫走出来，穿过红场，下一个镜头就可以接他走进美国的白宫，这在剪辑上并没有什么问题。因为一个人从一座建筑走出来，走进另一座建筑，这符合空间认知的逻辑关系。事实上，一个人是不可能从克里姆林宫走出来后接着就走进白宫的，因为两者的距离实在太远。所以剪辑是在模拟和虚构时空关系。人们之所以信以为真，是因为依靠其自身的逻辑推理和联想，建立了画面连贯性的因果关系。

这种连贯性不是建立在物理层面，而是建立在心理层面。在镜头剪辑过程中，还要加入音乐、音响、对白、旁白等声音元素。这些声音元素在物理上是连续的，当和画面剪辑在一起时，画面很容易成为声音的附属。

这是因为，声音在物理上的连贯性会取代画面在逻辑上的连贯性，所以当受到音乐、音响、对白、旁白等声音的影响和干扰时，观众对视觉连续性的要求就会大大降低。例如在MTV中，几乎任何画面都可以连接在一起，因为音乐起了主导作用，观众就不会感到不适。这恰恰说明，逻辑上的连贯性很容易被物理上的连贯性抹杀。

声音的连续是一种客观存在，在剪辑时想中断声音的连续也很困难。且不说强切入人物的对话，即便在手风琴演奏过程中突然换成钢琴的声音，听众都会觉得怪怪的。镜头组接的因果逻辑是建立在观众心理层面的，随着观众对视听语言的熟悉，对影视剪辑的理解能力也在不断地提升。在电影刚出现时，哪怕是一个水浪的镜头，都可以让观众跳上椅子、挽起裙子，现在电影院里不会再闹这种笑话了。过去，镜头从全景到特写必须通过中景来过渡，而今天，从大全景直接切到特写也是可以的，中间可以没有任何中景过渡。过去，剪辑师对于轴线和方向的使用十分严谨，现在，剪辑师也经常变通。总之，只要观众能够理解剪辑逻辑，画面组接能够流畅地叙事，一切原则几乎都可以打破。观众心理认知上的进步会带来逻辑推理上的变化，这正是影视剪辑艺术不断发展的动力源泉。

6.2　匹配

不变换拍摄的景别和角度，一镜到底的剪辑，并不好看，尽管有些纪录片为了强调原汁原味，而刻意为之。将同一被摄对象不同景别和角度的镜头组接在一起，使固定的画面产生变化，可以避免观众的视觉疲劳，这是视听语言最常见的表达方式之一。当剪辑师将同一被摄对象的镜头组接到一起时，不能因为镜头转换而出现明显的跳跃，或者造成视觉上的混乱和理解上的困难，进而打断观众观看时的思路。为了保障镜头剪辑流畅而

不错乱，就要遵循匹配的规则。

匹配要求剪辑必须做到平顺和流畅。这既是剪辑的基本要求，也是剪辑的最高境界。剪辑师要善于处理多种要素关系，使之协调匹配，才能剪辑得平顺流畅。这些要素匹配关系包括焦距的匹配、色彩的匹配、形状的匹配、运动速度的匹配、距离远近的匹配、画面位置的匹配、动作的匹配、光线强弱的匹配、视觉概念的匹配，以及音量高低的匹配。如此，观众才会完全沉浸在剧情里，跟随导演的设计进行思考，感受画面所带来的喜怒哀乐，进而完全忘记了时间、忘记了身在何处。这就是匹配的剪辑，也必然是优秀的剪辑。

让一位影迷说出自己喜欢的十位演员，哪怕是国内和国外的各十位，可能也没什么问题。再让他说出自己喜欢的五位导演，可能也没什么困难。但如果让他说出几位剪辑师，哪怕是他最喜欢的那部电影的剪辑师，恐怕也很困难。优秀的剪辑会把观众带入忘我的境界，这也是剪辑师的最高追求。一部优秀的影视作品，会让观众忘记剪辑师的存在。相反，面对糟糕的剪辑，观众时不时地会感觉不舒服，很难融入故事情节，时常游离于叙事主线之外，还会不时抱怨两句"这么糟糕的剪辑到底是谁干的"。如果观众在观看影片时想起剪辑师，那绝不是因为他的工作出色，而是正好相反。所以，镜头剪辑应该力求画面衔接匹配，平顺流畅，剪辑师应该慎重处理相邻镜头的级差，避免出现跳接和闪屏等问题。

6.3 级差

在表现某个被摄对象时，相邻镜头的景别和角度必须有较大的区别，视觉上才会比较舒服。美国著名导演大卫·格里菲斯最早使用了不同景别的镜头进行组接，他是最早领会影片剪辑心理意义的电影人。20世纪早期

的影片,依旧习惯于让剧中人物"顶天立地",撑满整个银幕。此时,格里菲斯已经开始尝试使用不同的景别,他在导演《永恒之海》(1910)时,就将大全景加入了自己的镜头语言,如图6-1中第一幅图所示。

格里菲斯的进一步贡献是在同一场景中根据剧情使用不同的景别和机位。经过不断尝试和探索,他找到了电影叙事的经典镜头语言,即全景—中景—近景/特写,如图6-1所示的镜头组接顺序。这一做法彻底地打破了舞台化的时空观念,将一个场景空间拆分开来,以表现不同层次的细节,是电影叙事的一次重大突破。

1 大景别　　　　　　　　　　　2 中景别

3 小景别

图6-1　影片《永恒之海》中不同景别的镜头

格里菲斯是第一个在剧情片中大量使用特写镜头的导演。特写镜头可以把观众带入片中人物的情感世界，这在当时是革命性的变化。可是，他的制片人并不具有这种意识，在看了《暴风雨中的孤儿们》（又译《奥凡斯风暴》，1921）之后，大惊失色——怎么可以将人物的脸剪辑得这么巨大而丑陋，表示不能放映这样的片子。制片人的意思是：我们花钱请来这些演员，就是要看他们的全身，而不只是一张脸，况且这会让观众很困惑。效果好不好，观众说了算。结果是，影片上映后，观众一点也不困惑。

到了1915年，格里菲斯拍摄了长篇叙事巨制《一个国家的诞生》（1915）。影片采用夜景拍摄和全景长镜头拍摄，其中出现多处大批群众演员参演的战争场景。这部影片使用了蒙太奇剪辑和平行剪辑等多种电影剪辑技巧，在全景、中景、近景和特写镜头之间的切换也十分娴熟。该影片对于剪辑手段的运用，极大地刺激了电影同行，引起大家争相效仿，从而成为电影剪辑的基本范式。

在默片时代[①]，剪辑师对跨景别的镜头切换处理一直十分小心谨慎，不同景别的差异一般维持在"一档"的跨度。当时还没有大级差的观念，相邻镜头之间的景别只能有一个级差：先从全景到中景，再从中景到近景或者特写。同时，在影片中，画面占据绝对重要的地位，因此特别重视形式上的表现力。最早挑战景别切换原则的是德国电影大师 F. W. 茂瑙（F. W. Murnau）。在他导演的影片《吸血僵尸》（又译《诺斯费拉图》，1922）中，出现了从大全景直接切到近景的画面，两个镜头间的切换跳过了全景和中景。但在当时，这种镜头连接方式并不多见，"一档级差"的切换规范实际上一直保持到了20世纪30年代。

[①] "默片"就是无声电影。早期电影只有画面，影片本身没有声音，只有背景音乐。默片时代大致的时间范围是20世纪初期至中期。

在20世纪这一百年中，社会生活发生了很大的变化，人们的生活节奏越来越快，观众的欣赏习惯也相应地有所改变。虽然"一档级差"的镜头连接方式仍在用，但人们希望看到节奏更快、视觉刺激更强烈的影片，后来多级差的剪辑就比较常见了。

格里菲斯创立了许多电影剪辑的经典原则，包括作为电影剪辑基础的"隐形剪切"概念。人们一般认为，优秀的剪辑应该总是连贯的、流畅的和移动的，剪辑的目的就是抹去剪切的痕迹，实现无缝剪辑，让观众忽略或者忘记在看电影。格里菲斯的"隐形剪切"成为几十年来电影剪辑的主流手段，一直沿用至今。剪辑越隐形，剪辑师就越成功。遗憾的是，剪辑师的艺术风格无形化，使得其工作的价值得不到重视，观众甚至忘记了剪辑师的存在。这也是多年来电影业保守得最好的"秘密"。

6.4 跳接

优秀的剪辑应该总是连贯的、流畅的和移动的，那么反向思维一下：糟糕的剪辑可能存在哪些问题？糟糕的剪辑肯定是不够连贯、不够流畅，违背无缝剪辑所要求的隐形原则的。它的问题在于，不仅剪辑痕迹十分明显，还会干扰观众对内容情节的关注，甚至会影响对影视作品的理解。糟糕的剪辑带给观众最直观的感受，就是视觉上的不舒服，即眼前有"跳"或者"闪"的感觉。虽然"跳"或者"闪"只是一瞬间的，但观众还是能够敏锐地觉察到它的存在。

这种让观众感觉到"跳"的剪辑，叫跳接（jump cut，也叫跳切），就是同一被摄主体的两个相似镜头之间突然过渡，镜头过于相似导致物体或人物出现跳跃感。跳接常会导致故事情节的叙事空间被中断。那么，跳接是怎样产生的呢？在同一个场景中，如果被摄主体相同，拍摄的机位和角

度也相差不大，那么两个镜头被前后排列在一起，观众就会感觉到，运动的主体动作不连续，静态的人或物发生了抖动，就像画面"跳"了一下，产生不连贯、不流畅的视觉感受。

观众产生"跳"的视觉感觉，是有其内在心理原因的。这与电影的工作原理一样，都源于人的视觉暂留特性。如果被摄主体相同，两个镜头只是在机位的角度或高度上存在些许不同，或者在景别和焦距上有微小的变化，将它们连接在一起，观众会下意识地将两个镜头当作一个连续镜头，而剪辑点前后的任何变化都会给人一种"跳"的感觉。前一个镜头的画面还印在观众脑海中，没有消逝；下一个镜头的场景和主体又没有多大变化，拍摄的距离和角度也没有明显区别；两个画面相同的部分多，差异的部分少。所以，人们的视觉的兴趣点就会下意识地从相同的部分转移到不同的部分上来，把同一主体的相似景别的镜头理解为同一镜头。对于同一主体的相似角度的镜头，即使景别不同，观众也会当成剪切过的推或拉的运动镜头，不自主地将前后两个镜头进行比较，人们的视觉的兴趣点就从画面中的人物主体转移到画面中微小的差别上来。"跳"一下子就被发现了。对于同一个被摄主体而言，在一个确定的场景中，相似景别或相似角度的两个镜头是应该避免直接组接在一起的，否则就会出现跳接，这是影视剪辑的基本原则之一。这个原则的通俗表达就是：同机位，同主体，莫组接。

影视剪辑的原则是剪辑师在长期工作实践中的经验总结，用来指导同行的工作。非常有趣的是，这些经验并不是什么金科玉律，会时不时地受到挑战，也经常被打破。比如，有些纪录片的剪辑师就喜欢用跳接，他就是要告诉观众，哪里是剪切过的，他的作品是原汁原味地呈现事物的本来面貌，而不是用那种伪流畅来欺骗观众。这样的剪辑虽然显得突兀、不够流畅，但也能引人注目。除了纪录片，有些影片也会故意使用跳接手法剪辑。

第6章 镜头剪辑

"二十世纪福克斯电影公司"的电影《巴顿将军》（1970）开场就出现了大量的跳接镜头。尽管如此，该片仍然获得了七项奥斯卡奖项。影片一开场，画面背景是一面硕大无比的美国星条旗。军鼓响起，一身戎装的巴顿（Patton）登上国旗前的讲台。接着，巴顿向前迈了四步，立定，敬礼，然后美国陆军的升旗军号响起。军号时长是42秒。在这42秒里，剪辑师总共使用了11个跳接镜头，通过镜头语言，塑造了巴顿鲜明的视觉形象。这些跳接镜头如图6-2所示：雄赳赳的戎装（镜头1、镜头2、镜头11），包括剪裁得体的制服、擦得发亮的深筒马靴和熠熠生辉的钢盔；花白的眉毛、天主教教皇赠予的戒指（镜头3）；结婚戒指和象征着军纪的马鞭（镜头4）；整齐、鲜明的勋章和略表（镜头5、镜头6）；美国装甲第三军的军徽（镜头8）；象牙把的手枪（镜头9）；炯炯有神的眼睛和四星上将的钢盔（镜头7、镜头10）。没有一句对白和解说，观众已经获得了巴顿将军的许多信息。当这些跳接镜头组接在一起时，观众之所以没有感到画面跳得无法忍受，是因为音乐——美国陆军的升旗军号在这42秒内是连贯的。观众对画面连贯性的感知能力弱于对声音连贯性的感知能力。画面的连贯性是建立在逻辑基础上的，是弱势的；声音的连贯性是建立在物理基础上的，是强势的。观众对物理意义上军号声的连续性的感知，削弱了逻辑上画面的不连续感。此外，军号声的存在也使观众对视觉连续性的要求大为降低。因此，在音乐的作用和影响下，画面的跳接没有那么明显和突兀了。

1

2

图6-2 影片《巴顿将军》中相同角度镜头之间的跳接

第6章 镜头剪辑

《巴顿将军》中的跳接是在机位角度相同的前提下，组接不同景别的镜头后产生的。这样处理的好处是，有效地压缩了前后镜头的时间。新闻剪辑中也常见跳接，这样可以省略与主题无关的话。跳接还可以用于强调某个动作的结果。比如，要表现主体紧张或者急迫的心情，用跳接会带来出人意料的表现效果。在黄渤和闫妮主演的电影《斗牛》（2009）中，开头也采用了跳接的剪辑手法。与《巴顿将军》中不同景别之间的跳接不同，《斗牛》中的跳接主要是相同景别镜头之间的跳接。如图6-3所示，

图6-3 影片《斗牛》中相同景别镜头之间的跳接

镜头1、2、3都是特写镜头，镜头4、5、6都是近景镜头，前后两段组接都是跳接。从画面的背景来看，机位角度是有变化的，属于不同机位相同景别镜头之间的跳接。跳接属于非正常的镜头组接方式，能将观众带入一种真实的环境感。在《斗牛》中，黄渤饰演的二牛回到空荡荡的村子里，这时的跳接画面恰恰营造出了空旷、凄凉和萧瑟的特殊氛围，为二牛受到惊吓，失足掉进尸堆里，做好了情绪上的准备和铺垫。

不过，跳接镜头的确有损画面的流畅感，如果没有足够把握留住观众，还是要回避跳接剪辑的。如何避免跳接？其实也很简单，只要在两个镜头中间插入一个镜头，中断前后画面的视觉联想即可。比如在两个机位、景别相同的画面中插入一个特写、全景、空镜或者现场第三者反应的镜头，都能中断前后画面之间的视觉记忆，同时还要保持声音的连续，这样剪接的镜头就比较隐蔽和自然。

比如在演播室里拍摄一位嘉宾在说话，他说了很多，镜头都是连续的，怎样将中间的与主题无关的画面减掉呢？你可以在第一个片段后面接一个现场观众频频点头的镜头，然后就可以接与第一个片段的景别和角度相同的镜头了。接听众的反应镜头时嘉宾的声音不能中断，可以让后一个片段的人声提前进入，这就是捅声；也可以让第一个片段的人声连续保持，这就是拖声。这样处理，画面过渡就会比较流畅、自然。如果现场没有听众或者第三者，也可以切入一个与说话者身份特征相关的物件或者饰物的特写镜头，后面再接一个与第一个片段的角度和景别相同的镜头，画面也可以平顺、流畅。有经验的摄影师会在拍摄的正式内容前后，多拍出一些空镜或者特写镜头，以备不时之需。一旦遇到前述情况，那些空镜和特写镜头是可以救急的，没有它们，剪辑师就不知道该怎样切掉与主题无关的画面了。

比较有趣的是，跳接的英文有"jump cut"和"jump-cut"两种写法，

似乎暗示着其含义的两面性。实际上，前者我们已经详细地阐释过：跳接（jump cut）会造成画面切换的不流畅，使剪辑显得很突兀，让观众感觉画面明显被裁剪过，还会造成叙事上的不连贯。所以，跳接本质上是相同或者相似镜头间的影像连戏的拙劣表现方式，在绝大多数情况下，剪辑师都应该努力避免跳接的出现。可是"jump-cut"对跳接的表述却比较中性，跳接就是跳格剪接，即把一个连续片段的一部分剪掉，将剩余片段拼接起来的剪辑方法。这也许体现出跳接的一些好处，毕竟跳接能产生压缩时间、快速呈现和变换时空的效果。对于一段比较枯燥的视频，剪辑师可以用跳接对视频进行时间压缩。在剧情需要的情况下，还可以用跳接产生的跳跃感，来强调人物的变化，吸引观众的注意力，进而让观众重新思考镜头里的人物。在自媒体视频里，我们经常看到跳接。有的是迫不得已，要把说错了的地方剪掉；有的则是故意为之，目的是把不同的话题或观点进行视觉上的分段，让观众下意识地知道要讲新的内容和观点了。跳接也有助于表演者更加明确地陈述观点，否则整个视频如果都是表演者在那里不停地说，没有任何的剪辑，就会比较枯燥。

6.5 闪屏

屏幕上短时间的光线急剧变化，会给人眼以闪烁的感觉，我们叫它"闪""闪屏"或者"闪光画面"。"闪光画面"（flash frame）本来是指，胶片卷动到两个镜头之间时停止，光线进入摄像机，从而在镜头的末端形成一个闪光的画面。与"跳"一样，"闪"也违反了"隐形剪切"的原则，让观众在视觉上感到不舒服。观众在影院里观影，所有的灯都熄灭了，处于黑暗中的观众对光线的急剧变化尤为敏感，就像在黑暗中走路的人会被迎面而来的汽车远光灯晃晕一样不适应。这是由人眼的生理构造决

定的。闪屏的原因有两种：一种是画面亮度的问题，另一种是画面色彩的问题。跳接是心理逻辑上的问题，闪屏则是物理上的问题，因此大多数闪屏在前期拍摄中都是可以预见和规避的。

屏幕上画面亮度的急剧变化会造成闪屏。比如，在山洞里弱光下拍摄的画面接在山洞外强光下拍摄的画面，就会出现使观众感到刺眼的炫光。画面急剧变暗或者变亮，都可能造成闪屏。首先应该明确的是，亮度是画面的第一要义。有了亮度，画面才能有反差、才能有层次，因此要避免在特别暗的地方拍摄。如果要在光线比较暗的环境下拍摄，可以考虑通过借位，来获得较好的光线。如果不方便使用辅助光源和反光板，则可以通过加大摄像机的光圈或者提高增益等技术手段，来获取清晰的画面。我们应该尽量避免到了后期剪辑时再通过软件调整画面的明度和曝光，除非万不得已，况且调整后的画面也未必能达到完美的效果。

昏暗的画面并不会让观众在视觉上感到不舒服，除非昏暗的画面与明亮的画面接在一起（出现闪屏）。因此要尽可能避免用白色作为背景，白色只能用于点缀，除非所有镜头都是在白色的录影棚里拍摄的，而且画面中人物活动和布景极为简单，就像苹果公司为其产品拍摄的白色背景的广告那样。黑色可以吸收所有颜色的光线，白色则会反射所有颜色的光线。当屏幕中没有任何图像的时候就是黑场。任何画面都可以和黑色融合对接，却很难与白色对接。曝光过度会产生白色的高亮区域，从而使画面丢失一些层次和细节。一个包子的画面如果曝光过度，包子的褶皱就会消失在白色的炫光里，就与馒头没有区别了。如图 6-4 所示，两个画面拍摄的是同一场景，上图是曝光正常的画面，下图是曝光过度的画面。对比上下两张图片可以看出，在曝光过度的画面中，左侧中部凹凸的地面被雪坡的眩光掩盖，形成一个平整光滑的斜坡，雪坡上原有的几簇灌木几乎都看不见了。曝光过度的画面，没有了反差，没有了层次，一些细节信息就会丢

失。彩色画面的层次，最少可以分八级，也就是八个层次，但人眼对暗部的细节层次比对亮部更加敏感。

1 曝光正常的画面

2 曝光过度的画面

图 6-4　曝光正常与曝光过度的画面对比

摄像机和非线编辑软件里都有"ZEBRA"（斑马）显示选项，Zebra70以上的高亮区域显示绿色的斑马线，Zebra100以上就是过曝（溢出）区域，显示红色的斑马线，如图6-5所示。"广播安全"特效是绝大多数非线编辑软件里的标准配置，应用"广播安全"可以部分修正高亮区域的曝

光过度问题。我们也可以降低过亮画面的透明度,使之与低明度画面的亮度相匹配,给人眼以从暗到亮或者从亮到暗的适应时间。通过调整透明度,前后画面的过渡就比较自然了。

图 6-5　用斑马线表示的画面高亮区域和溢出区域①

屏幕上的画面颜色反差太大也会造成闪屏。前后镜头的颜色反差大,可能有技术原因,也可能是因为前后画面本来就属于相反的色系。技术原因引起的镜头颜色差异并不足以让人在视觉上感到不舒服,但会造成观众的空间逻辑的混乱。这往往是因为拍摄时没有调整好白平衡,分几次拍摄出的镜头的色温存在明显不同:事件本来发生在同一个时空里,观众却认为地点变了,因为场景的背景颜色和光线都发生了变化。特别是在有窗的室内拍摄时,天光和灯光的交替对拍摄出来的画面色调有明显的影响。室内使用的钨丝灯作为拍摄光源,应该以 3200K 作为基准色温,此时拍出来的白色才是白色。晴天时,室外太阳光的色温参考值是 5600K,比室内钨丝灯的基准色温要冷,此时如果摄像机的白平衡设置仍处在 3200K,那么

①　由于图 6-5 为双色图片,此处画面高亮区域显示为绿色的斑马线部分,画面溢出区域显示为黑白的斑马线部分。

拍出来的白色是偏蓝的。通过摄像机上的液晶屏看拍摄的画面颜色是不准的，它比实际拍摄的画面要亮。

如果前期拍摄的镜头没有校准白平衡，那么后期剪辑时可以对其重新进行色彩矫正。非线编辑软件中的"三路色彩矫正"特效可以解决偏色的问题。现在，影视后期几乎都要经过调色这个流程，使用 DaVinci Resolve、FilmLight Baselight、Autodesk Lustre 等专业调色软件，修正个白平衡偏差，自然不在话下。

另外，如果前后画面的色彩对比过于强烈，观众也可能产生"闪"一下的感觉。比如，画面从碧蓝万顷的湖面接熔岩翻滚的火山，蓝色基调的湖面接红色基调的熔岩，观众在视觉上就会觉得不协调和不舒服。从色彩的心理感觉上来说，蓝色属于冷色系，红色属于暖色系，两者之间不经过任何过渡就直接对接，会造成观众心理上的不适应。当冷色系的画面与暖色系的画面组接时，应该在中间加入中性色系做适当的过渡，让观众在视觉上有一个适应变化的过程。也就是说，高明度冷色系的画面最好不与低明度暖色系的画面进行组接。如果必须这样接，那就要在镜头转场方面下点功夫。比如，交叉叠化转场就可以在前后两个画面重合的部分，通过画面透明度的变化，人为地制作出既非冷色也非暖色的中性色的画面，作为短暂的过渡，让观众的眼睛能够适应光线的变化。就像刚才的例子，蓝色基调的湖面接红色基调的熔岩，如果使用交叉叠化转场，叠化的部分会出现瞬间的紫色，作为蓝色与红色之间的过渡色，这样前后两个镜头的过渡就比较自然了。

第 7 章 方向匹配

在第三章，我们分析了镜头的角度，也就是镜位，讨论了选取不同角度和方向的拍摄，给观众带来的心理感受的差异。本章我们还将继续讨论镜头的方向问题，与第三章只讨论某个镜头拍摄的位置和角度不同，下面讨论的是几个镜头组接在一起时方向的问题，用专业术语来说，就是轴线的问题。

7.1 轴线

什么是轴线？轴线的英文是"imaginary line"，也叫假想线。在方向性较强的场景中拍摄时，往往存在一条虚拟直线，摄像机位要在这条虚拟直线的一侧摄制，以保证人或物在画面中的方位前后一致，这条虚拟直线就叫轴线。轴线是架设机位的临界线，越过这条线，人物的位置关系和朝向就会与在线的另一侧其他机位拍到的相反。

轴线是指被摄对象的视线方向、运动方向和不同对象之间的关系所形成的一条虚拟直线。由视线方向或运动方向形成的轴线被称为方向轴线。方向轴线一侧的被摄对象如果是静止不动的，即没有位置移动，这时就要根据各主体间的连线或主体到背景平面的垂直线来确定轴线。被摄对象如

第7章 方向匹配

果是运动的,其运动方向就构成主体的方向轴线。运动的方向轴线是由被摄主体运动产生的一条无形直线,或称为主体的运动轨迹。

在竞技类体育尤其是球类比赛中,运动轴线关系的构建非常重要,它不仅要呈现出双方球员在场上的移动范围和运动方向,还要向观众交代清楚双方的攻守关系,以免观众产生任何攻守关系上的认知困惑。在中国男子篮球职业联赛(CBA)总决赛的实况直播中,全场有18台摄像机同时拍摄,机位的布局如图7-1所示。其中,除了专拍主席台和观众的9号固定机位、手持拍摄的16号移动机位,以及场外航拍设备之外,剩下的拍摄比赛实况的16个机位,全部架设在两个篮筐连线的一侧。这些机位看似星罗棋布,但其分布也是有规律的。一旦摄像机跨越了两个篮筐之间的连线这条方向轴线,所拍摄的画面攻守关系就反了,场上球员一会儿是向左进攻,一会儿是向右进攻,观众就会看糊涂了。同样,在足球比赛转播中,摄像机也是架设在两个球门中间连线的一侧。对于田径百米比赛,机位也是架设在跑道一侧,绝对不允许两侧同时架设机位的情况出现,否则比赛画面就无法在不同机位之间平顺地切换和组接。

图 7-1 CBA 总决赛时的现场机位分布图

还有一种轴线叫关系轴线。由两个及以上的人物之间的位置关系形成的轴线称为关系轴线。关系轴线是依据被摄对象之间的位置关系形成的一条虚拟直线，它产生于两个人之间的交流。无论两人是正面相向还是彼此背对，我们都可以根据其头部的位置确定轴线。换句话说，关系轴线只与人物头部的相对位置有关，与人物的视线无关。方向轴线和关系轴线同时存在的情况，可能还会涉及水平轴线。水平轴线的含义比较复杂，后面会通过具体例子详细说明。

7.2　越轴

架设拍摄机位时要遵守轴线规律，即机位要在轴线的一侧区域内。不管镜头运动多么复杂，摄像机的位置和角度如何变化，在镜头组接后的画面中，被摄主体的运动方向和位置关系都应是一致的，否则就称为"越轴"（jump the line，也称"跳轴"或"离轴"）。比如在前一个镜头中，人物 A 在左侧，人物 B 在右侧，而在后一个镜头中，人物 B 在左侧，人物 A 在右侧，这就是越轴。

下面举一个越轴的例子。日本导演小津安二郎的《东京物语》（1953）讲的是一对老夫妻从日本广岛前往东京看望儿女，却无法融入儿女生活的故事。小津安二郎故意使用了越轴剪辑，以此来呈现生活的原本状态。影片一开始就有好几处越轴镜头。在图 7-2 中，镜头 1 是平山周吉和老伴富子，还有小女儿京子，并排坐着，都面向右侧。画面采用斜线构图，这种构图方式是沿对角线的走向将画面切割成两部分，一部分是"面向"，另一部分是"背向"，这条切割画面的对角线也就成了关系轴线。镜头 2 和镜头 3 是京子和父亲平山周吉对话，京子面向观众，父亲也面向观众。根据镜头 1 推断的摄像机拍摄角度，这是不可能实现的，因为画中人物都没有移动位置。拍摄镜头 1 时，摄像机架设在背向位置，所以当京子转过头

第7章　方向匹配

来说话时，京子面对观众的镜头 2 是合理的。而在镜头 3 中，平山周吉也面对观众，这时摄像机就要出现在面向位置上，实际上就是从背向的位置，跨越轴线，移动到面向的位置，也就是说镜头 2 接镜头 3 是越轴。镜头 4 是京子离开，两位老人仍旧坐在那里，富子在整理行囊，摄像机又恢复到拍摄镜头 1 时的背向的机位。中间接了一个京子开门去学校上班的镜头 5。后接镜头 6，又是一个越轴，因为摄像机从镜头 4 中的背向的位置，再次越过轴线，移动到镜头 6 中的面向的位置，老两口由起初的面向右侧变成面向左侧。镜头 7 是富子问平山关于气囊的事情，富子由面向左侧变成面向右侧，镜头 6 到镜头 7 又是越轴。镜头 8 是平山看着富子回答，他面向左侧，镜头 6 接镜头 8，如果中间没有镜头 7，就没有越轴，因为有了镜头 7，其中的人物转了方向，所以镜头 7 到镜头 8 还是越轴了。

1

2

3

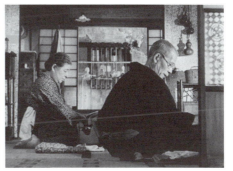

4

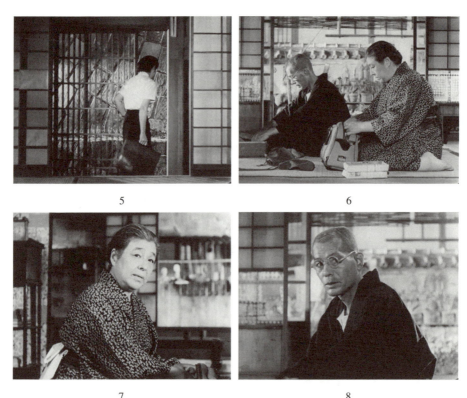

图7-2　影片《东京物语》中的越轴镜头

7.3　轴线与机位

　　怎样设置拍摄机位，才能避免剪辑时出现越轴呢？如果将摄像机、人物A和人物B的位置关系看作三角形，那么在A、B点连线的一侧拍摄，即在以A、B点连线为底边的三角形顶点上架设拍摄机位，基本就不会出错，拍摄的镜头组接起来都不会越轴。在180度范围内设置机位，这是很多教科书中避免越轴的技术规范，它源于人的视野范围只有180度。

　　如图7-3所示，男孩和女孩面对面站着，两个人头部的连线就是关系轴线。在关系轴线一侧，即圆形的实线区域内设置机位拍摄，都是合理

的。1号机位是过女孩肩拍摄男孩的近景镜头。2号机位是拍摄男孩和女孩对视的中景镜头,交代两者的位置关系。3号机位是过男孩肩拍摄女孩的近景镜头。通常,双人场景的正反打镜头的组接方式是,2号机位镜头在前,作为两个人位置关系的交代镜头,之后先接1号机位的正打镜头,再接1号机位的反打镜头,即3号机位的正打镜头。也可以反过来,在2号机位镜头后,先接3号机位的正打镜头,再接3号机位的反打镜头,即1号机位的正打镜头。1号和3号哪个机位的镜头在前面,取决于剧情的需要。一旦摄像机越过了关系轴线,比如到X机位,画面中人物的位置关系就会发生变化。在1号、2号和3号机位拍摄的画面中,始终是女孩在左侧,男孩在右侧。如果后面接X机位的镜头画面,男孩就到了左侧,女孩到了右侧。那么,两个人是在什么情况下互换的位置呢?故事情节并没有交代,观众心里就会充满疑惑。从剪辑的角度来说,1号、2号和3号机位拍摄的画面,只要后面接X机位的画面,就是越轴。在图7-3中,不仅是X机位,关系轴线下方圆形实线区域内的任何机位拍摄的镜头,接关系轴

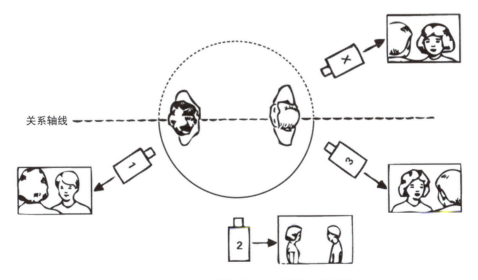

图7-3 机位设置的"180度规则"示意图

线上方圆形虚线区域内的任何机位拍摄的镜头，都会出现越轴的问题。也就是说，我们只能组接在轴线一侧 180 度的范围内架设机位拍摄的镜头，无论是轴线上方，或者是轴线下方，就是不能跨越轴线组接镜头。这叫"180 度规则"。

但在一些特殊情况下，可能存在两条以上的轴线，不越轴的合理范围就不是 180 度以内了。比如，两个人肩并肩向前走，就像图 7-4 中左图那样，两个人的位置关系构成第一条轴线——关系轴线，两个人的运动方向构成第二条轴线——方向轴线，两条轴线是相互垂直的，这时在 180 度以内架设机位就不会越轴了吗？

如图 7-4 中左图所示，场景中是一对并肩走路的情侣。如果从 1 至 4 四个不同的机位方向拍摄，会形成四种完全不同的构图方案，如图 7-4 中右侧画面 1 至画面 4 所示。如果将画面 1 和画面 2 组接，或者画面 3 和画面 4 组接，就会出现相同的错误：这对情侣的前后镜头朝向是反的。画面 1 和画面 4 是人物面向观众，画面 2 和画面 3 是人物背对观众。如果画面 1 和画面 2 组接，或者画面 4 和画面 3 组接，出现的情况是前一个镜头的人物面对观众，后一个镜头的人物背对观众。这样组接镜头跨越了情侣头部连线的延长线，也就是跨越了关系轴线，颠倒了向背关系，必然会造成观众方位认知上的混乱。

如果改变组接顺序，画面 1 和画面 4 组接，或者画面 2 和画面 3 组接，虽然避免了跨越关系轴线，但是依旧会出现越轴的错误。在画面 1 和画面 2 中，女孩在前，男孩在后，女孩的身体挡着男孩。在画面 3 和画面 4 中，男孩在前，女孩在后，男孩的身体挡着女孩。如果画面 1 接画面 4，或者画面 2 接画面 3，虽然人物都是面向观众或者背对观众，但前一个镜头中都是女孩的身体挡着男孩，后一个镜头都是男孩的身体挡着女孩。男孩什么时候到女孩前面的？镜头并没有交代。这样组接镜头实际上跨越了情侣

第7章　方向匹配

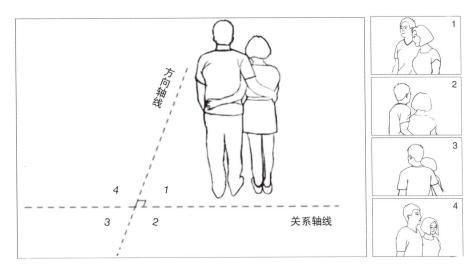

图 7-4　避免越轴机位应设置在轴线一侧 90 度范围内示意图

行进路线的方向轴线，颠倒了前后顺序，也会造成观众方位认知的混乱。如果他们没在走路，那么共同的视线方向仍然是方向轴线。除非摄像机就架设在情侣行进路线的正前方，否则将从 1 至 4 不同的机位拍摄的画面组接起来，都会存在谁在前、谁在后的问题，也就是总会出现一个人挡着另一个人的情况，越轴是不可避免的。

总之，在 7-4 这种构图中，将不同区域内拍摄的镜头组接在一起，结果都会非常搞笑，要么向背是反的，要么前后是反的。综合上述两种情况，当方向轴线和关系轴线同时存在，且方向轴线和关系轴线十字交叉时，"180 度规则"就不适用了，而是将在 90 度范围内拍摄的画面组接起来才不越轴。

只要方向轴线和关系轴线同时存在，并且不重合，就一定会形成一个平面，通常这个平面就是水平面。水平面可能是地平面，也可能是在半空中与地平面平行的，比如悬空的露台、高层的楼板、玻璃栈道等。那么跨越这个平面就相当于跨越了一条水平轴线。水平轴线是摄像机与被摄主体

连线在水平面上的投影线。因为面本就是线的集合，关系轴线和运动轴线也都在这个面上，所以运动轴线或关系轴线都可能是水平轴线，但水平轴线不一定是方向轴线或关系轴线。从水平轴线之上往下拍摄是俯视镜头，从水平轴线之下往上拍摄是仰视镜头，沿着水平轴线方向拍摄是平视镜头。平视镜头接仰视镜头，不会越轴，平视镜头接俯视镜头，也不会越轴；反之亦然。而仰视镜头接俯视镜头，或者俯视镜头接仰视镜头，就会越轴，因为仰视镜头和俯视镜头中的观众视角不同，将其组接起来就会造成空间关系理解上的混乱。

过去，水平轴线鲜被提及，因为以前的拍摄手段比较单一，多是表现人物在一个平面上的活动；至多是腾空而起，但最终还是要落到地面上。地面是人物运动的起点，也是运动的终点，还是运动的支撑和底线。现在，拍摄技术和表现手段十分丰富，通过吊威亚人就可以升到半空中，可上可下，这就不可避免地产生了俯视镜头和仰视镜头。此外，还可以通过大摇臂、无人机、直升机等挂载摄像机进行拍摄，俯仰切换变得司空见惯，也就不能不谈及水平轴线了。

需要说明的是，高低错位的俯仰角度的正反打镜头，不在越轴的讨论范围之内。不管是方向轴线、关系轴线还是水平轴线，都是针对同一被摄主体，比较的是同一被摄主体的向背关系、前后关系以及上下关系。而正反打镜头是先拍正打镜头，再接正打镜头注视对象的镜头，即反打镜头。正打镜头的画面主体和反打镜头的画面主体不是同一个，自然不会去比较其向背关系、前后关系以及上下关系，也就意味着不用考虑越轴的问题。

7.4 合理越轴

越轴会造成观众空间理解上的混乱。刚刚人在画面左侧，下一个镜头

中怎么就突然跑到画面右侧了？如果时空场景都没有变化，观众确实难以理解。即便观众能弄清楚怎么回事，视觉上也会不舒服。究其原因还是方向匹配的问题，即画面组接没有兼顾方向的过渡。影视片后期剪辑是很难做到绝对不越轴的。有些时候是借景的需要，有些时候是剧情的需要，越轴是不得已而为之。所以非常有必要了解一下，怎样的越轴才是合理越轴。下面就来介绍几种常见的合理越轴的方法。

7.4.1 利用轴线上的镜头越轴

只有场景中的人物之间或者人物和观众之间建立起互动交流的关系，场景空间才会涉及虚拟的轴线。当作为主镜头的全景出现时，原来的轴线关系就被破坏了。有的书上说，在任何镜头前面放一个全景镜头，就可以实现越轴。其实这样的表述并不严谨。轴线上的镜头通常是全景镜头，但也可以是中景或近景镜头。况且全景镜头也不一定都在轴线上，也可以在轴线以外。所以准确的表述应该是，利用轴线上的镜头来越轴。

举个例子说明一下，在007系列影片《007：大破天幕杀机》（也译《007：天幕坠落》，2012）中，詹姆斯·邦德（James Bond）和赛芙琳（Severine）上岛的那场戏，如图7-5所示。先给一个在运动方向轴线上从人群后面拍的远景镜头1，作为交代环境的主镜头。然后接左侧机位的近景镜头2，邦德在右侧，赛芙琳在左侧，邦德的身体挡住了赛芙琳，机位恰好在邦德和赛芙琳形成的关系轴线上。再接一个在运动方向轴线上的远景镜头3，是从玻璃破碎的窗口拍摄人群的正面。从镜头1到镜头3，完成了一次方向转换，观众的视线方向从人群的背后转到了人群的正面，而且镜头越过了由邦德和赛芙琳构成的关系轴线。

之后，接左前机位的近景镜头4，赛芙琳和邦德在说话。镜头5是在运动方向轴线上的中景镜头，从背后拍邦德和赛芙琳的这个镜头，已经是

在为下一个越轴镜头做准备了。然后接右前方机位的近景镜头 6，此时在画面中，赛芙琳出现在左侧，邦德到了右侧，与镜头 4 相比，邦德和赛芙琳的位置发生了调换，镜头跨越了运动方向轴线，实现了第二次越轴。

后面接镜头 7，仍然是在运动方向轴线上的远景镜头，先接镜头 8，赛芙琳被押到左侧的巷子里，再接镜头 9，邦德被拉进右侧的门内。其实画面只要切到了轴线上的机位镜头 7，后面的镜头无论是接左侧的赛芙琳还是右侧的邦德，都可以。镜头 7 到镜头 8 和镜头 9，实现了第三次越轴，机位又从人群的正面转到了背后，即镜头 8 和镜头 9 都是从人群背后拍摄的。这段镜头组接用了四个轴线上的镜头，有远景，也有中景。由此可见，越轴只与轴线上的镜位有关，与景别无关。轴线讨论的是拍摄方向，景别讨论的是拍摄距离，两者不是一回事。

7 8

9

图7-5 影片《007：大破天幕杀机》中利用轴线上镜头的越轴

镜头组接不管是否需要越轴，都可以接轴线上的镜头。先切一个轴线上的镜头，后面可以切越过轴线的镜头，即接轴线另一侧的画面；也可以不越轴，即跳回起始的这边，接任意景别的镜头。只要先切轴线上的镜头，后面接轴线哪一侧的镜头都没毛病。在演播厅里拍摄时，轴线上的机位永远处于工作状态，被戏称为"奴隶机"。当切换机位时，只要先点击一下轴线上的机位，再切其他机位，就一定不会出现越轴的问题。哪怕是切了轴线上的机位，再切回原来的一侧，没有越轴，这样的画面调度也是合理的。有经验的摄影师会刻意地多拍一些轴线上的全景镜头或者空镜备用。到后期剪辑时，就会知道轴线镜头的重要性，没有轴线镜头，画面就不够用，有了就够用了。这就是有经验的摄影师和新手的区别。

这里讨论的是，在一个水平面上利用轴线上的镜头来越轴。如果方向轴线和关系轴线十字交叉，并外在同一个水平面上，那么在这个水平面上方拍摄是俯拍，在这个水平面下方拍摄是仰拍。对于同一个主体而言，俯拍镜头和仰拍镜头也是不能接在一起的，因为这会跨越水平轴线。跨越水平

轴线的越轴的处理方式,也是增加一个水平轴线上的镜头来做过渡:可以按照俯拍—平拍—仰拍的顺序组接,也可以按照仰拍—平拍—俯拍的顺序组接。还有一种处理方法是,用从俯拍到仰拍或者从仰拍到俯拍的连续镜头做过渡,只要是连续镜头跨越了水平轴线就可以。总之,这种越轴一定要有水平轴线上的镜头,不管是平拍镜头还是连续镜头,否则就会跳接。

7.4.2 利用运动镜头越轴

前面提到,从俯拍到仰拍或者从仰拍到俯拍的连续镜头,可以跨越水平轴线,完成越轴。这里所说的"从俯拍到仰拍或者从仰拍到俯拍的连续镜头",其实就是运动镜头。运动镜头能够调动画面中人物的位置,在运动结束时画面重新构图,也将重建轴线关系。利用运动镜头跨越轴线,在轴线另一侧重新构图,就可以达到越轴拍摄和剪辑的目的。简单地说,运动镜头的起幅是在轴线的一侧,落幅在轴线的另一侧,就可以实现越轴。

这里说的起幅是指摄像机开拍的第一个画面,落幅是指摄像机停机前的最后一个画面。运动镜头的落幅只要过了轴线,哪怕只是过了5度,即使后面再接一个85度机位上的镜头,也没有问题。这相当于把观众的视角转了过去,原来的轴线就失效了。如果落幅还是在轴线的起幅一侧,哪怕是落在轴线上,也仍然会出现越轴的问题,因为原来的轴线关系尚未失效,其约束力仍在。

在影片《泰坦尼克号》的结尾,有段长达一分三十秒的长镜头。先是露丝的主观视角。从黑暗的海底走向泰坦尼克号的残骸,再到运用数字特效紧密衔接的新泰坦尼克号上,沿着泰坦尼克号甲板上的走廊,经过180度的转身,进入门厅,众人在门厅和楼梯两边列队欢迎。再转90度,走进大厅,转45度,迈步上旋转楼梯。在楼梯尽头的休息平台上,杰克背对着

第7章 方向匹配

楼梯站在那里等她。杰克转过身，张开怀抱，两人拥吻在一起。从黑暗的海底到杰克接过露丝的手，都是基于露丝的主观视角的拍摄。当他们拥抱在一起时，镜头并未结束，而是偏离了露丝的视线，以半主观视角绕着拥抱在一起的杰克和露丝转了360度。这段长镜头的拍摄角度总共旋转了675度，视点从主观镜头转换成了半主观镜头，但我们丝毫感觉不到越轴的空间错乱感。尽管镜头多次跨越了运动轴线，但整个段落的画面并没有被剪切过，长镜头保留了跨越轴线的完整过程，因此观众就不会有空间感知的困惑了。

7.4.3 利用无方向感镜头越轴

在拍摄人物时，借助不带肩的正面镜头也可以实现越轴。人物镜头一旦带肩，哪怕只是露出一点，就容易区分出人物的左右了。能区分左右就意味着有明确的方向，有明确的方向就可能会犯越轴的错误，所以只能利用无方向感的镜头来越轴。无方向感的镜头通常是特写镜头，这些特写镜头只反映局部特征，并且充斥整个画面，没有参照物就没有方向感，也就不会让人有空间上的错觉。比如，从一个人左侧拍摄的镜头接从其右侧拍摄的镜头，就会出现越轴的问题。如果在从左侧拍摄的镜头的后面，插入一个那人的眼神的特写镜头，再接从右侧拍摄的镜头，就可以避免越轴。比如一辆行驶中的汽车，给车头一个正面的特写镜头，下一个镜头就可以接从汽车的另一侧拍摄的镜头，这个特写镜头帮助我们实现了越轴。

还以影片《007：大破天幕杀机》为例。如图7-6所示，席尔瓦（Silva）袭击了国会大厦，邦德开车把M夫人带离国会大厦，汽车在小巷间穿行。按照英国的规定，机动车左侧通行，驾驶员的位置一般是在汽车的右侧。邦德在右侧开车，M夫人坐在后排右侧的座位上，汽车向前行驶，这样的空间格局就形成比较复杂的轴线关系。一条是汽车行进方向的方向轴线，

也是汽车纵向的中轴线，将车内空间分成了左侧和右侧，车内的后视镜就在这条轴线上，邦德与M夫人都处在这条轴线的右侧。另一条是邦德与M夫人形成的轴线，两个人的视线方向形成一条方向轴线，两个人的头部位置又形成一条关系轴线，只不过这两条轴线是完全重合的。还有一条轴线十分重要，即邦德与前排座椅形成的关系轴线，这条轴线区分出邦德的正面和背面。我们把这些轴线关系梳理和简化一下，按方向区分也就是两条：一条是与汽车纵向的中轴线平行或重合的纵向轴线，因为要区分空间的左右关系；另一条是与汽车前排座椅平行的横向轴线，因为要区分空间的前后关系。

　　按照我们前面的分析，简化后的两条轴线是相互垂直的，镜头不越轴的范围应该在90度以内。摄影师在车内的左前方，也就是副驾驶的位置设置第一个机位，在这里既可以拍到邦德，也可以拍到M夫人。为了让镜头可以在邦德与M夫人之间切换，又在纵向轴线上设置了第二个机位，拍摄车内的后视镜，通过后视镜中的人来进行转场过渡，就可以在前排的邦德和后排的M夫人之间自由地切换，从而跨越了横向轴线。

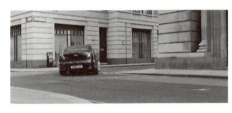

1

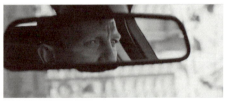

2

3

4

第7章 方向匹配

5

6

7

8

9

图 7-6 影片《007：大破天幕杀机》中利用无方向感镜头的越轴

在图 7-6 中，镜头 1 是从车后拍摄的，是一个空间场景的交代镜头。镜头 2 是后视镜中邦德面部的特写镜头，借助这个无方向感的特写镜头，就可以接到镜头 3 中 M 夫人的特写镜头了，实现从车前排到车后排的镜头切换，也是第一次跨越横向轴线。镜头 3 中后排的 M 夫人看着前排的邦德，主观视线转场接镜头 4，即车前排邦德的近景镜头，然后再接镜头 5，也就是 M 夫人的近景镜头。从镜头 3 到镜头 5，都是从左前方这个机位拍摄的，没有超出 90 度的范围，将这三个镜头组接并不越轴。

镜头 5 是 M 夫人的客观镜头，画面中 M 夫人有看的动作，就可以接她的主观镜头，即镜头 6 后视镜中邦德面部的特写镜头。镜头 7 还是后视镜

161

的特写镜头，只不过镜中人物换成了 M 夫人。从镜头 6 到镜头 7 用的是相似体转场，相似体是同一个后视镜。镜头 7 的视角来自前排座的邦德，然后接镜头 8 邦德在开车。镜头 6 和镜头 7 都是无方向感的特写镜头，通过这两个镜头的过渡，顺利地从后排座的 M 夫人切换到前排座的邦德，实现了第二次跨越横向轴线。然后就是镜头 9，邦德和特工 Q 对话的镜头，以一个声音转场结束了之前的叙事空间，切换到另一场景。特写镜头除了用于越轴，还经常用于转场。通常所说的无技巧剪辑，它的镜头过渡最常用的还是通过特写镜头来实现。

第3单元

句法：段落剪辑

第8章 片段组接

影视片是以合乎逻辑和节奏的方式，将许多镜头组合在一起，进而达到叙述故事、抒发情感和发表议论的目的。如果将影视剪辑比喻成写文章，那么景别相当于单词，匹配相当于词组，组接相当于句子，转场则是回车换行，另起一个段落。之所以称其为影片，而不是剧照，原因就在于"剪而辑之"，也就是剪辑。剪辑有两个基本作用：一是保证镜头转换的流畅，让观众感到整部影片是一气呵成的；二是保证影视片的段落和脉络是结构清晰的，观众不至于把不同时间和地点的镜头误认为同一场景。下面我们就来看看，剪辑师是何如做到的。

8.1 景人转换

在影视片中，叙事镜头开始之前，通常会有一个以风景为主的远景镜头作为交代镜头，介绍故事发生的时代、季节、时间、地点等信息，为故事开场构建叙事空间。交代镜头一般使用大景别，不仅是一种渲染气氛和抒发情感的手段，还要向观众传达更多的视觉信息，因此它持续的时间也要比小景别镜头长。接下来，如何从以风景为主的长镜头，转换为以叙事

为主的短镜头？这其实并不难，只要插入一个风景和人物兼顾的镜头，就可以转换为以人物为主的场景，这就叫作"景人转换"。然后，剪辑师就可以按照自己的风格，用镜头讲故事了。

还是以讲故事为例子："从前有座山，山里有座庙，庙里有个老和尚，老和尚给小和尚讲故事……""从前有座山"是极远景，也是叙事镜头开始前的交代镜头，这个镜头不仅要交代清楚时代、季节和时间特征，还要交代山的气势。"山里有座庙"是远景，仍然是交代镜头，补充更多的场景细节，不仅要强化山的气势，还要交代庙的庄严，为人物出场做准备。接下来开始"景人转换"。"庙里有个老和尚"是小远景，景和人都要出现在画面里，一半景，一半人，景是庙，人是老和尚，这就是"景人转换"。大景别镜头交代清楚时间和空间之后，人物也该出场了。

以影片《让子弹飞》开篇中麻匪劫火车那段为例，如图 8-1 所示。镜头 1 的场景是一只鹰在山间上下翻飞，是远景的交代镜头。镜头 2 的场景是两山夹一沟，沟里有一条没有枕木和路基的铁路，是机位贴近地面拍摄的近景镜头。听觉空间里，几声鹰的鸣叫，歌声《送别》悠扬地从远处传来。这些镜头都是表现景物的，为接下来抢劫火车的情节做地理环境的铺垫。镜头 3 的景别和视角都没有发生明显的变化，只是小六子的后脑勺突然冒出来，他背对着镜头，伏在铁轨上听声音。在镜头 4 里，小六子掏了掏耳朵，然后转头冲着观众，继续听铁轨传来的声音，马蹄声响起。在景别没有变化的前提下，小六子的突然出现，就让人物融入了景物。观众的视觉中心自然而然地从景转换到人，人从景中跳出来，开始了一段新的叙事。后面接的是特写镜头：镜头 5，小六子循声望去，看到火车的烟囱；镜头 6，火车上插着的旗帜；镜头 7，从车窗伸出来的枪支；镜头 8，车轮在铁轨上飞驰。镜头角度一转，马拉火车的远景出现，这个镜头后面跟着的就是火车上吃火锅的那场戏。

第8章 片段组接

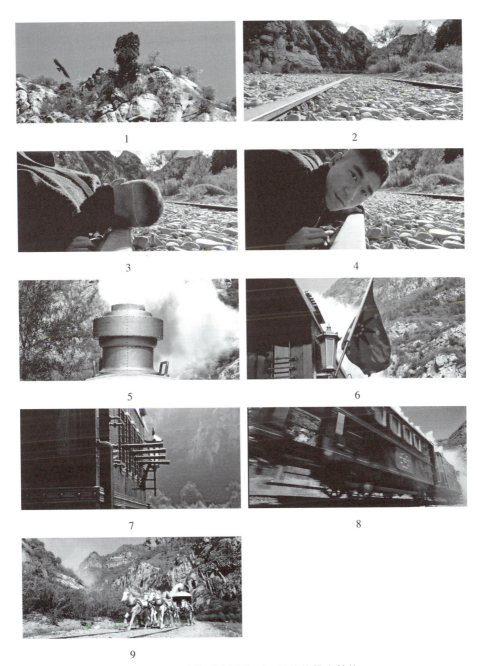

图8-1 影片《让子弹飞》开篇的景人转换

8.2 主角确定

需要强调的是,叙事开始部分的副主镜头是不可以随意安排的,尤其是第一个特写镜头,更是不能随意选择。按照商业片一贯的表现手法,一场戏中第一个大镜头给谁,谁就是这场戏的主角。这里说的"大镜头"就是指人物主体画面占比较大的镜头,通常用特写或大特写镜头,有时候也会使用近景或小中景镜头,这要视具体的空间环境而定。

像前面章节提到的,影片《让子弹飞》中"鸿门宴"那场戏开始前的那段剪辑,就是很好的例子,如图8-2所示。在碉楼的长镜头之前出现的第一个大镜头是,黄四郎从竹林里跑出来(镜头1),拦住县长的马头(镜头2),给他作揖(镜头3)。这里给的就是近景,画面中主角非常突出。虽然用的是近景,但因为是在室外,而且背景全都用景深虚化处理了,所以其效果不亚于特写。室外的近景相当于室内的特写,在视听语言里,特写的含义是强调。接下来就是黄四郎作为主角的"鸿门宴"那场戏。

1

2

3

图8-2 影片《让子弹飞》中大镜头确定主角

8.3 镜头叙事

在介绍如何用镜头叙事之前,我们先来回顾一下最常用的五个镜头景别,即远景、全景、中景、近景和特写。我们以镜头中人物(主角)的画面占比作为观察的重点。远景表现的空间比较广阔,主角一般不出现或者主角在画面中的比例较小,以此来表现大的场景、烘托气氛。全景表现主角的全身及其所处的周遭环境,注重交代主角与环境的关系。中景主要表现主角膝盖以上的部分,常用于表现人物之间动作和语言的交流。近景一般表现主角胸部以上的部位,用于揭示人物的内心思想。特写则表现主角肩部以上的部位,相对于近景来讲,特写更能突出人物的个性特征和情感表现。

我们将上述镜头景别分为两类:一类叫主镜头,英文是"master",包括远景和全景,当然极远景、大远景、小远景、大全景和小全景等也都包含在内,都是较大景别的镜头。主镜头的作用是完成对"关系"的交代,主要是交代环境和任务,并将人物带入画面。另一类叫副主镜头,英文是"coverage",都是景别比较小的镜头,包括中景、近景和特写。叙述故事、抒发情感和发表议论都是副主镜头的任务。

导演拿到分镜头脚本之后，首先要根据故事中的转折和变化，逐一拆分故事场景，形成一个一个的故事情节点，然后摄影师按照这些故事情节点进行拍摄。拍摄时，应该先拍主镜头，再拍副主镜头。主镜头记作"M"，副主镜头记作"C"，若干个"M+C+C+C+…"或者"…+C+C+M"，就构成一个情节点。如果观众无法区分清楚影片中的主镜头和副主镜头，那就是剪辑没有到位，影片也一定不连贯、不流畅。一个情节点拍摄完成之后，通常要转一下摄像机角度，再接一个主镜头，也就是"…+C+C+C+M"。

这些主镜头和副主镜头按照一定的逻辑、构思、创意和规律，连在一起，形成一组连续的镜头，即"镜头叙事"。我们先来看影片《让子弹飞》中"鸿门宴"的那段戏，分析一下这段故事的节点，看看导演是如何进行镜头叙事的，其分镜头详见图8-3。这段戏总时长是1分10秒，一共有三段故事情节，使用了27个镜头。第一个镜头是从下向上摇的长镜头A1，交代黄四郎家碉楼的概貌和周遭环境，为后面"鸿门宴"戏码的上演做铺垫。这个长镜头时长足足10秒，是这段戏里最长的主镜头，不仅引领了接下来情节点的10个副主镜头，还是"鸿门宴"整场戏的主镜头，起着分清段落和控制节奏的作用。这个长镜头是远景，也符合远景长、近景短的时间控制要求。

第一段的情节点是黄四郎表态，说明自己与六子的死无关，若是自己指使的，愿拿刀自裁。如图8-3所示，碉楼外貌的主镜头A1，引领了从镜头A2至镜头A10的九个副主镜头。只有作为交代镜头的主镜头A1是远景，九个副主镜头都是近景，它们完成了故事情节的演绎，并把剧情推向高潮点——黄四郎愿意拿刀自裁，这是典型的"M+C+C+C+…"叙事结构。九个副主镜头的主线是黄四郎自说自话，他每说完一句话，画面中都会穿插一个县长或师爷的反应镜头。这里暗表黄四郎与县长的心理较

第8章　片段组接

量：黄四郎主动出击，县长静观其变。九个副主镜头给了黄四郎四个独立镜头，即镜头A2、镜头A3、镜头A5和镜头A7，以及两个与县长对视的镜头，即镜头A8和镜头A10；而只给了县长两个没有台词的反应镜头，即镜头A4和镜头A6，以及两个与黄四郎的对视镜头，即镜头A8和镜头A10，另外一个反应镜头A9给了师爷。剪辑师用镜头时间上的优势来表现黄四郎在与县长最初对峙中占了上风，县长处于被动的防守态势。

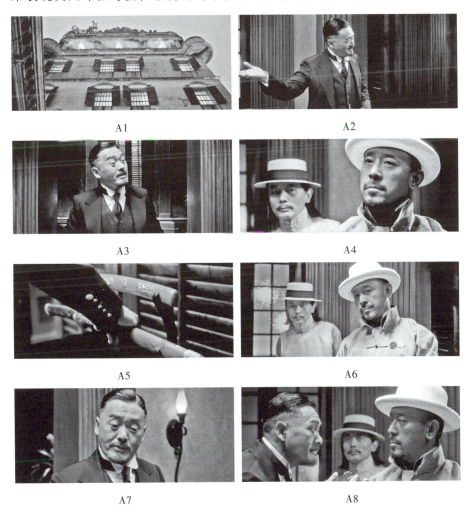

A9　　　　　　　　　　　　A10

B1　　　　　　　　　　　　B2

B3　　　　　　　　　　　　B4

B5　　　　　　　　　　　　B6

B7　　　　　　　　　　　　C1

第8章 片段组接

图 8-3 影片《让子弹飞》中"鸿门宴"片段的镜头组接

第二段的情节点是黄四郎让三个"替罪羊"自裁。如图8-3所示，主镜头B1以团练教头武智冲、管家胡万和卖汤粉的被五花大绑、跪在竹签子前作为开场。副主镜头有六个：县长看到三个替罪羊的反应镜头B2；接黄四郎持刀逼问三个"替罪羊"是否告发了他的镜头B3；然后接三个"替罪羊"面部表情的小特写，即镜头B4至镜头B6，反映他们的心理活动；最后，镜头角度转了下，接县长操起短刀的近景动作镜头B7。在叙事结构上，前面是典型的"M+C+C+C+…"，后面又回到了"…+C+C+C+M"，因为这个情节点结束后的主镜头与开始时的主镜头雷同，构图都是小全景，起到承前启后的作用。这段的高潮点是卖汤粉的瑟瑟发抖，在三个"替罪羊"中，只有他是真的害怕。在这个情节点，只给了黄四郎一个副主镜头B3，还是半身景。而给了县长两个副主镜头，即一个反应镜头B2和一个操起短刀的动作镜头B7，都是近景。通过增加县长镜头的数量和时长，加上小景别镜头的强调，以及操刀动作镜头的强化，之前县长在与黄四郎心理较量过程中的劣势得以扭转。通过操刀与换刀的镜头，县长在这轮心理较量过程中变被动为主动。

第三段的情节点是黄四郎将"介错人"用的长刀换成自裁用的短刀。如图8-3所示，刚才已经说过，主镜头是那个承上启下的小全景镜头C1。副主镜头有七个，其中五个镜头是抛接刀，即镜头C2至镜头C6。另外两个镜头中，一个是镜头C7，黄四郎双手捧着自裁用的短刀；另一个是反应镜头C8，县长接刀。七个副主镜头都是近景，后面接下一个情节点的主镜头，也就是拉帘子的小全景镜头D1，剪辑的结构仍然是"…+C+C+C+M"。在七个副主镜头中，县长的镜头有四个，即镜头C2、镜头C4、镜头C6和镜头C8，只比黄四郎多了一个镜头。不过县长还多了一句台词，"黄老爷，我听说自裁用短刀，长刀归介错人"，这是这一段的高潮点，彻底把之前双方心理较量的优势和劣势翻转过来。黄四郎可能要自裁，县长则

无须自裁,而且是"介错人",是监督黄四郎自裁的人物。从双方博弈的结果来看:黄四郎之前是面色阴沉地提刀,后来变成恭恭敬敬地双手捧刀,在双方的心理较量中,县长最终占了上风。

8.4 分剪镜头

将拍摄的一段连续镜头切开,分成两个或者多个镜头依次使用,这就是分剪镜头。分剪镜头在对话场景中用得比较多。大家可能会发现,在前面的例子"鸿门宴"那场戏中,黄四郎、县长和师爷的对话过程中,剪辑了很多听者或旁观者的反应镜头,其实这种剪辑手法就是分剪镜头。比如,黄四郎刚说了几句,不等他说完,镜头就切给了县长,接他倾听时的神情反应。然后镜头切回黄四郎,他继续说。中间镜头还会切给师爷,看师爷的反应,最后再切回黄四郎,直到他说完。将一段说话的镜头拆开来使用,话音一直保持,画面却在说者、听者和旁观者之间反复切换,是视频剪辑中很常见的分剪镜头。

如果不用分剪镜头的剪辑方式,等说者全部说完,镜头再切听者的反应,这样的剪辑有时就会沉闷拖沓,特别是在较长的时间都在说话的情况下。先让说者讲几句话,观众就已经捕捉到很多信息了,再继续下去,画面传达的信息毫无新意,观众难免感到厌倦和无趣。如果将镜头切给听者,观众可以看到听者是什么神态表情,有什么心理反应,那就很有意思了。镜头切听者,可以让观众看到这些话的作用和效果;如果切给旁观者,旁观者的反应镜头也可以表达一些对话中没有的,或者不便言明的"潜台词"。

比如刚才的例子,在"鸿门宴"那场戏中,师爷说,"那这个张麻子很富啊,还有这种事",然后看县长的反应。潜台词就是,县长你很富

有，劫了黄四郎八成的烟土，还在我面前装穷，连我都打劫。师爷知道，县长就是张麻子，而黄四郎并不知道。这个只能通过听者或者旁观者的反应镜头来表现，台面上不能明说。还有剿匪后怎么分钱的事，师爷和县长都知道：惯例是三七分，底线是二八分，自己得小头，黄四郎拿大头。县长故意装成不懂行市，把师爷提议的三七分，说成自己拿七，黄四郎拿三；还责难师爷不仗义，表示应该与黄四郎对半分，把黄四郎的嘴堵上。黄四郎最后也只得同意对半分。这些"实话"无法明说，只能通过听者的反应镜头来表现。师爷脸上堆满了笑，心里都乐开了花。黄四郎满脸赔笑，心里简直恨得咬牙切齿。县长揣着明白装糊涂，表面上满不在乎，心里却是计谋得逞，暗自得意。看这些听者的表情变化，比看说者的表情更有趣，更戏剧性，更耐人寻味。此外，反应镜头还有引导观众做出相同反应和引发观众思考的作用。没有这些反应镜头，观众就不会回想起：县长原来就是张麻子；剿匪的钱按惯例是二八分，县长和师爷拿两成，黄四郎拿八成。尽管前面已交代过这些情节，但此刻想让观众联系前后剧情，就需要用反应镜头暗示一下观众。

当一段连续镜头分开使用时，前后的镜头主体是否相同，其强调的效果也有区别。如果前后的镜头主体相同，分剪镜头的目的就是突出主体，引起观众注意；如果前后镜头的主体不同，分剪镜头就是在强调联想或对比的效果，常见的反应镜头就属于这种用法。分剪镜头不但可以增强故事情节的戏剧性，调整不合理的时空关系，还有助于制造紧张气氛和悬念，并增强节奏感。需要注意的是，当一个连续镜头被剪开使用时，绝对不可以一分为二，切成两半，在中间直接插入另一个镜头，而应该将插入镜头的时长也计算进去，源素材少用一部分也是合理的，否则时间就不同步了。原因在于，源素材中间插入另一个镜头以后，总的时长就增加了，后面再用源素材就必须把增加的时长扣除，时间关系才能保持一致。一分为

二直接插入镜头的做法，不仅会让节奏拖沓，还会破坏叙事空间应当具备的真实感。

8.5 角度选择

我们用第一个大镜头确定主角之后，接下来就是要让主角去表现。在表现环节，相邻镜头的选取原则是，两个镜头的景别和角度必须有明显的区别。当两个镜头的差别比较小时，组起来往往非常别扭。如果两个镜头的景别相似，观众就感觉不到主角应有的变化，看久了会厌烦，就达不到流畅剪辑的目的。比如说，从全景切换到近景，是可以的，但是从全景切换到小全景，就是从人物全身切换到大概人物脚踝的位置，看起来就相当别扭了。

如果前一个场景结尾的镜头与后一个场景开头的镜头的景别相同，那么一般不是全景接全景，就是特写接特写。全景接全景是，前一个镜头以空间环境或整体气氛为结束，后一个镜头以空间环境或整体气氛为开始。特写接特写是，前一个镜头突出一个段落，后一个镜头以富有感染力的细节引出另一段故事。当特写接特写时，观众的注意力相对集中，场面过渡衔接更加紧凑。需要注意的是，这两种同景别镜头的组接是有前提的，即要么两个画面中的主体不同，要么两个画面中的主体虽然相同，但拍摄角度不同。剪辑师中有句顺口溜，叫"同机位，同主体，莫组接"，说的就是在镜头组接过程中，前后镜头的拍摄角度应该有明显的变化。同机位，意味着镜头的拍摄角度是相同的。在此前提下，即便景别不同，仍然会出现跳接现象，因为那样处理后更像一段被裁剪了的推拉镜头。需要强调的是，这是在同一场景中同一主体的剪辑原则，并不是说同机位、同景别的镜头在任何情况下都不能组接。

那么在同一场景中,同机位,同主体,镜头要转多大的角度才能组接呢?先来看一个例子。我们以中景镜头为例,如果第一个镜头是某人的正面中景,在人的后面有一盏路灯,下一个镜头拍摄角度转15—30度。在人物和路灯的位置都不变的情况下,前后镜头组接后,前景中的人物,位置基本不变,而背景中的路灯却移动了,岂不是很奇怪?这是一个明显的错误。但如果拍摄角度变化在90—180度之间,镜头组接起来则是另外一种情形,即人和路灯的位置都发生了明显的变化。由于角度变化很大,因此观众可以理解,知道这些变化是因为拍摄角度变了。所以,镜头组接时角度变化宁大勿小。

对于同一个视觉主体,在景别不变的情况下,为了避免组接中出现跳接,前后片段的镜头角度变化要大于30度。角度变化小于30度,观众感觉不到明显变化,就会有"跳"的感觉,这叫"30度规则"。"30度规则"要求摄影师沿着180度弧线架设摄像机,所拍摄的镜头角度至少要有30度的变化。依据"30度规则"的机位分布如图8-4所示。如果拍摄机位的镜头角度差小于30度,将所拍镜头组接在一起,画面看起来就会过于相似,观众会产生思维的"跳跃",这就是"跳接"一词的由来。

图8-4 依据"30度规则"的机位分布示意图

在镜头组接时，镜头的角度变化宁大勿小，并不意味着镜头角度差越大越好，当镜头角度差大于90度时，观众也会感觉不连贯。在画面构图的方向性比较强的场景中，还可能会出现越轴的问题。所以，将镜头角度的变化控制在30—90度比较实用，这样剪接时会比较容易把握。这样做起码有两个好处：一个好处是，画面内容有较大的变化，观众一眼就能看出前后变化，避免了不自主的比较；另一个好处是，画面中相同的部分保留了一半以上，这样有利于保持叙事空间的稳定性，观众不至于出现空间理解上的混乱。总之，在同一场景中切镜头的景别时，最好同时带上角度的变化。镜头角度变化要控制在30—90度，不然会出现跳接。前文也说过，我们可以在机位、景别都相同的镜头中间，插入特写镜头、全景镜头、空镜或者旁观者的反应镜头来避免跳接，其实这些镜头本身也意味着拍摄角度发生了变化。

8.6 景别变换

用远景和全景开场是最常见的镜头叙事手法。远景和全景所传达的信息是其他景别无法企及的，如历史时代、春夏秋冬、时间早晚和阴晴雨雪等。交代完时间和空间，接下来就可以用中小景别镜头进行叙事了。镜头从远景或者全景推向近景或者特写，能够产生前进的雄壮的力量感，也方便将镜头叙事推向情节的高潮点。这是因为，镜头是向前推进的，从观众的角度来看，镜头距离被摄对象越来越近，是一种主动接近的进取姿态。绝大多数影视作品都是这样处理景别变换的。

反之，镜头从近景或者特写后拉至远景或者全景，则有退缩和彷徨的意味。影片《教父》的开始就是这样，先给一个包纳萨拉的特写镜头，镜头里只有他的一张脸，背景一片漆黑，他一直在诉说女儿的不幸遭遇。然后，镜头慢慢地拉远，包纳萨拉坐在桌前陈述。镜头没有停止，还在慢慢

地拉远，画面成了小全景，直到教父入画才停止。故事情节是，包纳萨拉的女儿被美国男友打断了鼻梁和下巴，法官却没有给他以重罚，于是包纳萨拉请求教父帮忙。教父先是以包纳萨拉不尊重自己和他们的友谊为由予以拒绝。最后，在教父的威势之下，包纳萨拉屈服，喊了"教父"，教父答应了他的请求。这个镜头长达两分二十秒，用足够长的时间调动现场的气氛和情绪，把包纳萨拉无助、退缩和彷徨的心态展示得淋漓尽致。

以上两种情况，镜头推进也好，后拉也好，景别的变化都是连续的，画面的过渡也比较柔和平顺。如果前一个镜头与后一个镜头的景别恰恰处于两个极端，即前一个镜头是特写，后一个镜头是全景或远景，或者前一个镜头是全景或远景，后一个镜头是特写，这样的两极镜头组接在一起，就会有明显的段落感，往往预示着情节将有突变。两极景别镜头画面本身的变化比较明显，组接起来使镜头的节奏力度得以增强，从而大大地提升了画面的视觉冲击力。

影片《金陵十三钗》中李教官战死前的一段镜头组接，如图8-5所示。先是四个特写镜头：李教官瞄准的眼睛（镜头1）、瞄准镜里看到的手榴弹（镜头2）、狙击枪的枪口（镜头3）和路边的手榴弹（镜头4）。然后接一队日军走过来的远景镜头（镜头5），接下来的镜头是手榴弹爆炸（镜头6），炸倒一片日军（镜头7）。此前，教导队的士兵在日军的装甲车的强大火力攻击下，就剩下李教官一个人了。在敌我力量对比中，李教官明显处于弱势。此处，镜头从特写直接切到远景，随着手榴弹爆炸，双方强弱对比的态势瞬间发生了逆转。

特写镜头不是日常生活中的视角，因而具有中断当前叙事、把叙事主线从当前故事情节中抽离出来的作用。借助特写镜头，可以巧妙地实现景物转换，重构叙事空间，这种用法经常用于从现实叙事切换到回忆、再现、梦境、幻想等场景空间。比如《泰坦尼克号》就用特写镜头实现了老年露丝和青年露丝之间故事情节的时空转换，如图8-6所示。在这个段落

图 8-5 影片《金陵十三钗》中特写与远景的镜头切换

中,先是从老年露丝的脸部特写镜头 1 开始,然后是她手上的蓝宝石"海洋之心"的特写镜头 2,接老年露丝身体前倾、眼睛向下注视的特写镜头 3,三个特写镜头中断了当前的叙事主线,使其脱离当前的现实叙事进程。然后,主观视线转场,接青年露丝向上张望的中景镜头 4,感觉好像是老年露丝与青年露丝隔空对视,时间倒回到八十四年前,露丝刚被救上岸时

的情景。再往后，接青年露丝从大衣口袋掏出"海洋之心"的手部特写镜头 5，青年露丝注视"海洋之心"的面部特写镜头 6，最后是老年露丝的面部特写镜头 7，此时叙事主线从八十四年前跳回当前的现实叙事进程。几个特写镜头就轻松地实现了时空的穿越，再现八十四年前的情景后，又轻松地跳回当前的叙事进程。

图 8-6　影片《泰坦尼克号》中用特写进行的时空转换

8.7 空间控制

 如何转换空间是影视剪辑必须面对的问题。这个问题十分重要，直接影响镜头呈现时空关系的真实性。镜头的景别是死的，构图也是死的，画面中的人物却是活的，他们要在场景中活动，有时还会离开画面。画面中的人物从画框上下左右的任何一边离开，叫作"出画"。与之相反，人物经由画框的上下左右的任何一边进入画面，叫作"入画"。怎样才能做到既照顾到人物的空间活动，保证人物出入画自如，又能兼顾空间关系的真实性，避免给观众造成空间感知的混乱，保证画面的流畅性呢？这还真不是三两句能说清楚的。画面空间的构成情况比较复杂，不同情况的处理方式也不相同。

 第一种情况是在同一空间中的主体活动。此时，我们组接镜头，应该让主要人物既不出画，也不入画，以此来保证空间关系的一致性。我们可以先用一个全景镜头作为主镜头，构建叙事空间，然后让主要人物在全景镜头限定的空间内活动，这样观众就不会产生空间认识和理解上的困惑。

 第二种情况是在不同空间中的主体活动。此时，镜头组接比较自由，主要人物既可以出画，也可以入画。因为前后镜头的场景事先已经交代，是发生在不同时间、不同地方，我们不需要向观众传达空间关系的一致性。

 第三种情况是在同一大空间不同小空间中的主体活动。此时，我们组接镜头，开始和结尾的镜头可以让主要人物出入画；中间的镜头主要人物既不出画，也不入画。空间大的场景，意味着画面空间宽度或者高度超出了副主镜头所能覆盖的范围，观众也不能一眼就看清所有场景。观众在心理上，会把大空间分割成许多小空间来认识和理解。所以，大空间是指认识逻辑上的大空间，其在视觉上还会被分割成不同的小空间。不同空间的

镜头组接规则就是，主要人物既可以出画，也可以入画。每个小空间可以被视为独立空间，独立空间中的镜头组接规则是，主要人物既不出画，也不入画。这两种规则结合起来就是，主要人物在开始和结尾的大空间内可出入画，在中间镜头的小空间内既不出画，也不入画。

 以上讨论的是，为了保证叙事空间的真实性和一致性，主要人物如何出入画的问题。那么，怎么确定出入画的方向呢？大家看好莱坞的影片时，经常会有这样的感觉：如果上一个人物从右边出画，那么下一个人物就一定会从左边入画；如果想让人物还从右边入画，两个镜头中间就要加入一个人物转方向的过渡镜头。这就是好莱坞电影工业的一般剪辑手法。

第 9 章　运动剪辑

物理学认为，运动是绝对的，静止是相对的。绝对运动是指任何物体无时无刻不在运动着，相对静止则是指相对于某些参照物是暂时静止的。什么是运动，什么是静止，剪辑师可是有着自己的独特的理解。他们根据场景中主体与主体之间，以及主体与背景环境之间，是否发生明显的位移，来判断镜头是运动的，还是静止的。有明显位移的是运动镜头，没有明显位移的就是静止镜头。运动剪辑是影视剪辑中常见的剪辑形式，其中很多经验和技巧值得借鉴和总结。

运动镜头分为跟随运动镜头和模拟运动镜头两种形式。跟随运动镜头是有依托的运动，除了背景环境的变化，人物在镜头中基本保持不动，观众也不容易察觉。模拟运动镜头则是模拟剧中人物的主观视角，以剧中人物看到的景物位移变化来表现运动，观众可以身临其境地体验剧中人物强烈的视觉感受。我们常常在剪辑中交替使用跟随运动镜头和模拟运动镜头的两种形式。当然要结合具体情况使用，并灵活处理运动镜头的节奏和组接。

影片《中国机长》（2019）是根据 2018 年 5 月 14 日四川航空 3U8633 次航班成功处置空中特情[①]的真实事件改编的，讲述的是飞机在飞越青藏

① 特情是航空专业术语，鸟击、通讯失效、低云和低能见度天气均属特情。

高原时，驾驶舱风挡玻璃突然爆裂，机长刘长健带领机组成员，在强风、低温、缺氧、座舱释压的危急情况下，驾驶飞机穿越积雨云，历经千难万险，将119名乘客平安带回成都双流机场的故事。影片中飞越积雨云的场景，既要表现飞机在雷鸣电闪、胆战心惊的积雨云中穿行，又要表现机长在超越身体极限的情况下有条不紊地操纵飞机，剪辑师采用了跟随运动镜头和模拟运动镜头交替剪辑的手法，如图9-1所示。第一组图（镜头A1至镜头A4）是跟随运动镜头，以伴飞的视角表现飞机穿越积雨云缝隙时的惊心动魄。第二组图（镜头B1至镜头B4）是模拟运动镜头，尽管飞机外面云层掠过、闪电飞光，驾驶舱内机长刘长健在两名助手的配合下仍然能够沉着冷静地操纵飞机，表现出了刘长健娴熟的驾驶技术、过硬的心理素质和较高的特情处置能力。如果舍弃跟随运动镜头或者模拟运动镜头，都不足以表现飞行条件的恶劣、驾驶舱的窘迫和机长的冷静。

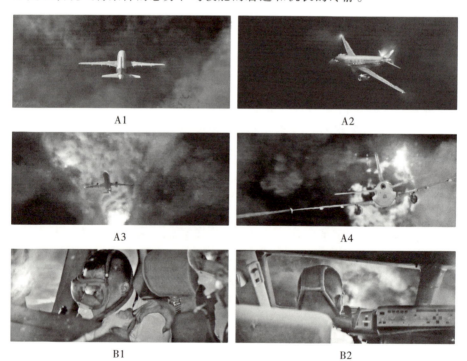

第9章 运动剪辑

B3　　　　　　　　　　　　　　　　B4

图 9-1　影片《中国机长》中跟随运动镜头和模拟运动镜头的交叉剪辑

9.1　运动的连贯

运动镜头是由一系列不同景别、不同方向、不同角度、瞬间变化的动作片段重新组接而成的，为了保证被摄主体的自身运动、摄像机的主观运动以及画面组接造成的主体运动的内在协调，寻找主体动作的最佳剪接点是剪辑成败的关键。为了保证主体动作的连贯，最佳剪接点应选在动作变换的瞬间转折处或者在动作过程之中进行切换。我们将最佳剪接点选在动作变换瞬间转折处的称为"静接静"，选在动作过程之中的称为"动接动"。"静接静"和"动接动"是运动镜头"接动作"的基本原则，是主体动作连贯的基本保证，如果随意剪接就会让主体动作产生跳跃感。下面分别介绍一下"静接静"和"动接动"是如何实现的。

"静接静"是指一个动作结束后的场景，接下一个动作开始前的场景，或者前后镜头均为静止场景。"静接静"是在视觉上没有明显动感变化的镜头之间的切换，是一种常见的镜头组接方法，多用于静止镜头之间以及场景段落的转换处。"静接静"注重的是镜头的连贯性，而不是运动的连续性。

"动接动"是指两个镜头画面中的主体都带有明显动作或运动的镜头切换方式。"动接动"是将两个不同景别或不同角度的镜头连接在一起，

用以表现一个动作。比如，一个摇摄镜头接另一个摇摄镜头，或者一个人逃跑的镜头接另一个人追逐的镜头。"动接动"要以人物的形体动作为基础，以剧情内容和人物行为为依据，并结合实际生活中人体的活动规律来处理。

"静接静"比较容易，只要画面主体是相对静止的两个镜头，就都可以直接剪接在一起。"动接动"就没有那么随便了，不同的运动镜头虽然可以直接剪接在一起，但要受到前后画面中主体的动作和方向的连贯性制约。运动镜头的衔接要尽量符合真实的生活场景，避免产生突兀感。此外，前后镜头中主体的运动速度和运动方向要尽量一致，人物出入画的方向也要一致，观众才能觉得运动主体是在持续向一个方向移动。

对于运动方向一致的或相近的两个运动镜头，可去掉前一镜头的落幅和后一镜头的起幅，直接进行组接。如果需要表现两个运动主体间的对立、呼应、迎面奔跑等关系，可以把两个运动方向相反的镜头剪接在一起，此时前一镜头的落幅与后一镜头的起幅都应保留。

9.2 运动的转折

"静接静"或者"动接动"只是指画面主体的持续状态，即保持静止或者延续运动。那么，如何剪辑运动的初始和运动的结束呢？运动的初始就是"静接动"，运动的结束就是"动接静"。

"静接动"是指静止镜头与运动镜头剪接在一起。上一个镜头的静，突然接下一个镜头的动，这种节奏的突变是对剧情的一种推动。前一个镜头的人物外在状态是安静的，但人物内心却在激烈地斗争，剪辑要以人物内在情绪变化为依据，按照前后两个镜头在情绪上的一致性来剪接镜头。

"静接动"的剪辑方法是，前一个镜头中画面主体是静态的，后一个

镜头中画面主体即将开始运动，其动作剪接点应选在后一镜头的主体运动将动而未动的时间点，或一轮运动间歇且新一轮运动未开始的时间点。为了表现前后镜头的呼应关系，当两个镜头以跟或移的形式拍摄时，往往要去掉前后镜头剪接点附近的起幅和落幅；当运动镜头是以推、拉、摇等形式拍摄时，就要保留前后镜头剪接点附近的起幅和落幅。这是要说明，后面的运动从何而来，连续和流畅的剪辑才能让观众理解。

"动接静"是指运动镜头后面紧跟着静止镜头的剪接方法，是运动镜头剪接中的特殊规律。在"动接静"时，前一个镜头的动感十分明显，后面接一个静态的镜头，这会在视觉上和节奏上造成突然停顿的感觉。但这种动静相接是为了强调前后场景在情绪和气氛上的强烈对比，是对情绪和节奏的变格处理，观众可以在静中感受运动节奏、玩味运动的延伸。"动接静"还可以让观众感受从剧烈运动到骤停的突变，感受由单纯动感的画面无法创造出来的带有强烈内部张力的情感韵律。这种情境下的剪辑，更多是依据情绪剪接点来进行。情绪剪接点的选择要以人物的心理活动为基础，以人物在不同情境中的情绪表达为依据，还要结合镜头的造型特征来选取。

"动接静"的具体剪辑方法是，同一画面主体的运动镜头与静止镜头剪接，剪接点就在前一镜头画面主体的运动间歇点或终止点。运动终止点很容易找到，运动间歇点在视觉上不容易判断，但在视频编辑软件中却很容易找到，只要在这个点的后面接静止镜头就好了。"静接动"和"动接静"都会涉及运动间歇点，至于什么是运动间歇点，本章后面会有详细的讨论。

总之，在动静转换中，两组镜头剪接时，中间应该插入一个缓冲镜头，即画面主体由动到静或由静到动的变化过程的镜头。"静接动"要给出运动镜头的起幅，"动接静"要给出运动镜头的落幅。那么，如何确定运动镜头起幅和落幅的时长呢？这要视运动镜头的景别而定。远景系列镜头的动作幅度比较小，观众需要较长时间去感受，其运动部分的画面约占

总时长的三分之二。近景系列镜头的动作幅度比较大，其动作部分的时长可以少一些，占总时长的三分之一就可以了。

9.3 运动的交叉

一个完整的动作通常不是由一个连贯的镜头完成的，而是要先分解动作，再将其重新组合起来，这就用到了运动镜头的交叉剪辑。交叉剪辑是指将几个既相互连贯又有瞬间变化的运动镜头进行剪接，也是动作电影中常见的剪辑方法。

交叉剪辑可以让动作场景的空间更大，把矛盾冲突表现得更为激烈。比如，上一段是追的场景，下一段接逃的场景，就能更加巧妙地反映出双方追逐的优劣态势。频繁地交叉剪辑，再结合运动主体主客观视角的改变，还能给观众带来更加丰富和多样的视觉感受。为了把整个段落情节明晰地展示给观众，运动镜头的交叉剪辑就必须具有很强的连续性，并且以不打乱视觉的连续性为前提。

反应镜头通常是一种旁观者的静态形象。在交叉剪辑中，可以插入一些旁观者的反应镜头，从而缩短动作镜头的时间间隔，并产生强烈的动静对比，同时还能起到增强动作效果的作用。插入反应镜头的另一个好处是可以引导观众做出近似的反应。反应镜头能影响观众的感性反应，镜头中人物的表情神态和肢体语言是对观众的一种心理暗示，可以引导观众也做出类似的情绪反应，比如窃笑、紧张、惊愕等。

交叉剪辑是将两个在时间上平行发生的动作剪接在一起。先是一段追的场景，后面接一段逃的场景，将同时发生的平行动作剪接起来，不但可以防止观众产生空间上的混乱感，还能增强镜头的刺激性。剪辑师可以按照自己的意图，通过交叉剪辑不断地变换剪辑节奏，进而达到控制剧情张

弛变化的目的。如果将动作镜头剪得短而快，就能获得更强的刺激效果，再结合片段长短对比的改变，更能反映出双方精神状态的张弛变化。在这里或者那里加长一些，呈现的是追者或者逃者在态势上的优劣处境。视频节奏的不断变化本身就可以增强环境的紧张感，加上观众注意力中心不断变换，动作显得更快。即使速度不太快的场景，也可以采用多样化的视角，剪接出连续运动的心理感觉。

9.4 运动剪接点

剪接点是指两个镜头的转换点，也就是在什么时候进行镜头切换的时间点。剪接点是保证镜头转换流畅的前提，因此找准剪接点是视频剪辑最重要也最基础的工作。一般来说，剪接点分为画面剪接点和声音剪接点。这里讨论的是画面剪接点，而且是只与动作有关的画面剪接点。

平时看起来很流畅的动作，如坐下、站起、走路、跑步、握手、拥抱、穿衣、脱帽、抽烟、开关门窗等，其实在动作过程中都会有相对的停顿。也就是说，当我们逐帧观看时就会发现，有几帧画面是相对静止的，这里通常就是我们要选择的剪接点。比如，篮球飞向高空然后落下，那么篮球上升到最高点的瞬间是静止的，这个最高点就是运动间歇点。用心找，运动镜头中其实有很多这样的运动间歇点。剪辑时的运动与生活中的运动不是一回事：在生活中，我们的视觉很难捕捉到这个运动间歇点，因为动作是连续的，不会停下来让我们仔细观察；但在剪辑过程中，剪辑师可以逐帧地对运动进行控制和选择，就很容易找到这个点。

运动间歇点的静止帧可能会持续很长时间，也可能只有一两帧，我们把它们留在前一个镜头中，在后面接不同景别或角度的镜头就可以了。如果接的是运动镜头，就从动起来的那帧启用片段，这就是"动接动"。如

果接的是静止镜头,因为前一镜头最后面的几帧是静态的,有了这个由动到静的缓冲,后面的镜头剪接也不会出现跳接。

奇幻电影《霍比特人3:五军之战》(2014)中有大量的动作镜头剪接,下面的例子是精灵王子莱戈拉斯(Legolas)用弓箭营救被半兽人攻击的都灵族矮人领袖索林·橡木盾(Thorin Oakenshield),这一组动作剪辑见图9-2。镜头1是远景镜头,前景是几个半兽人拿着武器跑过来,冲向冰河上的索林,后景是精灵王子拿着弓箭站在塔顶上。后面接中景,从镜头2到镜头4依次是:精灵王子从背后的箭袋里抽出箭(镜头2),接着拉弓、瞄准和放箭(镜头3),然后放下右手收弓(镜头4),这几个镜头都切在运动间歇点上。精灵王子从箭袋里抽箭的动作,有个手伸到背后触碰到箭的瞬间,这就是一个动作间歇点,作为镜头的切入点;中间拉弓、瞄准和放箭是镜头内连续的动作;放箭时手松开弓弦的一刹那,也是一个动作间歇点。然后,精灵王子射完箭放下弓是切出点,这里是一个动作终止点。射箭的动作完成后,接动作的反应镜头,镜头5是用大全景交代场景,即一群半兽人从冰面跑过来。在镜头6中,一个半兽人迎面中箭,身体后倾倒下。镜头7是半兽人倒在冰面上的镜头,奔跑中的半兽人只是在中箭倒下时才找到一个动作终止点。此时保留这个镜头的落幅,将镜头7切出,接镜头8,即在远处的冰面上,索林迎着半兽人冲过来,这是一个典型的"动接动"。这一组镜头的动作都是连续的,时间上是并行的,采用了交叉的剪辑方式,镜头的切换都在动作过程中一个瞬间静止的位置上。

1

2

第9章　运动剪辑

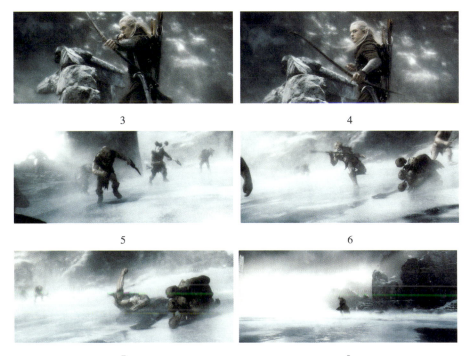

图9-2　影片《霍比特人3：五军之战》中的动作剪辑

动作镜头剪接顺畅与否，关键在于剪接点的选择。一段运动镜头中可能有很多剪接点，那么哪个位置是最佳剪接点呢？这个剪接点应该在动作幅度最大或者速度最快的位置，这是确定最佳剪接点的第一条原则。动作幅度越大、速度越快，对人的视觉冲击力就越大，观众就越不容易区分画面的变化，这样的剪辑会显得天衣无缝。我们用双机位拍摄，或者在不同机位上拍摄多次，就是为了拍摄出动作相同，但景别和角度不同的多个镜头，这样便于选择合适的剪接点。

确定最佳剪接点的另一条原则是，它要在最大限度地满足观众期望值的那个位置。这个剪接点是以观众的心理活动和内在情绪的起伏为依据，结合镜头的造型特点来连接镜头，叫情绪剪接点。设置情绪剪接点的目的是激发观众的情绪表现。

后一个镜头要解答观众心中对前一个镜头的疑问，这是影视剪辑的心理逻辑。在韩国武侠片《无影剑》（2005）中，有一个杀手团追杀落难的大正贤王子（Dae Jung-hyun），在树林里打斗的场景。杀手团的梅英玉（Mae Yung-ok）在与大正贤王子的卫士延小霞（Yeon So-ha）打斗时，发现自己不是延小霞的对手，在弓箭手的帮助下才得以逃脱。梅英玉在逃脱时向延小霞发射了两支毒针暗器。如图9-3所示，镜头1到镜头3是梅英玉逃脱时发射毒针暗器的过程，同一动作的三个不同小景别镜头接在一起，采用了"动接动"的组接方式。此时，观众最关心的是延小霞有无防备、有没有被毒针暗器打中。按照符合观众的心理期望和情绪的剪辑逻辑，下一个镜头应该接延小霞的镜头。镜头4是延小霞斜向下方的俯视镜头，在观众心理上营造了延小霞的弱势处境。然后接镜头5，聚焦在延小霞身上，旋转镜头变焦，产生了中间焦点上的人物清晰、四周的景物模糊并向中间聚拢，有如万箭穿心一般的效果——这里面就包括梅英玉射向延小霞的毒针。镜头6是延小霞被毒针射中；镜头7是中景的延小霞摇晃的镜头；镜头8告诉观众结果：延小霞伤势很重，扶着刀柄才弯腰勉强站住。这组镜头回答了观众心中的疑问，同时也是情绪的转折点。

图 9-3 影片《无影剑》中的情绪剪接点

9.5 剪辑的节奏

运动镜头剪辑产生的节奏感是以运动和情绪为依据，在时间和空间的配合下，选取适当的镜头，与各种因素配合的结果。在时间上，可以通过控制前后片段的时长来影响观众的情绪，进而达到控制观众情绪张弛的目的。如果需要表达愤怒的情绪，我们就加快剪辑的节奏，下一个镜头少用几帧画面，依此类推，一组镜头剪辑下来，就可能达到情绪越来越紧张的效果。反之亦然，如果需要表达舒缓的情绪，我们就减慢剪辑的节奏，延长镜头持续的时间。

一般来说，镜头短、画面转换快，能引起急迫感和紧张感；镜头长、画面转换慢，可导致迟缓感或压抑感。因此，运动镜头长短交替、画面转换快慢结合，就会造成观众心理和情绪的起伏。利用这一点，在剪辑中控制画面的持续时间、把握画面转换的节奏，就可以达到控制观众的情绪、

取得预期的艺术效果的目的。当然，镜头的长短、画面转换的快慢，还要以不超越观众对其内容含义的理解为限度，否则就会造成混乱。

"音乐无他，张弛而已。"控制剪辑节奏有如音乐之张弛有度，所以剪辑节奏也称剪辑调子。剪辑调子要表现出影片情节或情绪，使影片起伏张弛有致。影片中一个段落的剪辑调子是按镜头的数目来计算的，专业术语叫作"剪接率"。剪接率是指在一定时间内镜头切换的次数。在一个剪辑段落里，如果每一个镜头都比较短，镜头切换次数多，画面节奏快，就称为剪接率高或快调剪辑；如果每一个镜头都比较长，镜头切换次数少，画面节奏慢，就称为剪接率低或慢调剪辑。如果镜头逐步地由短变长，节奏由快变慢，就叫作剪接率减速；反之则是剪接率加速。

通过对镜头长度的把握来控制画面的剪辑节奏，是一种有效的观众情绪控制方法。如果再让动作呈现出有节奏的重复，就可以制造出一种更加鲜明的视觉感受。重复能打破观众固有的心理节奏，增强其心理活动，还能通过不断地刺激观众的感官，营造出一种单一画面无法带来的新鲜感，这是另一种通过时间来控制剪辑节奏的方法。

节奏感取决于观众的内心感受，是非常主观的东西。剪接率变化是影响观众心理节奏感的主要因素，但不是唯一的因素。片段时长比较直观，容易量化和操作，所以剪辑师用快速剪接就能制造出既紧张又激动人心的动作镜头。但那只是一种表象，就像很多教科书将剪接率等同于节奏控制一样肤浅。事实上，剪接率只是从时间上影响节奏感的一种手段，画面的空间构成同样会影响节奏感。我们必须十分注重镜头包含的内容、景别传递的信息、画面内部的运动，以及来自听觉系统的动效等，这些因素都会影响观众的心理节奏感。

如果在画面中，运动主体不同，但其运动方式或方向有规律、有秩序，在镜头表现上就可以这样处理：让不同主体的运动趋向一致，使整个

剪辑充满运动的动势，产生整齐划一的节奏感。阅兵时的分列式、行进中的车队和天空中迁徙的候鸟等，都能剪辑出极具节奏感的画面。在迪士尼动画片《白雪公主和七个小矮人》（1937）中，七个小矮人从宝石山回家途中的画面剪辑，就将这种行进中的节奏感表现得淋漓尽致。

即使画面中的运动杂乱无章，各运动主体没有统一的运动方向和规律，只要使其产生一种运动的爆发力，同样可以剪辑出气氛活跃和情绪强烈的作品。不同的是，这样产生的节奏感是从紧张到爆发，再逐渐恢复松弛，这个过程突破了观众内心固有的平顺、规律的节奏感：起初毫无征兆，突然迸发，使人心惊肉跳。这是对画面节奏控制的艺术，需要借助景别的调动、画面内部运动的蓄势，以及音效的配合。心理张力的爆发源自镜头的突变，可以通过两极景别的镜头组接，展现爆发前画面内部运动的蓄势。比如，从远景直接切到特写，再从特写切回远景。一个回合切换下来，已经做足"势"，剩下的就是给一个动机，让它"动"起来，画面的力量感就能够爆发出来。前面介绍镜头组接时举的例子，即在影片《金陵十三钗》中，李教官战死前，用狙击步枪射击手榴弹，炸死日军的段落，用的就是这种剪辑方法。

第 10 章 转场过渡

剪辑时，要先根据分镜头脚本的情节点设计，将若干镜头剪辑组接在一起，形成单一的相对完整的故事情节。然后按照因果、呼应、并列、递进、转折等逻辑关系，将前后镜头连接起来，表现某一动作过程、某种关系或特定含义，这样就形成了视听语言所说的叙事层次。就像戏剧中的幕和场、小说中的章和节一样，影视作品的结构层次是通过段落表现出来的。段落是影视作品最基本的结构形式。而段落与段落、场景与场景之间的过渡或转换，就叫作转场。

叙事或表现时的镜头转换与转场过渡时的镜头转换，虽然都在处理镜头衔接的问题，但两者还是有区别的。叙事或表现时的镜头转换一般只要求前后镜头过渡的流畅和连贯。转场过渡时的镜头转换不但要承上启下、流畅连贯，还要层次分明、段落清晰，让观众能够感受到明显的间隔和段落层次。转场过渡时的镜头转换要做到既有分隔，又能连贯。也就是说，两者镜头转换的目的是不一样的，叙事或表现时的镜头转换侧重的是内在连贯式的转场，而转场过渡时的镜头转换侧重的是分隔切断。两者组合起来，恰恰反映了转场在心理上和视觉上的依据，即心理上的隔断性和视觉上的连续性。

转场的具体类型很多，归纳起来，可以分为无技巧转场和技巧转场两

大类。无技巧转场是用镜头的自然过渡来连接前后两段视频，主要用于蒙太奇镜头或段落的转换。与转场过渡时的镜头转换强调心理上的隔断性不同，无技巧转场强调视觉上的连续性。并不是任何两个镜头都能实现无技巧转场，要有合理的转场时机和适当的造型因素。技巧转场是通过电子特技切换台或后期剪辑软件中的转场特技，对两个画面进行特技处理，完成场景的转换。常见的技巧转场包括淡入淡出、划入划出、化入化出、叠化转场、虚化镜头、倒放转场等。下面我们先来认识一下无技巧转场。

10.1 无技巧转场

无技巧转场是现在比较流行的剪辑方式，剪辑片段时直接切换，比较自然真实，节奏感比技巧转场要强。随着纪实主义的兴起，用无技巧转场剪辑出来的影视片节奏紧凑，也比较契合隐形剪辑的理念，尤其受纪实类或者新闻类剪辑师的青睐。无技巧转场不仅要求画面在视觉上是流畅的，还要保证画面在逻辑上的流畅，因而对剪辑师的能力要求还是比较高的。下面介绍几种常用的无技巧转场方式。

10.1.1 出入画转场

出入画转场是十分常用的无技巧转场方式，具体的剪辑方法是：在一个场景最后一个镜头中，主体走出画面，这是出画；在后一个场景第一个镜头中，主体进入画面，这是入画。出画与入画的主体，可以是人物，也可以是动物，还可以是车船等交通工具。主体出画可以带给观众短暂的悬念，之后的主体入画则回应了这种悬念，前后片段靠这种逻辑纽带联系起来，画面过渡也就自然顺畅了。美国影片《雨人》（1988）讲述的是，父亲去世后，弟弟查理（Charlie）发现遗产全部留给了患有自闭症的哥哥雷蒙（Raymond），便计划骗取这笔财富，并利用哥哥超强的记忆力去赌博赢

钱。但在与哥哥交往一段时间之后，血缘与亲情打破了两人之间原有的疏离，真挚动人的手足之情取代了查理原本只求一己利益的私心。在去往加州的路上，查理发现，雷蒙对扑克牌有过目不忘的能力，便改道去拉斯维加斯赌牌。无论是剧情还是剪辑段落，这里都是转折，需要转场作为过渡，以保持内容段落的间隔和画面过渡的流畅。这个转场用的就是出入画转场，见图10-1。镜头1是汽车发动。然后接镜头2，汽车引擎盖上的扑克牌被吹散到空中。再接镜头3，轮胎转动的特写告诉观众，他们要离开汽车旅馆了。到了镜头4，弟弟查理驾车入画，从右驶向左。镜头5又是轮胎的特写，汽车向左驶出画面。镜头6是他们驾驶汽车的远景，从右入画，然后转了一下车头（镜头7），向观众驶来（镜头8）。后面的段落就是，汽车穿越荒漠，到达拉斯维加斯。在镜头5中，汽车从左侧出画，他们刚离开汽车旅馆；紧接着在镜头6中，汽车就从右侧入画，已进入荒漠，行驶在通往拉斯维加斯的路上。

1

2

3

4

5 6

7 8

图 10-1　影片《雨人》中的出入画转场

出画与入画的主体可以相同，也可以不同，但同一主体的出入画转场实际使用频率会更高些。出入画转场需要注意的问题是，要把握好主体出画与入画方向的一致性。对于水平方向的出画和入画，如果在前一个镜头中，主体是从画框右侧出画，那么在下一个镜头中，主体就应该从画框左侧入画。

10.1.2　主观镜头转场

主观镜头转场是指，前一镜头以剧中人看或思考的画面结尾，后一镜头是他看到的或想到的人或事，从而完成转场过渡。因为后面接的镜头是主观镜头，所以叫主观镜头转场。也有人把主观镜头转场称为主观视线转场，其实两者还是有所区别。主观视线转场是利用人的主观视线进行场景转换。前一个镜头给人物看的动作，后一个镜头接人物所看到的场景。比

如人往窗外看,后面就接窗外的镜头。如果将主观视线转场推而广之,即前一镜头给人物注视的动作,后面便可以接任意一个与视线方向相符的镜头,达到转场的目的。与视线方向相符的镜头未必和当前的时空一致,想到的人或事,陷入回忆或者幻想,这些非视线所及的场景也可以。所以,主观镜头转场的叫法更贴切些,它为穿越时空的镜头剪辑提供了想象空间。

主观镜头转场在影视片中应用非常普遍,不光可以运用在段落层次之间,也可以用于情节点的组接。一些对话场景的剪接逻辑依据的就是主观镜头转场。谁说话,镜头切给谁,说完了就盯着对方看他的反应,然后下一个镜头就切给对方。在影片《让子弹飞》中,花姐入伙时的对话场景,就是用主观镜头转场实现镜头在不同人物之间的调动的,详见图10-2。

图 10-2　影片《让子弹飞》中的主观镜头转场

　　这段场景以花姐右手举枪指向自己的头、左手端枪指向大哥张麻子开始。花姐先看着大哥（镜头 1），拿枪的姿势保持不变；瞟了一眼老三（镜头 2），说："老二不辞而别，老三又要走了，我们活活地被你们拆散了！"后面接大哥的镜头，大哥也转头看老三（镜头 3），既然花姐和大哥都在看老三，后面就自然而然地接上了老三的镜头（镜头 4）。老三在看花姐，镜头又转向花姐（镜头 5）。花姐持枪看着大哥，老四、老五和老七都站在老大身后，于是接老四和老五拿枪指着花姐的镜头（镜头 6），老七也举枪指着花姐（镜头 7）。这仍然属于由花姐的主观视线调动的镜头组接。接下来切师爷冲着花姐说话的镜头（镜头 8）："女侠，你是为了老二还是

为了老三?"师爷的主观视线将镜头调动回到花姐这边（镜头9），花姐右手拿枪指向师爷喊了一声："闭嘴！"接着，师爷赶紧拿手捂嘴，但眼睛还是在看花姐（镜头10）。镜头切换回花姐，她恢复到开始时的持枪姿势，看着大哥（镜头11），然后接大哥开始说话的镜头（镜头12）。

主观镜头转场是接主观视角的镜头，增强了故事和人物的真实性，观众如同身临其境，"目击"所见，因而具有较强的参与感，认为所看到的一切就是自己亲历的。但主观视角对事物的观察和人物关系的介绍并非不偏不倚，所接镜头也要受到观察者的方位和视角所限，因而带有主观性和强制性。因此，要慎用主观镜头转场。

10.1.3 声音转场

声音转场是指利用音乐、音响、解说词、对白等声音元素与画面配合实现转场。转场时先出现声音，然后观众循着声音的方向看后面的镜头，进行转场。这时画面切入点要比声音切入点晚1—3秒出现。

像在《让子弹飞》中，剿匪队伍出发前，黄四郎和师爷都做了一番动员演说，最后县长接过话筒，只说了一句："出发！"然后接大队人马沿着山路进山剿匪的镜头。这就是一处声音转场，"出发"之后，下一步顺理成章地就是军队开拔进山剿匪。后面紧跟着的一段也是声音转场。县长拿着委任状，和师爷并排骑马走在剿匪的山路上，师爷最后说："你要不是张麻子，这山上可就有真麻子。张麻子一来，你我可就没有命了。"接着，"砰砰"枪响，假张麻子扮成麻匪，向县长的剿匪队伍开枪。前面刚说到张麻子，假张麻子的枪就响了，这样靠叫板连接上下镜头，在逻辑上也是说得通的。

上面两个例子都是利用人物的台词进行声音转场的，其实也可以利用音乐和音效转场。在影片《美国往事》（1984）中，"面条"（Noodles）从监狱出来，在莫胖子（Fat Moe）家回忆自己年轻时代的镜头转换，其配乐

由现代交响乐变成留声机播放老唱片的音色，同时画面从现实变成了回忆。

10.1.4 相似体转场

相似体转场是指利用画面主体的相似性实现转场。相似体转场在视觉上让人觉得画面主体相同，结果仔细看时又发现不同。比如，前一个镜头是一个人拿着热水瓶往杯子里倒水，然后接一只手伸过来端杯子的镜头。镜头再往后拉，这个伸手端杯子的已经是另一个人了，场景也换成了别处。那么在前后镜头中都出现的水杯就是相似体，利用相似体桥接前后片段就是相似体转场。

相似体的选择有三种情况。第一种情况是"相同"，即相似体是同一个主体，但出现在不同的时间和空间，用以串联不同时空的镜头。比如在影片《叶问4：完结篇》（2019）中，叶问去美国旧金山国际空手道大会观看徒弟李小龙的比赛。如图10-3所示，镜头1的近景是叶问坐在观众席看场上李小龙的比赛。然后，镜头2给了一个叶问侧面头像的特写，背景是观众席。这个侧面头像特写与镜头3的侧面头像特写的拍摄角度相同，主体相同，只是背景不同。镜头3是一个月前的叶问，那时候他还在香港，在诊室里，医生给他看X光片，告诉他，他得了头颈癌。镜头2到镜头3就是相似体转场：叶问的侧面头像是相似体；虽然镜头2和镜头3中的主体都是叶问，但在时间上有一个月的时差，在空间上，前一个是旧金山，后一个是香港。用叶问的侧面头像关联两个不同时间和空间的镜头，就是同一主体的相似体转场。镜头4到镜头7，仍然是叶问侧面头像的特写，这种叙事过程中的镜头转换仍然采用了相似体来过渡，目的是追求前后镜头过渡流畅和连贯，镜头非常紧凑，没有间隔的意义。镜头7与镜头1在景别上呼应，完成了对叶问患头颈癌这一事实的交代，并在剪辑上实现了一个蒙太奇句式的回环。

图 10-3 影片《叶问 4:完结篇》中的相似体转场

同一主体的相似体转场比较常见,比如前面《美国往事》中的那段。"面条"从莫胖子家的客厅走进卫生间,抠开一块活动的墙砖,从墙洞里看面馆后面的仓库。他年轻时常常从这个墙洞偷看莫胖子的妹妹黛博拉(Deborah)在仓库练习芭蕾舞,画面也很自然地过渡到当年黛博拉在仓库

练习芭蕾舞、"面条"从墙洞里偷看的情景。此时的仓库与当年的仓库是同一个仓库,这个仓库就是相似体。又如在《泰坦尼克号》中,老年露丝手中拿着的蓝宝石"海洋之心"与青年露丝被救上岸时看到的蓝宝石是同一块宝石,它把相差八十四年的画面连接了起来。这块蓝宝石也是相似体,此处的剪辑手法仍然是同一主体的相似体转场。

第二种情况是"形似",即相似体并非同一个,但属于同一类。比如,后面有一群追兵,前面有一个人骑着马飞奔,马头从右出画,下一镜头接马头从左入画,镜头向后拉开,骑马的人变了,背景也变成另一处场景。这前后的两匹马就是相似体,虽然不是同一匹马,仍然能将两个场景连接起来。

这类相似体转场经常出现在一些老电影里,像前面的那个倒水与喝水的例子。不过在这个相似体转场中,人为刻意设计的痕迹太重,因为这个杯子纯粹是为了转场而故意添加进来的道具,在整个故事情节中并无特殊的价值和意义。对于后面的剧情来说,这个杯子显然是多余的,它的出现仅仅是因为这里需要一个场景转换而已。俄国戏剧家契诃夫关于剧本创作有句名言:"在第一幕中出现的枪,在第三幕中必然会发射。"[①] 这句话被称为"契诃夫法则"(Chekhow Law),它的意思可以被理解为:如果枪不发射,就没必要出现了。

在影片《泰坦尼克号》中,当下的沉船和当年的新船之间的场景转换令人叹为观止,它利用影视特技把技巧转场和非技巧转场巧妙地结合起来,非技巧相似体转场和技巧叠化转场结合得惟妙惟肖。如图10-4所示,这是一个泰坦尼克号旋转90度的特效画面,镜头以沉船的船头开始(镜头1),以新船的船身结束(镜头6)。沉船的船头挂满了海藻,在旋转过

① 〔以色列〕尤瓦尔·赫拉利:《未来简史》,林俊宏译,中信出版社2017年版,第15页。

程中船身上的海藻越来越少，直至完全没有了（镜头2至镜头4），和新船的船身结合起来（镜头5），镜头收尾时，泰坦尼克号完全是一艘新船了（镜头6）。叙事主线也从打捞沉船过渡到八十四年前泰坦尼克号首次出海时的场景。

图10-4 影片《泰坦尼克号》中的相似体转场

第三种情况是"神似"，即相似体并非同一类，但在造型上有相似性。这种相似体转场带有象征和比喻的意味。比如在梦工厂的动画片《功夫熊猫》（2008）中，有一段乌龟大师与浣熊师傅道别的场景，见图10-5。乌龟大师被桃树上飘落的花瓣簇拥包围着，逐渐飞上云霄仙去（镜头1至镜头6）。花瓣消失在天空中，幻化成漫天的繁星（镜头7）。镜头从星空向

第10章 转场过渡

下摇：星空之下有一座亮着灯的阁楼（镜头 8）。后面接下一场戏，阁楼里，熊猫阿宝在给盖世五侠煮面条。这里，飞向天空的花瓣与漫天的繁星并非同类，但又具有相似之处，它们遥远而繁多、闪烁又飘渺。乌龟大师化身升空的花瓣，有俯视星空之下阁楼之内的盖世五侠和神龙大侠（熊猫阿宝）之意。

图 10-5　影片《功夫熊猫》中的相似体转场

10.1.5 特写转场

特写转场是无技巧转场中最常见的一种。无论前一组镜头的最后一个景别是什么，后一组镜头都是以特写开始，这就是特写转场。特写镜头具有强调画面细节的作用，能暂时集中观众的注意力，并在一定程度上弱化时空或段落转换时的视觉跳动感。特写镜头往往能调动观众的情绪，然后把观众的注意力引向下一个场面。比如在说话时给一个其他地方的特写镜头，下一个镜头就可以切其他地方了。所以有经验的摄影师在拍摄时都会有意识地多拍几个特写镜头，或是从特写拉到中景或全景的镜头，如果后期编辑遇到不好处理的情况，这些特写镜头就特别有用。

现在比较流行的剪辑方式还是隐形剪辑，或称无技巧剪辑，就是不加任何特技地直接进行转场。现在，尽管影视特技转场手段已经非常丰富了，但还是免不了重复使用，甚至到了滥用的地步，更何况大量特效转场会拖慢影视作品的叙事节奏，所以无技巧转场始终都有一大批拥趸。无技巧剪辑也不是没有任何转场的硬切，观众之所以不易察觉，是因为剪辑师巧妙地运用了特写转场而已。

10.1.6 定格

定格是利用静帧技术将不同场景的两组画面组接起来的转场方式。具体操作手法是将影片中的某一格或某一帧画面，通过技术手段，增加若干格或帧的相同画面，达到影像处于静止状态的目的。定格转场必须是在前一个镜头中的主体动作或者状态处于意义特征明显的瞬间。这样可以强调主体形象，或者强调某一细节的含义，定格结束时自然转入下一场景。

前文中关于时间的章节介绍过两种常见的定格用法：一种是放在叙事

镜头的中间，打断正常的叙事节奏，使人物脱离时间的影响；另一种是放在叙事镜头的结尾，表明故事结束或点题，同时给观众最终的视觉画面感，给观众一个可以带走的标记，以留有余味。通常，影视片的段落都是以定格开始，由静变动，再由动变静，最后以定格淡出结束。

10.1.7 闪念

闪念是影视作品中表现人物内心活动的一种手法，即突然在某一场景中插入很短暂的画面，用以表现人物此时此刻的心理活动和感情起伏。闪念手法极其简洁明快。插入内容如果是过去出现的场景或已经发生的事情，称为"闪回"；如果是表现人物对未来或即将发生的事情的想象或预感，则称为"闪前"。"闪回"和"闪前"统称为"闪念"。

闪念是在当前的叙事进程中，切入发生在其他时间和空间的叙事进程，之后再切当前的叙事进程，这在剪辑上是有一定难度的。剪辑师既要让观众一下子就能明白：虽然插入片段中的人物与上一个片段中的人物有联系，但表现的空间场景不是当下，也要让观众能够随着空间场景的变化，在不同时空自如地穿梭，正确地理解时空的变化，避免时空错乱和陷入理解上的困惑。与此同时，剪辑师还要保证当镜头在不同时空切换时，画面仍然能够保持流畅，过渡自如。

影片《画皮Ⅱ》（2012）用了很多闪回的剪辑手法，下面是其中的一段，详见图10-6。镜头1至镜头5是现实的叙事场景。靖公主和霍心骑马来到湖边，在湖边散步，靖公主给霍心讲刀柄上镶嵌的宝石的来历。镜头5给了一个近景镜头，两人并肩向左而立，共同注视画外，这就为切入回忆场景做好了肢体语言的铺垫。观众看不到靖公主和霍心在看什么，两人并肩而望提示，这是一段与两个人都有关的故事。

第10章 转场过渡

图10-6 影片《画皮Ⅱ》中的闪回转场

镜头6至镜头13是切入回忆的闪回片段，以镜头6的特写开始，以镜头13的远景结束。前面讲过，特写和远景常常作为叙事开始或者结束的标志，极小景别或者极大景别与叙事的中景有着较大的级差，这样的"极端"景别很容易把观众从当前叙事中拉出去，也能轻松地和当前叙事区分开来。这样处理是为了避免让观众以为闪回片段是当前故事的发展和继续。后期剪辑一般都会对画面做一些特殊处理，使其与当前的真实场景明显不同。镜头6至镜头13的画面质感与前后的片段的区别非常明显，画面不仅不够鲜艳，而且有隔着一层薄雾般的朦胧感。其实这只不过是降低了画面饱和度，同时又增加了画面曝光值而已。类似的技术手法还有很多，

比如：把视频去色，变成黑白影像；使用棕褐色老照片的效果；曝光过度；闪白；等等。总之，就是要让观众一眼就能看出与当前真实场景的不同。其实闪回属于无技巧转场，不一定要加这些影视特效，只要方便观众理解就好。

镜头14是一个背向镜头，霍心仍旧注视画外，保持着他陷入回忆前的姿势，只是摄像机的拍摄方向变了。镜头15是靖公主的正面镜头和霍心的半张脸，与之前的镜头5呼应；为了避免镜头重复，摄像机的拍摄方向有所改变，这样就可以再续之前中断的叙事了。在镜头16中，霍心转身侧向迎着观众，叙事进程跳出了闪回剧情，又回到了现实的叙事场景。

10.2 技巧转场

技巧转场是指，通过电子特技切换台或后期非线编辑软件，对两个画面进行特技处理，实现场景的转换。因为技巧转场需要使用特技，所以技巧转场也叫特技转场。电影镜头的转换可以用不同的光学技巧和手段，达到流畅剪辑的目的；数字视频剪辑用非线编辑软件同样可以做到。下面就来介绍一些常用的技巧转场方式。

10.2.1 切入切出

切入切出是电影中最常用的一种镜头转换方法。切入切出是不加技巧，从上一个镜头结束直接转换到下一个镜头开始，中间毫无间隙，也称为"切"。尽管切入切出转场没有使用特技手段，但与无技巧转场还是有区别的。切入切出不以前后片段内容上的逻辑联系为前提，是在剪辑过程中硬"切"出来的，所以仍被归为技巧转场的范畴。

10.2.2 淡入淡出

淡入淡出也称渐显渐隐。淡入或者渐显是指，片段开始的光度由零逐渐增至正常值，有如舞台的"幕启"。淡出或者渐隐是指，片段结尾的光度由正常值逐渐变暗到零，有如舞台的"幕落"。在影视片中最为常见的淡入淡出就是片头淡入，片尾淡出。

在影视片中间的淡入淡出，会给观众一种间歇和新场景开始的感觉，一般用于大的段落转换。一个段落结束、另一个段落开始，表明在时间连贯性上有一个大的中断。淡入淡出以及中间停顿的时间长度，主要取决于影视作品的剧情、气氛、情绪和节奏等因素。淡入淡出不仅具有场景段落转换的作用，还具有压缩时空变化、延伸情绪和调整节奏的作用。使用淡入淡出转场时，观众会有时间去品味刚看到的内容，或者为下面内容的出现做心理上的准备。

10.2.3 划入划出

划入划出也是影视镜头转换的一种技巧。用一条明晰的直线或者一条波浪线，从画面边缘开始，按直、横、斜等形式抹去上一个画面，叫划出。下一个画面这样取而代之，叫划入。有时，不是直线或者波浪线，而是用圆、菱、帘、三角、多角等形状或方式，抹去上一个画面，并替换为下一个画面。如用"圆"的方式称"圈入圈出"；用"帘"的方式称"帘入帘出"，即像卷帘子一样，使画面内容发生变化。划入划出转场可以给人明确的时空转换的感觉。如果运用得恰当，会增强转场的艺术感染力；但如果设计得不好，就会带有明显的技术处理的痕迹，会妨碍叙事镜头的流畅，分散观众的注意力。

10.2.4 化入化出

化入化出又称溶入溶出，也就是指镜头转换时"溶"的方法。"溶"

是指在前一个画面消失的同时，后一个画面逐渐显露出来，二者在"溶"的状态下，完成画面内容的更替。画面逐渐显露叫化入，画面逐渐隐去叫化出。化的过程通常有三秒钟左右，因此化入化出常用来表现两个相互联系的内容或场景慢慢过渡的感觉。化入化出的典型应用场景有：（1）时间转换；（2）表现梦幻、想象、回忆等心理活动；（3）表现景物变幻莫测，令人目不暇接；（4）自然承接转场，叙述顺畅平滑。

10.2.5 叠化

叠化是一种不太容易说清楚的转场方式。有的非线编辑软件把它当作一种独立的转场形式，认为其技术特点与化入化出并无二致，就是把叠化转场等同于交叉叠化，而交叉叠化与化入化出的区别可以完全忽略不计。有的非线编辑软件则把叠化转场作为一个类别，而交叉叠化和淡入淡出都属于叠化转场的范畴，但它又不限于这两种。本书把叠化转场单独开列，按惯例把它视同交叉叠化。

叠化也称"叠印"或者"叠"，是指两个画面甚至三个画面各自并不消失，都部分地"留存"以分割画面，从而表现人物的联系、推动情节的发展等。叠化常用于表现剧中人物的回忆、梦境、虚幻想象、神奇世界等。

最常见的叠化转场是交叉叠化，就像动画片《冰川时代4》（2012）中那样。如图10-7所示，前一片段由光度正常值100%逐渐减弱至光度看不见的0%，后一片段由光度看不见的0%逐渐增强至光度正常值100%。从文字表述来看，这与淡入淡出转场的原理基本相同，但两者还是有区别的。交叉叠化转场是在前一片段光度逐渐减弱的同时，后一片段的光度就在逐渐增强了，前后片段的光度变化是同步进行的。所以才会出现镜头2和镜头3那样你中有我、我中有你的画面。直至镜头4，后一片段的光度达到100%，前一片段的光度减至0%，转场结束。淡入淡出转场是前后片

段光度变化不同步,前一片段淡出,光度衰减至黑场,后一片段才从黑场淡入。后一片段出现时,前一片段已经结束了,前后片段没有任何重叠和交叉的部分。

1

2

3

4

图10-7 动画片《冰川时代4》中的交叉叠化转场

叠化转场的好处是可以平滑处理一些过渡比较困难的镜头。叠化转场可以处理画面亮度对比过于强烈的镜头,比如从幽深黑暗的隧道内过渡到阳光明媚的隧道外的镜头,或者从夜景直接过渡到白天。叠化转场还可以处理画面色彩对比过于突兀的镜头,比如从冷色调画面直接到暖色调画面。将前后画面叠化可以创造出中性色调的画面,避免了跳接。

叠化转场必须要注意,那种你中有我、我中有你的画面并不能给观众带来美感,只是在技术上"不得已而为之",所以并不建议经常使用。另外需要注意的是,叠化是需要素材余量的,也就是在前一片段出点之后、后一片段入点之前,必须有可供"叠"的视频内容,否则前后片段中就不存在内容交叉的部分。在剪辑过程时,转场一般都放在精剪之后。这时,片段出入点都确定了,加上叠化转场时,前后片段都要再次从源素材的余

量里补足"叠"的视频内容,这个过程是软件自动完成的。在加入叠化转场前,如果视频被渲染过,由于渲染缓存的影响或者文件刷新不及时,预览时可能看不到叠化处存在不该有的画面,直到输出成片时才会发现。所以使用叠化转场的视频导出成片时,最终剪辑中可能会出现不该有的画面一闪而过,进而破坏视频的流畅性。一闪而过的画面就是从余量中因叠化的需要而增补进来的,它是在前一片段出点之后、后一片段入点之前的并未被选用的视频内容。因此,在使用叠化转场时,对此要有预判。

10.2.6 虚化镜头

虚化镜头转场是先调虚前一段镜头最后一个画面的焦点,直到完全模糊,也就是虚出;接着将后一个镜头开始画面的焦点从虚像慢慢调实,直到完全清晰,也就是虚入,从而达到转换时间、地点、场景的目的。虚化镜头转场中"虚"的速度和长度可以自由掌握。虚化镜头转场常用于表现剧中人物视线模糊、昏迷等情景,或用于压缩时间,避免剧情拖沓和冗长。比如,要表现一盘菜在蒸笼中蒸两个小时,可以先把调配好的菜放入蒸笼,盖上蒸笼罩,这使镜头虚化。下一个镜头由虚焦开始,拍蒸笼冒着气,然后打开蒸笼,焦点慢慢调实,拍蒸好的菜肴从蒸笼里取出。这样表现蒸菜的过程就比如实记录更简洁。

10.2.7 倒放转场

数字视频的倒放并不复杂,只需将序列中视频的播放速度改为负值,就能实现。速度值为负的100%时,是原速度倒放;速度值大于负的100%且小于0%时,是慢速倒放;速度值小于负的100%时,是加速倒放。倒放在电影洗印中称为倒向印片,操作起来更简单,就是把正常镜头按照与其动作相反的顺序印片。

第10章 转场过渡

倒放转场的前提是，前面要有一段正放的镜头，倒放镜头与正放镜头在剪辑逻辑上前后呼应。比如在 BBC 的纪录片《地球无限》中有一集叫《辽阔平原》，其中有一个片段是从南非大草原上一望无际的花海，过渡到西藏高原雪地里顽强生长的青草，就用了倒放转场。先是画外音："南半球的草原花开和北半球的一样，而令人印象更深刻的还是南非的草原。"此时画面是特写，在南非大草原上，非洲菊一点一点绽放。然后镜头拉开，接远景镜头，眼前是一大片非洲菊的花海。这是一段正放镜头，不过是采用极低的帧速率拍摄的，剪辑时再以正常的帧速率播放，非洲菊缓慢绽放的过程就被压缩到了几秒钟的时间。如果用正常的帧速率播放非洲菊开花的过程，观众一定会感到难以忍受的漫长。

正放的开花过程是倒放转场的铺垫。后面跟着画外音道："并不是所有温带草原在夏天都如此丰饶，如此绚丽多彩"，此时使用了倒放转场。如图 10-8 所示，从镜头 1 到镜头 4，非洲菊由绽开的花朵逐渐收缩成含苞欲放的花骨朵。镜头 5 的远景也由盛开的花海变成了遍地的花骨朵。镜头 6 再给一个花骨朵的俯视特写镜头，画面瞬间定格。旁白再起："这是盛夏时节的西藏高原，全世界海拔最高的草原。"此时接入的画面是镜头 7 和镜头 8，镜头从南非繁花似锦的大草原，切换到了风雪中一抹淡绿的西藏高原。此处倒放转场的画面处理既与非洲菊绽放的镜头前后呼应，也有将南非大草原与西藏雪域草原进行对比的意味。

1

2

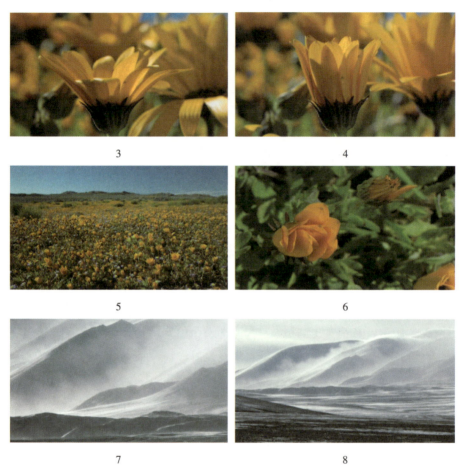

图 10-8 纪录片《地球无限》之《辽阔平原》中的倒放转场

第4单元
章法：剪辑结构

第 11 章 声音剪辑

影片中的声音与画面像是一对若即若离的恋人，他们常常如影随形，同行同止，但要是把他们当成一个人，那就大错特错了。最早的电影都是无声的，也称默片，所以声音与画面不是一开始就结合在一起的。美国华纳兄弟公司拍出了世界上第一部有声电影《爵士歌王》（1927），其实就是在默片中加入了四段音乐和几句台词而已。尽管如此，它还是遭到了制片人、电影明星和艺术家的集体抵制。

直到 1940 年，卓别林的第一部完整的有声片《大独裁者》上映，比有声电影诞生整整晚了 13 年。制片人、电影明星和艺术家集体抵制有声电影，究其原因，其出发点各不相同。制片人担心有声电影会增加设备改造的投资，其实最担心的还是，语言的障碍会影响影片在全世界的发行。电影明星则担心糟糕的嗓音条件会影响自己以前的风光。艺术家觉得表演本来已经娴熟自如了，现在却还要寻找麦克风的位置、对着它大声说话，看起来就非常滑稽。

影片中加入声音，可以弥补画面二维空间的不足，使画面更真实、更有现场感。如果使用画外的声音，还可以把人物形象扩展到画外，形成画面以外的多层次空间。在有声电影技术出现后的十多年里，声音的这些优

势很显然并未得到充分的重视。究其根本原因，还是剪辑师没有做好准备。下面，我们就来回顾一下当初抵制有声电影的那些理由，随着技术手段的进步和剪辑理念的发展，是如何变得不堪一击的。即便现在看来，分析这些仍然有助于我们加深对声音技术特性的认识和理解。

11.1 从无到有

电影工业早期，并没有真正的剪辑师。剪辑师只能算是制片人雇用的小工，而不是拍摄过程中的创意伙伴。他们对着阳光看胶片，通过仪器检查，然后做出必要的调整。对剪辑艺术的忽视，在很大程度上抑制了剪辑师在剪辑方法方面的尝试和创新。今天，剪辑师已然成为导演的最重要的合作伙伴。要说谁和导演一起工作的时间最长，没有人能超过剪辑师。正是在剪辑师有了话语权之后，他们不断地尝试和探索，声音的魅力才逐步显现出来。

语言障碍的确存在，不过译制片可以帮助观众克服这些障碍。译制片是配音混录后的影片，最早叫"翻版片"，又叫"翻译片"。配音译制片的制作过程是，先将原版影片的对白译成另一种需要的语言，再由配音演员按照原版影片中人物的思想感情，找准语言节奏和角色情绪，对准人物的口型配音，录成一条对白声带，然后与原版影片中的音乐和音响效果声带混录成一条完整的译制声带，用以印制供放映用的拷贝。当然，从一种民族语言（或方言）译成另一种民族语言（或方言）的本国影片，也称译制片。

这种配音混录的译制片是指狭义的译制片。广义的译制片是指将原版影片的对白或解说翻译成另一种语言，并以该种语言配音混录或叠加字幕后的影片。在第二次世界大战前，各国的文盲率都很高，尤其是亚非拉地

区。观众大多不识字，电影对白的同步字幕就成了摆设。战后，和平的环境以及工业化发展的需求，促使各国开始大力推进国民基础教育，文盲率大幅降低，这在客观上促进了电影在全世界的流通。互联网时代，又催生了一种将外国影片对白和解说翻译成本国文字字幕的外语爱好者团体，叫作字幕组（fansub group）。他们一般是民间自发的个人团体组织，专门翻译外国影片中对白的同步字幕，并发布到互联网上，供感兴趣的网友免费下载。

电影胶片也可以转录成 DVD 碟片来销售。在输出 DVD 碟片前，剪辑师要先将声音轨道上的人声替换成不同的语音，再混合其他音轨的声音，输出 DVD 所需的语音版本，还要把字幕轨道替换成不同语种的文字版本，分别输出独立的字幕文件。在压制 DVD 时，一起导入所需的声音文件与字幕文件，制作成不同的选项按钮，供用户自由选择。

对于同一部好莱坞影片的 DVD 碟片，不能要求阿富汗的观众以它在美国的定价来购买，因为两国居民的购买力差别实在太大了。电影的 DVD 碟片在美国定价贵，在阿富汗定价便宜。有一种技术手段可以保证 DVD 碟片不会流通混乱，这就是加密的区位码。它是由美国八大影业公司共同制定的，目的是保护各地区电影放映的权益。美国的 DVD 区位码是第 1 区，阿富汗和俄罗斯都是第 5 区，中国（内地）是第 6 区。你在阿富汗购买的原版 DVD 碟片，带回美国就不能播放了，因为它的"解码授权"限定在第 5 区，在其他区没有对应的解码授权，所以影像无法解码，也就不能观看。

早期有声电影的拍摄现场，演出阵容相当"豪华"。中间是演员在表演，外围是交响乐队在伴奏。受到麦克风位置的限制，演员不仅不敢在现场随意移动，还得循着麦克风的方向大声说话。拍摄现场简直堪比舞台剧。随着录音技术的改良，高保真技术、滤波降噪技术、强指向话筒和无线话筒的应用，让演员在表演时有了很大的灵活性。在无声电影时代，由

于对白的缺失，演员在表演时刻意追求视觉上的夸张。而在有声电影里，那种夸张的表演风格被细腻的生活化表演所取代。拍摄现场不再需要交响乐队，因为剪辑师在后期完全可以搞定这些配乐。

现在，拍摄现场还是要录制同期声的。剪辑师会在最初的剪辑中增加一些音效来强化现场，或者强化已有的同步声音。负责后期效果的声音设计师也会保留这些声音。但是，当对白、音乐和音效等音轨合成一条音轨时，调音台上的技术人员为了最终的混音效果，会把现场录制的几乎所有的声音都用音效库里的素材取代了。在拍摄中演员需要背台词，后期还需要录制对白。现在大多数电影和电视剧都采用后期录制对白的方式，因为录音棚比现场录制的效果更好，可以去除一些不必要的杂音，避免噪声干扰，声音也更加纯净。这样也便于处理翻译片，只要将其对白音轨替换成其他语言就可以了。

演员的嗓音其实也没有那么重要。声音比较特别反而成为演员形象的另一种符号，方便人们记住。像周星驰、曾志伟、成龙等中国演员，观众光听声音就分辨得出来。况且演员即使有好声音，也不可能擅长所有语言，还是离不开后期配音。如果演员声音条件不好，可以找配音演员来代替。比如周星驰，他说不好普通话，而内地又是他的电影的主要市场，所以他的角色都是由石班瑜配音的。石班瑜的声音很尖，不纯正，不是配音演员的好坯子，不过他的声音与周星驰那种夸张颓废的演技正好吻合。那段经典对白"曾经有一份真诚的爱情放在我面前，我没有珍惜……"是在香港录音棚里完成的。事先，石班瑜分析了它的成分：75%的真诚，加上25%的虚伪，为了打动女孩子，还得带有一点哭腔。他把那段话背下来，进录音棚，关了灯，哭着说出整段台词，一次就通过了。

至此，制片人、电影明星和艺术家抵制有声电影的理由都不成立了，声音的好处终于被发掘了出来。有声电影比无声电影更加具有真实感，当

讲述复杂的故事时，人物可以表演，也可以用语言讲述的方式直接推进剧情。就像影片《阿甘正传》那样，从头到尾都是阿甘在讲自己的故事，然后穿插故事情节。如果换成无声电影中演员的那种表演方式，时间和空间跨度那么大、情节那么多，就真不知道该怎样串连起来。声音的另一个好处是，可以揭示人物的内心世界，将人物形象拓展到画面之外，起到渲染环境气氛、衬托人物情绪和性格的作用。

关于影片中的声音，比如对白、音乐和音响，我们要根据其内容要求以及声画关系来处理镜头的衔接，它们各有其剪接规律，下面将分别进行讨论。

11.2 人声剪辑

依据说话时人物是否出现在画面里，我们可以将人声分为画内音和画外音。画内音的主要形式是对白。对白可能是两个人或者多个人一起说话，也可能是一个人自说自话或者打电话。画外音的形式很多，包括旁白、独白和解说等。独白的画面里虽然有人物，但是没有说话这一动作，声音只能靠后期配音。下面将分别讨论画内音，也就是对白，以及画外音的剪辑。

11.2.1 对白配音

在影视片中，人物说的台词都叫"对白"，也称"对话"。处理对白是剪辑的重要工作之一。剪辑要保证对白在语气、音量、背景噪音等方面的流畅，就像镜头与镜头之间的剪切那样。剪辑师会尽其所能来实现这个目标，如偷换不同镜次里的对白片段，甚至到拍摄现场捕捉自然、真实的声音。

对白可以在拍摄现场同期录制，也可以后期同步录制。后期同步录制对白是指在录音棚里录制与原画面同步的对白，以替换现场录制的对白。在影视后期处理人声时，剪辑师要协调对口型配音、自动对白重置、画外音和环境声之间的关系。

当现场录音条件不佳，拍摄过程中存在一些有缺陷的对白表演，或者需要额外的补充对白时，对口型配音就变得很有必要了。对口型配音（looping）是指，配音人员按照画面中人物说话的口型，完成对白，同时语句中的情感变化要与人物表情和动作的变化协调一致。

自动对白重置（Automatic Dialogue Replacement，ADR）则是指根据现场录音进行对白录音修正，目的是弥补现场录音的不足。现场录制的人声为什么不用呢？因为有环境噪音，而且它是不可控制的，也无法与对白分离开来。在录音棚里面，录音师会反复给演员听现场录制的一段台词，演员按照其中的语气，对上口型重新配音。混音师会根据现场声音的环境，给配音加上空间感，还会根据当时发声位置的变化调整声音的距离感和运动感。

11.2.2　对白剪接

在对白场景中，人物形象通常是比较静态的，重点是人物之间的对话，而不是表现人物的动作。动作是以画面的表现性为主，对白是以声音的表现性为主。对白场景的画面切换依据的是画面中人物的对白，根据对白开始与停止的位置，对白的抑、扬、顿、挫，以及对白的语调和速度来确定剪接点。对白剪接有两种方式：一种是平行剪辑，也称同位剪辑法，即声音与画面同时出现，同时切换；另一种是交错剪辑，也称串位剪辑法，即声音与画面交错地切出和切入，交叠对白。

1. 平行剪辑

对白的平行剪辑是一种中规中矩的剪辑方式，谁说话就将画面切给

谁，说完就切出。在时间上不突出谁，也不挤压谁，公正客观，适用于稳重、端庄和严肃的场景。对白的平行剪辑的技巧体现在对说话者情绪和气势的把控上，归纳起来有三种剪辑方法。

第一种，上一个镜头的话音结束时，留一定的时间空隙切出画面；在切入下一个镜头画面时，也留一定的时间空隙切入话音。这种剪辑方法用于表现对话双方或多方心平气和地交谈。

第二种，上一个镜头的话音一结束，立刻切出画面，接下一个镜头的话音与画面。在下一个镜头的话音结束时，保留一定的时间空隙，然后再切出画面。这种剪辑方法意味着，后者接话接得比较快，如果一连串的对话都这样剪辑，就能表现出后者对前者穷追不舍、咄咄逼人的攻击气势。在后者步步紧逼的情况下，通过对前者应答时间空隙的掌控来把握节奏，表现前者仍然不急不火、从容自如，并没有因为后者的气势汹汹而改变说话的节奏。

第三种，上一个镜头的话音一结束，话音与画面立刻同步切出；下一个镜头一开始，话音与画面立刻同步切入。也就是说，镜头切换要干净利索，不留任何间隙，这样的对话已然是激烈的交锋，说话的双方或者多方已经到了辩论或争吵的地步。

对比以上三种对白的平行剪辑可以看出，平行剪辑的关键是话语间隙。话语间隙的紧密或疏离，不仅能反映说话者的情绪，也能营造出说话者的气势。

2. 交错剪辑

因为有前期剧情的铺垫，观众在人物还没说完台词之前，就知道接下来的对白了。此时，观众更急于看其他人听到这些话时的下意识反应。剪辑师可以将人物对话进行交错剪辑，交叠对白。交错剪辑的镜头并不是自始至终只呈现说话的人物，而是将上一个镜头的对白延续到下一个镜头

中，直到镜头里的人物开始说话为止。有些剪辑师会把上一个镜头中的两三句话交叠到下一个镜头中，这样可以使前后镜头的联系更加紧密。剪辑师使用交叠对白都是有目的的，并不会平白无故地交叠镜头。如果场景张力十足，而且情绪丰沛，那么对白也就能很自然地交叠在一起了。当然，这对剪辑师来说也具有一定的挑战性。对白的交错剪辑，也有两种剪辑方法。

第一种，上一个镜头的人物画面切出，其话音要拖到下一个镜头的人物画面出现之后，下一个镜头的人物话音的出现要晚于人物画面的出现，这种剪辑方法也叫"拖声"。拖声强调前者的说话内容对后者的影响，也就是我们常说的反应镜头。后面的画面能表现出人物的内心活动和情感流露，并强调其所显现的行为状态。

第二种，上一个镜头的话音切出后，画面中人物的表情动作仍在继续，下一个镜头的话音要接到上一个镜头中人物的表情动作上，这种剪辑方法也叫"捅声"。捅声的后一个镜头的话音早于画面出现，剪辑师是想达到未见其人、先闻其声的艺术效果。

图 11-1 是影片《让子弹飞》"鸿门宴"中的对话场景的剪辑。数字标记的是镜头的切换，1—8 表示镜头切换了 8 次。字母标记的是对白的切换，A—D 表示对白切换了 4 次。对白 A 是黄四郎的台词，在 A 段中镜头切换了 4 次，交错捅声、平行剪辑、旁观者反应镜头、交错拖声四种对白剪辑手法都用上了。对白 B 是师爷的台词。对白 C 中没有台词，县长自斟自饮，用喝酒的声音掩饰搪塞师爷的问话，此处无声胜有声。对白 D 还是黄四郎的台词。这里把 B 和 C 当作一个整体来看，前面是黄四郎对白 A 的拖声，后面是黄四郎对白 D 的捅声，前堵后截，步步紧逼，反映出"鸿门宴"一开局，县长和师爷处处被动的尴尬局面。

第11章　声音剪辑

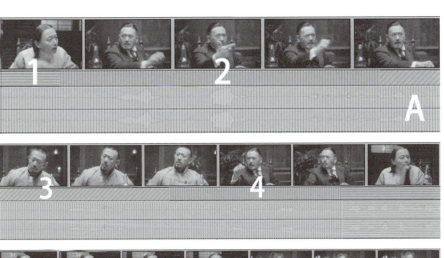

图 11-1　影片《让子弹飞》中的对白交错剪辑

如果只有两个人物，可以双机位拍摄，分别用两台摄像机拍摄这两个演员的动作表情，只用一条声轨记录他们的对话。无论镜头给哪一个人物，对白都可以自然地交叠，剪辑师也可以用近景镜头来交叠对白。当人物超过两个、拍摄角度多样时，剪辑师则需要用较远的镜头来交叠对白。剪辑师应该在保持音轨整体流畅和清晰的基础上，始终使音轨与人物恰当地同步，这样才能真正体现出剪辑的艺术。

总体来说，对白场景的剪接率要视对白的多少来确定。对于对话多、动感不强的片段，镜头分切要多而短，这样有利于形成节奏感。对于对话

少、动作较多的片段，镜头分切就要少而长，这样有利于保持动作的完整性和观赏性。

11.2.3 画外音

画外音（Voice Over，VO）是指影片中的声音在画外，就是说不是画面中的人或物直接发出的声音，而是来自画面之外的声音。音响的画外运用也是画外音的重要形式，我们后面再讨论。这里着重介绍人声画外音的三种形式：旁白、独白和解说。

旁白是一个固定的人在说话，他可能是影片的创作者，也可能是故事的叙述者，但这个人不参与演出，不会同步出现在画面里，至少发声时这个人并不在画面里。旁白只是用于介绍剧情或者渲染气氛，通常在开演时或者幕启后介绍时间、地点、出场人物、事件背景等。有些时候，旁白可以直接用于介绍影片内容、交代剧情或发表议论，包括转述对白。

独白是画面中人物的心理活动的语言表述，是揭示人物内心世界的重要手段。独白者会同时出现在画面里，以画外音的形式，把他心里想说的话讲出来。

不管是旁白还是独白，都是只言片语，话都不多。那种大段大段介绍、解释画面内容的表述，叫作解说。解说是介绍、解释画面内容，阐述影片创作者的思想观点的表达方式。比如在介绍美食或者动物的片子里，解说几乎自始至终地存在。

剪辑画外音就是把录制的旁白、独白或者解说词添加到画面中，但不要求其必须与画面同步录制。也就是说，画外音录制比对白录制自由得多，不需要对口型说话。旁白、独白或者解说的基本要求是，内容源于画面，但又不能重复画面的内容。所以，剪辑解说时，插入的时点要滞后于画面，以给观众留下认识和理解画面的时间。

画外音使声音摆脱了对画面形象的依附，打破了镜头和画框的现实边

界，把影片的表现力拓展到镜头和画面之外，让声音的创造力得以充分发挥。画外音不仅能让观众深入地感受和理解画面的形象内涵，也能通过具体生动的声音形象实现间接的视觉效果，强化影片的视听结合功能。画内音、画外音和视觉形象互相补充，互相衬托，还能制造出许多蒙太奇效果。

11.3 音乐剪接

影像实质上是由一帧一帧的静止图像构成，而按照一定的帧速率播放，静止图像就变成活动的影像了。依赖人眼的视觉暂留特性，以及无意识的瞬间记忆，静止图像才会成为活动的影像。剪辑师努力使镜头能够前后匹配，衔接流畅，并以此来表达我们的情绪和思想，这正是影视剪辑的魅力所在。但不可否认，这种流畅是虚假的，是观众在认识逻辑和思维推理的基础上重新构建出来的，实质上影像还是一帧一帧的不连续的图片。

声音与影像的产生原理有着本质的不同，音频的震动本身就是连续的。"一些剪辑师坚持认为没有声音的画面是死的，没有画面的声音就不是。"① 这是因为声音轨道优先于视频轨道。特别是音乐，它可以让瞬间跳跃的画面变得平顺，并为剧情的进展注入活力。在前面介绍镜头匹配时，我们曾举过影片《巴顿将军》的例子。它的开场大量地使用了跳接镜头，在 42 秒的时间里使用了 11 个跳接镜头，这显然违反了剪辑的基本原则——"同景别，同机位，莫组接。"观众之所以能够忍受画面的，"跳"是因为其间美国陆军的升旗军号是连续的。升旗军号作为背景音乐，其在物理上的连续性取代了画面在逻辑上的连续性，音乐的存在使观众对视觉连续性

① 〔英〕罗伊·汤普森、〔美〕克里斯托弗·J. 鲍恩：《剪辑的语法（插画修订第 2 版）》，梁丽华、罗振宁译，北京联合出版公司 2017 年版，第 139 页。

的要求大为降低。如图 11-2 所示，如果我们将音乐轨道删除，观众就很难忍受这段跳接画面。音乐是剪辑画面的黏合剂，即使是一些镜头的"跳跃"片段，只要音乐恰到好处，也会达到自然顺畅的效果。如果失去音乐伴奏，蒙太奇式的剪辑就不好看了。

图 11-2　影片《巴顿将军》中用音乐平滑处理图像的跳接

电影工业引入计算机技术以来，在影视片中加入音乐就愈加盛行，剪辑师还在初剪时，都没到混音那一步骤，就能轻易地添加想用的音乐。导演也期望，剪辑师能根据音乐来剪辑，音乐能贯穿整部影片。"戏不够，音乐凑"，这是剪辑师的戏谑的口头禅。音乐确实能把零碎、平庸的画面连接得比较平顺，充满节奏的张力，焕发出勃勃生机。如果想用照片来制作一段视频，在音乐的选择上多花一些心思是明智的。但是音乐也能迷惑人，可能让剪辑师对作品的质量盲目自信。当音乐出现在本不应该存在的地方时，平庸的剪辑就会遗留在影片里，如果没有配乐的干扰，剪辑师应该能及时发现问题。

观众在看过影片之后，再听到影片中的歌曲或配乐时，就能清晰地回忆起当时的场景，重温当时的感受，这样的音乐才是胜任的。像《泰坦尼克号》中的主题曲《我心依旧》，《饥饿游戏》（2012）中模仿"嘲笑鸟"的口哨声，都给观众留下了难以磨灭的印象。

当音乐在适当的位置缺席时，影片也会别有一番韵味。沉默是一种有力的表达方式。在影片中，如果故事可以用自身情节或者结构的力量推

进，达到了它所期望的效果，原则上就不要加入音乐。音乐也可能软化一个不该被软化的时刻。比如，一个人临终的场景，如果加入音乐就可能会增强人们对悲伤的承受能力，而实际上此时此刻导演希望达到的效果却是让观众感受到难以背负的痛苦。

下面我们就来深入地分析一下，在影视片中如何把握音乐的节奏和音乐的情绪。

11.3.1 音乐的节奏

镜头动作与音乐节奏合拍，才能产生旋律的美感。剪辑师将一首歌曲剪辑到视频中，首先要考虑的是节拍。因为音乐的剪接点多数情况下是在乐句或者乐段的转换处，所以找准节拍非常重要。通过非线编辑软件很容易查看音频的波形，观察波峰和波谷的位置，找准节拍就很容易了，就像图11-3所示那样。至于音乐剪接点是切在波峰上，还是切在波谷上，要看具体想达到的效果，并无成规。多数情况是切在波谷上，这样有利于音乐的过渡和衔接。

图11-3 剪接点在音频的波峰上的广告片

通常情况下，在视频剪辑过程中，音乐要跟着画面走，所以叫配乐，音乐从属于画面。对音乐进行修剪和衔接，可以使音乐与画面内容相得益彰，这样视频才会流畅。如果为一首歌曲剪辑画面，视觉上的最佳剪接点应该落在音乐中的重音（一个小节中最突出的节拍），或者乐器敲击点的歌词上，也就是在声轨声音最大的地方剪接。因为声音最大的时候，很多

观众会不自觉地眨眼睛，在这里切换，对视频的流畅性是十分有利的。当然也不能牺牲故事情节的流畅性而在声音大的地方强行剪接。这种把剪接点放在音乐的重音上的剪辑方法叫"硬切"，它的特点是雄浑有力，更能引起观众的注意，但注意音乐的情绪转换要与画面的情绪点相配合。声音的速度要比光的速度慢很多，人的听觉反应和视觉反应有明显的时间差，所以音乐中的重音要比相应的画面晚一些出来。音乐剪辑中有一个经验法则，即当你打算在一个节拍点上剪切音乐时，这个点应该比画面晚至少三帧切入。有时在音频波峰上"硬切"可能会太直接，如果在一段四拍音乐的第二拍或第三拍的波谷处剪切，则会让人感觉更为流畅，这就是"柔切"。所谓的"柔切"就是指将音频剪接点插在节拍之间的音频剪切方式。

无论是"硬切"还是"柔切"，音乐都应该是追随画面的，歌词或乐器的起承转合也应该与画面相契合。音乐剪辑不仅要处理好音乐和画面之间的配合问题，还要处理好音乐之间的拼合问题。在音乐拼接组合时，可以将大段的音乐分成若干小段，分段使用，这样剪辑师就可以根据画面的主题选择不同风格的音乐，也有利于不同音乐风格之间的过渡和整合。所以剪辑师不能墨守成规，不能完全按音乐的节拍来剪辑影像，否则看着就好像是音乐拉着影像在走。

11.3.2 音乐的情绪

剪辑师还必须懂得音乐的心理影响，考虑画面是否符合音乐的主体基调，剪接点是否在音乐的节奏点上，然后适应音乐的节奏，找到画面剪辑的节奏。音乐的情绪、节奏与画面的内容相吻合，音乐就能起到描述、解释和渲染画面的作用。反之，音乐不追随画面，画面是画面，音乐是音乐，画面上的形象与音乐相反或对立，则会生发出新的含义，超越画面中的现实空间，给观众以丰富的联想。当音乐情绪与场景氛围形成某种对立

时，例如快乐的场景伴随着悲喜交加的音乐，往往是不祥之兆，或者揭示某些忧伤的往事。

音乐也能渲染情绪，比如制造紧张或恐惧。在惊悚片和动作片中，音乐常与画面场景的变化、人物的动作高度同步，因为这类影片中使用音乐不仅是为了影响情绪，还要制造一种声音效果。突然爆发的音乐能引起震惊或意外，特别是出现在持续一段时间的寂静之后。受动画片的影响，喜剧中的音乐通常会与画面精妙地同步。在浪漫爱情片中加入音乐往往会更显缠绵，也少有特殊的指向性。

人声伴唱是另一种形式的音乐，俗称"唱啊"。就跟和声一样，人声伴唱里除了"啊"，没有其他的唱词，但它能哼唱出不同的旋律和节奏，由此表达欢快、忧伤、浪漫、深情、思念等情绪。比如，一个人对着一张老照片沉思，没有任何对白，也没有明显的动作，这时划出一段女声的和声，就像在耳畔低声吟唱，并没有什么实际意义，只是为了传达一种情绪，营造某种意境，以填补画面持续时间里的声音空白。

音乐是不同于画面的另一种表达方式，可以超越时间和空间的局限，压缩故事情节或者使时间跳跃，也就是说，音乐能让一组被压缩了的通常没有对白的叙事镜头变得流畅。在影片《泰坦尼克号》的片尾，露丝把"海洋之心"抛向海里，然后回到船舱，进入了梦乡。在睡梦的场景中，音乐换成了音色哀婉忧伤的爱尔兰风笛；人声伴唱贯穿全部的水下镜头，直到镜头从沉船走廊切换到新船走廊时才结束。"唱啊"和着配乐，画面持续了约一分钟，露丝的八十四年就这样过去了。

11.4 音响的剪接

音响是指影视片中除了人声和音乐之外的其他声音。当现场人声和音

乐不具备独立意义时，也属于音响。典型的音响就是环境声。环境声（wild track）是影片现场或稍后录制的背景声音，并不意味着完全同步录音。录音师经常会收录一些人群的喧闹或随意的对话等作为环境声。

影视作品中的音响分为主观音响和客观音响两类。主观音响是剪辑师为了达到一定的视听效果而有目的性地选择使用的音响。比如剪辑紧张的场景时，剪辑师为了制造紧张氛围和强化冲突，会给演员配上急促的呼吸声或者"咚咚"的心跳声。主观音响一般都是音效师后期制作出来的，这样做至少有两点好处：一是弥补现场声音收录的不足。后期制作的声音更纯净更清晰，还没有杂音干扰，便于录制合成混音。二是创作自由，可以极尽渲染气氛和夸张音效之能事。比如，一个人悄悄潜入没有人的房间，蹑手蹑脚，怕被人发现，大气都不敢出。这时，音效师会在音效中混入一种特殊的沉重而空洞的脚步声，这些音响与正常的脚步声略有不同，目的就是引起观众的注意，强化观众的内心感受。

在拍摄现场，主观音响很难被麦克风捕捉到，即使捕捉到了，声音也很微弱，无法用在剪辑中。在录音间里，音效师会想方设法让道具发出各种各样的声响，用它们来模拟现场的主观音响。有时，音效师还会把音响做得十分夸张，目的就是引起观众的注意，产生更加强烈的视听效果。在图11-4中，女孩在夜里听到走廊有奇怪的声音，吓得呼吸急促，心怦怦直跳（画面A1）。为了夸大女孩的心跳声，音效师在有节奏地拉弹力布，发出"扑通扑通"的声音，并把它录下来，用来替换画面A1女孩的心跳声（画面A2）。音效师还找来了一个气球，先向气球里吹一些气，然后按照急促呼吸的节奏，不停地对着气球一吹一吸，并把这个声音录下来，用到剪辑里作为急促的呼吸声。女孩慌乱地撞开门逃跑（画面B1）。撞门时应该有"砰"的一声，音效师就找来一个大塑料袋，先把它充满气并扎好（画面B2）。然后音效师用力把充满气的塑料袋压爆，把塑料袋破裂后气体外泄时发出的声音用作女孩撞门的声音。

第11章 声音剪辑

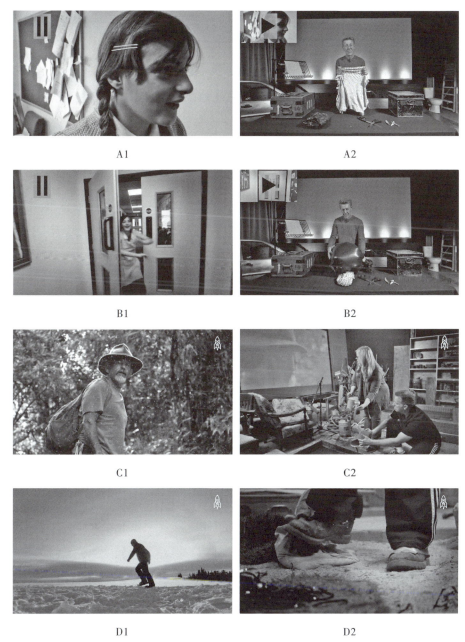

A1　　　　　　　　　　　　　　　A2

B1　　　　　　　　　　　　　　　B2

C1　　　　　　　　　　　　　　　C2

D1　　　　　　　　　　　　　　　D2

图 11-4　用录音间里制作的音效来替换现场录制的原声

客观音响则是在拍摄时的原始状态下收录的音响，它是客观存在的，不是剪辑师主观添加的。比如，在拍摄街景时，背景人声和车辆经过的声音就是客观音响，没有它们就不真实，没有现场感。为了突出音效，剪辑师在剪辑时也可能替换客观音响，换成更清晰、更纯净的声音。在图11-4中，雨点穿过大树枝叶的间隙，落在探险者的帽檐上，发出"滴滴答答"的声音（画面C1）。音效师将洒水壶灌满水，淅淅沥沥地洒在雨靴上，制作出画面C1中雨点打在帽檐上的声音（画面C2）。艺术家脚上穿着冰爪在雪地上转着圈走，雪地上留下的脚印是他想表现的行为艺术（画面D1）。音效师在录音棚里制作"咯吱咯吱"的音效，用来替换画面D1中冰爪踩在雪地上发出的声音（画面D2）。道具就是半袋子淀粉，音效师用鞋子不停地踩淀粉袋子，发出来的声音就像踩在雪地上一样。

音响剪接的基本规则是，以画面内容为基础，做到声画同步。主观音响的剪辑动机比较复杂，很难笼统、概括地说，这里着重讨论一下客观音响的剪辑。声画同步是音响剪辑的基本要求，但并不意味着音响与画面要同时切入切出。音响与画面同时切入切出是平剪，它是客观真实的，是新闻片中经常使用的剪辑手法。人的视觉和听觉是两套相对独立的感知系统，人脑对来自视觉和听觉的反馈有时差，声音的延迟往往是距离和空间感的体现。一般在前期拍摄时已经同步录制了同期声音效。对于一个远景，观众的视点在远处，如果直接平剪现场音响，就会让人产生虚假的感觉，因为远处传来的声音应当有延迟，而且声音响度也应该有损失。这时，声音需要稍做延迟和降幅，才能保证声音质感与画面一致。

此外，基于画面剪辑的需要，剪辑师也会刻意地让声音和画面不同步。如同对白交叉剪辑一样，音响与画面的不同步剪辑也分为拖声和捅声两种。拖声是指，画面结束了，音响仍在延续，直至全部结束。拖声通过保持音响的相对完整，达到延续情绪的目的。用拖声做转场，桥接不连贯

的片段，是非常巧妙的剪辑手法。捅声是指，声音先于画面进入，未见其人、先闻其声。捅声时声音先入为主，起到引导下一个镜头出现的作用。比如，先是客观镜头，一个人正在沿着河堤走路，突然听到落水的声音，这个人循声望去。然后接他的主观镜头，河里有一个女子，正在水中挣扎。再接客观镜头，他跳进水里救人。这里就用了捅声的剪辑方法，先是切入女子落水的声音，引发这个人循声望去的动作，然后切这个人的主观镜头，再切入女子落水的画面。其实无论是拖声还是捅声，都是非常自然且符合逻辑的转场手段。

视频画面以图层的方式呈现，图层与图层之间存在遮挡关系。声音则不同，声音是以混音的方式呈现，一个声音出现时并不要求另外一个声音停止。所以，我们可以让几种音响累积，实现合声效果。在1993年上映的影片《侏罗纪公园》中，标志性的霸王龙的叫声就是把象和狗的叫声经后期处理混音而成的，这种后期混音合成的音效叫拟音。

拟音是实际生活中无法直接录制的音响效果，只能使用人工发声器模拟影片需要的音响效果，或者将录制好的动作音响进行后期处理，达到影片对音响效果的要求。在《变形金刚3》（2011）中，令人震撼的钢筋混凝土崩塌时的声音，其实就是一块20公斤重的冰块在融化过程中发出的声响，经过后期处理得到的。在《侏罗纪公园》中，音效师用一匹马的声音模拟出了很多场景的音响效果。比如，音效师用马在吃玉米棒子时松动的牙齿和玉米棒子互相碾压的声音，模拟霸王龙吃掉律师的声音；用一匹马发怒时的鼻子喷气声，模拟迅猛龙的呼吸声；最大的声音是霸王龙吃掉"似鸡龙"（Gallimimus）的声音，这是让一匹公马在一匹母马面前溜达，母马因非常惊恐而发出的尖叫声，再经后期合成得到的。这些听起来如同身临其境的音响，以及颇具震撼效果的片段，其实用的就是在录音棚里或者自然界录制的声源，在计算机上用效果合成器混音合成而来的。

11.5 声音的过滤

声音的振动频率的基本单位用"Hz"来表示,译为"赫兹",简写为"赫",因发现电磁波的德国物理学家海因里希·鲁道夫·赫兹(Heinrich Rudolf Hertz)而得名。赫兹是个比较小的单位,比它更大的单位有千赫兹(kHz)和兆赫兹(MHz),三者之间的进率关系依次为1000倍。人声的频率范围大约是在100Hz(男低音)到1.1kHz(女高音)之间。正常人能够听见的声音范围为20Hz—20kHz,老年人分辨高频声音的能力可能要减小到10kHz左右。频率低于20Hz的声音称为次声波,高于20kHz的声音称为超声波。所以在人声频率范围之外,还有很多能被听见的声音,对于其中一些声音频率,剪辑师并不希望它们出现在剪辑里。那些能够产生干扰的声音,也就是不需要的声音,称为噪声。所以,剪辑师不可避免地要与噪声打交道,把噪声与人声分离开来,并对噪声做削弱或过滤处理。

11.5.1 噪声的产生

采集的声音中的噪音通常有两类来源:一类是从咪头摄入的环境噪声,另一类是设备产生的线路噪声。

1. 环境噪声

咪头摄入的环境噪声与声音收录方式有很大的关系。有些人在拍摄时为了省事,或者由于拍摄条件受限,直接使用摄像机的机载麦克风收音,就会带来一些噪声问题。首先,机载麦克风收录的是摄像机周围的声音,不只是被摄对象发出的声音。摄像机周围的声音比较嘈杂,有剧组或者工作人员小声交流的声音,有摄影师的咳嗽、喝水、喘粗气等声音,有导播通话和监听耳机回传的声音,有设备风扇工作和硬盘读写的声音,还有摄

像机附近的手机震动或手机通话的声音，这些都会被机载麦克风摄入，并录制到源素材中。

其次，摄像机的机载麦克风大多数是全指向式麦克风，它对来自不同方向的声音的灵敏度是基本相同的，这就不可避免地会多摄入一些环境噪声。而现场拍摄时使用的挑杆话筒，大多数是超心型指向麦克风。超心型指向麦克风可以接收前方较远处的声音，但很少接收两侧的声音。超心型比心型曲线更具有方向性，当这类话筒指向一个声源时，轴线外的干扰声往往会被抑制。超心型指向麦克风多用于室内的音乐多轨录音，它不但可以减少来自附近其他乐器的声音，还能降低回授音引起啸叫的风险。挑杆话筒内装的就是超心型指向的麦克风，它的位置更接近被摄对象，远离摄像机周围的声音，而且麦克风可以直接指向说话人的嘴巴，收声效果自然干净。

还有，摄像机与被摄对象的距离是变化的，虽然摄像机固定在三脚架上，但被摄对象会移动，离摄像机的距离可能忽远忽近，如果使用摄像机内置麦克风收声，收录的声音可能忽大忽小。虽然这样不会产生额外的噪声，但后期如果将微弱声音的电平提升，噪声也会被一同放大。如果使用挑杆话筒，挑杆员可以跟着被摄对象移动，收声效果就会比较稳定。

所以，为了减少甚至是避免环境噪声的摄入，最好不要使用摄像机内置麦克风收音，而应使用摄像机外接麦克风。外接麦克风要选用超心型指向麦克风，并配合挑杆话筒架收声。收声时，挑杆员应该尽量靠近被摄对象，并且避免入镜，同时让超心型指向麦克风的轴线对准被摄对象的嘴巴进行收声。

2. 线路噪声

设备产生的线路噪声常常被莫名其妙地称为"电流声"，其实很多线路噪声和电流并没有关系，电流只不过充当了"背锅侠"而已。电流声的

产生原因较为复杂，表现也不一样，但用"电流声"来描述有时就会出现问题，即对同一种声音的描述可能不同，比如将破音描述成杂音或刺耳的噪音等。事实上，剪辑师很难通过软件过滤掉电流声，即使处理了"电流声"，可能同时也糟蹋了人声。要解决电流声的问题，应尽可能通过对前期设备的改造来实现，实在不行，再通过后期技术手段，在剪辑时对特定频率范围内的噪声进行过滤降噪。

把线路噪声笼统地称为"电流声"，会让设备和线路改造无从下手，因而必须对"电流声"加以区分，以便对症下药。最常见的电流声是"嗡嗡"声，这是设备或线路的滤波和屏蔽不良造成的，解决方法是改造设备外壳。通常情况下，金属壳的设备屏蔽比塑料壳的设备屏蔽要好一些，还可以将设备外壳通过导线接地。此外，更换屏蔽性良好的线材，以及用均衡器切掉60Hz以下的音频，也有滤除"嗡嗡"声的效果。"嗞嗞"的电流声，通常是音频线屏蔽不良造成的，解决方法是更换屏蔽性好的屏蔽双绞线。"哼哼"的电流声，则是放大器附近的电磁泄漏造成的，比如周围有电源适配器、电源变压器、市电线路等，解决方法是让放大器远离电磁设备。"呲呲"的电流声比较麻烦，可能是设备元件的质量和性能的问题，也可能是线路设计、电路板布线、接地点位置等不合理造成的，解决方法只能是通过后期软件降噪来改善，或者使用高端的拾音器。仅线路屏蔽不良就可能出现上述的一种噪声或几种噪音的混合声，所以解决线路噪声的根本方法是使用屏蔽性良好的屏蔽线。

此外，拍摄现场常见的两类设备也会产生线路噪声。一个是手机的干扰，特别是录音过程中麦克风附近有手机通话，尤其是手机拨号和开始振铃的瞬间，会对收音产生严重的干扰。解决方法是让手机远离录音器材。另一个是显示器干扰，这是由于显示器工作时行电路和场电路向外辐射噪波。解决方法是让话筒及话筒放大器远离显示器。但是这并不能完全解决

显示器干扰的问题，因为显示器还会出现行频串扰。显示器的行频信号可以直接通过显示器线缆到达显卡，显卡插在主板上，行频信号从主板串入声卡，一些抗干扰能力较差的声卡很容易出现这种问题。据调查，板载声卡不容易出现此类问题，因为它的主板和声卡是在一起的，设计者已解决了其互相干扰的问题。

11.5.2 噪声的过滤

录制现场无法完全排除环境噪声和线路噪声，有时到后期剪辑时严重的噪声才被发现，可是为时已晚，只能通过后期的技术手段，尽可能地把噪声过滤掉。过滤噪声的前提是能够把有用的声音和无用的声音区分开，然后用滤波器将无用的声音过滤掉，或者给有用的声音修正音色。下面就来介绍人声降噪和音色修正是如何实现的。

1. 人声频率

既然我们已经知道，正常人能听到的声音频率范围是 20Hz—20kHz，而人声频率范围只不过是其中的 1/20，那么只要将高于和低于人声频率范围的音频压缩过滤，就能得到相对干净的人声。如果简单地将人声频率范围限定为 100Hz—1.1kHz，就会过于笼统，这样从滤波器出来的人声很容易变声，甚至会与原声的音色相去甚远。因此很有必要对人声进行细分，不仅要区分男声和女声，也要区分儿童的声音和成人的声音，还要区分低音、中音和高音。

变声期之前的儿童嗓音称童声。男孩和女孩嗓音的音色与女声都很接近，像女高音，但是比女高音更浑厚些。所以童声不分男童声和女童声，只分为童高音和童低音。童声的低音频率范围为 196Hz—700Hz，高音频率范围为 260Hz—880Hz。儿童在 10 岁以后，就逐渐进入青春期，他们的喉头和声带也会发生变化，所有孩子的音质都将改变，只是女孩的声音变化

没有男孩明显而已。当声音完全成熟时,青春期就结束了。女孩进入青春期会比男孩平均早 2.5 年,因此女孩也比男孩更早出现"成人化"的声音。

成人的声音就分为男声和女声。男声的基准音区在 64Hz—523Hz 之间。在男声音区,男低音的频率范围是 82Hz—392Hz,男中音的频率范围是 123Hz—493Hz,男高音的频率范围是 164Hz—698Hz。女声的基准音区在 160Hz—1.1kHz。在中低音音区,女声与男声的频率范围并没有显著差异。女声与男声的差异主要在高音区域,女高音的频率范围是 220Hz—1.1kHz,跨度非常大。这里主要是指对白、旁白、解说的声音状态,演唱时的音域范围还要更大些。提升 150Hz—600Hz 的频率范围,会让男声歌唱时的力度感增强,声感的响度也会提升。提升 1.6kHz—3.6kHz 的频率范围,会提升女声歌唱时音色的明亮度,使音色鲜明、通透。

2. 人声降噪

知道人声的频率范围,就有了消除噪声的依据。人声降噪的技术有两种:一种是允许一定频率范围的声音信号通过的滤波器;另一种是阻止一定频率范围的声音信号通过的滤波器。这两种滤波器其实是一对相反的逻辑运算,只需采用其中的一种逻辑运算,就能满足滤波的需求。声音滤波器按所通过信号的频段划分为低通滤波器、高通滤波器、带通滤波器和带阻滤波器四种。我们分别以高通滤波器、低通滤波器和带通滤波器为例,介绍一下怎样利用声音滤波器对人声进行降噪。

高通滤波器(High Pass Filter,HPF)的工作方式是让高于规定频率的声音信号通过滤波器,低于规定频率的声音信号被滤掉。比如,我们可以用高通滤波器滤除主频率低于 200Hz 的低频噪声。低通滤波器(Low Pass Filter,LPF)的工作方式是让低于规定频率的声音信号通过滤波器,高于规定频率的声音信号被滤掉。比如,我们可以用低通滤波器滤除主频率高

于800Hz的高频噪声。带通滤波器（Band Pass Filter，BPF）有一个上限频率和一个下限频率，它的工作方式是让高于上限频率的声音信号和低于下限频率的声音信号被滤掉，只允许上限频率和下限频率之间的声音信号通过滤波器。如果想只有人声通过，就可以使用带通滤波器，将其上限设置为1.1kHz，下限设置为100Hz，这样，高频噪声和低频噪声大部分都会被过滤掉。简而言之，如果想滤除低音，保留中高音，就用高通滤波器；如果想滤除中高音，保留低音，就用低通滤波器；如果想滤除过低的低音和过高的高音，只保留中音，就用带通滤波器。对于上述三种音频滤波器，在非线编辑软件的音频特效里都能找到对应的插件，有的一看插件名称就能知道其功能，有的则需要设置插件的选项和参数才能实现其效果。

3. 音色修正

滤波器过滤后的声音，其音色会发生一些变化，毕竟丢失了一些有用的声音信息。不过，我们可以通过对特定频率进行音色修正，还原一些因人声降噪而丢失的音色。

先来看高频段对音色效果的影响。2kHz—3kHz是对声音亮度影响最为敏感的频段。如果这一频段的幅度不足，音色就会变得朦朦胧胧；如果这一频段的成分过强，音色就会显得呆板、发硬和不自然。1kHz—2kHz的频段会显著影响声音的通透感。如果这一频段不足，音色就会变得松散且脱节；如果这一频段过强，音色就会出现跳跃感。

再来看低频段对音色效果的影响。150Hz—300Hz的频段会影响声音的力度，尤其是男声。这一频段是男声的低频基音频率，同时也是乐音中和弦的根音频率。如果这一频段成分缺乏，音色就会显得发软、发飘，语音则会变得软绵绵的；如果这一频段成分过强，声音就会变得生硬而不自然，没有特色。100Hz—150Hz的频段会影响音色的丰满度，它能产生一种共鸣的空间感和浑厚感。如果这一频段成分缺乏，音色就会变得单薄苍

白；如果这一频段成分过强，音色就会显得浑浊，语音的清晰度会变差。60Hz—100Hz频段是低音的基音区，会影响声音的浑厚感。如果这一频段不足，音色就会变得无力；如果这一频段过强，音色就会出现低频共振声，有轰鸣声的感觉。20Hz—60Hz的频段会影响音色的空间感，是房间或厅堂的频率，也是大多数乐音的基音区。如果这一频段表现得充分，会使人产生一种置身于大厅之中的感觉；如果这一频段缺乏，音色就会变得空虚；如果这一频段过强，就会产生一种"嗡嗡"的共振的声音，严重地影响语音的清晰度和辨识度。

最后来看中频段对音色效果的影响。500Hz—1000Hz的频段是人声的基音频率区域，是一个重要的频段。如果这一频段丰满，人声就会轮廓明朗，整体感好；如果这一频段幅度不足，语音就会产生一种收缩感；如果这一频段过强，语音就会产生一种前凸的感觉，仿佛提前进入人耳。这个频段包括800Hz，对人声的音色力度影响十分明显，音响师称之为"危险频率"。如果这一频段不足，音色就会显得松弛；如果这一频段过多，就会产生喉音感。喉音成分过多，语音就会失去个性和音色的美感，这是音响师无法接受的。300Hz—500Hz的频段是语音的主要频率音区，当幅度丰满时，语音有力度。如果这一频段幅度不足，声音就会显得空洞而不坚实；如果这一频段幅度过强，音色就会变得单调，相对来说，它同时挤压了低频成分和高频成分，语音就会变成像电话中的声音那样音色单调。

了解了音频各频段对音色效果的影响，我们就可以针对音色的不足，对相应的频段进行调整。音色不仅能够表现人物的性格特点，也能反映人物的年龄，以及人物说话时的意境。因此，在人声降噪以后，有必要对音色进行调整，这对还原声音的真实性非常有效。

第 12 章 字幕编辑

影视片是关于视听语言的艺术，视听语言是来自视觉和听觉两个感官系统的表达和传播，而字幕是"读"的艺术，属于文字的范畴，并不是影视片必不可少的组成部分。字幕成为影视片的一部分，不是基于视音频技术的内在需求。在早期的电影中就很少出现字幕，即便在默片时代，字幕也只用于分隔段落或者介绍剧情，很少用于对白。毕竟当时文盲率比较高，也没有形成全球统一的电影发行市场。现在，影视片加字幕基本成了约定俗成的行业规则。让影视片带上字幕，方便了管理部门的审查，方便了听力障碍人士的观看，方便了发行方跨语言的传播，方便了观众在某些场合下静音看片和快进预览。总之，影视片加字幕有其内在的需求和动力。现在字幕被赋予了更多的意义，不仅是对影视片的提示和说明，也是影视片风格样式的具体体现，实际上还是一部影视片的招牌和门面。

12.1 字幕的必要性

字幕可以扩大影视片的传播范围，满足更多使用不同语言的观众，这是影视片对字幕最直观、最现实的需求。据统计，我国正在使用的语言就

有 130 种之多。① 仅汉语方言就有 17 个语区，包括东北官话、北京官话、冀鲁官话、胶辽官话、中原官话、兰银官话、江淮官话和西南官话共 8 种官话，还有晋语、吴语、闽语、客家话、粤语、湘语、赣语、徽语以及平话和土话共 9 种非官话。② 此外我国还有 55 个少数民族，除满族、回族等民族绝大部分使用汉语外，其余都使用本民族语言。我们大体识别了 64 种少数民族语言。③ 我国语言非常丰富，这是世界上罕见的。无论是从国家层面推广普通话的角度来说，还是从媒体层面扩大影视片传播范围的角度来说，影视片加字幕都存在客观的需求。

汉语是表意文字，不是表音文字，其自身的特点决定了观众光靠听容易对台词内容的理解产生偏差，比如"毒瘾"和"赌瘾"发音都差不多，含义却有相当大的差别。至于古装剧就更不用多说了，对于拗口的文言文，看都不一定能看得懂，光靠听就想理解意思也太为难观众了。我国虽然没有影视片加字幕的强制规定，但是在中央广播电视总台和地方电视台播出的节目中，字幕大多比较齐全，特别是在电影和电视剧中，字幕出现率很高。现在，字幕已经延伸到综艺节目，几乎所有的综艺节目都配有字幕。加字幕是由我国的文化传统和现实国情决定的，相反俄罗斯的影片就很少加字幕，这是他们的传统习惯。在俄罗斯，双语标识都很少见，而在中国双语标识几乎随处可见，尤其是在大城市。而在美国，使用数字电视的用户占绝大多数。美国联邦通信委员会（FCC）宣布，从 2016 年开始，电视的内容提供商要为网络中所有播出的在线电视节目添加字幕，无论是

① 孙宏开、胡增益、黄行主编：《中国的语言》，商务印书馆 2007 年版，第 30 页。
② 中国社会科学院语言研究所等编著：《中国语言地图集（第 2 版·汉语方言卷）》，商务印书馆 2012 年版，第 12—14 页。其中"平话和土话"是非官话中的一种，分布于湘粤桂三省，平话与土话关系密切，有很多共性，还可以互称。
③ 孙宏开、胡增益、黄行主编：《中国的语言》，商务印书馆 2007 年版，第 30 页。

直播电视还是在线视频节目都必须执行。而在此之前，仅在线直播电视节目必须包含字幕。

文化传统只是影视片加字幕的部分理由，这里面还有商业需要的考量。早期香港电影是没有字幕的，但电影作为一种文化传播的载体，是非常受政府部门关注的。在香港电影日渐繁荣之后，1963年港英政府出台了一个法例，规定所有电影必须配备英文字幕，为政治监察所用。为了满足实际需要，大多数电影还配备了中文字幕，让不懂粤语和英语的观众更容易理解电影内容。那时候香港的影响力非常大，因此电影加双语字幕逐渐变成一种不成文的行业规范。香港电影也正是因为加了字幕，才意外地被外国的发行公司青睐，从而冲出香港，进入西方社会。

与之相反，印度电影的市场壁垒特别高，外国电影很难进入印度市场，这与他们的语言太过复杂有很大的关系。印度民族众多，语言复杂。据有关资料统计，全印度共有114种语言，1576种方言（母语），其中使用人数超过百万的就达29种。[1]《印度共和国宪法》第8附表承认有22种语言为联邦官方表列语言，这里面还不包括英语。经历了近两百年的发展，印度人的英语不断地被印度本地化，在不断吸收印度各地语言词汇的同时，印度英语已经成为独特的英语。[2] 英语在印度很有影响力，但印度真正使用英语的人口也不到10%。这就给影视片添加字幕出了难题。选哪种语言做字幕，不仅是一个技术问题，也是一个政治问题。语言是影视行业的天然商业壁垒，能阻止外来片的进入，也能阻碍本地片的输出。

影视片加字幕也是为了方便审查影片。我国每年要上映几百部电影，播出几万集的电视剧，国家电影局负责电影的审查，国家广播电视总局负

[1] 教育部语言文字信息管理司组编：《世界语言生活状况（2016）》，商务印书馆2016年版，第292页。

[2] 同上书，第296页。

责广播电视节目和网络视听节目（含电视剧）的审查。审查人员要是一词一句逐帧查看，确实劳神费力，效率也不高。如果影视片带有字幕，就可以快进或者跳着看。2015 年 1 月 20 日国家新闻出版广电总局[①]发布了《电影送审数字母版字幕技术要求》（GY/T 288-2014），对电影送审数字母版字幕技术提出了明确的规范要求，字幕是送审片必不可少的组成部分。

12.2 字幕样式

明确了字幕存在的必要性，下面讨论字幕的分类和样式。按与画面的关系，字幕分为硬字幕和软字幕；按出现的形式，字幕分为静态字幕和滚动字幕；按排列方向，字幕分为竖排字幕和横排字幕；按出现先后顺序，字幕分为片头字幕、对白字幕、片尾字幕和说明性字幕。关于字幕类别区分以及字幕样式应用的问题，下面就详细地介绍一下。

12.2.1 硬字幕和软字幕

按字幕与画面的关系，字幕分为硬字幕和软字幕两种类型。硬字幕也称"内嵌字幕"，是指字幕文件和视频流压制在同一组数据里，像水印一样，无法分离。硬字幕的优点是兼容性好，对播放器没有字幕插件的要求。硬字幕也有缺点，比如修正难度大，一旦出错必须重新制作整个视频文件，而且无法与画面分离，因此限制了用户对字体风格的个人喜好。

软字幕也称"外挂字幕"，也就是字幕文件与视频文件是分离的。软

① 2018 年 3 月国务院机构改革，撤销国家新闻出版广电总局，组建国家广播电视总局，国家广播电视总局行使广播电视管理职责。将新闻出版和电影管理职责划入中共中央宣传部，对外分别加挂国家新闻出版署（国家版权局）牌子和国家电影局牌子。

字幕的字幕文件可以单独保存为 ASS、SRT、SUB 等格式,只需与视频文件放在同一个文件夹下,且文件名相同,播放器就会自动识别并调用字幕文件,与视频文件一起播放。软字幕还可用 MKV 格式的文件打包,进行封装。软字幕的优点是便于修正,可以随意修改字体风格,可以随意控制字幕的显示或者隐藏。软字幕的缺点主要是需要字幕插件支持,因为软字幕格式标准并不统一,可能会出现字幕文件与字幕插件之间的兼容性问题。

软字幕的格式并没有统一的标准,字幕显示的位置各不相同,字体、字形、字号和颜色更是五花八门。要约束软字幕的形式,要么是在字幕文件里定义,要么是用播放器的字幕插件来定义,这些都不属于影视剪辑研究的范畴。下面只讨论嵌入画面的硬字幕。

12.2.2　静态字幕和动态字幕

按字幕出现的形式,字幕分为静态字幕和动态字幕两种类型。字幕出现以后位置就固定下来,本身不会移动的字幕,叫静态字幕。动态字幕则是本身可以移动的字幕。

动态字幕又分为游动字幕和滚动字幕两种类型。

游动字幕是指在屏幕中进行水平移动的动态字幕,分为从左向右游动和从右向左游动两种。游动字幕常出现在电视节目中,多用于飞播信息。由于现代中文的阅读习惯是从左向右读,因此游动字幕大多数都会做成从右向左游动的样式,先出来的字先读,特别是对于一屏显示不完的字幕,更应该如此。如果字幕字数很少,一眼就能看完,或者是电视节目的标识,则不受游动方向的限制。

滚动字幕是指字幕在屏幕中从下向上运动,或者从上向下运动的动态字幕。现代中文的阅读习惯是从上向下读,所以滚动字幕大多数都会做成

从屏幕下方逐渐向屏幕上方移动的样式。滚动字幕在电影和电视节目中都很常见，用得最多的就是片尾的演职员表。

12.2.3 竖排字幕和横排字幕

按字幕排列方向，字幕分为竖排字幕和横排字幕两种类型。竖排字幕通常用作无声字幕，就是给画面无法用语言表达清楚的内容做文字提示，作用相当于注释。竖排字幕主要用作提示影视片中出现的人物、时间、地名和片名等说明性文字。人物字幕中除了人名之外，前面可能还有此人的身份信息，比如职务、头衔、所属单位等。地名如果是小地方，字幕中还可以有其上一级的行政区划，或者此地与公众熟知地名的隶属关系等信息。片名字幕中可能有更为精确的集数，比如第几季第几集。总之，竖排字幕就是在影像里没有对应的台词或者解说词，但又必须跟观众交代清楚的信息内容。

现代中文的阅读方式是从左到右，从上到下，所以横排字幕更符合观众的日常阅读习惯，是对白、旁白、解说词等有声字幕呈现的基本形态。横排字幕又分为单行字幕、双行字幕和下三分之一字幕。与竖排字幕的角色不同，横排字幕是有声字幕，是人声的文字表达，有声即有字，声音结束，字幕消失，就像 MTV 歌词的出现和消失那样，所以有声字幕也叫唱词字幕。影视片中出现的角色对白和内心独白，还有画外音的旁白和解说，这些人声的字幕都属于唱词字幕。唱词字幕都是横排字幕，基本样式是单行字幕，当双语同时出现时，就成了双行字幕。展现两人或多人同时对话的对白字幕，也应该采用双行字幕的表现方式。

下三分之一字幕最早是苹果公司为其非线编辑软件 Final Cut Pro 设计的一种字幕样式，放置在画面下方三分之一处，用来标识片段中的人物、地点和事件。下三分之一字幕是带有动画效果的字幕，包括图标和字幕动

画。字幕通常有两行到三行，包括事件名称、唱词字幕和制作机构等信息。因为它带有复杂的动画效果，常用的非线编辑软件无法独立完成制作，还要借助 Adobe After Effects（AE）或者 Motion 等特效制作软件来实现。

12.2.4 字幕的顺序

按字幕在影视片中出现的先后顺序，字幕分为片头字幕、对白字幕、片尾字幕和说明性字幕四种类型。片头字幕是指出现在影视片开始的位置，包括介绍片名、出品方、主创人员以及故事背景说明等文字。对白字幕即唱词字幕，包括影片中出现的人物对话和旁白，以及解说词等对应的文字。片尾字幕是指影片片尾出现的演职人员、相关机构以及相关内容等文字。说明性字幕是指影片中出现的地名、时间、人物以及故事的后续和补充等文字。其实说明性字幕在影片中的位置并不固定，该出现的时候出现，也可能从头到尾都没有。

12.3 字幕位置规范

尽管现在越来越多的影视片都配上了字幕，但字幕不规范的问题还是比较普遍的，"野生字幕"泛滥的现象也不容回避。"野生字幕"泛滥的原因很多。首先，很多初学者连"字幕安全"的概念都没有，更不可能做出规范的字幕来。为了便于查看画面，很多非线编辑软件默认是不打开字幕安全框的，这导致一些初学者容易忽略安全框的存在，制作的字幕像弹幕一样满屏飞。其次，由于专业的监视器价格相对于电脑显示器而言还是比较贵，因此除非是专业视频制作部门的人员，一般人很少会在剪辑时配备专业的监视器。一些人误以为，电脑显示器上呈现的画面效果就是最终输

出效果。其实很多电脑显示器的宽高比都不是 16∶9，比如苹果的电脑显示器就是 16∶10，它呈现的画面效果与高清视频格式要求的 16∶9 有一定出入，更何况重新编码和设备边框都可能造成画幅裁减，字幕可能就跑到边上甚至被部分裁掉了。最后，一些剪辑师受到外挂软字幕不良示范的影响，对字幕的规范认识不够，制作字幕比较随意。软字幕的位置、字体和字号不受视频控制，是由播放器的字幕插件和外挂字幕文件共同定义的。外挂字幕的文件格式就有十几种，各自定义，互不兼容，造成显示混乱也不足为奇。在有些片子中，字幕虽然是硬字幕，但不是原生的，而是在转码时通过外挂字幕嵌入的，所以硬字幕也不一定规范。鉴于上述原因，确实很有必要讨论一下字幕的规范，那么就从字幕的位置规范谈起。

12.3.1　字幕安全框

什么是安全框？无论是传统的显像管电视机，还是现在的 LED 平板电视机，我们的眼睛所看到的画面，都是被遮盖了一部分的裁剪画面。画面被裁剪掉的部分可能是被机器外壳遮盖了，也可能是编解码时丢失了。所以视频剪辑要有安全框，这个安全框有两层边框，叫双安全框。

如图 12-1 所示，双安全框外侧的白色矩形框叫"画面安全框"（外框）。画面如果超过这个边框，在压制成其他格式时，有可能显示不出来，在设备上播放的时候，也可能会被裁剪掉。内侧的白色矩形框叫"字幕安全框"（内框）。画面被裁剪是难免的，对观赏影响不大，可字幕一旦被裁剪，问题就大了。因而字幕应该放在字幕安全框内，如果超过这个框，字幕就可能到了屏幕的边上，既不美观，也不方便观看。

在剪辑时一定要养成良好的工作习惯，尽量开启安全框。字幕、挂角不出内框，重要的图像信息不出外框。视频软件之所以如此设置，是因为要适用于各种媒体平台，包括电脑、电视、DVD 等，而不同设备显示的像

第12章　字幕编辑

图 12-1　画面安全框与字幕安全框

素比例略有不同，为了保证在各种媒体平台播放的安全性，必须加以限制。安全框只是在剪辑时作为位置提示，并不会随着视频一起输出到最终画面上。

12.3.2　安全框范围

安全框就是两层边框，它的范围标准到底是什么？对于帧尺寸不同的视频，如标清、高清、2K 和 UHD，其范围标准是否相同？我们说安全框的存在是因为视频画幅会被裁减，但无论是重新编码造成的画幅裁减，还是设备边框覆盖造成的画幅裁减，都不应该因为画幅大就被裁掉更多。

对于标清视频而言，无论是 PAL 制式，还是 NTSC 制式，安全框的标准都是统一的。画面安全框的范围占画幅的 90%，字幕安全框的范围占画幅的 80%。也就是说，画面安全框上下左右各让出画幅的 5%，字幕安全框上下左右各让出画幅的 10%，如图 12-2 中上图所示。

对于高清、2K 和 UHD 及以上的画幅，安全框的范围标准比较复杂。帧尺寸的不同，宽高比的不同，电影还是电视，都会影响到安全框的位置。即便是同一个标准体系，也会出现前后不一致。比如欧盟 EBU 组织的

257

1 标清视频安全框的范围标准

2 高清及以上视频安全框的范围标准

图 12-2　不同标准下安全框的范围标准比较

R95-2008 标准规定,字幕安全框的范围是每个边向内缩进 10%,而 R95-R1（2016）更新的范围是缩进 5%。目前美国 SMPTE 组织的 ST-2046-1 标准和欧盟 EBU 组织的 R95-R1（2016）标准,都是规定画面安全框的范

围为画幅的93%，字幕安全框的范围为画幅的90%，如图12-2中下图所示。英国的DPP组织的DPP UK标准只规定，字幕安全框的范围为宽度和高度的90%。上述国际组织对字幕安全框的范围规定是一致的，均是画幅的宽度和高度的90%，也就是画面上下左右各让出画幅的5%，字幕位置在此范围之内均是规范的。

电影的字幕安全框有其特殊性。首先，电影没有画面安全框，并不像电视节目那样，需要预留台标或节目标识的位置。其次，电影画面的画幅和宽高比并不固定，不像电视节目，只有16∶9或者4∶3两种选择。电影的画幅可以是4K、2K、HD等多种规格，其有效宽高比又存在1.78∶1、1.85∶1、1.896∶1、2.35∶1、2.39∶1等多种比例。最后，非影院放映影片还会存在遮幅，为了不破坏画面的艺术性，字幕会放在有效画面以下的遮幅里。

对于没有遮幅的影片，SMPTE组织和EBU组织规定的字幕安全框的范围是一致的，即不超出影片有效画面水平及垂直方向各90%的长度所包围区域。如图12-3所示，ABCD包围的矩形区域为推荐的2K图像结构。其特点是有效画面为2048×1080像素，画幅宽高比为1.896∶1。为了便于整数坐标值与实际像素分布重合，有效画面中心向左或向右沿水平方向偏离半个像素为原点O（0，0）。那么ABCD各点的坐标分别为：A（-922，-486），B（922，-486），C（922，486）和D（-922，486）。ABCD所围成的区域就是字幕安全框的范围。片头片尾的字幕，只要在ABCD围成的区域范围内即可，如图12-3中上图所示。如图12-3中下图所示，对白字幕区域CDEF的下边界与片头片尾字幕区域ABCD的下边界完全重合，其上边界位于下边界垂直方向10%的有效画面高度。对白字幕区域左右仍然要留出5%的安全范围。CDEF各点的坐标值分别为：C（922，486），D（-922，486），E（-922，378）和F（922，378）。

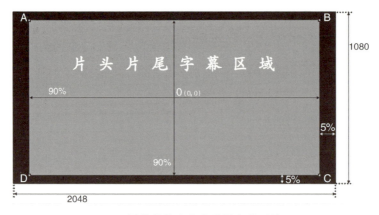

1　2K图像结构中片头片尾字幕区域

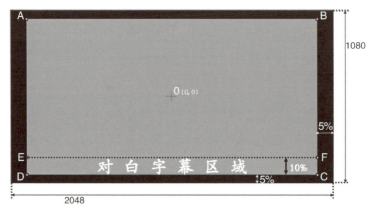

2　2K图像结构中对白字幕区域示例（1.896∶1）

图12-3　2K电影的字幕安全框的范围示例

对于有效画面画幅比为2.35∶1和2.39∶1的4K（4096×2160）、2K（2048×1080）和HD（1920×1080）的非影院放映影片，如果对白字幕在有效画面以下，则对白字幕矩形区域的上边界与有效画面的下边界完全重合，水平方向长度为有效画面长度的90%，对白字幕矩形区域的垂直高度为垂直方向有效画面高度的10%，见图12-4中CDEF围成的矩形区域。此时，CDEF各点的坐标值分别为：C（922，436），D（-922，436），E（-922，524）和F（922，524）。

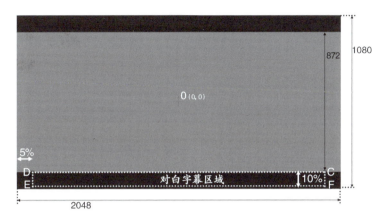

图 12-4　2K 遮幅电影中的对白字幕区域的范围示例

上述字幕区域点坐标是针对 2K 图像计算得来的，对于帧尺寸为 4K 及以上的影片，字幕区域点坐标参照 2K 图像结构，进行等比例缩放即可。

12.4　字幕格式规范

明确了字幕的位置规范，接下来讨论一下字幕的格式规范，也就是字幕的字体、字号、颜色和对齐方式的规范要求。

12.4.1　字幕字体

字幕的字体不能随意选择。有些视频格式带有交错场，比如 HD 1080i 和 1080P 两种视频格式，尽管它们的画幅相同，但它们的场是不同的。1080i 格式的视频带有交错场，图像分为奇数场和偶数场，一帧要经过两次扫描，才能完成图像传输，如图 12-5 所示。在我国，高清电视制作和播出的标准采用的是隔行扫描的 1080/50i 视频格式，这样可以降低视频图像对传输带宽的要求。视频格式中带有 i 帧的，就是隔行扫描的，带有交错场。与之相反，视频格式中带有 P 帧的，就是逐行扫描的，没有交错

场。交错场削弱了画面的横向线条表现能力,只能达到原来的一半效果。因此,在选择字幕字体时,尤其要观察字体横向笔画的粗细,是否适合带有交错场的视频画面呈现。

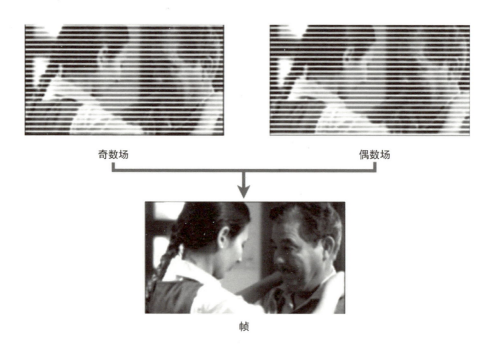

图 12-5　带有交错场的视频传输方式

早期 Windows 操作系统默认的中文字体是宋体。宋体是一种非书法字体,是宋朝时为了方便雕版印刷而创造出来的一种字体。雕版就是用刀在木板上雕刻反写的汉字。木头是有年轮的,纵向顺着年轮雕刻比较轻松,横向跨着年轮雕刻比较困难,所以宋体纵向的笔画比较粗壮,横向的笔画十分纤细。宋体的字会在一些横的末端多刻一个三角形的衬角,以此来增强横的辨识度。明朝时宋朝的刻本被大量翻刻,流传到海外,因此宋体在海外还有一个名字,叫"明朝体"或"明体"。如果使用宋体字制作字幕,由于宋体横向笔画比较纤细,与交错场重合后,会变得十分不利于观众阅

读。比宋体笔画更为纤细的仿宋，同样也不适合制作字幕。在制作字幕时，画面是静态的，是没有交错场的；在输出成视频影像后，就是动态的，有交错场的；况且观众离屏幕那么远，不可能像在电脑显示器或者监视器上看到的那样清晰。因此，制作字幕应该选笔画比较粗重、横向和纵向笔画没有显著差异的字体。外文字幕的字体选择，也参照这个标准。

字幕的首选字体当然是黑体，因为黑体的横竖撇捺的粗细都一样，也是常用的印刷字体，便于识别。如果需要同时使用两种字体，为了便于区分，可考虑用楷体、综艺体等字体进行点缀，但不宜大量用在唱词字幕上。作为行业标准，《电影送审数字母版字幕技术要求》是允许在电影片头字幕中出现宋体的。虽然电影中不存在交错场的问题，对宋体的使用要求也比较宽泛，但现在影院播放已经不是电影放映的唯一形式，电影还可以转码后投放到各类平台播放，此时交错场的问题就回来了。所以，我们还是不推荐使用宋体制作字幕。

具体而言，对于片头字幕中的影片片名，中文和英文字幕可以适度创作，不限制字体、字号和字形，但须易于辨认和理解。除影片片名及片头外，中文字幕字体宜为黑体或楷体。对于片中的对白、旁白、解说词等字幕，字体宜为黑体或楷体，以及与之近似的字体。除唱词字幕外，不要使用斜体。片尾滚动字幕应为简体中文，其字体宜为黑体或楷体，以及与之近似的字体。

12.4.2 字幕尺寸

2K 或 HD 影片的静态片名应不小于 40 像素，动态片名中英文字幕的垂直高度应该以一般观众易于看清为准。4K 影视片的片名字幕，参照 2K 字幕尺寸等比例缩放。

对于一般高清电视节目中的解说词或唱词字幕，标准的字号大小为 36

像素。对于 4K、2K 和 HD 分辨率的影片,对白或解说词的字幕高度应该为有效画面垂直高度的 5%,容差为±1%。

片尾滚动字幕应以不闪烁为宜。对于 2K 画幅的影片,每行滚动字幕的垂直高度应该在 40—54 像素。对于 4K 画幅的影片,每行滚动字幕的垂直高度应该在 86—108 像素。

12.4.3 字幕颜色

片名字幕、片头字幕和片尾滚动字幕,可根据影片内容及风格需要,适当选用彩色,但以不影响画面观看效果为宜。

对白及解说词字幕的颜色应该为白色,容差范围为 90%—100%。白色是明度最高的颜色,字幕颜色选择白色主要是为了与背景画面区分,易于文字辨识。

如果背景画面明度较高,接近白色,就可以给字幕勾 1 个到 2 个像素的黑边,让字幕从背景画面中凸显出来,便于观众阅读。经验表明,字幕加黑边会显得比较"跳",比较刺眼。况且,在我们的文化习俗中,给人的名字加黑边或者黑框,往往意味着悼念。所以,不建议字幕勾很重的黑边。如果担心字幕与背景画面糊在一起,必须勾边,可以使用中灰或者重灰色,降低边框的明度,这样画面整体也会比较和谐。灰色是万能色,既能与背景画面区分,又能很好地融合,不跳跃,也不突兀。如果使用灰色勾边,勾边数值可以比黑边大 1 个到 2 个像素。

12.4.4 对齐方式

对白字幕应该在对白字幕区域内,以居中方式排列,且保持字体、字号和颜色的统一。两人或多人同时对话的对白字幕,宜采用上下两行的表现方式。如果采用下三分之一字幕的形式,字幕是双行或多行时,对白字

幕也应该与其他字幕的对齐方式保持一致。

片尾滚动字幕也有一定的排版标准，通常以中间空格为中线，向两边衍生排列。单名的人名，也要与双名的人名对齐，中间用空格来补位，如图 12-6 中上图所示。在中英文对照的滚动字幕中，中文人名的单名中间不用空格补齐，因为英文人名也对不齐。如图 12-6 中下图所示。

1 影片《让子弹飞》的片尾滚动字幕（中文）

2 影片《叶问4：完结篇》的片尾滚动字幕（中英文对照）

图 12-6 片尾滚动字幕的对齐方式

12.5 字幕内容规范

在字幕中，是否要加标点符号？怎样表示数学公式、化学分子式以及度量衡单位？是按照语音配，还是按照文字稿配？相信很多初学者都会有这样的疑问。下面就来介绍一下字幕的内容规范。

12.5.1 标点符号

字幕就是人物对白或者解说词的文字提示，或画面无法表达的补充信息，特别是在影片语言为外语、民族语言或者方言的情况下，为便于观众理解所做的文字提示。字幕不是文章，由于画面中没有上下文关系，因此不需要用标点符号进行区隔，或表达思想情感，所以原则上字幕中没有标点符号。

在字幕中，常用的标点符号，如句号、问号、叹号、逗号、顿号、分号和冒号等，一律省略不用。尽量不用表示停顿和语气的标点符号，如果需要停顿，可以用空格代替。但有些情况下需要加标点符号，否则可能造成理解上的歧义或偏差。书名号以及书名中的标点、人名中的间隔号、连接号和具有特殊含义词语的引号，可以出现在字幕中。比如，有的特定称谓需要加双引号，表示"所谓的""伪的"，这时符号是需要保留的。另外，字幕中所有标点均要使用全角格式。

在字幕中，可以去掉多余的语气词、口头禅、错话、复句等零碎语句；也可以修正口语中漏掉的关键字词，修正不太严重的口误，修正不便修改的发音等。在修正的字幕中，直接使用正确字词，并用括号括起来，表明是纠正的唱词；对于发音不对的对白，只要唱词正确即可。

12.5.2 公式与度量衡单位

在解说词与字幕中，必须统一度量衡的读法和写法，不能使用英文字

母。化学元素均要使用汉字表示,不能使用英语缩略词或者分子式。比如,字幕中的二氧化碳,不用"CO_2"。字幕中的数学公式、化学分子式、物理量和单位,要尽量以文本呈现,不宜以文本呈现的,且已经在视频画面中通过PPT或板书等方式显示清楚的,可以不加该字幕。

在字幕中,度量衡单位使用应遵守如下规范:

(1)长度单位:以千米、米、厘米、毫米等标出;

(2)面积单位:以公顷、亩、平方米等标出;

(3)重量单位:以吨、千克、克等标出;

(4)体积单位:以立方米、升、毫升等标出;

(5)温度单位:以℃标出(读作"××摄氏度");

(6)速度单位:以千米/小时、米/小时、米/秒等标出(读作"××千米每小时""××米每小时""××米每秒")。

以上单位前的所有数字均应以阿拉伯数字标出。

12.6　字幕的长度和速度

字幕是文字,看字幕也是在阅读,但不是读书。读书时,你可以自己决定读的速度,而影视片中字幕出现时间的长短是剪辑师规定好了的,不会因为观众的阅读能力、阅读速度而改变。剪辑师并不知道谁是观众,关于观众的特点,他全凭猜测。所以,字幕的长度以及滚动字幕的速度的设置,也有学问。

12.6.1　字幕长度

重申一下,字幕不是文章,不是单句或者句群,不以意思表达完整为目标,而是以方便观众辨识和理解为目的。人物对白或者解说词的字幕长

度，是以字幕安全框的宽度为限，长了，观众一眼看不过来，也可能超出字幕安全框。对于长的句子，字幕可以分屏显示，但不能折行。双行字幕与字幕折行是两回事。

字幕的字数有限制。看字幕与读书不同。读书时可快可慢，速度由自己控制。而字幕出现与消失的时间由剪辑师决定，他留多长时间，字幕就出现多久，不因观众的阅读能力而变化。而且观众在读字幕时，会受画面的干扰，还会为情节分心，因此其阅读速度也会打折。总的原则是，一条字幕的字数，宜少不宜多。一般，一条字幕要控制在14—15字以内，具体数量会因字号大小而变化。

在字幕中，断句不是简单地按照字数，而是以内容为依据。如果一句话的字数较多，可以分屏显示，断句的位置可以在人说话的气口上，也就是断在语气的停顿处；要保证每屏的意思完整清楚；不能把一个词拆开分两屏来显示。为外语配中文字幕时，要根据表达的意思断句，每屏的意思可以相对独立。

12.6.2 字幕速度

对白字幕的时间轴应该力求精准，尽量使每一句对白字幕出现的时间与人物开始说话的时间正好重合。即使字幕是从外文翻译过来的，如果发现有时间轴不准的地方，也应该及时修正。画面下沿的唱词字幕应停留足够长的时间，以便观众阅读和获取信息，然后再消失。字幕停留的时间长度应与一行字幕重复读三遍的时间相等，大多数字幕显示的时间大约为3—10秒。对白字幕的间隔应该参考画面内容，一般两句对白的字幕之间应该至少留2帧的时间间隔。

滚动字幕的速度，应该以字幕不闪烁为基本标准。对于2K和HD画幅的影片，当字幕的垂直高度为40像素时，滚动速度应该不大于110像素/

秒；当字幕的垂直高度为54像素时，滚动速度应该不大于130像素/秒。对于4K画幅的影片，当字幕的垂直高度为86像素时，滚动速度应该不大于190像素/秒；当字幕的垂直高度为108像素时，滚动速度应该不大于220像素/秒。对于其他画幅的影片，其片尾滚动字幕须在不闪烁的基础上，参照上述情况执行。

第 13 章　类型剪辑

　　所谓类型片就是按照不同类型的样式规定和特定要求创作出来的影片。类型片是好莱坞全盛时期特有的一种电影创作方法，实际上就是一种艺术产品标准化的规范，即按照不同类型的既定要求创作出来的影片，包括喜剧片、西部片、犯罪片、恐怖片、歌舞片和生活情感片等。我们这里借用"类型"这个词，并不是要按影片的类型风格分析鉴赏，而是要概括总结一些典型场景和情境下的逻辑规律和剪辑方法，只不过是因为那些典型场景带有明显的类型片风格和特点罢了。这一章主要讨论在喜剧、惊悚、情色和歌舞四种典型场景下的影视片剪辑方法。

13.1　喜剧

　　喜剧是一种戏剧类型，其手法夸张，结构巧妙，台词诙谐，通过对喜剧人物性格的刻画，引发人们对丑陋和滑稽的嘲笑，对美好人生和追逐理想的肯定。喜剧的内容通常为带有讽刺及政治机智或才智的社会批判，或为纯粹的闹剧和滑稽剧。在喜剧中，主人公一般以滑稽幽默、对旁人无害的丑陋或怪僻形象，表现生活中或丑或美或悲的一面；冲突的解决一般比较轻快，往往以代表进步力量的主人公获得胜利或如愿以偿为结局。

第13章 类型剪辑

喜剧的艺术特征是寓庄于谐。"庄"是指喜剧的主题所体现的深刻社会内容。"谐"则是指主题思想的表现形式是诙谐可笑的。在喜剧中,"庄"与"谐"处于辩证统一的状态。失去了深刻的主题思想,喜剧就失去了灵魂。但是,没有诙谐可笑的形式,喜剧也不能成为真正的喜剧。因此,喜剧对丑陋的批判总是间接而又意味隽永的,往往要调用审美主体的积极情感去抨击丑陋事物,在嘲笑中显出正义的力量,达到批判的效果。

在严肃影片中,导演都竭力使故事情节交代得有根有据,脉络分明,把假戏演成真戏才是正片演技的最高境界。喜剧片却刚好相反,情节安排往往荒唐得滑稽,歪曲得可笑。剪辑师在剪辑喜剧片时,出于对滑稽和可笑的追求,往往无视现实,甚至可以置生活常识于不顾,目的就是从画面中尽其所能地榨取幽默。比如姜文导演的《让子弹飞》,其中劫火车的那场戏,如图13-1所示,充分地诠释了什么是喜剧片的滑稽与荒唐。麻匪们策马下山,用枪托把斧头楔入铁轨的缝隙(镜头1至镜头3),疾驰的火车撞上铁轨缝隙中的斧头(镜头4至镜头5),车厢飞到半空中(镜头6),然后落入河里(镜头7至镜头8)。木质的枪托能把斧头楔入铁轨的缝隙吗?火车车厢能飞到半空中吗?显然不能。接着,买官的县长在吃火锅时翻车,然后落到河里,被麻匪抓住时,像只落汤鸡一样泡在水里。这些镜头的设计显然悖于常理,但在喜剧中就可以这样处理。因为只有处理得这样夸张,观众才会觉得好笑,才喜欢看,

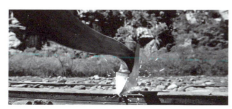

1

2

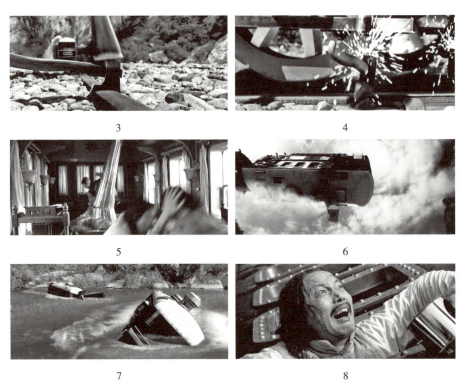

图 13-1　影片《让子弹飞》中的喜剧镜头

对喜剧片来说流畅性重要吗？如果是严肃影片，剪辑表现就是要力求流畅连贯；如果是喜剧片，不连贯的剪辑，断断续续的组接，以及歪曲现实的表现手法，仍然会取得成功。在喜剧片中，剪辑师并不是为了让观众相信什么，他要传达的就是搞笑。对喜剧片而言，表现的流畅远远不如节奏的流畅更为重要。

喜剧有点像相声，节奏感非常重要。相声没有鼓板伴奏，看起来好像没有节奏，其实不然，表演时无论说什么哏，都是有节奏的。相声以气口为节奏，气口均匀，观众才顺耳、爱听。气口不匀，说得快了，使观众心忙；说得慢了，让观众截气。只有气口均匀，如断线珍珠、珠落玉盘，观众才能叫好。喜剧的剪辑也是这个逻辑。

第13章 类型剪辑

相比于动作片的剪辑，喜剧剪辑对节奏控制的要求还要更高一些。剪辑师不仅要赋予动作适当的节奏感，还要估计出观众对笑点反应的时间，以免出现类似相声中的心忙或者截气的问题。两个笑话之间的空当儿必须用心计算，如果第一个笑话让观众笑的时间很长，那么观众可能就听不到第二个笑话了。

除了控制节奏，笑点的先后顺序对喜剧效果来说也很重要。喜剧好比笑话，笑话的最后一句才是点睛之笔，即"包袱"。"包袱"是指具有强烈喜剧效果的段子。如果"包袱"具有炸雷般的现场效果，则被形象地称为"雷子"。笑点的先后顺序就是要明确"包袱"和"雷子"，谁排在前、谁跟在后。剪辑师为了控制观众的情绪，要先在前面放几个"雷子"，让观众的情绪不断地积累，达到几乎要失控的程度，然后找个突破口，让他们发泄出来，就能达到捧腹大笑的视听效果。在一连串的捧腹大笑之后，观众几乎到了歇斯底里的程度，就像山洪暴发一样，泥沙俱下而不可收拾，这时即使接上一个不太好笑的"包袱"，也会受到欢迎。但是，如果反过来组接，把不太好笑的情节放在前面，就无法充分地调动观众的情绪，观众也达不到失控、忘我的程度，就容易出现冷场。

那么，剪辑师如何营造喜剧气氛呢？请记住一句经典的喜剧格言："告诉观众你将要做什么，做完之后，再告诉他们你已经做完了。"[①] 乍看，好像不知所云，下面举个例子说明一下。比如恶作剧桥段的典型场景，一个人在前面跑，后面有人追。地上有一块香蕉皮。在前面跑的人慌不择路，并没有看到香蕉皮，然后踩上香蕉皮，摔得四脚朝天，观众都被逗笑了。这种剪辑的诀窍在于，事先要让观众知道地上有香蕉皮，要是谁踩上香蕉皮就会摔倒，而前面跑的人却对此一无所知。观众就眼看着他傻傻地

① 〔英〕卡雷尔·赖兹、〔英〕盖文·米勒编著：《电影剪辑技巧》，郭建中、黄海等译，中国电影出版社2008年版，第87页。

落入窘境，就像是自己事先设计好了的一样，最后自己也被这个人逗笑了。这时，回头再去看前面的喜剧格言，就不难理解是什么意思了。

经典的喜剧格言中有两个要点：一是观众要先于剧中人物知道将要发生什么，并看着他就范；二是剧中人物要出现某种滑稽有趣的结局。如果能让他出现某种局促不安或者失去尊严的状况，往往都能戳中观众的笑点。比如，让一个人受到伤害或者当众"丢人"。这时，光靠剧中人物的动作表演就已经滑稽可笑了，就像在图13-2中的那样，如果再加上逃跑时掉进窨井（镜头1），被无缘无故地扣了一脸奶油蛋糕（镜头2），毫无防范地跌落到水中（镜头3），坐的椅子毫无征兆地散了架（镜头4）……诸如影片《摩登时代》（1936）中卓别林饰演的查理（Charlie）的那些窘态，都会引发观众大笑。

图13-2　影片《摩登时代》中的喜剧镜头

有时候，反其道而行之也会取得同样的效果。反其道而行之就是，让观众以为将要发生什么，但并没有发生，结局越是出乎意料，就越滑稽有趣。这个模式就是，本在意料之中，结果却出乎意料，成了笑话。在影片《人再囧途之泰囧》（2012）中，王宝和徐朗要在酒店里偷走高博的护照。王宝和高博打了个照面，高博却因眼睛上贴着美容的黄瓜片，没认出他来，以为王宝是酒店的按摩师，取精油回来了。徐朗进错了房间，躲在床下听老外和"人妖"嬉笑打闹，想趁他们去洗澡时赶紧爬到门口逃走，结果却被他们堵住了去路。两者的好笑之处都是出乎意料：王宝本该被发现却没被认出来，还假扮按摩师把高博打晕了；徐朗原本能逃出去却被堵在了门口，结果挨了一顿暴揍。这种与观众预期相反的结果，反而十分好笑。

另外，重复的挫折也能增强这种幽默感，就好比一个人总想达到目的，却总是接二连三地失败一样。这种重复某个笑话的方法，是喜剧剪辑中的惯用手法。同一段喜剧剪辑，以完全相同的顺序再重复表现一次，第二段会引起更大的笑声。如果第一段剪辑可笑，第二段的重复剪辑也会可笑，因为第二段会让被捉弄的人显得更加愚蠢，观众的笑也会更加强烈。要注意的是，第二段是重复剪辑，要做一些小变化，以避免在视觉上有重放的感觉。如果不得不用之前那些场景，可以尝试将镜头剪得更短，因为第二段并没有向观众展示新的信息。

总之，喜感最普遍的情境就是拿剧中人物"开涮"，由此产生幽默感，当然这种幽默感是建立在夸张的肢体或者情感特征基础上的。只有剧中人物陷入窘境或者丢尽颜面，观众才能忍俊不禁。

13.2 惊悚

喜剧的剪辑逻辑是：下一幕即将发生什么，导演知道，观众也知道，

只有剧中人物毫不知情，然后在观众的注视下一步一步地就范，落入滑稽的窘境，最终把大家逗乐了。惊悚与喜剧的剪辑逻辑正好相反：下一幕即将发生什么，剧中人物不知道，观众也不知道，只有导演知道。要营造紧张而焦虑的气氛，明示或者暗示威胁的存在，但又不让观众知道即将发生什么，剧中人物也不知道该如何应对接下来的状况，除了导演，谁都无法预测即将面对的威胁，这就是惊悚片的剪辑逻辑。

恐惧的根源很简单，就是对未知的恐惧，对未来的害怕，不知道未来会如何，甚至因为预见到未来必然的悲惨走向而害怕。恐惧，本质上是对未来的不可预见性做出的一种本能的反应，根源在于认知的匮乏。假若一个人无所不知，可以洞悉一切、看透万物，直达本质，那么他就不会对任何事物产生恐惧。

惊悚剪辑就是要牢牢掌控观众，让观众以剧中人物的视角进行思维，使其如同身临其境地陷入某种不可预知的情境，不仅周遭都是不可预见的威胁，而且无法预测接下来的发展态势。观众就像围坐在篝火旁听巫师讲鬼故事。屏幕是那堆篝火，观众围坐一圈，好似处在梦境中，在黑暗中体味陌生人的心境。如果观众看清楚了剧中人物的处境，不仅知道一切的由来，也知道它们将如何终结，那么再惊悚的故事情节，观众内心也不会感受到丝毫的恐惧。所以，要想让观众感到恐惧，就不能让观众知道得太多，绝对不能有似曾相识的感觉，这就是惊悚剪辑的逻辑规律。

好多惊悚片都被归入"黑暗电影"的范畴。黑暗能遮蔽、隐藏很多确切的东西，让人陷入不可知的境遇。黑暗能隐藏很多细节，掩盖种种未知的风险，孕育各种可能。所以，很多惊悚片中的画面常常处理成曝光不足的样子。从技术上讲，这非常容易做到，只要调低透明度，画面就会丢失很多细节。由于细节的缺失，剧中人物和观众都会失去安全感，而不安正是恐惧的基本表现。

第13章 类型剪辑

　　黑暗风格并非一成不变。黑暗对于威胁的表现总是不太明确。有的影片会采用一明一灭的表现方式，先让灯光射进来，照亮危机四伏的环境，然后再把灯光熄灭，让人看不清黑暗中危机的发展和变化。有时就像警报灯一样，在黑暗中一明一灭，剧中人物能够感受到种种威胁，但又不能看得清楚确切，况且警报本身就有强调危险的意味。这些都会给观众留下想象空间，让他们去揣测即将到来的危险，剪辑师的目的就是让观众自己吓唬自己。

　　不光黑暗可以掩盖细节，画面曝光过度也可能丢失一些细节信息。有的惊悚画面会被处理成泛白的炫光，这种明显亮度溢出的画面并非技术故障，而是剪辑师故意为之，目的就是让强烈的炫光晃得观众看不清眼前的景物，如同坠入云雾一样，飘忽不定。观众看不清白光中的事物细节和周遭环境，也就失去了对空间方位的判断能力，进入一种类似失重般的状态，不上不下，不能自拔。如果镜头是以主观视角呈现，观众就有一种强烈的被束缚、被操控，又无力摆脱的恐惧感。

　　用过强或过弱的光线来掩盖存在的威胁，固然强化了周遭环境的恐怖气氛，使观众在心理上感到更加紧张和焦虑，但这不是惊悚剪辑中唯一的法宝。恐惧产生的根源在于不确定的威胁，让人们不能明察秋毫，有所准备。不仅光线会影响人们对事物的辨识度，物体的运动速度也会影响人们的判断。如果观众隐约能看到，却又看不清楚，无法调整心理状态以适应突如其来的变化，内心的恐慌就会加剧。比如，身后快速闪过的人影，夜晚擦肩飞过的蝙蝠，幽暗的林阴路上突然窜出的一只黑猫或老鼠，都会让人毛骨悚然。所以，看得见的恐惧必须采用快速剪辑的手法，宁短勿长，宁少勿多，不能拖泥带水，绝对不能给观众留出认知理解和心理调适的时间。

　　剧中人物能看到来自画外的危险信息，观众却看不到，只能通过剧中

人物的表情猜测，这也是惊悚情节的一种处理手段。恐惧来自周遭环境的不确定，更来自观众内心对威胁的想象，凡是能刺激观众内心恐惧感的技术手段，都可以用于营造恐怖气氛。这种不确定的威胁是观众臆想出来的，来自观众对剧中人物表情的解读，它并没有出现在画面里。因此，这里的剪辑节奏要放得非常慢，要让观众看清剧中人物表情的扭曲和夸张的不合常理，要让动作缓慢迟钝和小心翼翼，营造出令人窒息的恐怖气氛，目的就是让观众在这种氛围里有足够的时间去想象，揣测即将发生的危险。其实危险也不一定非得通过人物的表情表现出来，借助动物的异常反应也能起到类似的效果。如果观众看到画面中，马不安地又摇头又点头，不断地打响鼻，不停地刨蹄子，应该就能意识到，马看到了什么危险的东西，是在提醒主人。此时，观众心里也会不安，神经绷得紧紧的。然后，危险终于在画面里出现了，新知和陈念叠加在一起，危险就变得更加令人心惊肉跳。

声音也是营造恐怖气氛的重要手段。比如夜晚猫头鹰的叫声，老鼠窸窸窣窣的跑动声，门窗吱吱扭扭的乱响，风吹建筑物或者树木发出奇怪的啸叫，等等。此时音轨的剪辑要力求安静，切忌混入配乐，因为配乐会削弱观众对恐怖或悲伤的感知。但我们可以在音轨中混入一些现实情况下可能出现的拟音。比如空旷而封闭的空间里水滴的回响声，人像牛一般的喘息声或者"咚咚"的心跳声，鞋子与地面的摩擦声，诸如此类。这些音效要尽可能做得夸张，来衬托场景中不合常理的安静，同时暗示黑暗中的危机四伏。

13.3 情色

《孟子·告子上》说"食色性也"。《礼记》也说"饮食男女，人之大

欲存焉"。饮食和性欲都是人类最基本的欲望，超越种族、宗教和修养，自然而然地存在。影片里出现情色场景一点也不奇怪，它对故事情节的发展和人物关系的转变，起到至关重要的推进作用，也是商业电影惯常使用的表现手法。但要想把情色片段剪辑得人人都能看懂、都能接受，其实并不容易。剪辑师要用一种非私人化的手法，表现一种最私人化的体验，而且激发性欲的东西因人而异，每个人能接受的尺度也不尽相同，挑战的难度可想而知。我们单独把这类剪辑拿出来讨论，就是要总结出一些讨巧的方法，让剪辑师可以轻松地完成工作。

影视作品中没有第二人称，剪辑师在工作时不知道谁是观众，他们有怎样的心理状态和性格特征。况且，观众在不断地变化，不同地域的观众也有不同的特点。即使是同一个观众，在不同的年龄阶段对事物的接受和理解程度也是不一样的。剪辑师不可能迎合每一个人。对于男人或是女人，年轻人或是老年人，每个人的内心想法都不一样。这就要求，剪辑师对情色场景的处理要尽可能地避免真实又直接的展示，要通过镜头的暗示去激发观众内心的想象，这样才能取得最强烈的效果。

可能和很多人想象的正好相反，情色片段不需要更多的身体裸露，也不需要展示性爱的过程，因为这些镜头都不是重点。重点是通过选取恰当的镜头，去暗示人物关系的发展和故事情节的变化，同时给观众带来感官上的刺激。通常，展示的越少，暗示的就越多，所产生的情欲效果也就越强。暗示比明示更占优势。暗示通过寥寥数个镜头，就能激发观众的想象，观众通过想象构建出来的情节，一定是能满足观众心理期望的情节。明示只是如实地记录和全面地展示细节过程，而如实展示未必适合每位观众，甚至会引起一部分观众的反感。与其揣度观众所能接受的尺度，还不如让观众按照自己的喜好去想象。

在美国影片《雨人》中，哥哥雷蒙从小就患有自闭症，父亲去世前把

遗产都留给了雷蒙。弟弟查理生意失败了，为了得到雷蒙继承的遗产，查理将雷蒙从精神病院骗了出来。查理带着女友苏珊娜（Susanna）和雷蒙一起驾车出行，中途在旅馆住宿时，雷蒙听见了查理房间里传出的呻吟声，不明就里的雷蒙走进查理的房间，想一看究竟。画面中有男人和女人呻吟的声音，还有床上被单下面扭动的身体，来自听觉和视觉的暗示都已经有了，尽管镜头里没有一寸裸露的肌肤，但观众心里十分清楚查理和苏珊娜在做什么。非常搞笑的是，雷蒙一边模仿着两个人的呻吟声，一边循着声音走进了查理的房间，却被房间里正在播放的电视节目吸引了过去，坐在床边津津有味地看起电视来了。看来，只有他不知道床上发生了什么事。就故事整体结构而言，交代这段情节非常必要，苏珊娜就是因为这件事才与查理发生争执，然后负气出走的。于是，查理不得不独自面对患有自闭症的哥哥，带着他长途旅行，途中屡遭窘境。查理原先只求一己私利，到最后还是被真挚动人的手足之情感动了。

通常，情色情节的处理方式是，前戏要充分暗示，无论是狂野粗暴的，还是温柔浪漫的，只有暗示和刺激才是重点，正戏都是一带而过。正戏只要清楚地表达出男女主角在一起了即可，一切点到为止，最后以淡出的方式结束。这就是情色剪辑的基本逻辑和套路。

13.4　歌舞

传统歌舞片是音乐和影像的结合，故事情节是演唱出来的。20世纪30年代歌舞片开始盛行，并且在30—40年代成为流行时尚，像我们熟知的影片《绿野仙踪》（1939）就是当时的代表作品。到了50—60年代，歌舞片到达辉煌的巅峰，诞生了不少经典，比如久负盛名的《音乐之声》（1965）。70年代之后，歌舞片开始萎缩，尤其是90年代以后，科幻片、动作片、

灾难片和恐怖片等轮番上阵,往昔"歌舞升平"的时代渐行渐远。

从音乐剧移植过来的歌舞片是音乐、歌曲、舞蹈和对白结合的一种戏剧表演类型,剧中的幽默、讽刺、感伤、爱情、愤怒是最能打动人的部分。角色要通过语言、音乐和动作,以及固定的演绎,把这些情感传达给观众,所以早期歌舞片的剧场痕迹特别重。剧场表演擅长的是场面调度,通过抽象的表达形式,激发观众的想象,营造故事发生的环境。电影则不同,它强调运用实景拍摄和镜头剪接来表现剧情,这是两者最大的区别。在音乐剧中,时空可以被压缩或放大,比如在一首歌曲的过程中,男女主角就可以由相识到坠入爱河,而遵循写实主义的电影是不允许这样剪辑的。歌舞片依旧用歌舞表演来叙事,电影则坚持严谨的写实主义,两者在表现形式与发展趋势之间的鸿沟,也越来越难以弥合。

然而,歌舞依旧是影视片中重要的艺术表现形式。在 20 世纪 90 年代之后,歌舞片并没有彻底消失,而出现了另一种新的形式。早期歌舞片多为轻松优美和娱乐性强的舞台艺术片,突出表演在歌唱、舞蹈和音乐方面的艺术成就,故事情节基本都比较简单。歌舞片中的主角就是歌舞表演者,表演本身就是在叙事。在现代歌舞片中,主角大多是歌唱演员,主要依靠唱歌刻画人物,展开情节。而且歌舞片段的时长也大为压缩,因为叙事不再是歌舞片段中的重点,甚至极少,保留歌舞片段的目的主要是给观众创造一种新颖的视听媒介。正因如此,现代歌舞片段中的表演者不再是专业的歌舞演员,往往是时下炙手可热的歌手,而影片就是为了向观众展示他们的明星风采。

比如 1992 年上映的美国影片《保镖》,曾获得全球年度票房收入排行第二的佳绩,电影情节不过是英雄救美的俗套故事,人们记住它大多是因为那首片尾曲《我会永远爱你》(*I Will Always Love You*),演唱者就是剧中饰演女主角的著名歌手惠特妮·休斯顿。这首歌曲还在公告牌百强单曲榜

（Billboard Hot 100）连续 14 周当选冠军，也是史上销量最高的女歌手单曲。由此可见，歌舞片总的趋势是叙事性变弱，表演性变强。

一说起歌舞电影，就不能不提印度。印度是世界上最大的歌舞电影生产国，每年在全球有 36 亿观众。印度的电影市场相对封闭，好莱坞电影仅占 6% 的市场份额，这为较好地保持歌舞片的传统风格做出了特殊的贡献。美妙的歌舞、华丽的场景以及漂亮的演员，都是印度歌舞片中必不可少的元素。印度电影对歌舞的推崇几乎到了痴迷的程度，即使是《贫民窟的百万富翁》（2008）这样晦暗悲情的电影，片尾的火车站台上也能无厘头地上演一场声势浩大的集体歌舞，正所谓"一言不合就跳舞"。"无歌舞不成片"的传统，成为印度电影独具特色的符号。

动画片作为歌舞片的另一个重要分支，至今仍然保持着旺盛的生命力。特别是 3D 动画电影这种新的电影形式，给歌舞片重新注入了青春活力。3D 动画确实能克服真人表演的许多不足，让音乐的节奏、舞蹈的美感和演员造型的视觉形象焕发出浑然天成的特殊魔力。最佳代表作就是华特·迪士尼的动画电影。2013 年是迪士尼电影公司成立 90 周年，公司推出了 3D 动画电影《冰雪奇缘》作为纪念。最终，《冰雪奇缘》全球票房收入 12.8 亿美元[①]，成为全球动画史上票房收入冠军。《冰雪奇缘》改编自安徒生的童话《白雪皇后》，影片讲述的是，小国阿伦黛尔（Arendelle）因一个魔咒，永远地被冰天雪地覆盖，为了寻回夏天，公主安娜（Anna）和山民克里斯托夫（Kristoff）以及他的驯鹿搭档组队出发，展开了一段拯救女王的历险。该片获得了 2014 年美国电影电视金球奖、2014 年安妮奖

① 数据来源于 IMDb（互联网电影资料库）。《冰雪奇缘》（2013）全球票房收入为 12.8 亿美元，参见 https：//www.imdb.com/title/tt2294629/，2021 年 7 月 1 日访问；《冰雪奇缘Ⅱ》（2019）全球票房收入为 14.5 亿美元，参见 https：//www.imdb.com/title/tt4520988，2021 年 7 月 1 日访问。到目前为止，两者的全球票房收入分别位列动画电影的亚军和冠军。

最佳动画长片、2014年奥斯卡金像奖等多个奖项，主题曲《随它吧》(*Let It Go*) 斩获奥斯卡最佳原创歌曲奖，其电影原声带专辑成为继《泰坦尼克号》以来，销量最火爆的原声专辑。

歌舞段落剪辑的惯常手法是蒙太奇段落剪辑。所谓蒙太奇段落就是，将一系列短的互不连贯的形象，有机地、艺术地组接在一起，使之产生连贯、对比、联想、衬托、悬念等含义，从而组成一部思想表达完整的段落或影片，能够反映生活，表达主题，并被观众领会和理解。下一章，我们会专门讨论蒙太奇。用蒙太奇手法剪辑歌舞段落，有着天然的优势。因为现代歌舞段落以音乐为主要表现形式，是舞伴歌，不是歌伴舞，所以在剪辑中不必追求舞蹈动作的连续性。画面不连续，甚至跳接，并不妨碍蒙太奇段落的剪辑，因为音乐伴奏可以桥接不连贯的蒙太奇段落，使之看起来是一个联合的整体。当从一个段落转入另一个段落时，假如听到的是一曲流畅连续的音乐，观众就很容易把两个段落联系起来，产生过渡自然的感觉。所以歌舞段落剪辑的技巧是，运用一条连贯的音轨，组接一系列互不连续的镜头形象，使之产生流畅发展的效果。

歌舞段落剪辑的另一个要点是节奏感，也就是说，画面与音乐必须紧密配合，画面要追随音乐的节奏走。尽管歌舞段落中的画面从属于音乐，但也不能随意剪辑，因为画面还要严格配合音乐的时点，比如演唱者的口型要与音乐的唱词对应上。如果按照常规方法剪辑，似乎不容易做到。困难就在于，音乐节奏点很难对上动作或者口型，对不上就会产生声画不对位、动作不给力的感觉。对此，我们可以采用反向时序剪辑，动作或者口型对上音乐就完全不费力了。

我们在开始剪辑之前，必须要清楚，这是为音乐或者演唱配画面，而不是为画面配音乐。反向时序剪辑，也称逆序剪辑，它的剪辑逻辑依据是音乐，而不是画面，因此不能破坏音乐的完整性。所以在序列时间线上，

要依据音乐的节奏点来打标记,让每个标记都落在音乐的节奏点附近,如图 13-3 所示。首先,查看音乐轨道的波形,根据波形上的波峰和波谷的位置,清晰准确地找到节奏点。当然,也可以边听音乐的声音外放,边在时间线上打标记,这样做的好处是,来自音乐节奏和力度的反馈会比较自然。但这要求注意力特别集中,打标记时手上反应得特别快,不然就容易漏打。

图 13-3 基于音乐节奏控制的反向时序剪辑

然后,预览画面素材片段,也就是那些准备使用的蒙太奇片段。在合适的位置打上出点,不打入点。合适的位置是指表演动作的力量爆发点、演唱的音乐节奏点或者说话的口型关键点。在序列时间线上,根据刚才打的节奏点标记来创建入点和出点,前面一个标记是入点,后面一个标记是出点。最后就是三点编辑操作,将刚才标记出点的蒙太奇片段覆盖到时间线上。至于蒙太奇片段的入点,非编软件会根据时间上两个相邻标记点之间的时长,反向推算给出其位置。因为蒙太奇剪辑本身就是一系列短的互不连贯的形象的组接,所以它对出入点之间的过渡是否流畅并不敏感,音

乐也具有桥接、顺滑不流畅剪辑的作用。依次将时间线上任何两个标记点之间的空隙都覆盖上蒙太奇片段，反向时序剪辑就完成了。

 在时间线视频轨道上覆盖蒙太奇片段时要注意，蒙太奇片段的原声不应该覆盖时间线音频轨道上的音乐。一般情况下，剪辑师会把原声删除，需要音效也只是使用音效库里的音效配音。这样剪辑就能确保表演动作的力量爆发点、演唱的音乐节奏点或者说话的口型关键点，正好落在音乐的节奏点上。在有些场景中，动作其实要比声音滞后一些，因为人们是先听到声音，有个反应的时间，然后才做动作，再发力，所以动作的力量点就会比音乐的节奏点滞后一些。如果在音频波形的波峰上切齐剪辑，就有点未卜先知的味道，显得比较假，给观众的对动作的反馈时间也不够，节奏感和力量感就出不来。比较而言，边听音乐、边打标记，就比看音轨波形打标记，给出的时间差更加准确。在看音轨波形打标记时，如果让标记点落在音乐波峰后方一秒左右的位置上，剪辑出来的蒙太奇片段就会比较有气势，力量感十足。

第14章 蒙太奇剪辑

我们在观察陌生事物时，不是眼睛直勾勾地盯着看，而是把目光集中到不同的空间层次，上一眼下一眼、左一眼右一眼地看。我们的视点总是在不断地变换，从广阔的到狭窄的，从庞大的到细微的，从遥远的到邻近的，上下左右，远近前后，在不同空间层次产生不一样的视觉感受。这些视觉感受自然而然地延续，就形成了我们对陌生事物的整体印象。影视蒙太奇就源自日常生活中人们观察和认识事物的经验和感受，是人们观察和认识事物的思维活动在影视片中的反映。这种反映是形象的、感性的和艺术的，而不是哲学思想或者抽象理念。作为影视艺术的基本特性，蒙太奇在影视创作中具有极其重要的地位。影视语言从根本上说就是蒙太奇语言。从某种意义上讲，蒙太奇是影视剪辑技巧和手法的同义语，它源于人们日常生活的经验，通过巧妙的镜头组接，升华出新的形象意识，并且贯穿剪辑工作的始终。

14.1 蒙太奇起源

"蒙太奇"一词是从法语"montage"音译而来，原为建筑学术语，本意是构成和装配，后来逐渐在视觉艺术等衍生领域广为流传。蒙太奇在视

第14章　蒙太奇剪辑

觉艺术领域里最初与在法语中一样，只有"剪接"和"组合"的意思。传到苏联后，蒙太奇发展成了一种电影镜头组合的理论，就是人为地将有意涵的时空拼贴在一起的剪辑手法。

"蒙太奇"一词虽然普及度高，但是其具体所指一直不够清晰明确，概念表述也不够严谨规范。最初，苏联导演把"蒙太奇"当作"创造性剪辑"的同义词时，在法国"蒙太奇"仍然还仅有剪接之意。后来英美等国的现代电影工业也开始使用"蒙太奇"一词，其含义变得更为狭隘和专业，特指一闪而过，互不连贯，但却能使人产生全面印象的影视段落。这些视觉形象一般是用"化""叠印""划"等方法组接，表示时间的消逝、地点的变换或者场景的转变。

早在 1900 年，英国"布赖顿学派"就已经开始尝试简单的蒙太奇。在他们拍摄的影片中开始出现多变的视点，即随着摄像机运动，观众能从不同角度观看影片内容。影片产生了强烈的意想不到的戏剧性效果，电影从此摆脱了舞台空间的束缚，走上了独立发展的道路。

早期苏联电影导演库里肖夫（Кулешов/Kuleshov）从某部影片中，选择了一个人物静止、没有什么面部表情的特写镜头，一张桌子上摆着一盘汤的镜头，一个棺材里面躺着一具女尸的镜头，以及一个小女孩在玩一个滑稽的玩具狗熊的镜头，并把这些镜头组接成为三组镜头，然后放映给不明真相的观众看。人物的面部特写没有变，在三组镜头中完全一样，只是与之组接在一起的镜头不同，就产生了各不相同的效果，激发了不同的心理感受，这就是"库里肖夫效应"。"库里肖夫效应"说明，观众产生不同情绪反应的原因，并不是单个镜头，而是几个镜头的组接。这就揭示了蒙太奇的奥秘与实质。

另一位苏联电影导演普多夫金（Пудовкин/ Pudovkin），在库里肖夫试验的基础上，将三个镜头以两种颠倒的次序排列组合，又产生了完全对立

的概念和含义。这一实验有力地说明，对于相同的镜头，改变它们的排列组合，也可以产生新的情感，形成新的理念，取得意想不到的艺术效果。这正是蒙太奇的真谛所在。

美国电影导演格里菲斯则在借鉴前人经验的基础上，让蒙太奇又向前迈出了决定性的一步，成为电影艺术独特的表现形式。格里菲斯在影片《一个国家的诞生》（1915）中，运用平行和交叉两种剪辑手法，让两个情节交替出现，造成一种强烈的节奏感和紧迫感，把剧情推向高潮。他不局限于以往的镜头顺序，而是在原有镜头顺序的基础上，根据戏剧中的剧情和人物的冲突，运用省略的手法，将生活中的时空变为艺术电影中的时空，从而增强了影片的戏剧性，使故事情节更加生动感人，影片也更加精彩好看。由于格里菲斯的创新运用，蒙太奇才在电影艺术领域开辟了创作的新天地。

上述几位导演对蒙太奇剪辑的尝试和创新，都发生在无声电影时代。蒙太奇镜头的分切和排列，画面的剪辑和组接，完全着眼于视觉形象。到了20世纪二三十年代，声音和彩色进入电影领域，出现了有声片和彩色片，后来又出现了宽银幕电影和立体声电影，这大大地扩展了蒙太奇的表现领域，催生了声画结合的形式多样的蒙太奇剪辑。蒙太奇不再限于画面的组接关系，而发展出了画面与对白、音响与音乐、画面与音响音乐之间的多种组合关系，由此产生了多种意义与作用。蒙太奇由传统的侧重表现，逐渐转变为现代的侧重叙述，进而产生了现代蒙太奇的剪辑方式。

14.2 现代蒙太奇

我们先看一个传统蒙太奇的电影片段，再来介绍什么是现代蒙太奇。爱森斯坦（Эйзенштейн/Eisenstein）导演的《战舰波将金号》（1925）是

第14章 蒙太奇剪辑

轰动一时、影响深远的传统蒙太奇经典影片,尤其是赫赫有名的"奥德萨阶梯"。"奥德萨阶梯"是由一百多个镜头组接而成,时长只有短短的六分钟。导演将武装军队整齐地走下阶梯的镜头与人们惊慌逃跑的镜头,不断地切换,强化了画面的紧张感和屠杀的残酷,刺激观众的视觉,加剧矛盾的冲突,给观众留下了深刻的印象,如图14-1所示。虽然群众逃生的镜头都是一闪而过(镜头1),但我们依然能够清晰地记住高位截肢的残疾人(镜头2),手牵孩子的妇女(镜头3)和皱纹深刻的老人(镜头4),以及惊慌失措的少女(镜头5)等形象。士兵扫射的镜头(镜头6)与一个个受害者倒下的镜头(镜头7)交叉切换,让我们充分认识到了沙皇的残暴。满脸鲜血的奶奶(镜头8),怀抱奄奄一息的儿子的妇女(镜头9),拼力拖拽老伴尸体的老人(镜头10)……最突出的是婴儿车滑落的镜头(镜头11和镜头12),它的插入使画面更具有吸引力,牢牢地抓住了观众的眼球,把"杂耍蒙太奇"技艺发挥到了极致。

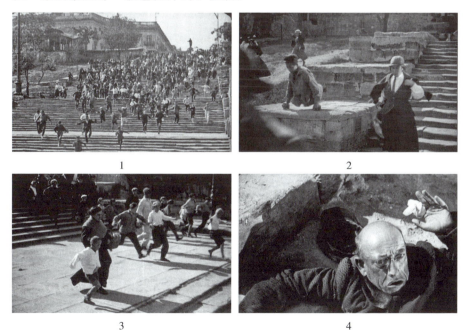

图 14-1 影片《战舰波将金号》中的一组蒙太奇镜头

第14章 蒙太奇剪辑

在爱森斯坦的这一蒙太奇段落中，镜头选择精到，镜头对列和交叉的设计精心，镜头长度的控制精确，镜头剪接点的定位精准，镜头内外节奏的把握精密，可以说是把蒙太奇的手法、技巧和功能发挥到了极致，成为经典的蒙太奇段落，永载艺术史册。传统蒙太奇在不断吸取前人探索研究成果的基础上，大胆地创造和不停地探索实践，形成了蒙太奇理论体系，走向一个全新的历史阶段。

现代蒙太奇的剪辑与早期的实践有共通之处，就是两者都使用短的互不连贯的胶片，但也仅此而已。苏联人创立的蒙太奇剪辑方法是将有表现力的镜头互相并列，即镜头A与镜头B并列，通过两个镜头的对比，表现一种新的概念，以镜头C来阐明，依此往复。而现代蒙太奇的剪辑则是通过一系列形象所产生的总效果来表现，即镜头A+镜头B+镜头C……+镜头X，这些镜头组合在一起，表示A事件至X事件的转变。现代蒙太奇表现的是一系列的事实，这一系列的事实合在一起以表现状态的转变。在现代蒙太奇剪辑中，镜头并列对比并不重要，那样还会引起误解，因此也很少用"化"的手法来过渡镜头。

从情感的角度来说，虽然传统蒙太奇与现代蒙太奇都会用一连串快速而紧张的镜头，但现代蒙太奇的镜头仅仅是表现故事情节所必需的一系列事实，很少具有感情上的意义。表现某一事实之所以采用现代蒙太奇的手法来剪辑，是因为如果这类事实全部如实表现，就会显得过于累赘；如果跳过，就会缺乏对故事情节进展的必要交代。必须交代事实的过程，但又不需要太详细，就可以采用蒙太奇的剪辑手法。

现在，电影制作是按照剧本所要表现的主题和情节，拍摄许多镜头，然后按照原定的创作构思，把不同的镜头组接在一起，使之产生连贯、对比、联想、衬托、悬念等含义，从而组成一部思想表达完整的段落或影片，能够反映生活，表达主题，并被观众领会和理解。这些电影独有的构

成形式和表现方法统称为蒙太奇，所以我们会说，电影是蒙太奇的艺术。

影片《阿甘正传》看似讲述的是阿甘的故事，实质却是一部美国的现代史。有些剧情的叙述需要穿越时空，跨越漫长的历史，情节必须交代但又不能拖沓，这恰恰是蒙太奇的长处。比如影片中有一段阿甘和布巴（Bubba）到越南丹·泰勒（Dan Taylor）中尉军营报到的场景，导演加入了一段关于丹中尉家世的介绍。旁白只有一句，"他来自一个军人世家，他家族的人曾经分别参加并牺牲在每一场美国的战争里"。与旁白同步的有四个场景，都是军人在战场倒下的镜头，见图 14-2。通过军装和战场环境可以判断出，这四个战场分别是：美国独立战争（镜头 1）、美国内战（镜头 2）、第一次世界大战（镜头 3）和第二次世界大战（镜头 4）。这些战争的时间跨度大约是 170 年，而影片中只用了四个镜头、七秒钟的时间，就把丹中尉来自军人世家的背景交代得清清楚楚。这里就是运用了现代蒙太奇中的时间压缩的剪辑手法，同时也隐喻战争和死亡的关系，为后来剧情的发展做了铺垫。

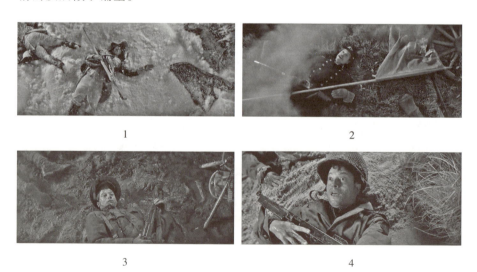

图 14-2 影片《阿甘正传》中的一组时间蒙太奇镜头

第14章　蒙太奇剪辑

　　有时，采用现代蒙太奇的剪辑方式，并不是因为时间跨度太长，而是因为人物活动的空间不连续。还以《阿甘正传》中的镜头为例。故事需要展现越南的雨季，为战争的残酷做场景和氛围上的交代。剪辑师选取了六种在雨中行军的镜头，用旁白串起来。旁白是这样的："有一天开始下雨了，然后一直不停地下了四个月。我们经历了各种各样的雨，像小针一样的雨，还有倾盆大雨，从侧面下的雨，有时甚至还有从下往上下的雨，连晚上也下雨。"如图14-3所示，画面从太阳雨（镜头1）开始，然后经历小针雨（镜头2）、倾盆大雨（镜头3）、斜雨（镜头4）、反溅雨（镜头5）和夜雨（镜头6），并与旁白一一对应。这样，用了六个镜头、三十秒的时间，就把四个月里不同环境下的雨中行军全部交代完了。

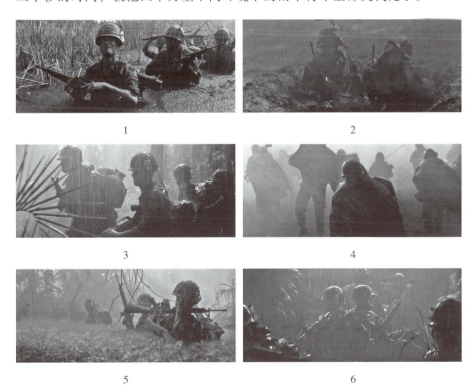

图14-3　影片《阿甘正传》中的一组空间蒙太奇镜头

在实践中,人们总结出了两类蒙太奇模式,分别是叙事蒙太奇和表现蒙太奇。叙事蒙太奇是将多个具有故事性的镜头,按时间、因果或逻辑关系进行组合,从而推动剧情的发展;这类蒙太奇侧重讲故事,以美国好莱坞电影为代表。表现蒙太奇则是通过并列画面的组接,进而产生一种画面的冲击力,以达到表达思想或情感的作用;这类蒙太奇侧重引导观众思考,以苏联人创立的传统蒙太奇为代表。无论是叙事蒙太奇,还是表现蒙太奇,都是针对镜头组接的方式而言,只不过,叙事蒙太奇强调的是镜头组接的连续性,而表现蒙太奇强调的则是镜头组接的对列性。也有学者将蒙太奇分为三类,即叙事蒙太奇、表现蒙太奇和理性蒙太奇,后两者主要用以表意。总之,叙事和表现就是蒙太奇的两大基本功能。

14.3 叙事蒙太奇剪辑

叙事蒙太奇也叫连续蒙太奇,以交代情节、展示事件和演绎故事为主旨,是指将镜头按照时间顺序、因果关系或生活逻辑进行分切、排列和组合,进而达到引导观众理解剧情的目的。叙事蒙太奇强调外在与内在的连续性,特别是对情节发展至关重要的人物的形体、语言、表情以及造型上的连贯。叙事蒙太奇是一种最单纯、最基本的叙述方式,其优点在于脉络清楚、逻辑连贯、明白易懂。正因如此,叙事蒙太奇更容易被国际影视界接受,尤其是英美等国影视工作者非常喜欢使用这类蒙太奇。

美国电影大师格里菲斯等人开创了叙事蒙太奇的剪辑风格,这也是影视作品中极为常用的一种叙事方法。在叙事蒙太奇的剪辑中,只需要确定使用的主要镜头,然后将其组接起来,使它看起来连贯舒服就可以了。为了使镜头之间的过渡能够连贯,可以用"化""叠印""划"等转场手段,但是必须严格控制这些手段的运用次数。过多的转场手段会破坏叙事节

奏，使蒙太奇段落变得拖泥带水。

叙事蒙太奇段落应该被视为一个整体，其首要任务是对叙事节奏的控制。相对于事件进展的节奏，镜头的连贯性是次要的。用一段自成体系的音乐，就能把这一系列的蒙太奇镜头形象都连接在一起，凸显事件进展的节奏。如果一般性的叠印特技转场画面交替出现，或者其间插入现实性的对白，反而会给人造成一种混乱不清、矫揉造作的感觉。叙事蒙太奇与直接叙事也是有区别的。叙事蒙太奇是自然地填补故事情节中某些脱节的内容，用超现实的手法表现现实的场景，而不是侧重对过程和细节的如实描述。如果一个蒙太奇段落延续的时间太长，就会削弱叙述过程中其他部分的说服力，也就破坏了蒙太奇段落的预期效果。因此，蒙太奇段落的剪辑必须迅速，干净利索，绝不能拖沓。

为了表现情节的连贯性，过去的蒙太奇段落中常会出现一些惯用形象。比如用火车头、车轮和铁轨等毫无意义的镜头，表现人物从一个地点来到另一个地点；或是用落叶、日历和时钟等，表现时间的流逝。后来，这种跨越时空的形象越来越不受欢迎。导演和剪辑师现在都尽量避免使用这些标准的蒙太奇形象，因为它们不但会使节奏变得拖沓，而且没有什么实际意义。要表现空间的转换，只需暗示一下人物即将动身，如用一个介绍镜头，甚至一句话，表示到达目的地，就足够了。同样，要表现时间的消逝，只需简单地通过一句机智的答话，插入一个过渡场面，或者在两个相连的场景中改变季节或人物所穿的衣服，就可以实现了。

下面介绍几种常见的叙事蒙太奇的剪辑方式。

14.3.1 平行蒙太奇

在影视片中，故事情节的发展往往有两条以上的线索，同时异地或同时同地地并列进展，叫平行蒙太奇。对于同时发生的不同空间中的两条或

两条以上的情节线索，平行蒙太奇并列表现各条情节线索，并将其统一在一个完整的结构中。这样剪辑有利于删减过程，丰富剧情，灵活转换时空，也是经常使用的一种蒙太奇剪辑方法。

平行蒙太奇之所以应用广泛，是有其内在原因的。首先，用平行蒙太奇处理剧情，可以删减过程，有利于概括集中，节省篇幅，扩展影视片段的信息量，还可以增强画面的节奏感。其次，平行蒙太奇将几条线索并列表现，不仅可以互相呼应，相互烘托，形成对比，还可以相互联系，推动促进，彼此刺激，产生强烈的艺术感染力。

影片《阿甘正传》中就有两条线索。一条线索描写阿甘的一生。阿甘上大学，参军，然后参加越南战争，最后退伍回乡。另一条线索描写珍妮的一生。珍妮为了追求荣誉，为了出名，狠心离开阿甘，漂泊一生。两个人的生活虽然发生在不同的空间，但是随着镜头的不断切换，他们的人生轨迹呈现出相互关联、相互依托的叙事结构。交叉剪辑制造出了一种让观众产生联想的情绪和氛围。

14.3.2　交叉蒙太奇

交叉蒙太奇又称交替蒙太奇，是将同一时间、不同空间发生的两条或数条情节线索，迅速而频繁地交替剪接在一起，其中一条线索的发展往往影响其他线索的走向，各条线索相互依存，最后会合到一起。交叉蒙太奇把同一时间、不同空间的镜头，交叉组接起来，通过几条线索的对比，制造紧张的气氛和强烈的节奏，最终以惊险的戏剧效果来收尾。交叉蒙太奇的特点是，不管情节线索是两条还是数条，发展都具有严格的同时性。这样处理，故事才会更加有悬念，矛盾冲突才会更加尖锐，气氛才会更加紧张，观众情绪才会更加激化，情节的感染力和冲击力才会更强。交叉蒙太奇是控制观众情绪的有力方法，惊险片、恐怖片和战争片常用此法，制造

出追逐和惊险的场面。

平行蒙太奇和交叉蒙太奇都着眼于叙事结构，都有两条及以上的叙事线索，十分容易混淆。区分两者还得从其内容本身把握。平行蒙太奇中的几条叙事主线之间是相互依托的关系，一条叙事主线的情节发展会推动另一条叙事主线的情节发展。比如前面提到的《阿甘正传》，阿甘的所作所为都与另一条叙事主线——珍妮的故事情节发展有关，与珍妮的交往及其分分合合的爱情，意外地成就了阿甘，两条叙事线索谁也离不开谁。

交叉蒙太奇强调的是不同叙事线索之间的对立，比如进攻与防守、成功与失败、得势与失势等，一条线索的情节发展并不需要另一条线索来推进，各条线索都独立发展，最终交汇到同一时点。比如在国产喜剧片《人再囧途之泰囧》中偷护照那段戏。由于王宝没看清高博住在酒店的哪个房间，因此徐朗和王宝才会分头潜入两个疑似的房间，想去偷走高博的护照。这段情节就使用了交叉蒙太奇剪辑。王宝进入高博的房间是一条线索，徐朗进入老外的房间是另一条线索。两个房间里面的事情是同时发生的，但又是独立发展的。交叉蒙太奇要突出两条线索的对立。剪辑师先剪一段王宝的镜头，再接一段徐朗的镜头，依此往复，时间上彼此交叉，内容上相互独立，结果上正反对比。王宝走对了房间，借按摩的机会打晕了高博，还偷走了高博的护照；徐朗走错了房间，被老外和"人妖"发现，最终挨了一顿暴揍。将两条线索交叉剪到一起后，惊险的情节和喜剧的效果就出来了。我们在后面介绍错觉蒙太奇时还会提到这个例子。

14.3.3　重复蒙太奇

影视片中常常反复出现内容和性质完全一致的视觉形象，这种剪辑手

法就是重复蒙太奇。重复蒙太奇相当于写作中的复述。在重复蒙太奇结构中,具有一定寓意的镜头在关键时刻反复出现,以此深化主题思想,表现不同历史时期的转折,进而唤起观众对影视片主题形成明确认识、对主人公产生深刻印象。

如在影片《战舰波将金号》中,象征资产阶级的夹鼻眼镜和象征革命的红旗就多次出现。眼镜和红旗形象的重复,也使影片结构更为完整。在《饥饿游戏》系列电影中,经常出现一个重复的动作,就是将右手的大拇指和小拇指交叠在一起,食指、中指和无名指并拢,放在嘴唇上,然后手心向前,高高举起,如图14-4所示。这个被视为"反抗者"的手势,带有"嘲笑鸟"图案的胸针,以及模仿"嘲笑鸟"叫的口哨声,在此系列影片中反复地出现,不断向观众强化了"反抗者"的思想意识。"反抗者"的手势每次出现的场景不同,但都会与故事的主人公凯特尼斯(Katniss)一同出现。重复蒙太奇重复的是有一定寓意的视听形象,而不是同一镜头的简单复制,这个视听形象应该根据剧情发展而有所变化,这样才能避免单调和乏味。

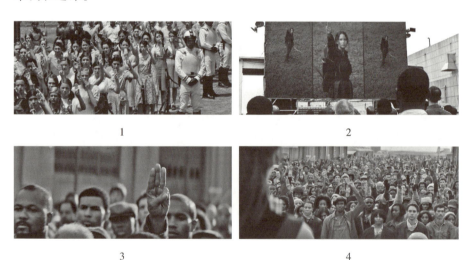

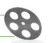

第14章 蒙太奇剪辑

5 6

7

图 14-4 《饥饿游戏》系列影片中的重复蒙太奇镜头

不过,反复出现的视听形象必须出现在主要人物动作线的关键节点,才能够有力地突出主题,刻画形象,感染观众。比如在图 14-4 中,七个镜头的情节雷同,前一分钟都是情绪的酝酿,直至群情激奋,后一分钟都是杀戮和死亡——重复的"反抗者"手势都出现在这个转折点。精心设计而又有所变化的视听形象重复出现,就能产生独特的寓意、节奏和艺术效果,对影视片深化主题、流畅叙事和刻画形象,都大有裨益。

14.3.4 叫板蒙太奇

在镜头组接时,上一个镜头说到什么人或物,这个人或物就紧跟着出现在下一个镜头中,如同京剧中的"叫板",即叫到谁,谁就出场,这样的组接就是叫板蒙太奇。叫板蒙太奇剪辑承上启下,前呼后应,节奏明快,转换自然,效果也是出类拔萃。

在影片《让子弹飞》中的"剿匪"片段,县长和师爷骑马并排走在剿匪的山路上。县长说:"你还真相信我就是张麻子?"师爷接着说:"啊?你要不是张麻子,这山上可就有真麻子。张麻子一来,你我可就没有命

了。"这里师爷就是在叫土匪"张麻子"的"板","张麻子"就应该出现了。紧接着就听到枪响,假"张麻子"带领着土匪,向县长的剿匪队伍开枪。前面刚说到张麻子,假"张麻子"的枪就响了,这一段叫板蒙太奇剪辑一气呵成。

14.3.5 错觉式蒙太奇

错觉式蒙太奇是指先故意引导观众猜想情节的必然发展,然后突然来一个180度大翻转,镜头中出现的不是观众先前预期的,而是恰好相反、出乎意料的结果。所以,错觉蒙太奇还有个更形象的名字,即"反叫板蒙太奇"。叫板蒙太奇是叫到谁,谁就出场;反叫板蒙太奇是叫到谁,谁偏不出场。错觉式蒙太奇可以使剧情发展曲折多变、跌宕生姿,是一种欲擒故纵的剪辑手法,常用于喜剧场景,能给观众留下强烈、深刻的印象。

还说影片《人再囧途之泰囧》中酒店偷护照的那段剧情。如果着眼于整体结构,这段剪辑属于交叉蒙太奇;如果着眼于细节处理,就是典型的错觉式蒙太奇。徐朗和王宝分别潜入一个房间,想偷高博的护照,结果双双被困,不得脱身。如图14-5所示,王宝潜入高博的房间,趁高博洗澡时翻他的背包,不小心碰掉了烟灰缸(镜头A1至镜头A3)。王宝怕被高博听见,赶紧用脚接住烟灰缸(镜头A4),猛然一抬头,看见高博穿着浴衣正面对着他(镜头A5)。观众肯定以为,这下王宝要被发现了。结果镜头摇到高博的脸上,他居然敷着面膜,眼睛上还贴着两片黄瓜(镜头A6)。高博没有发现王宝,把他当成了按摩师。错觉式蒙太奇剪辑就是翻转组接,即前面是原因,后面接一个相反的结果。

与此同时,徐朗则进错了房间,高博没住在这。徐朗刚想调头出来,住在这间房的一个老外和两个"人妖"就回来了。他们三个人在床上嬉笑打闹,折腾了半天。徐朗则躲在床下,忍着牙痛,连大气都不敢出(镜头B1至镜头B3)。可算盼到他们三个去卫生间洗澡了,徐朗赶紧从床下往门口

第14章 蒙太奇剪辑

爬（镜头B4）。观众肯定以为，徐朗爬到门口，就逃出去了。结果他眼前突然出现三双大脚（镜头B5），徐朗被发现了（镜头B6），还挨了一顿暴揍。这又是一个剧情翻转的组接，还是错觉式蒙太奇。

A1　　　　　　　　　　　　　A2

A3　　　　　　　　　　　　　A4

A5　　　　　　　　　　　　　A6

B1　　　　　　　　　　　　　B2

B3　　　　　　　　　　　　　　　　　B4

B5　　　　　　　　　　　　　　　　　B6

图 14-5　影片《人再囧途之泰囧》中的两组错觉式蒙太奇镜头

14.3.6　积累蒙太奇

积累蒙太奇就是指把一批景物内容相同或相近、意象内涵相关或相通、运动轨迹相符或相似的镜头，连接在一起，通过不断叠加镜头来强化节奏、烘托气氛，产生积累效应，进而达到强调一个主题或渲染一种情绪的目的。积累蒙太奇能有效地增强影视片的气势、情趣和节奏感，通过浓墨重彩的描写和淋漓尽致的抒发，极大地增强作品的艺术表现力。

在影片《辛德勒的名单》（1993）中，盖世太保逐个核实辛德勒名单上的犹太人，这一片段就采用了积累蒙太奇的剪辑方式。70秒内，组接了近30个镜头，连续出现了37张面孔，而且几乎都是近景和面部特写，见图14-6。这些人的动作相仿，他们上前向盖世太保报出自己的名字：我们是椎斯纳一家，犹大、约拿斯、唐娜塔和海雅，我们姓罗斯纳、亨利、曼希，还有里奥，我是欧力克，玛利亚·米歇尔，汉恩·诺瓦克，渥坎·马

第14章 蒙太奇剪辑

可士,麦可·蓝伯,依札克·史登,蕾贝卡和约瑟·包尔,罗莎莉亚·奴斯班……直到最后一个人——海伦·凯丝(镜头29)。"辛德勒的名单"就是这部电影的名字,可见名单是整部影片的重头戏,剪辑师在此不厌其烦地罗列了一大批镜头,鲜有变化的镜头不断地叠加,不停地刺激观众的神经,累积情绪,唤起观众内心的共鸣。剪辑师用镜头反复强调,这是一个很长很长的名单,上面有很多犹太人的名字,上了这个名单,就意味着性命可以保全。

第14章 蒙太奇剪辑

图 14-6 影片《辛德勒的名单》中的积累蒙太奇镜头

14.3.7 扩大蒙太奇与集中蒙太奇

扩大蒙太奇是指从特写镜头逐渐扩大到远景镜头，使观众从看细部到看整体，营造一种特定的气氛。集中蒙太奇则正好相反，是指由远景镜头逐渐缩小到细部的特写镜头。按照苏联导演谢尔盖·尤特凯维奇（Сергей Юткевич/Sergei Yutkevich）的说法，前者是前进式的蒙太奇句子，后者是后退式的蒙太奇句子，这两者结合起来，就是环形的蒙太奇句子，又是扩大与集中的蒙太奇。这种蒙太奇的叙述方式，最适宜表现影片中情绪的变化，比如高涨与低沉、激烈与平静、狂躁与舒缓，运用得当，会给影视片增色不少。

像《阿甘正传》中珍妮走后的片段，阿甘开始沿着横贯北美的公路长跑，历时三年，穿越寒暑。这段用的就是环形蒙太奇的剪辑手法，画面中使用了八个外景，其中阿甘独跑的那段外景是长镜头，见图14-7。尽管在一些镜头中，起幅不是从特写开始或者落幅不是特写结束，但是导演精心挑选了美国的八个景色优美、季节分明、适合长跑的外景，其起幅、落幅从中近景开始，在户外，反而比特写更真实。特写是画面的静态呈现。当表现运动时，中景就是最小的景别，近景则无法表现肢体的动作。这段蒙太奇的第一个镜头是阿甘的影子（镜头1），然后是腿的特写，镜头向上摇，到阿甘的侧面上身近景（镜头2）。后面，阿甘一直在奔跑，是个动态的过程，镜头逐渐拉开，又将阿甘置于空旷悠远的旷野之中，外景空间感足够悠远深邃，景别也扩大至远景，甚至是极远景。阿甘跑过一望无际的麦田（镜头3），跑过雪山流水映衬下的石桥（镜头4），跑过夏天葱绿的牧场（镜头5），跑过秋天五彩斑斓的原野（镜头6）。然后镜头接阿甘的正面小中景，他背后是秋天的树林（镜头7）。最后，镜头以电视中阿甘跑步的新闻报道结束了这一环形蒙太奇句子（镜头8）。

图 14-7 影片《阿甘正传》中的环形蒙太奇镜头

14.3.8 夹评夹叙蒙太奇

影视片一开始,不讲现实生活的场景,而是给画面配上旁白、解说词或评语等叙述;在另一些场合,又出现现实生活的场景,以现实生活的语

言表达剧情，这就是夹评夹叙蒙太奇。

就像在影片《阿甘正传》中，从开始直至出现珍妮和小弗雷斯，阿甘都是坐在车站的长椅上，边等公共汽车边讲自己的故事。阿甘在给路人讲述自己的经历：擅长奔跑，打橄榄球比赛，上大学和参军，越南战争中受伤，打乒乓球，捕虾而成为百万富翁，不知疲倦地长跑，以及和珍妮马拉松式的爱情。当阿甘讲述这些经历时，画面都会从现实的候车场景切换成过往的场景，有时用同期声，有时辅以阿甘的旁白或评论，影片的通篇结构也大体如此。

夹评夹叙蒙太奇结构中的旁白，时而有，时而无，随着主角出现而出现。旁白的内容，既有叙述，也有评论，反复地跟随主人公的形象出现，并与之交织在一起，直到整部影片结束。这种蒙太奇方法并非适用于所有的影视片，要视影视片的内容和风格而定。一旦运用这种剪辑方式，就应该精心处置细节。如果运用得当，对提高影视片的艺术品位，确立影视片的独特风格，一定大有助益。

总之，叙事蒙太奇适用于展现故事情节，使之时序清晰，逻辑顺畅，曲折悠远，起伏跌宕。但如果处置失当，影片则容易流于平铺直叙，拖沓冗长。叙事蒙太奇是影视片中最基本、最常用的剪辑方式，但其中的情感色彩变化不大，这也使影视片显得缺乏创造性。

14.4 表现蒙太奇剪辑

表现蒙太奇也称对列蒙太奇，是指通过镜头内容和形式上的对列，人物形象和景物造型的对列，形成某种概念或某种寓意，产生某种联想或某种含义，以此增强艺术表现力和情绪感染力，达到激发观众想象和思考、揭示和突出创作立意的目的。表现蒙太奇以镜头对列为基础，通过相邻镜

头在形式或内容上的相互对照和冲击，产生单个镜头不具有的丰富含义，以此表达某种情绪或思想。

表现蒙太奇强调镜头的对列，侧重内在联系，侧重主观表现，侧重强烈地表达某种情感、情绪、心理或思想。表现蒙太奇因其富有内在的艺术张力和思想冲击力，而为苏联电影艺术家所惯用，并成为他们的一种艺术创作传统。下面就来介绍几种常见的表现蒙太奇的剪辑方式。

14.4.1 对比蒙太奇

对比蒙太奇类似于写作中的对比描写，是指通过镜头或场景在内容或形式上的强烈对比，产生相互冲突，进而表达创作者的某种寓意，或者强化所表现的内容和思想。内容对比可以是贫与富、苦与乐、生与死、高尚与卑下、胜利与失败等，形式对比可以是景别大小、色彩冷暖、声音强弱、动与静等。对比蒙太奇有强烈的艺术震撼力，可以鲜明有力地表达创作者的观点和倾向，因此应用广泛。

在对比蒙太奇中，至少要有两条叙事主线，才能实现内容或形式上的强烈对照。影片《辛德勒的名单》中有一段对比蒙太奇，是将三条叙事主线交叉剪辑在一起。主线一是纳粹军官阿蒙·高斯（Amon Goeth）在厨房里殴打女仆海伦·凯丝（Helen Hirsch）。主线二是奥斯卡·辛德勒（Oskar Schindler）与纳粹军官及女伴举办生日派对，听歌女唱歌。主线三是一对犹太新人在纳粹集中营里偷偷举行婚礼。剪辑师把这三个场景不同、氛围迥异的主线交叉剪辑到一起，过渡流畅，节奏紧密，对比冲突强烈，意味深长。

如图14-8所示，镜头开始是纳粹军官阿蒙·高斯发现他所爱的女仆海伦·凯丝在厨房里站着，他用手抚摸着海伦的脸颊（镜头1），这是第一条叙事主线。然后，镜头切到辛德勒的聚会，歌女伸手抚摸奥斯卡·辛德

勒的脸颊（镜头2），这是第二条叙事主线。镜头切回主线一，高斯的手从海伦的脸颊滑落到身体上（镜头3）。镜头再转接主线二，歌女用双手托起辛德勒的脸颊（镜头4）。镜头切回主线一，情绪不断累积和递进，高斯用手指托起海伦的下巴，想要亲吻她（镜头5）。镜头跳回主线二，歌女把辛德勒拥入怀里亲吻（镜头6），情绪渐入高潮。这时，主线一画面中的情绪发生了转折，高斯突然意识到，海伦是正在被囚禁的犹太人，纳粹军官对犹太人表达任何爱慕之情，都是无法容忍的，他停止了动作（镜头7）。

这时，镜头切入第三条叙事主线，在纳粹集中营里，一对犹太人正在偷偷举行婚礼。有人用白布包裹了一个灯泡（镜头8），准备让新郎踩碎它，以示庆贺。然后镜头接主线二，纳粹军官微笑着端起酒杯，向辛德勒致意（镜头9）。镜头转回主线三，一对犹太新人面对面站着，新娘头上盖着丝巾（镜头10），新郎兴高采烈地用脚踩碎灯泡（镜头11）。灯泡的破碎声与耳光声组接在一起，镜头切回主线一，高斯开始疯狂地抽打海伦（镜头12），海伦躲在墙边，鲜血顺着嘴角流了下来，滴到衣服上（镜头13）。镜头切换到主线二，辛德勒为歌女鼓掌（镜头14）。上一个镜头是殴打，下一个镜头却在鼓掌，此处的镜头对比意味深长。

随后，镜头切回主线三，新娘的母亲拥抱新娘（镜头15）。镜头接主线一，高斯抓住海伦（镜头16），把她推到桌旁，继续打耳光（镜头17）。镜头回到主线二，辛德勒亲吻参加聚会的女伴（镜头18）。然后，镜头切回主线三，新娘的妈妈亲吻新娘（镜头19）。镜头再切回主线一，高斯继续挥拳殴打海伦（镜头20）。后面的镜头接主线三，新郎的妈妈亲吻新郎（镜头21）。镜头又切回主线一，高斯推倒酒柜，酒柜砸向海伦（镜头22）。海伦被酒柜砸中，倒在桌子上（镜头23）。最后，镜头又回到主线二，接辛德勒与女伴亲吻的三个画面（镜头24至镜头26）。通过高斯越来越疯狂地殴打海伦、辛德勒和女伴亲吻，以及新人的母亲与新人亲吻的对比，展

现了高斯由爱生恨，辛德勒逢场作戏，犹太情侣终成眷属，一组对比蒙太奇诠释了爱的不同深意。

第14章　蒙太奇剪辑

9

10

11

12

13

14

15

16

313

第14章 蒙太奇剪辑

25　　　　　　　　　　　　　　　　26

图 14-8　影片《辛德勒的名单》中的对比蒙太奇镜头

14.4.2　心理蒙太奇

　　心理蒙太奇是描写人物心理的重要手段，是指通过画面的组接或声画的有机结合，形象生动地展示人物的内心世界，常用于表现人物的梦境、回忆、闪念、幻觉、遐想、思索等精神活动。心理蒙太奇在剪接技巧上多用交叉穿插的手法，其特点是声画形象的片段性、叙述的不连贯性和节奏的跳跃性，尤其是人物的声画形象带有强烈的主观色彩。这种构成方法是影视艺术中描写心理的重要手段，因此在影视创作特别是现代影片中颇为普遍。

　　影片《泰坦尼克号》的结尾是心理蒙太奇的绝佳案例。如图 14-9 所示，露丝把蓝宝石"海洋之心"扔到了海里，然后镜头转向她安逸地睡在温暖的床上（镜头1）。镜头掠过露丝周游世界时拍摄的那些照片（镜头2），以云霄飞车为背景，在码头上和捕获的大鱼的合影（镜头3），露丝爬上飞机的照片（镜头4），露丝在海滩上骑马（镜头5）……这一切都应了杰克临终前对她说的话，露丝为了实现对杰克的诺言，努力、认真地生活着，从露丝的照片中就可以看到。

　　然后，镜头中，年轻的露丝走进了泰坦尼克号的大厅（镜头7至镜

头13），船上的人们都聚在一起（镜头14至镜头20），露丝慢慢地走向在楼梯上等她的杰克，两个人拥抱、接吻（镜头20至镜头29）。可能有人认为这是露丝在做梦：露丝讲完故事后，内心激动，想念杰克。其实是，露丝去世了（镜头6），她的灵魂来到了天堂，在泰坦尼克号上，与众人再度相遇。他们是信奉基督教的，自然去了天堂，最后的镜头中屋顶强烈的白光（镜头30）印证了这一点。刚开始，在乘直升机登上这艘船的时候，露丝带来了自己的鱼缸、照片以及很多她珍视的东西，从中可以知道，露丝就没打算离开这里，她已经兑现了自己的诺言，她要死在她最爱的杰克和那些善良的遇难者死去的这片海上，她要死在"泰坦尼克号"——露丝和杰克相遇并装载了他们的爱的梦之船——沉没的地方。

1

2

3

4

5

6

第14章 蒙太奇剪辑

第14章　蒙太奇剪辑

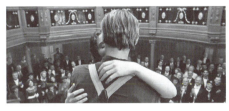
27

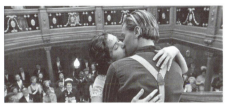
28

29

30

图14-9　影片《泰坦尼克号》中的心理蒙太奇镜头

　　导演安排露丝进入杰克和其他遇难者早几十年就去了的那个空间，两个人又在一起了，杰克还是像纸条上说的那样，"在楼梯上等你"。如果观众仔细去看就会发现，当露丝回到船上的时候，在镜头中，开门的侍者，四位小提琴手，大副失误枪杀的吉米，露丝的女佣，那对年老的夫妻，电影刚刚开始时的小女孩，楼梯旁的大副，二楼的船长，楼下的设计师，以及楼上等待露丝的杰克，全部都是在"泰坦尼克号"上遇难的人。这个梦境里没有出现一个当初获救的人，也没有出现露丝的妈妈，甚至没有出现那个当初好心借杰克礼服的胖妇人。如果这只是露丝的美好记忆的话，那么那位好心的胖妇人应该是存在的，但是并没有。与其说这是露丝的梦境，还不如说露丝去了几十年前遇难者去到的空间。那些人一直都没有离开，他们在等待露丝，等待她兑现承诺后，接她离开，露丝就在这个亦真亦假的梦境中离开了人世，找他们去了。导演卡梅隆想要表达的就是，杰克和露丝永远在一起，他用这种方式表达了：真爱跨越生死。

这段看似梦境的情节，尽管长达两分半，但没有一句对白或解说词。心理蒙太奇剪辑就是要让观众从叙述故事中脱离出来，把注意力转向人物的心理活动，将原本无法用画面直接表现的人物主观意识，通过假定性的场景进行展现，以此来突显人物的心理活动和精神状态。

14.4.3　联想蒙太奇

联想蒙太奇是指通过将不同内容的镜头组接在一起，创造出新的含义，使观众产生心理上的联想，从而达到隐喻或象征的目的。因此，联想蒙太奇也有两种类型：一种是隐喻蒙太奇，另一种是象征蒙太奇。

隐喻蒙太奇是指通过镜头的对列，用某种形象或动作比喻某个抽象的概念，或借助一种现象所固有的特征来表示另一种现象，含蓄而形象地表达某种寓意或感情色彩。这种手法往往将不同事物之间的某种相似的特征突显出来，引发观众联想，使其领会导演的寓意，领略事件中的情绪色彩。

影片《肖申克的救赎》（1994）中，有两处用到了隐喻蒙太奇，给观众留下了深刻的印象。一处是监狱长查房，查到安迪（Andy）的房间时，监狱长拿起安迪手中的《圣经》，临走的时候说了一句"Salvation lies within."，意思是"得救之道，就在其中"。从后来的剧情可知，安迪用来开凿出逃隧道的小锤子就放在《圣经》里面。观众联想这两个画面，一语双关，巧妙至极，不由得对安迪的镇定感叹不已。另一处是监狱长遮住保险柜门的字绣"His judgement cometh and that Right Soon."，意思是"主的审判迅速降临"，这正好说的是监狱长即将得到审判，正义即将得到伸张，一语道破天机。两处隐喻蒙太奇镜头见图14-10。

第14章 蒙太奇剪辑

1

2

3

图 14-10　影片《肖申克的救赎》中的隐喻蒙太奇镜头

象征蒙太奇是指利用某种视觉形象来表达某种象征意义。不同内容的景物镜头或构图相似的画面，能烘托、譬喻、升华人物形象或主题思想，从而实现抒发人物情感和升华主题立意的效果。象征蒙太奇与隐喻蒙太奇的不同之处在于，它不是利用两者之间形象或者寓意的相似性表达意义，而是将某种视觉形象进行延伸，赋予它新的意义，并隐去它本身的意义。象征蒙太奇有利于刻画人物性格，揭示作品主题，让观众感受到深层次的思想内涵。剪辑师运用象征蒙太奇时，应该注意使其贴切自然，且不宜用得太多。

有时候，我们可能在一部影视片里看到好几处相同或者类似的镜头，这样的场景通常出现在影视片的首尾。这种剪辑手法就是在强调某种象征性，同时也具有首尾相呼应的效果。就像影片《阿甘正传》中在空中飞舞的白色羽毛，如图14-11所示。在影片的结尾，这片轻柔洁白的羽毛，从书中飘落到阿甘的脚下，然后又随风飘飘摇摇地飞向天空（镜头1至镜头4）。这片羽毛在影片的开始就出现了，它飞过很多地方，就像阿甘一样居无定所，但最后又落在阿甘的脚边。阿甘捡起羽毛，把它夹在一本书里，象征他最后叶落归根。这片羽毛兼具象征意义和首尾呼应的双重作用。羽毛象征着人生，即自由、简单和未来飘忽不定。这片羽毛飞过了那么多地方，竟然没有沾染任何污浊，象征阿甘的心灵，从不曾有一丝污浊。一千个读者就有一千个哈姆雷特，这样处理的巧妙之处就是，每个观众看完这部影片都有自己的理解。

象征蒙太奇可以按照剧情的发展和情节的需要，将强大的概括力和极度简洁的表现手法结合起来，利用景物镜头含蓄而形象地表达影视片的主题和人物的思想活动，因而具有强烈的情绪感染力。如果运用得当，象征蒙太奇就能产生强烈的情绪感染力和形象表现力，实现奇妙独特的艺术效果。不过，剪辑师应当谨慎运用这种手法，要将隐喻与叙述有机地结合起来，避免出现牵强和生硬的问题。

第14章　蒙太奇剪辑

图 14-11　影片《阿甘正传》中的白色羽毛的象征蒙太奇镜头

总之，表现蒙太奇剪辑富有高度的创造性，适用于表达情绪、寓意和思想，具有强烈、简洁和新颖的艺术表现力，是影视艺术内容表现不可或缺的手段。表现蒙太奇可以通过视觉的隐喻，或者明喻，或者象征，直接深入事物的核心，将事物本质表现得更为深刻、更富哲理性。但如果处置失当，就会显得直露、生硬和晦涩，矫情怪异和不知所云。

参考影片

序号 电影名称 外文名 时间 导演 国别 IMDb① 编码 章节位置

1. 阿甘正传，*Forrest Gump*，1994，罗伯特·泽米吉斯，美国，tt0109830，1、2、4、11、14

2. 金陵十三钗，*The Flowers of War*，2011，张艺谋，中国，tt1410063，2、3、8、9

3. 地球无限，*Planet Earth*，2006，Alastair Fothergill、Mark Linfield，英国，tt0795176，2、5、10

4. 大腕，*Da Wan*，2001，冯小刚，中国，tt0287934，2

5. 无影剑，*Shadowless Sword*，2005，金荣俊，韩国，tt0488763，2、9

6. 舌尖上的中国，*A Bite of China*，2012，陈晓卿，中国，tt2168980，2

7. 教父，*The Godfather*，1972，弗朗西斯·福特·科波拉，美国，tt0068646，2、8

8. 哈利·波特与死亡圣器（上），*Harry Potter and the Deathly Hallows（Part 1）*，2010，大卫·叶慈，tt0926084，2

① IMDb（互联网电影资料库）中信息包括影片的基本信息、内容介绍、演员、片长、分级、评论等，它所特有的电影评分系统深受影迷的欢迎。

9. 让子弹飞，*Let the Bullets Fly*，2010，姜文，中国，tt1533117，2、4、5、8、10、11、12、13、14

10. 黑客帝国 3：矩阵革命，*The Matrix Revolutions*，2003，拉娜·沃卓斯基、莉莉·沃卓斯基，美国，tt0242653，3

11. 这个杀手不太冷，*Léon*，1994，吕克·贝松，法国、美国，tt0110413，3

12. 泰坦尼克号，*Titanic*，1997，詹姆斯·卡梅隆，美国，tt0120338，3、4、7、8、10、11、13、14

13. 黑鹰坠落，*Black Hawk Down*，2001，雷德利·斯科特，美国，tt0265086，3

14. 荒岛余生，*Cast Away*，2000，罗伯特·泽米吉斯，美国，tt0162222，4

15. 末代皇帝，*The Last Emperor*，1987，贝纳尔多·贝托鲁奇，意大利，tt0093389，4

16. 大白鲨，*Jaws*，1975，史蒂文·斯皮尔伯格，美国，tt0073195，5

17. 逝——上海的爱与死，*Plot：Love and Death in Shanghai*，2007，菲尔·爱格兰德，英国，tt1178579，5①

18. 日落黄沙，*The Wild Bunch*，1969，萨姆·佩金帕，美国，tt0065214，5

19. 功夫熊猫 2，*Kung Fu Panda 2*，2011，吕寅荣，美国，tt1302011，5

20. 锦衣卫，*14 Blades*，2010，李仁港，中国，tt1442571，5

21. 戏梦人生，*The Puppet Master*，1993，侯孝贤，中国（台湾），tt0107157，5

22. 在伯克利，*At Berkeley*，2013，弗雷德里克·怀斯曼，美国，tt3091552，5

23. 永恒之海，*The Unchanging Sea*，1910，大卫·格里菲斯，美国，tt0001431，6

24. 暴风雨中的孤儿们，*Orphans of the Storm*，1921，大卫·格里菲斯，美

① 这部影片的素材曾两次电视播出，当时并没有公映。1999 年 2 月，以电视纪录片（*Shanghai Vice*）的方式在英国播出，共 7 集，每集 50 分钟，在 2000 年获得英国学院奖的多项提名；2007 年，压缩剪辑为 1 小时 40 分钟的电视纪录长片，共 1 集，算是重播。关于 *Shanghai Vice*，参见 IMDb 词条 tt0320953。

国，tt0012532，6

25. 一个国家的诞生，*The Birth of a Nation*，1915，大卫·格里菲斯，美国，tt0004972，6、14

26. 吸血僵尸，*Nosferatu, eine Symphonie des Grauens*，1922，F. W. 茂瑙，德国，tt0013442，6

27. 巴顿将军，*Patton*，1970，富兰克林·沙夫纳，美国，tt0066206，6、11

28. 斗牛，*Dou niu*，2009，管虎，中国，tt1500703，6

29. 东京物语，*Tokyo Story*，1953，小津安二郎，日本，tt0046438，7

30. 007：大破天幕杀机，*Skyfall*，2012，萨姆·门德斯，英国，tt1074638，7

31. 中国机长，*The Captain*，2019，刘伟强，中国，tt10218664，9

32. 霍比特人3：五军之战，*The Hobbit：The Battle of the Five Armies*，2014，彼得·杰克逊，美国，tt2310332，9

33. 白雪公主和七个小矮人，*Snow White and the Seven Dwarfs*，1937，大卫·汉德，美国，tt0029583，9

34. 雨人，*Rain Man*，1988，巴里·莱文森，美国，tt0095953，10、13

35. 美国往事，*Once Upon a Time in America*，1984，赛尔乔·莱昂内，美国，tt0087843，10

36. 叶问4：完结篇，*Yip Man 4*，2019，叶伟信，中国，tt2076298，10、12

37. 功夫熊猫，*Kung Fu Panda*，2008，马克·奥斯本、约翰·斯蒂文森，美国，tt0441773，10

38. 画皮Ⅱ，*Painted Skin：The Resurrection*，2012，乌尔善，中国，tt2371411，10

39. 冰川时代4，*Ice Age：Continental Drift*，2012，史蒂夫·马蒂诺、麦克·特米尔，美国，tt1667889，10

40. 大独裁者，*The Great Dictator*，1940，查理·卓别林，美国，tt0032553，11

41. 大话西游之大圣娶亲，*A Chinese Odyssey Part Two：Cinderella*，1995，刘

327

镇伟，中国，tt0114996，11

42. 饥饿游戏，*The Hunger Games*，2012，盖瑞·罗斯，美国，tt1392170，11、14

43. 侏罗纪公园，*Jurassic Park*，1993，史蒂文·斯皮尔伯格，美国，tt0107290，11

44. 变形金刚3，*Transformers：Dark of the Moon*，2011，迈克尔·贝，美国，tt1399103，11

45. 摩登时代，*Modern Times*，1936，查理·卓别林，美国，tt0027977，13

46. 人再囧途之泰囧，*Lost in Thailand*，2012，徐峥，中国，tt2459022，13、14

47. 绿野仙踪，*The Wizard of OZ*，1939，维克多·弗莱明等，美国，tt0032138，13

48. 音乐之声，*The Sound of Music*，1965，罗伯特·怀斯，美国，tt0059742，13

49. 保镖，*The Bodyguard*，1992，米克·杰克逊，美国，tt0103855，13

50. 贫民窟的百万富翁，*Slumdog Millionaire*，2008，丹尼·博伊尔、洛芙琳·坦丹，美国，tt1010048，13

51. 冰雪奇缘，*Frozen*，2013，克里斯·巴克、珍妮弗·李，美国，tt2294629，13

52. 战舰波将金号，*Bronenosets Potemkin*，1925，谢尔盖·爱森斯坦，俄罗斯，tt0015648，14

53. 辛德勒的名单，*Schindler's List*，1993，史蒂文·斯皮尔伯格，美国，tt0108052，14

54. 肖申克的救赎，*The Shawshank Redemption*，1994，弗兰克·达拉邦特，美国，tt0111161，14

参考书目

邓烛非:《电影蒙太奇概论》,中国广播电视出版社1998年版。

邓烛非:《蒙太奇原理》,中国电影出版社2019年版。

〔俄〕C.M.爱森斯坦:《蒙太奇论》,富澜译,中国电影出版社2003年版。

〔法〕马赛尔·马尔丹:《电影语言》,何振淦译,中国电影出版社2006年版。

〔法〕乔治·萨杜尔:《世界电影史》,徐昭、胡承伟译,中国电影出版社1982年版。

郭艳民:《摄影构图(第四版)》,中国传媒大学出版社2020年版。

何苏六:《电视画面编辑(修订版)》,中国广播电视出版社2008年版。

胡立德:《电视新闻与纪录片摄影》,中国广播电视出版社2002年版。

〔加〕安德烈·戈德罗、〔法〕弗朗索瓦·若斯特:《什么是电影叙事学》,刘云舟译,商务印书馆2005年版。

李停战、周炜:《数字影视剪辑艺术与实践》,中国广播电视出版社2006年版。

刘荃:《影视后期特效制作理论与实践》,中国广播电视出版社2006年版。

陆绍阳:《视听语言(第三版)》,北京大学出版社2021年版。

〔美〕Diana Weynand：《Final Cut Pro 7：Professional Video Editing》，肖永亮、王一夫、严富昌、张炜译，电子工业出版社 2010 年版。

〔美〕Gael Chandler：《剪辑圣经——剪辑你的电影和视频（第 2 版）》，黄德宗译，电子工业出版社 2013 年版。

〔美〕鲍比·奥斯廷：《看不见的剪辑（插图版）》，张晓元、丁舟洋译，世界图书出版公司 2016 年版。

〔美〕大卫·波德维尔、〔美〕克里斯汀·汤普森：《世界电影史》，范倍译，北京大学出版社 2014 年版。

〔美〕斯坦利·梭罗门：《电影的观念》，齐宇译，中国电影出版社 1983 年版。

聂欣如：《影视剪辑（第二版）》，复旦大学出版社 2012 年版。

〔乌拉圭〕丹尼艾尔·阿里洪：《电影语言的语法》，陈国铎、黎锡等译，中国电影出版社 1981 年版。

〔匈〕贝拉·巴兹拉：《电影美学》，何力译，中国电影出版社 2003 年版。

徐泓编著：《不要因为走得太远而忘记为什么出发——陈虻，我们听你讲（收藏版）》，中国人民大学出版社 2015 年版。

〔英〕卡雷尔·赖兹、〔英〕盖文·米勒编著：《电影剪辑技巧》，郭建中、黄海等译，中国电影出版社 2008 年版。

〔英〕罗伊·汤普森、〔美〕克里斯托弗·J.鲍恩：《剪辑的语法（插图修订第 2 版）》，梁丽华、罗振宁译，北京联合出版公司 2017 年版。

郑洞天、谢小晶主编：《艺术风格的个性化追求——电影导演大师创作研究》，中国电影出版社 2002 年版。

郑树森：《电影类型与类型电影》，江苏教育出版社 2006 年版。

《影视剪辑（第二版）》
数字课程（精华版）目录

第1单元　字法：认识镜头

第1章　剪辑基础

　　1-0　教材介绍

　　1-2　时间的概念

　　1-3　空间的概念

　　1-4　顺序的概念

第2章　景别选择

　　2-0　认识景别

　　2-2　景别的心理空间

　　2-4　镜头对景别的影响

　　2-5　声音景别

第3章　镜头角度

　　3-3　仰视镜头与俯视镜头的空间表现

　　3-4　高空俯瞰镜头与极目上望镜头的空间表现

　　3-5　倾斜镜头的空间表现

第4章　镜头视点

　　4-3　主观镜头

　　4-4　半主观镜头

　　4-5　主客观镜头转换

第2单元　词法：镜头组接

第5章　时间长度

　　5-2　重复

　　5-3　慢镜头

第6章　镜头剪辑

　　6-3　级差

　　6-4　跳接

第7章　方向匹配

　　7-2　什么是越轴

　　7-5　利用轴线上的镜头来越轴

　　7-6　利用轴运动镜头来实现越轴

　　7-7　利用无方位感镜头来越轴

第3单元　句法：段落剪辑

第9章　运动剪辑

　　9-3　运动的交叉

　　9-4　运动剪接点

第10章　转场过渡

　　10-3　声音转场

10-4 相似体转场

10-9 虚化镜头转场

10-10 倒放转场

第 4 单元　章法：剪辑结构

第 11 章　声音剪辑

11-2 对白的剪接

11-4 音乐的剪接

11-6 声音的过滤

第 13 章　类型剪辑

13-1 喜剧

13-2 惊悚

13-4 歌舞

第 14 章　蒙太奇剪辑

14-10 对比蒙太奇

14-11 心理蒙太奇

14-12 联想蒙太奇

《影视剪辑》数字课程

严富昌 主编

ISBN：978-7-89441-227-0

定价：198.00元（全套）

北京大学出版社

2023年6月出版

北京大学出版社在线教育网站：www.pupedu.cn